中国
岩彩绘画
语言研究
系列教程

道器同一

——岩彩绘画创作方法

Reality and Abstraction: Sketching from Nature in Practice of Rock-Color Painting

主编 胡明哲

编著 张新武 朱 进 陈 静
吴 竑 金 鑫

高等教育出版社·北京

回 归 原 点
重 新 发 现

中 国 岩 彩 绘 画 专 业 课 程 建 设 思 路

胡明哲

"岩彩绘画"是站在当代艺术语境中，采用国际的惯例"以材质归纳绘画种类"的分类方式，对于以天然岩石微粒为媒介进行绘画的语言方式的一种称谓。"岩彩绘画"根植于深厚的中国的传统文化，具备在当代时空中多向延展的可能。一方面是传承：有着一脉相承的内在的语言逻辑；一方面在生长：已经置身于全新的宽广的阐释空间。

从"岩彩"的角度重新梳理中国绘画历史脉络，可以找到一个尘封千年的传统绘画基因，可以传承一些曾经失落的汉唐绘画语汇。以"岩彩"的角度展开相关艺术思考，可以提交一个以回归东方文明为前提，立足于本土地质和本土文脉，探寻本土绘画当代新形态的可实施方案。以"岩彩"材质作为形式建构的基础和形式转换的通道，能自然而然地变异艺术创作的叙事方式——既可以延展中国传统绘画和东方审美意象，亦可以转换"材质物语"的当代创作思维以及当代创作的独特视角。"岩彩"具有开放的多样的未来空间。

岩彩引导我们走出都市雾霾，回归大自然的怀抱进行天然采集，使我们切身体会：人是大自然的一部分，要放下"以人为本"的立场，虚心解读宇宙信息，理解并顺应自然规律。经由一个平凡独特的材质，可以重新发现脚下的大地，引申出生存危机的觉醒、文化反思的觉悟，这是"岩彩"的核心价值和现实意义。

一、为什么要创建中国岩彩绘画专业

众所周知，由日本的遣唐使从中国带给日本的佛教美术是日本绘画的根源，以岩彩材质为媒介的日本绘画也由此而诞生和发展。20世纪末，一群"中国画"出身的留学日本的青年画家，在日本发现这个唐代流传到东瀛并在异乡发扬光大的古代的经典绘画方式，他们怀着溯源求道的质朴心愿和薪火传承的热切希望，努力学习并将其带回祖国，没想到，在当时的中国画坛引发了巨大争议和明确排斥。历经种种争议和再三思考，在1996年，他们终于下决心脱离对于"中国画"的狭隘定义，回归"以材质归纳绘画种类"的国际惯例，自我命名为"岩彩绘画"。

20年后，中国画坛的思维方式和艺术观念都产生巨大的改变，已经认识到这种以有色岩石微粒为媒介所形成的"色面造形""层面叠加"的语言方式，缘起中国古代佛教石窟壁画，是"曾经很精彩很成熟的"中国绘画的经典语言方式，也成就了亚洲诸国的主流绘画方式。中国画家们似乎突破了迷障——自己心目中的"中国画"和日本画传承的"中国画"，有着历史时空的错位，根本不属同一个体系。所谓的"日本画"的语言核心源自中国隋唐壁画体系，而中国画家们所熟知的则是唐宋之后的纸绢体系。

中国本土绘画的理论研究及美术教育一直以宋元明清的绘画为主要对象；对盛唐及盛唐之前早期绘画的开放博大的精神气象以及浓郁独特的色彩语言极少涉及，即使涉及，也是从宋元之际建立的价值体系出发进行评判——站在后期的小型的柔弱的纸绢绘画之立场，解读早期的大型的辉煌的壁画语言。这是一种本末倒置的研究方式，也是对于不同艺术语言形态的严重混淆，可以说，这是中国文化历史传承和当代复兴的一个重大遗憾。岩彩绘画的重建，是以实物考证为方法论对中国绘画史的重新构建——重新审视中国古代原创期的绘画史论，重新确认中国的多元文化结构在绘画中的具体体现。对于岩彩绘画所代表的本土绘画色彩体系的研究以及本土绘画当代形态的拓展，不仅仅在学术领域具有拓荒意义，也是今日中国画家立足于当代的文化视野，对什么是"中国文化"，什么是"中国绘画"的深刻反思。岩彩绘画纳入中国美术教育体制，是中国文化历史传承的必然。

历经20余年的洗礼和实践，中国岩彩绘画自身已有了非常大的发展。可以说，岩彩绘画的概念已被公众普遍认同，相关的材料技法被公众普遍喜爱，对于工笔重彩画、彩墨画，油画，综合材料等绘画，甚至装置艺术，都有着积极的影响。岩彩绘画作为短期课程还陆续进入过一些高等美术学院。然而十分遗憾，岩彩绘画始终未进入高等美术教育专业课程体系，因此，岩彩绘画的整体创作水平和创作理念也处于低端的业余水平。在部分人看来，岩彩绘画只是绘画表层的材料转换，并不涉及艺术语言本体的深层结构。或者把岩彩材质作为一种"表象肌理"或"化妆品"，拼贴于各种画法之上，或者将"岩彩绘画"仅作为一个材料课程，孤立地引入不同学科，为其服务。这些误读误判，导致一些不伦不类的平庸化作品出现。所以，创建一个独立自足的岩彩绘画专业，搭建一个系统和规范的岩彩绘画课程体系，将其纳入中国高等美术院校本科教育系统，十分重要。任何一种艺术方式都是自成体系的，都是形式与内涵的高度统一，有着完全不同的创作路径。岩彩绘画不是雕虫小技，其自身的丰富内涵足以构成一个独立专业；也只有成为一个独立专业，从理论到实践，从基础到创作，自我建构一整套研究体系和课程体系，岩彩绘画才能改变20年来徘徊于材料和技法层面的业余状态。

岩彩绘画有自己完整的语言体系，需要独特的造形能力、色彩修养、材质质觉，需要对传统绘画的深刻理解。对于当代艺术的潜心探索，不经历本科四年制的培养，不可能产生青年创作精英，也不可能出现划时代力作。岩彩绘画纳入中国美术教育体制，是岩彩绘画自身发展的必然。

所幸的是，在20余年的创作实践和教学实践中，中国岩彩画家在追溯源头和探索未来的两极之间，已经发现一些十分有价值的点，已经形成一套循序渐进的课程体系，完全可能建构一个应运而生的新专业。

二、中国岩彩绘画新专业建设思路

艺术创造的核心价值是艺术观念的不同和表意方式的更新。新文体的诞生不能依赖旧文体的改编和拼凑，新文体代表一个新视角。新视角产生于：回归原点，重新发现。岩彩绘画追寻中国本土文脉的源头，回归绘画语言的原点。

龟兹石窟壁画和敦煌石窟壁画是中国岩彩绘画语言建构的源头。当代岩彩画家与一千年前古代画师使用的创作材质、语言要素、语法结构、审美取向一脉相承。"岩彩绘画"超越中国美术教育中现有专业设置，解构和还原所有的绘画样式，返璞归真于绘画语言的原点——图形、色彩、材质、空间；重新发现，重建体系。

新文体是否成立，在于其是否具有清晰的内在逻辑——语言要素、语法结构、语义内涵、语境针对。

岩彩绘画的语言方式和内在逻辑

语言要素——平面形态，物质本色，晶体微粒。
语法结构——立体多层，色面构成，异质共构。
语义内涵——以物载道，道法自然，自然而然。
语境针对——本土地质，本土文脉，当代言说。

岩彩绘画实践课程体系
语言要素研究课程：
平面造形、色彩配置、岩彩质觉。
语法结构研究课程：
敦煌壁画摹写、龟兹壁画摹写、岩彩写生。

语义表达研究课程：

大地采集、平凡物语、载体拓展。

东方艺术考察课程：

印度考察、日本考察、伊朗考察。

岩彩绘画理论课程体系：

① 岩彩绘画历史文脉研究。

② 岩彩绘画材质技法研究。

③ 岩彩绘画当代意义研究。

岩彩绘画作为一个独立的不可取代的语言方式，有自己明确的语言要素和语法结构，这是岩彩绘画的创作基础。现有的中国绘画课程体系：油画具象写实模式、中国画水墨模式和工笔模式，都不能成为岩彩绘画的创作基础。所以，岩彩绘画需要回归绘画语言的原点，追溯中国岩彩绘画发生的源头，自我创建属于"岩彩"的"当代"的课程体系。

岩彩绘画语言要素研究课程

"平面造形"课程

平面造形是一切绘画的本质。"平面图形"是岩彩绘画的造形特征。

课程要点：理解造形基本要素及组构关系；理解东方绘画平面特征。

"色彩配置"课程

梳理色彩的语言结构，初步实现运用色彩语言言情表意之理想。

课题要点：理解色彩基本要素及组构关系；理解东方色彩审美特征。

"岩彩质觉"课程

从材质采集到材质体验，格物致知。理解岩性，接收岩意。

课程要点：理解材质的物质属性和文化属性；理解岩彩的材质特征。

岩彩绘画语法结构研究课程

"敦煌壁画摹写"课程

悉心解读岩彩绘画源头——敦煌壁画的呈像方式。

课程要点：立体，多层，色面，结构。

"龟兹壁画摹写"课程

现场体验岩彩绘画的"本土关联""空间思考""层面叠加"。

课程要点：追根溯源，面壁悟道。

"岩彩写生"课程

以写生教学方式进行综合的语言训练，培养岩彩绘画的观察和表达。

课程要点：物象观察的丰富与材质表达的丰富，相互激活。

岩彩绘画语义表达研究课程

"语素"和"语法"的明确，是为了更独特、更恰当地言说。言说的内容从自我的向度发掘；言说的媒介到大自然中采集；言说的方式追求独创。

"大地采集"课程

运用自己亲手采集的五色土，创作一幅自己最想画的画作。

课程要点：全新视界，大地采集，抽象表达。

"平凡物语"课程

借助平凡的事物，表达不平凡的寓意。

课程要点：回归自我；尽精微，致广大。

"载体拓展"课程

引导学生对于岩彩绘画的物质载体及空间场域进行深度思考。

课程要点：彰显岩彩材质魅力的同时探寻突破方形载体的可能。

东方艺术考察课程

将岩彩绘画还原于其缘起的东方的地理环境、历史时空和文化情景之中，研究其自身的文化基因、审美取向、言说方式、相互因缘……观察其必然性和偶然性，从而找到其中最有价值的闪光点。

"东方岩彩 梵境巡礼"

考察印度的阿旃陀石窟、埃罗拉石窟等著名的佛教历史遗迹，博物馆藏印度细密画，民间创作工房。研究东方绘画的渊源流变和审美特征。

"东方岩彩 东瀛见学"

访问东京艺术大学、多摩美术大学、京都市立艺术大学，参观当代美术馆和文化古迹。从传统与当代两个层面考察与中国文化同根同源的日本艺术和艺术教育。

岩彩绘画课程体系始终坚持"十字穿插"的思维路径：一方面是对岩彩绘画文脉始终如一的关注和研究——追寻东方文明的遗迹，在真实的历史情境中摹写和思考；解读"岩彩绘画"这个特定的艺术形态与特定地域和特定文化的必然因缘，在东方文明中的价值，在世界文明中的意义。一方面则以横向比较和多元并列的

研究方式前行。所谓横向比较，是将岩彩绘画与西方的油画和综合材料创作，与中国的工笔画、水墨画等平置观察，找到相互之间的共性与区别，从而确立岩彩绘画的独特价值。"多元并列"是指岩彩绘画自身有可能产生的多种变异，可以是具象的语言形态也可以是抽象的语言形态；可以强调"色彩的中国画"角度，也可以凸显"材质的当代言说"方式。岩彩绘画课程的终极目的是培养当代的创作思维和创作方法，探寻中国本土绘画当代转型的可能性。

纵观艺术史的渊源流变可以看到：绘画创作中色彩语言的自我独立，曾经引发了现代主义思潮；艺术创作中材质语言的自我独立，已经构成当代艺术的特征。"材质"不再是为他者服务的工具，其自身就是作品的主题，就具有审美价值，就可以直接寓意。当代岩彩绘画创作材质从古代的矿物色及日本的岩绘具，已扩展到大自然的有色砂岩和五色土。岩彩材质不仅仅具有物质的属性，还具有文化的属性，它是东方世界观的载体与象征。借助岩彩，我们理解道器同一、道法自然、自然而然的东方哲学理念，也走出西方当代艺术的价值体系。岩彩绘画，这个以地球的基本物质作为原点引申而出的绘画方式，不仅具有独树一帜的审美价值，也引导我们重返大自然，重新关注人与自然的关系——这个当代社会最重大的问题。

2014年9月，由中央美术学院主办的"中国岩彩绘画创作高研班"首次系统实施了岩彩绘画课程体系，并于2015年10月在中央美术学院教学展厅举办了"本土·萌芽——岩彩绘画实验课程汇报展览"。展览以教学文案、考察影像、实物采集、学生作品展示等方式，探讨一个自然的媒介可否引申出一种艺术语言的方式；系统化地呈现具有创新意义的岩彩绘画课程体系；阐明岩彩绘画在当代语境和学院教学中的意义。展览获得学院内外一致好评，课程体系被誉为具有文化自觉、文体建构、文化生态底蕴之价值；课程实践被称为是运用现代方法论，成功转化传统原点的一个可实施方案。

"岩彩绘画语言研究系列教程"是中国岩彩绘画专业建设实践档案的概括，记载着"传统绘画当代转型"的学术理想具体实施的相关程序。我们衷心期盼：岩彩绘画这粒饱含中国传统文化基因、有待培育的种子，能够在中国高等美术教育的学术沃土中得到培育，发芽，结实。唯有如此，才能完成传承文明和培育精英的神圣使命。

——2016年3月于中央美术学院

中国岩彩绘画专业
建设的意义

郑　工

一

"天命之谓性，率性之谓道，修道之谓教。"（《中庸》）天命，乃为天赋，谓其自然生成。此之于岩彩绘画，可有新解？我以为，天地万物，各具秉性。尤以岩彩，直接取于矿土，能顺其本性，便可得道。而在绘画中，此道片刻不离，"莫见乎隐，莫显乎微。"（《中庸》）能从微尘颗粒中发现大千世界，并赋予其存在的新意，与人道相沟通，善莫大焉。得天命而顺乎自然秉性，在物与我的各种关系中理解艺术表现的真义，从而修道而传教，完成其天赋的使命。岩彩画家们似乎就是这样推动并成就着一门新的绘画样式，乃至于发展成为一门新的专业。"岩彩绘画语言研究"系列教程，就是岩彩绘画在学科化进程中一项开创性的成果。

1996年"岩彩画"概念提出之时，也许就已经将现行的"中国画"领域分解了。胡明哲认为岩彩绘画源自中国绘画更古老的传统，那是宋元水墨画兴起之前的中国画主流样式，但之后式微了。在当代文化语境中重提岩彩，其意图就很明确——重构中国绘画史。不仅因为"岩彩"在绘画品质上衔接着汉唐传统，更重要的还在于其当代性的转换，如对材质语言的深入研究，对画面构成的重新定义，对本体问题的再度阐释，进而与实验水墨一起开创当代中国绘画的新局面。1985年李小山提出中国画的"穷途末路"，实际上是针对以笔墨问题为核心的"中国画"，包括以造型笔墨为核心的"新中国画"或"中国画"的新传统。或者可以说，其针对的不过是"中国画"这一概念，而不是中国绘画本身，即不指向大系统的中国绘画。因为那时，国内实验性的新水墨已经兴起，如谷文达等人的创作，之后便一发不可收拾。李小山没有否定这一类的创作，甚至还以为这是当代中国画发展的方向。"中国画"或"国画"以民族国家的文化意涵作为内在的规定，流行于20世纪初，为了与外来的西方绘画相区别，自然也对应了当时中国绘画的主流样态，如写意性的笔墨系统，沿袭了一套相应的评判标准。在民国初期的新文化运动中，有人对写意性的文人画有过批判，但并没有将其等同于"中国画"，至1950年兴起的"改造国画"运动，"中国画"的内涵才被进一步限定，"新中国画"的概念也随之产生，这与国家的文化意识形态有关，与民族国家意识有关。如曾一度作为学科概念的"彩墨画"为"中国画"所取代，其原

因也在于此。

<div align="center">二</div>

如果说实验性的新水墨画是从元明清以来的文人画笔墨系统中衍生变异出来的现代形态，那么，岩彩绘画则穿越了这一时期，承续汉唐壁画，采用矿物质颜料直接研磨，并加调和剂作画，从材料、技艺到思想观念的表达，重新建构了一套当代绘画的新形态。或者说，岩彩绘画突破了"用笔为先"的传统中国画的绘画理念，与新水墨画共同构成了当代中国画领域的两大系统。

岩彩绘画是以"岩彩"命名，这就涉及学科分类的标准设定问题。如油画、漆画、蛋彩画、水彩画、水墨画等，还有瓶绘、绢画、壁画等，其分类标准都落在绘画媒材上。以绘画媒材论，通常有三个层面：一是颜料的物质属性，二是调和剂的物质属性，三是画底的物质属性。但不同的画科，其命名的侧重点都不一样。有的偏向颜料，有的偏向调和剂，有的偏向画底的材料属性。就颜料而言，又可分为可溶性颜料与不可溶性颜料，或无机颜料与有机颜料；就调和剂而言，又可分为油质的、水质的及胶质的；就画底而言，又可分为架上的与非架上的，又可分为纸本、布本、木板与泥灰墙面等。其中，以调和剂类型为分类标准的较为普遍，因为调和剂本身与颜料有对应的关系，并与各种绘画工具一起，构成一系列的操作技术，能够形成系统的表现方式。水墨画用的材料主要是墨，墨分油烟或松烟，前者多用于绘画，后者多用于书写。但在制成墨块或墨水时都掺和了胶，而在作画或书写时又以水化开。岩彩绘画用的材料是矿物质和砂岩，粉状，颗粒大小不等，只是在创作时才使用胶作为调和剂。无论如何，烧成烟而后制成的墨，其颗粒十分细微，且胶性小，主要靠水来化解，而岩彩磨制后，其颗粒相对较大，主要靠胶来黏合。"化解"是扩散性的，"黏合"是聚合性的，二者之间的区别，也就决定了这两大绘画系统在语言表达方式上的根本差异。对于绘画的底本，水墨以吸收性强的宣纸为主，岩彩则以经过处理的不吸收颜料的画布为主，在布与颜料之间有一介质层（画底），所有的岩彩都依附在这一层面上，不透到画布背面。所以，水墨有渗透性，而岩彩有凸浮性。由于这些材料的物理特性直接影响了绘画语言的品性，造成各自不同的审美趣味。渗透是扩散性的，以吸收为主，表现出来的笔痕、墨痕由浓而淡，或湿或渴，这些印迹都会带走人的思绪，展开想象；而非渗透的颜料却在胶的作用下自然黏合堆积，在肌理与色层关系中让颜料能自由地呼吸，人的各种感觉都在种种涂抹关系中带入了，并在视觉的特定场域发生作用，心理上也容易产生爆发力。

材质的不同直接导致绘画语言的表述方式与人的接受状态，物质不仅仅是物质，通过人的感受与精神世界发生密切的作用。可在传统问题上，岩彩绘画却将我们

的视线拉回到汉唐，与以矿物质为基本材料的"壁上绘画"联系十分紧密；而水墨画则延续了自宋元以来的中国绘画，与以纸本、绢本为主要材料的"案上绘画"联系十分紧密。近代以来，以纸本水墨为媒材的绘画发展了，以壁面岩彩为媒材的绘画被忽略了。故"岩彩画"的提出，在传统与当代的问题上建立了新的联系，开拓了一片新的艺术表现领域。

<div align="center">三</div>

过去，人们将工笔重彩与意笔水墨相对应，以为两者能构成中国画整体的话语谱系，在目前的中国画学科中依然如此，并渗入山水画科、花鸟画科与人物画科。工笔重彩画的传统比较深厚，战国时期出土的楚帛画就是工笔重彩。在笔墨话语方式上，无论线的勾勒或色的晕染，工笔重彩画均可衔接秦汉、魏晋乃至于唐的壁画与卷轴画系列。岩彩绘画就脱胎于这一系统，同时也吸收了意笔水墨中的意象性表现因素，但与二者不同的是，岩彩绘画从材料出发，不受笔法限制，甚至也不受对象世界的形象制约，既溢出笔法的话语系统，也不再拘泥山水、花鸟与人物的分科。岩彩绘画学科建设的自由度与开放度，正在于其能回到绘画的本体，回到语言生发的原点，将后来被重重设定的语言域界完全消除，容纳不同的艺术个性以及表现手法，当然，笔墨线型依然保留，但只是其中之一而非全部。

岩彩绘画之所以能脱出工笔重彩画的专业限制，发展出一整套属于自身的绘画语言体系，进而建构一门新的专业，关键就在于它将材质上升到绘画语言的层面。如在"语言要素研究课程"中设置了"岩彩质觉"，在"语义表达研究课程"中设置了"大地采集""平凡物语""载体拓展"等，这些都是核心课程，决定了作为一门新专业的岩彩绘画自身的特质，并由岩彩的材料属性进一步引导出其绘画的核心理念，即"色面造形"与"层面叠加"，且不受具体事物形象的制约，回到二维的平面上，强调"构成"，这一切努力都指向人的绘画意识生发的原点。什么是原点？在数学里，二维或三维直角坐标系中相互垂直的坐标之交点，坐标为（0，0）或（0，0，0）。返回原点，就是重新建构，重新设置，原先所有的价值判断都归零。在绘画上，这种原点意识是新创造的开始，是一个学科开放度的体现。岩彩绘画追求的"回归原点"，我以为其中的一个轴向就是材质语言，而另一个轴向则是人的个体性，两轴相交为原点，所有的正负值都归零。归零意味着清理，先清理后延展，在延展中重新设定。材质语言是一种限定，人的个体性也是一种限定，每一位岩彩画家都在这两种限定中寻找各自的定位。当然，我们还可以引入另一轴线，即创意性，并再行设定一套衡量的指标。这样，既训练学生把握岩彩性能及个体的创造力，也培养或强化学生的创造性意识，在教学方法论上形成一个三维构架。

正是基于岩彩材质语言的原点思维，促使岩彩画家们的学术视野不断扩展，学术思考不断深入。他们不断摆脱某些东西，又不断吸纳某些东西，因为摆脱是为了更广泛的吸纳。譬如，在当代全球化的语境中，以岩彩为中心，注意摆脱人的认识的局限，尤其是因历史或地域所形成的文化限制。他们先东渡日本，深入研究岩绘与日本画，后沿着河西走廊一路行走，深入研究敦煌与龟兹壁画，并多次到印度考察细密画。然后，从地域文化的"本土性"入手，到福建、广西、四川、云南、新疆等地四处采集矿石标本，不断地吸纳各种信息，特别是在接触性的体验中，感受并解读隐藏在土地中的种种文化密码，将一种生气带入绘画。我甚至认为，岩彩画家们试图描绘一个中国岩彩材质分布版图，并从自然属性中探寻文化的属性。前后两相对照，显然出现了两套系统，一是历史形成的某些特定的绘画样式，一是没有预存图式但与其生存环境密切相关的自然物质。那么，如何处理两者之间的关系，又如何从材质本身建构一个具有无限发展可能的绘画系统？结论必然是以前者为参照，以后者为根本。或者说，既成的文化图式都只是参照，而所运用的材质之"岩性"与"岩意"才是艺术家创作新的话语形态的第一触点。

<p style="text-align:center">四</p>

任何一种绘画样式及相应的技术都具有文化内涵，既与材料密切相关，也具有相对的独立性，形成特殊的话语系统。所以，样式与技术一旦完善，就可以在不同的材料上移植。所谓的独立性，其实也意味着一种封闭性，在内涵与外延上都具有一定的规定，否则就会造成人们认知上的困难。如中国的工笔重彩画或意笔水墨画，还有印度的细密画或日本的大和绘等，只要图式不变，使用的颜料或画的载体变了，并不影响人们对一个既成画种的判断，最多是认为因材料的变化而出现些许"变腔""变调"或"变味"。如果回到材质语言本身，是否意味着对既定的绘画样式及其技术都面临着一次清洗，在既成的图式上也面临着一次去经验化的过程？

记得几年前，有一次小型座谈会上，胡明哲说她希望岩彩绘画是一个完全开放的系统，不设任何边界，也就是没有话语的规限。在绘画史上，岩彩使用的范围十分广泛，从欧洲史前的洞窟壁画到新石器时代的彩陶、岩画，以及后来的壁画，大都是使用矿物质颜料，但在不同时期不同区域所表现出来的样式却大不一样。个中原因，是文化在起作用——因为文化的多样与多元导致图式多变，并形成诸种不同的绘画概念，形成了我们认识上的各种"格"。在这些概念中，文化因素大于材料因素，或者说，材质仅仅是材质，而无法上升到语言的层面。比如油画，虽以材质命名，但依然以15世纪在意大利形成的一整套写实性话语为基本图式，甚至延续了之前湿壁画的造型话语。在心理学上，图式（schema）指的

是主体能够对外部信息进行分类的认知系统，是人脑中已有的知识经验网络，是从经验到概念的中介。在美术史上，谈绘画中的图式，主要指在相关概念中已经生成的知识框架，在形式表现与图像结构上具有相对的稳定性，或类似计算机科学中的模式识别系统（system）。在绘画语言系统中，图式的识别度高且传承性强，与概念相伴随。如果以媒材为核心建立一套话语体系，并且是绝对开放的，那么，这套话语就能提供某种发展的可能性，并且在话语结构中预留各种空间，让主体在创作实践中不断地被陌生化，成为动态的可变的心理认知过程，以利于新形态的产生。

没有既定的图式而着眼于可能性的开发，就是旨在培养学生艺术创意的教学。从事美术教育的人都知道，技术性的内容可教，规范性的程序可定，因为有一套现成模式，唯有创意难教。从事艺术创作需要天分，天分就在于一个人对外界事物有着特殊的敏感，并能引发想象，从而创造一个新境界。美术学院的专业教学，通常都在技术层面上解决材料与图式之间的关系问题，无论哪一画种，莫不如此。有关创意性的教学比较缺乏，如创作与构图的课程，也就是让学生如何从生活素材中提炼有关的创作主题。在艺术设计学科，创意性的教学环节才比较突出，有"三大构成"（平面构成、色彩构成、立体构成）作为专业的基础课程，探讨形式语言自身的组合变化规律，解决视觉心理上的审美问题。形式，是设计学科的核心概念，同时也引发了现代艺术运动中有关人的创造性思维的一系列问题。譬如，我们如何去感知对象世界，如何赋予材料以一定的形式，如何摆脱一切心理预设，如何去呈现对象的本质？而通过人对材料的直觉把握能够解决这些问题吗？当代艺术家比较喜欢谈"在场"，即人与人或人与物在瞬间的片刻共在一个场域，所有的发生都是偶然的，但也具有内在的联系，即应激性的反应。创作的共时性状态和文本产生后历时性的意义变换，都是岩彩画在开放性语言结构中需要面对的。或者说，共时性的在场关系利用一种偶发的可能性去建构作品的意义框架，也预留下了可以被再度阐释的画面空间，如同德里达（Jacques Derrida，1930—2004 年）所说的"自由变构"，以"身临其境"的方式去弥补所指的缺失。那么，谈到创意性思维能力的培养，有两大关系便亟待解决，一是个体感觉与材质之间的关系，二是材质与形式之间的关系。2008 年，岩彩画家们策划了一次大型邀请展，主题就是"晤对材质"。

<div align="center">五</div>

作为当代绘画的一门新专业，岩彩绘画具有跨学科、跨地域的文化属性。在语言方式上，岩彩绘画并没有完全离弃绘画的形象，也没有完全沉迷于抽象的形式，而是介乎形式与形象之间，以各种灵活多变的形态出现。形态只是一个类概念，不存在特定的图式，也不存在与材料工具捆绑在一起的成像技术。这对于纯粹以媒

材为命名原则的画种，可能是一个问题。如漆画，因漆料而命名。漆是一种黏性很强的涂料，多髹饰于木器，历史上也形成一套髹漆技术，正由于这种技术自身的完善而不在意于图像，以致如今图像还处于载体与漆面中的"夹层"，难以与漆料融为一体，有关"漆本体"问题在漆画界争论不休。对岩彩绘画而言，材质语言的本体性存在已不容置疑，绘画的图像及呈现方式与材料和技术的关系也十分融洽，本来就属于传统的中国绘画，且在汉唐之间已有过发展的高峰。如今随着艺术观念的转换，作为"自在之物"的岩彩，不再只是一种颜料，它还与人的形象认知之间脱开了关系，引发人们新的审美兴味。如范迪安评论朱进的画，提出"材料生态主义"，说他"观念的意识孕育了语言的意识，语言的意识则凸显了观念的意识。"(《朱进：原生像或一些散淡的风景》) 可见，岩彩绘画语言的意识与观念互为生成，换言之，作为语言的材料已成为与人互动的主体。

另有一例，为胡明哲的一次经验实录。她谈的是如何画鱼缸中游动的鱼，思考的问题却是"物象的观看还是形态的观看"，其最后结论是：如果依据"游鱼"的概念去观看，"对真实现状反而视而不见"，而排除了先入为主的概念，依从直觉的观看，就可以看到"实体虚体不分，错觉幻觉交融的形态世界"，画出变动的不具功能意义的形态碎片。她以为后者是真实的存在，而前者只是概念的认知。在绘画领域，如何观看决定了事物呈现的样态，同时也找到相应的艺术形式。其实，胡明哲在直觉的形态中已经意识到观念的先在作用，不然她看不到那些隐喻的抽象的内在结构，也不能为那些抽象的结构寻找生动的外观。当我们讨论一门绘画专业的语言系统是否独立成型，并试图建构一套教学的方法，必然要先解决观看的引导问题。不受概念束缚的开放式的观看，在保持对事物的敏锐观察和真切感受的前提下，能够培养一种洞察力。但消除概念本身需要一种认识，知道自己必须怎样去做，需要另一套理论的支撑，使其明白问题的所在。改变观念，让新的观念意识引导自己重新观看，才可能有新的发现，看到以前看不到的东西。视觉直观不等于完全的无理性，清空也不等于就是一纸空白。当胡明哲将视觉直观的训练作为岩彩画教学的重要环节，甚至要求作画者回到直觉的状态中，只是在新的观念意识中摒弃陈见，去除普遍性的知识而强调个体性的自觉。在绘画教学领域，这不啻一次革命。因为在学校，我们已习惯于传授知识，帮助人们从繁杂的现象中提取概念，从感性上升为理性，而不是返回。这种逆向性的教学理念必然导向一种全新的课程布局，让学生养成批判性的思维方式，学会在整体中抽取、解析，利用某种形式衍生、变异乃至重构。

六

没有预设只求生成的教学是否会导致一门专业丧失其自身固有的特性呢？这对于一个开放性的以培养学生创意为宗旨的学科门类是一道难题，因为任何一门学科

都不可能漫无边际，处于教学领域中的艺术也不例外，所有的创造性思维训练都是在某种限定中去寻求突破。对于岩彩绘画专业，材质就是限定，由岩彩自身的物理属性加上画面的空间属性，也构成一种限定，正是这些限定成就了岩彩绘画的三大语言的本质特征，如平面性、意象性、材质性。平面性包含抽象构成与错位空间，意象性包含主观色彩配置与诗意空间布局，材质性既包含天然结晶、物质本色与迹象表意，也包括材质转换与异质同构。这些概念的阐述都见于这套教材之中，有的是作为课程名称而出现，而研究如何由材质特性生成材质语言方式的课程模块，应该是岩彩绘画专业教学的核心。上述的这些课程无一不是以客观的自在之物为对象，讲述其在应用与配置过程的局限以及可能出现的阐释空间，这就是规律。规律不是无限度的，只提供可能或不可能，而着眼于构成物质自身演化规律的最小单位，即微物质，却又可以否定既定的规则，重新尝试新的构成方案，以至于结构性研究成了每一位岩彩画家手中的魔方，并赋予这门专业以无穷的魅力。

问题回到结构上，这是焦点。结构性的话语阐释在于人，因人的智慧介入，依靠悟性并通过各种实验性的手段，在物的规限中发展结构性变化的可能性，形成新的方案。方案出创意，创意出作品。以材质语言为中心的岩彩绘画，并不是将物作为一种既成的事实存在，而是看作始终未完成的存在物，犹如我们说物是相对于人而存在的另一主体一样，总是不确定的。物质越细化，不确定的因素越多，能动性就越强，与人的主体对话的空间也越大。结构，就是岩彩绘画语言体系中的语法规则，但结构也不是现成的通用的，总是在不断探寻的过程被丰富而无从完善。我们说"去除图式""摒弃概念"，并不等于不要人文知识，只是不满足或不局限于回答"是什么"，而在反复追问"还会是什么"。个别的差异化的知识探寻始终贯穿在教学全过程，促使教学各个环节的互动不可能消停。教师只能不断地引导与启发，教学目的也不在于给予学生多少有关对象的知识，而是帮助学生不断扩大人的生存体验，激发人的智慧，实现人的价值——为自己的行为确立价值导向。也许，这才是岩彩绘画作为一门专业在人文学科中存在的真正意义。

——2016年7月1日于北京

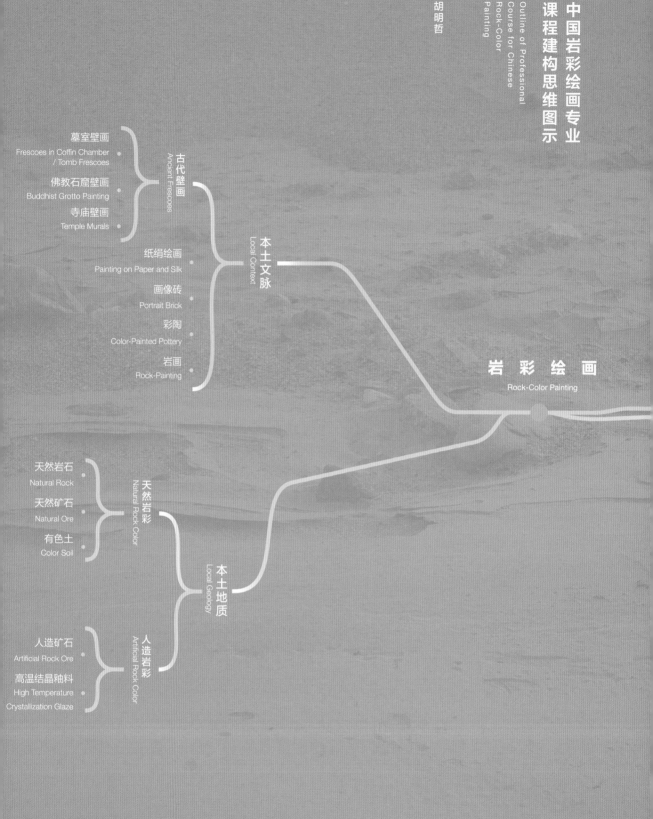

中国岩彩绘画专业
课程建构思维图示

Outline of Professional
Course for Chinese
Rock-Color
Painting

胡明哲

墓室壁画
Frescoes in Coffin Chamber
/ Tomb Frescoes

佛教石窟壁画
Buddhist Grotto Painting

寺庙壁画
Temple Murals

古代壁画
Ancient Frescoes

纸绢绘画
Painting on Paper and Silk

画像砖
Portrait Brick

彩陶
Color-Painted Pottery

岩画
Rock-Painting

本土文脉
Local Context

岩彩绘画
Rock-Color Painting

天然岩石
Natural Rock

天然矿石
Natural Ore

有色土
Color Soil

天然岩彩
Natural Rock Color

本土地质
Local Geology

人造矿石
Artificial Rock Ore

高温结晶釉料
High Temperature
Crystallization Glaze

人造岩彩
Artificial Rock Color

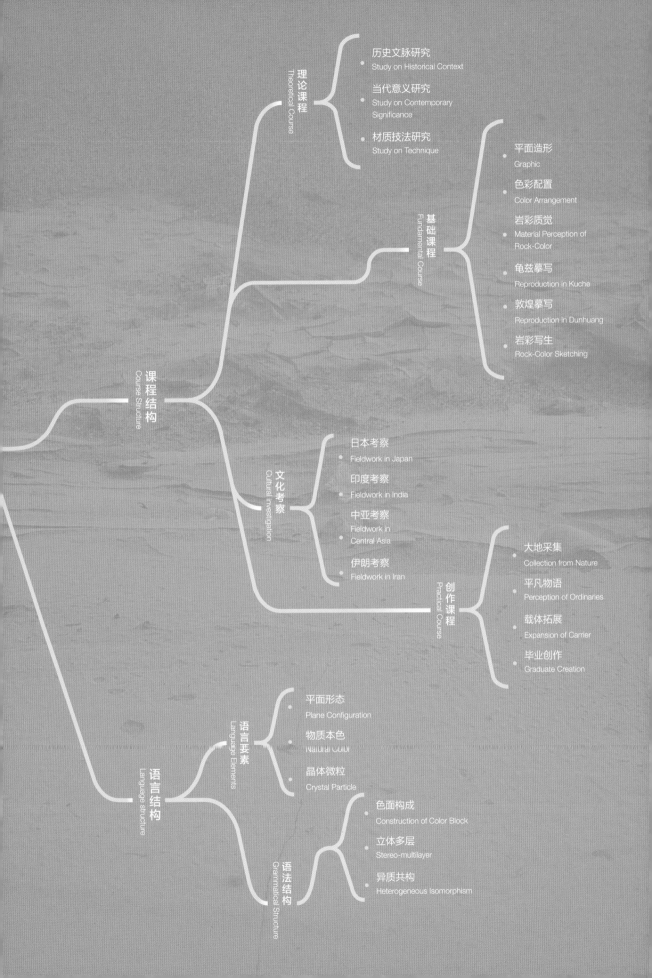

理论课程
Theoretical Course

历史文脉研究
Study on Historical Context

当代意义研究
Study on Contemporary Significance

材质技法研究
Study on Technique

基础课程
Fundamental Course

平面造形
Graphic

色彩配置
Color Arrangement

岩彩质觉
Material Perception of Rock-Color

龟兹摹写
Reproduction in Kuche

敦煌摹写
Reproduction in Dunhuang

岩彩写生
Rock-Color Sketching

课程结构
Course Structure

文化考察
Cultural Investigation

日本考察
Fieldwork in Japan

印度考察
Fieldwork in India

中亚考察
Fieldwork in Central Asia

伊朗考察
Fieldwork in Iran

创作课程
Practical Course

大地采集
Collection from Nature

平凡物语
Perception of Ordinaries

载体拓展
Expansion of Carrier

毕业创作
Graduate Creation

语言要素
Language Elements

平面形态
Plane Configuration

物质本色
Natural Color

晶体微粒
Crystal Particle

语言结构
Language structure

色面构成
Construction of Color Block

立体多层
Stereo-multilayer

异质共构
Heterogeneous Isomorphism

语法结构
Grammatical Structure

目录

下篇　载体拓展　351

引言　载体拓展——着眼物质媒介的创作实验　353

课程综述　357

前言

"道器同一"岩彩绘画创作课程体系由"平凡物语""本土采集""载体拓展"三门课程组成，力求通过创作主体、客体、媒体三位一体的课程框架，构成既相对独立，又互相关联的课程体系。

"道器同一"所蕴含的"隐喻性表达"与"一体性观念"体现了中华民族的智慧与世界观。

"道"是老子哲学思想的核心命题。因其"先天地生"，无所不包，无处不在，"可为天下母"，而被视为万物之源。"道生一，一生二，二生三，三生万物。""天下万物生于有，有生于无。""有无相生"启示我们：艺术"创造"的根本不正是对"无中生有"自然法则的最好诠释吗？

"道器"是中国古代哲学中的一对基本范畴，体现了华夏先民的自然观。《周易·系辞上》讲"形而上者谓之道，形而下者谓之器"，把世间万物看作是相互依存的有机整体。可以说"道器"是一体两面，"道"是隐性的"器"，"器"是显性的"道"，"道器"同为一体，即"道器同一"。以"道器"的视角看岩彩绘画创作，不正是作者以形而下的物质载体与形而上的主观精神互为表里、相互依存的整体呈现吗？

生态是自然的一面镜子，人文是社会的一面镜子，艺术是文化的一面镜子，作品是作者的一面镜子。本书将"道器同一"作为岩彩绘画创作课程体系的理念基础，力求通过"平凡物语""本土采集""载体拓展"三门课程引导学生从主体、客体、媒体三个维度做基础性、本体性、开放性的研究与体验。启发学生以岩彩为契机，立足当代文化视角，以溯源的方式回望历史、面向自然、自我反省，摒弃一切固有观念，"回归原点，重新发现"，重新发现更为多彩的世界、多元的文化，重新思考艺术的本质、创作的意义，重新审视物质的属性、材质的价值。同时引发学生从生态、人文、艺术、作品不同侧面，以更为广阔的文化视角对岩彩绘画创作做更具深度的"在地性"思考。

"道器同一"是自然法则，也是岩彩绘画创作课程体系构筑与教学实践始终遵循的法则。

张新武

2021年3月1日

上　篇

平凡物语

"平凡物语"是岩彩绘画创作课程体系课程之一，也是承接岩彩绘画基础课程的综合应用性实践课程。

岩彩绘画是由绘画物质媒材引发的对事物本体的自觉关照，以此为契机进而引发对自然、人文历史文化的广泛关注、思考，它是立足当代艺术语境以质性语言为特色的新的绘画形式。

"平凡物语"作为岩彩绘画创作课程，将以对创作主体的自我认知为切入点，着眼于平凡的小事物，以岩彩质性表达为着力点，在人与物相互关照的过程中实现物质与精神有机融合，助力学生以岩彩绘画特有的语言形式做自主真切的表达。

课题的选定是在不断思考中逐步形成的。最初课题拟定为"其小无内"，灵感来自《吕氏春秋》的"其大无外，其小无内"。着眼于人们普遍认同的创作无法可教，认为创作只有经验没有方法，如果说创作有方法，也是基于个体差异的不同的方法，经验也必须具体到某一件作品谈经验，真正意义上的创作经验是具有唯一性的，因为创作的意义在于差异性、独特性、原创性，否则创作的"创"字就无从谈起。

可作为课程的主讲教师总要说点什么，笔者想与其从外围迂回间接地谈，不如从自身对创作的认识和理解出发，结合创作实践中的体验来谈。笔者的实践方式习惯于集中在一个点上不断地尝试，希望能不断地有所发现，探索得深入一些，这使笔者在逐渐深入的同时，也深化了对"其小无内"的理解和认识，即任何一个点只要能深入进去都将是一个巨大的空间，有无限变化的可能性。

但最终将课题确定为"平凡物语"，究其原因是考虑"其小无内"这一认识角度可能有一定的局限性，对于每一个体而言，不管向内向外，可以说都有可以无限拓展的空间，应该说都是"其大无外"，况且具体到不同的个体，很可能有一部分人更适合向外寻找，所以最后选择从对本体的自我认知角度切入。因为不管向外寻还是向内找，最终都是要从每个创作者的个体出发，这个出发点肯定都是一个。作为实现目标的手段，不存在哪一种方法一定比另一种方法更好，关键是要适合，方法可以不一样，但目的都是一致的，就是必须有效，也可以说是殊途同归。

课题包含了"平凡"与"物语"两层含义。"平凡"一般理解为简单、普通、原生、本色、容易被忽略的事物，还可引申为基本、基础之意。"物语"的"物"，泛指客观事物、物质媒介；"语"，特指主观表达、言说方式。以平常之心，感受平凡之物，表达不凡之意，是平凡物语的核心要义。

课程分为两个子课题：第一课题"以己及物，以物观己"。生活中我们每个人会有意无意间对某些事物表现出特殊的关注或好恶，这些无意间的流露与表达，无一不渗透着每一个体对事对物的态度，折射出不同个体某些固有的品性，这些个人的态度与品性，也会有意无意间被投射到人们所触及的事物之中。课题力求借助物我间相互映照、互为表里的特性，拓展视觉认知的有效途径，为创作中自主、自在、自为的表达与呈现提供依据与保障。

第二课题"以小观大，借物达情"。旨在引导学生于琐碎的生活中，在平凡的事物里，跟随自己的意愿选取写生物品，并尝试以自己特有的体悟方式与其深入交流，发现和提取有效的视觉元素，运用岩彩独特的材质语言作自主性表达，在物我互渗交融的情境中呈现本真的自我。

以平凡的视角、自我观照的方式，围绕岩彩绘画创作的基本问题，力求为学生提供能够引发思路的思路，寻找到方法的方法，是本课程教学的基本立足点与出发点，是思路、方法也是目的。

平凡的视角，可以概括为"低、本、实"三个字。所谓"低"，就是要求介入课题研究、实践时所采取的姿态要低，这样才有可能从中不断有所发现、有所感悟。所谓"本"，就是要始终关注基本的问题，一般情况下，解决基本问题的答案往往蕴含在简单、普通的平凡事物之中。所谓"实"，就是所有环节的工作都应该实实在在，过程中点点滴滴的"实"都将呈现在最后的结果之中。

从人类基因遗传学角度讲每一个体的DNA都是不一样的，这种与生俱来的差异，为个性化表达提供了基础保障。问题的关键在于，如何以有效方法将蕴含在内心深处真实的自我呼唤出来，以自己的视角审视生活中的事物，用自己的独立思考加以评判，并通过自己的工作方式得以呈现，这是每个创作者必须思考和要解决的基本问题。课程将从自我体验出发，通过对身边事物的观照体悟，形成自己对事对物的态度，并借助岩彩媒介将态度物化为作品，再通过作品反观自省，如此循环往复，逐步实现以己及物，以物观己。

所谓引发思路的思路，是强调课程中涉及的所有思路都应被看作抛砖引玉的方

法，它们不是普遍适用的思路，更不是唯一的思路。但是，却有可能引发出属于某一创作个体自己的思路。

所谓寻找方法的方法，是指课程中涉及的所有方法都只是因时、因事、因人而异被视为有效的方法，不具有普遍的适用性，更不可能成为唯一的方法。但是，却有可能由此引导出适合于某一创作个体的方法。

艺术整体的丰富性在于其广泛的包容性和个体的差异性，中华传统文化中的"和而不同"是对其最好的阐释。而决定创作个体的独特性则取决于创作主体的独立性与自主性。凝练个体、丰富整体是本课题研究的基本着力点。

从创作基础问题入手，借助基本方法，引发多维度思考，助力学生以自主的方式呈现出不一样的表达、不一样的面貌是"平凡物语"课程总的教学理念和理想目标。

→
教学现场

｜道器同一

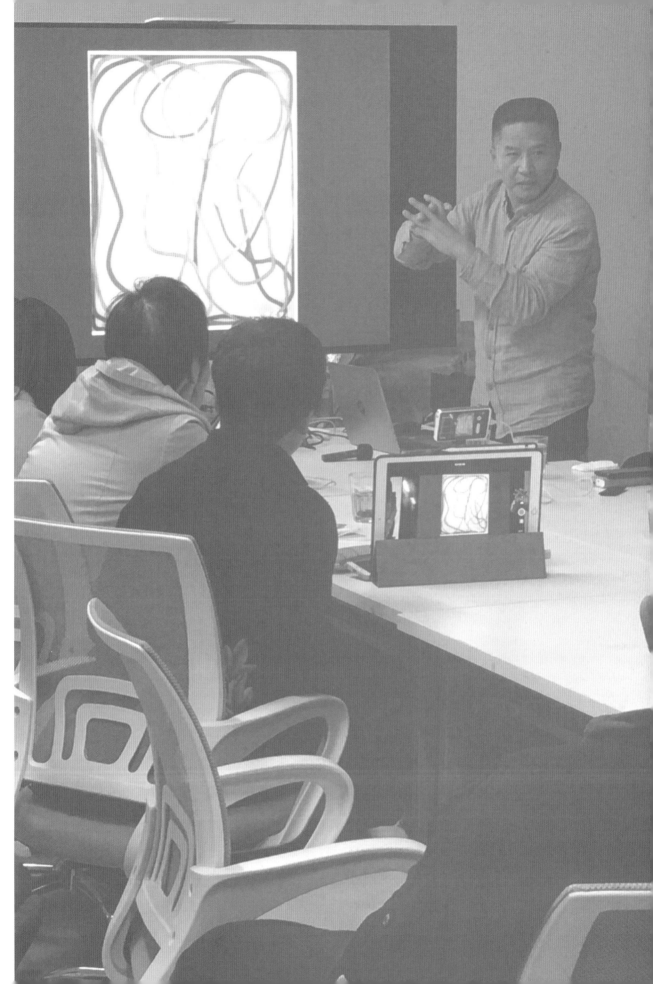

以己及物
以物观己

画什么，怎么画，是困扰每个画家的基本问题。要解决这一基本的课题须先明确一个前提：谁来画。因为画什么和怎么画都离不开画家随时随地的选择判断，而不同的选择判断可能导致结果大相径庭，甚至有天壤之别。基于每个人自身条件的差异性，要做到清楚地选择判断，正确地认识自我变得很重要，可认识自己并不是件容易的事，从某种意义上讲认识自己比认识别人难度更大，原因主要有两个方面：其一，习惯性的自我蒙蔽。日常生活中，对于某些事物，人们自认为清楚地认识到了，但其实未必，只不过是被动地接受了某些观点，充其量是认同了某些观点，并没有认真思考，更没有亲身实践，久而久之，盲目接受的思想观念将本真的自己一层一层包裹起来，时间长了人们以为的自己实际上并不是真实的自己，而是被外来观念异化了的自己。所以老子讲"知人者智，自知者明"。其二，我们看别人是直观的，看自己却是间接的，不是通过镜子就是通过影像，或者是通过别人的反应，那么我们有没有可能找到更直接的方法来观察自己、了解自己呢？或许将作品当作一面镜子，借助世间万物相互关联、互为表里的特性，通过绘画的方式物化出"自我"，再透过画作反观自省，这不失为一种有效的方法。通常情况下，我们创作中的选择都是基于自己的判断和把控，不论画什么、怎么画，还是过程中的每一分投入，每一环节都会融入各种各样的个人信息。即使整个过程不够专注，没有认真对待，实际上也是个人的自主选择，也是个人的方式，同样体现着个体的思维、认识和态度。这方方面面的因所结出的果呈现出的就是活生生的自己。以反观的方式自省，寻求深度的自我认知是课题的方法也是目的。

一 把作品当作镜子

每幅画作的背后都藏有一双眼睛，你看它，它也看你；你读它，它也读你；你选择它，它也似乎会选择你；你理解它，它也似乎能理解你。作品前后都是活生生的人，双方的好恶、品性风貌，对人、对事、对物的态度，无不融化于作品之中，流露于读画的神情之中。艺术作品是艺术家自我认知的极好的方式，读画即读人，读画也能读自己。

（一）作品体现着作者的人生态度

作品的品质一定程度上反映了画家的品质，画家的品质又是和其人生理想和艺术追求相关联的，因此，许多优秀画家在艺术创作成熟期往往都有其独到的创作理念。如画家李可染，他把山水画定位为"为祖国河山立传"。他认为：中国画不讲"风景"而讲"山水"，在我们观念中，山水、河山、江山，就是祖国。"江山如此多娇"歌颂的是祖国。山水画就是为江山树碑、立传。他曾历时八个月，行程数万里长途写生，实地作画近二百幅。他将自己对文化的理解、物象的认识凝练成对艺术的追求，创造的艺术形式多采用纪念碑式的构图，艺术形象多为逆光背影，艺术语言多苍劲凝重。他甚至将自己的画室命名为"师牛堂"，这些都体现着一种精神，体现着画家的人生态度。

↓
中国画家李可染及其作品

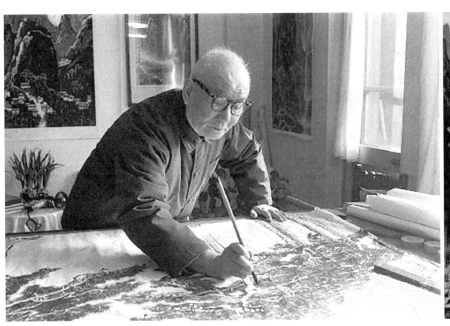

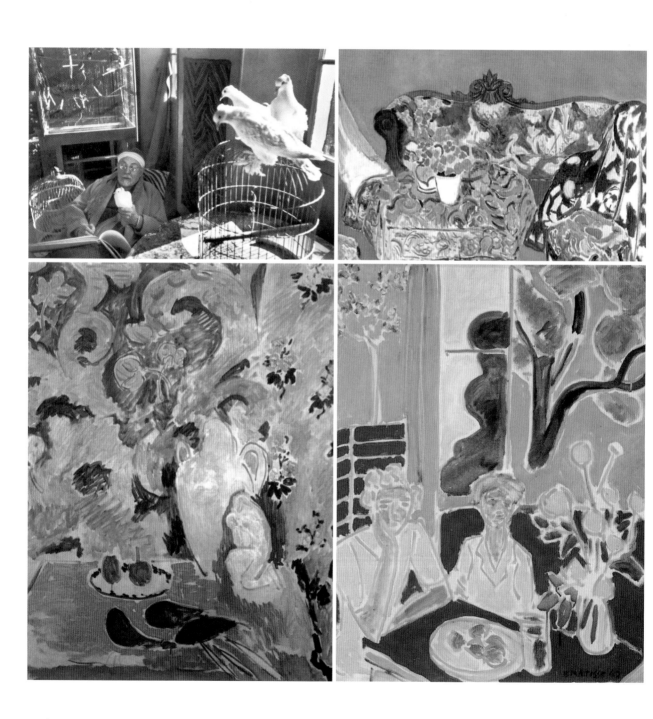

法国画家亨利·马蒂斯的艺术理想是为那些辛勤劳作的人们提供一把舒适的"安乐椅"。他说，他所梦想的是一种平衡、纯洁、宁静，不含有使人不安或令人沮丧的题材的艺术，对于一切脑力工作者，无论是商人或作家，它应该是一种抚慰，一种镇静剂，或像一把舒适的安乐椅，可以消除疲劳。我们看他的作品多取材于日常的生活，平凡、闲适是其作品的突出特点。不管造形、色彩，还是松动的笔法，都和他背后的追求相吻合。人物懒洋洋的，树叶散开着，舒展而自在，温暖的阳光弥漫在整个空间，画面洋溢着一种慵懒的氛围。

↑
日本艺术家杉本博司及其作品

①
顾铮,《我将是你的镜子——世界当代摄影家告白》,上海文艺出版社,2003年.第246页.

②
顾铮,《我将是你的镜子——世界当代摄影家告白》,上海文艺出版社,2003年.第246页.

而艺术家杉本博司以他特有的艺术方式细心收集那些散落在自然生活中的微光,用时间记录时间。他说:"我拍摄的是物的历史,我的艺术主题是时间。"①他采用牛顿三棱镜分解太阳光的原理,拍摄了一幅幅明丽的色彩,记述了光在旅途中一次次不幸的遭遇。在他看来,色彩是光"痛苦的呻吟"。他说:"太阳光穿过宇宙而来,遭遇我的三棱镜并产生痛苦。"②他的"剧院"系列作品,采用超长时间曝光法拍摄一部部影片的放映过程,将人世间一次次的悲欢离合融化在一面面空无的矩形之中,以他那特有的"无"记录了曾经有过的曾经。他的"海景"系列作品,以最洗练的构图记述了水和大气周而复始、千古不变的轮回。他认为,水和大气可说是迄今为止对人而言变化最小的东西。杉本博司的艺术告诉我们:时间无情,时间有情。

正是这些艺术家鲜明的艺术理想、明确的艺术追求,造就了他们独树一帜的艺术风格。

（二）作品铭刻着作者的人生体验

艺术作品的感人之处来自艺术创造者灵魂深处最真切的体验，例如对丹麦童话作家安徒生及其作品《卖火柴的小女孩》的再认识。《卖火柴的小女孩》是许多人很小的时候就听过的故事，故事中那个卖火柴的小女孩，在圣诞之夜饥饿寒冷中划火柴取暖的情景让人刻骨铭心。后来，一期有关安徒生生平的电视节目介绍：安徒生家境贫寒，母亲是洗衣妇，父亲是鞋匠，他一生被自己卑微的身世所困扰，饱尝了人世间的世态炎凉。尽管他后期的生活衣食无忧，但内心的阴影却挥之不去，或许早已成为他灵魂深处最为柔软、脆弱部分。我想这很有可能构成了安徒生人生的另外一面，被伟大童话作家的光环所遮蔽的那一面，这应该同样是安徒生人性的真实存在。安徒生通过卖火柴的小女孩传递出的那份寒冷之所以让我们感到刺骨，实际上就是源自作者内心的冷，这种来自灵魂深处的冷比肉体上的冷更入骨。如果我们换个角度思考，或许更能理解安徒生作为一位作家的伟大之处。"感同身受"是将作者和人物紧密联系在一起的纽带，"悲悯之心"是铸成作品形式内涵的凝结点。一个作家能把作品写透彻、深刻，一定与他内心深处最隐秘的感受相关联，否则是达不到极致的。

画家齐白石生长在农村家庭，后以卖画为生，同样饱尝了生活的艰辛。1949年新中国成立后，他从一个画画的手艺人，成为全国人大代表、中国美术家协会主席，被聘为中央美术学院教授、中央文史馆馆员。在90岁生日庆祝会上，被文化部授予"人民艺术家"称号。在如此众多的荣誉面前，他切身感受到了"解放""翻身""和平"对于他人生的意义。1956年，他在接受世界和平奖颁奖仪式上感言："正因为爱我的家乡，爱我祖国美丽富饶的山河土地，爱大地上一切

↓
丹麦作家安徒生及《卖火柴的小女孩》
插图

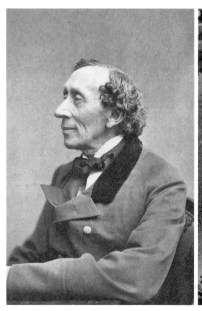
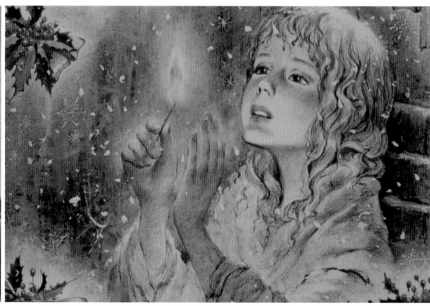

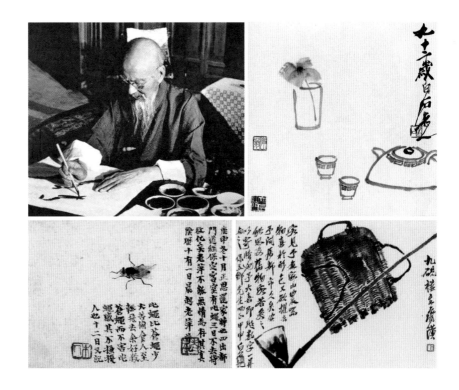

①
齐白石，《齐白石自述》，安徽
文艺出版社，2014年.第184页.

活生生的生命，因此花费了我毕生精力，把一个普通中国人的感情画在画里，写在诗里。直到近几年，我才体会到，原来我追求的就是和平。"①我们相信他所表达的爱是真切的，因为他所传递的爱是具体的、鲜活的，具体到一花一木，一草一石，鲜活到一个苍蝇，一只老鼠。爱到如此卑微处，已经超出了一般意义上的爱，显示出的是大爱无疆的博爱。虽说艺术创作源自每一个体的自我感受，但是，如果作者的格局足够大，小我完全能够变成大我，小爱能够铸成大爱。齐白石虽然表现的不过是些自然生活中的平凡之物，但正因为他对这些小东西的爱是建立在大爱的基础之上，这种爱才会表达得如此真切，如此入微，如此生动感人。

每个人有自己的人生经历，这些都有可能转化为难得的创作资源。也许我们常常会感觉自己的思想不够深邃，创作不够深刻，灵感不够丰富，这些很可能源于我们对平淡生活的认识不够深刻，其实认识的深浅也是需要条件的，深刻的认知必然来自深刻的体验，倘若如此，我们所有的人生经历是否都应视为人世间最宝贵的馈赠呢？所以，对于我们自己的生活更需要细心地挖掘，精心地梳理，倍加地珍惜。舍近求远，是我们最大的失误，也是最大的损失。

（三）作品记载着作者的心路历程

孤独的探索者，可以说是每位画家进入创作状态后的真实写照。创作过程中，创作者在每个阶段、每个环节，随时会进行方方面面的选择、判断。面对每一次的

①
马吉特·洛威尔，《光之雕塑》，
胡晓岚译，《世界美术》，2013
年第1期.

选择判断，创作者都需要慎重思考、准确把握。而标准和尺度，常使画家难以确定、无法掌控，从而陷入两难境地。"矫枉过正""难舍""难断"是创作中经常面临的尴尬。"无助感"也是多数画家创作经历中都曾有过的体验。真正意义上的创作都不是一蹴而就的，没有经过日积月累的沉淀、融合、发酵是不会产生意外惊喜的。我们常常梦想才思泉涌、期待灵感不期而至，其实，梦想、才思、灵感就孕育在周而复始、无限循环的选择判断之中。如雕塑家康斯坦丁·布朗库西的雕塑作品铸件从工厂运到工作室后，要经过数周，甚至数月的打磨抛光，过程十分缓慢。但是伴随艺术家一次次的抛磨，光会在表面慢慢浮现。他说："有时这一切如此无法预测，前一刻一切如常，接着，随着手的一次轻抚，光出现了。"①在雕塑的概念中，雕和塑是两种完全不同的成型方式，雕是做减法，而塑是做加法。布朗库西在打磨抛光的过程究竟是雕还是塑？在他貌似做减法的同时是否也在做着加法？艺术家时刻期待的神秘之光究竟是物质呈现还是精神绽放？在整个过程中究竟减了什么？加了什么？确切地说我们不得而知，然而，透过那些散发着生命之光的作品所洋溢出的纯朴与优雅，却分明能够感受到艺术家真实的存在。布朗库西认为，东西外表的形象并不真实，真实的是东西内在的本质。也许在他看来石头、木头、青铜也都具有各自本质的真实，他所理解的真实是什么？本质又是什么？答案可能就隐秘在温润、幽玄的宝光之中。

↓
罗马尼亚雕塑家
康斯坦丁·布朗库西
及其作品

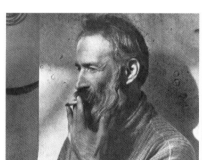

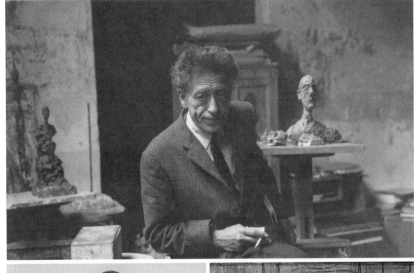

阿尔贝托·贾科梅蒂，是雕塑家也是画家。未完成感已然成为他艺术作品特有的
标志，其作品不管是雕塑还是绘画总是无休止地重塑、覆盖、否定，使每件作品
的创作永远处在过程之中。这基于他对绘画的理解，对真实的认识，也是他观看
世界的方式。他认为，绘画史是观察真实方式演变的历史。因此他要以他特有的
方法追逐属于自己刹那的真实。他说真实是由所有层面上的相互关系编织而成

的。因此他要用每一次的真实，交织出他心目中所有层面的真实。据说，贾科梅蒂的好多作品都是弟弟狄亚哥从他手中抢出来的，因为他最了解哥哥性格中的毁灭倾向。在贾科梅蒂看来：真实比绘画更有价值。因此，作品对他而言只是手段，不过是他寻找真实的一种方式，探寻过程中留下的痕迹，只是些副产品。

德国画家彼得·德雷尔，用40年时间专注于一个空杯子，画了5000幅作品，记录了2500个白天、2500个黑夜。他认为此时此刻，你要集中全部的精力，不去左顾右盼，而是完全专注于你所做的事情上，这适用于一切事情。不论你是在切菜、挤牛奶，还是画一幅画，你必须专注于正在做的事。在他的心目中，"此时此刻"才是最具价值的真实。当我们将他生活中不同节点上的"此时此刻"汇集在一起的时候，展现出的应该就是他人生真实的存在。这就是德雷尔，用杯子超越杯子、用绘画跨越绘画、用时间呈现时间、用生命延展生命。这是他的生活也是他对事对物的态度。

每个人都有自己的人生目标和人生态度，有对事对物特有的关注点与兴趣点。虽然三位艺术家探索的路径不同、方法不同、艺术风格迥异，但关注的问题是高度一致的：对于真实的拷问。他们各自心目中的真实，是如此生动，如此自然，如此具有说服力，却又如此不同。也许这才是最为真实的真实。

二　岩彩绘画的启示

岩彩绘画是以不同色质、不同目数的岩石颗粒，跟随作者的某种意愿，在不断地分解重构中集合而成的。这不禁使人联想到我们赖以生存的物质世界。那些不同的物质不也是由无数的元素，按照不同的需求，以不同的方式，在不断地分解重构中集合而成的吗？以此类推，社会、历史、文化、艺术不也同样是由无数的单位、个体，在特定的时间条件下，为适应某种环境，在不断地分解重构中集合而成的吗？同理，我们的人生同样是经由生活中点点滴滴的事物积淀而成的。反过来想，透过我们生活中的言行举止，流露出的点滴好恶，同样能够探寻出某些内在品性。

（一）层面叠加
地质学研究发现，占地表岩石70%以上的沉积岩，是在地质变迁演化的漫长过程中，在自然强大力量的作用下，不断地将原有物质分解、积聚、重构而形成的。在长期聚集沉淀的过程中，大量的环境信息被裹挟、注入封存到岩层中，岩层犹如巨大的信息宝库，常常为我们揭示出自然远古的一些秘密。

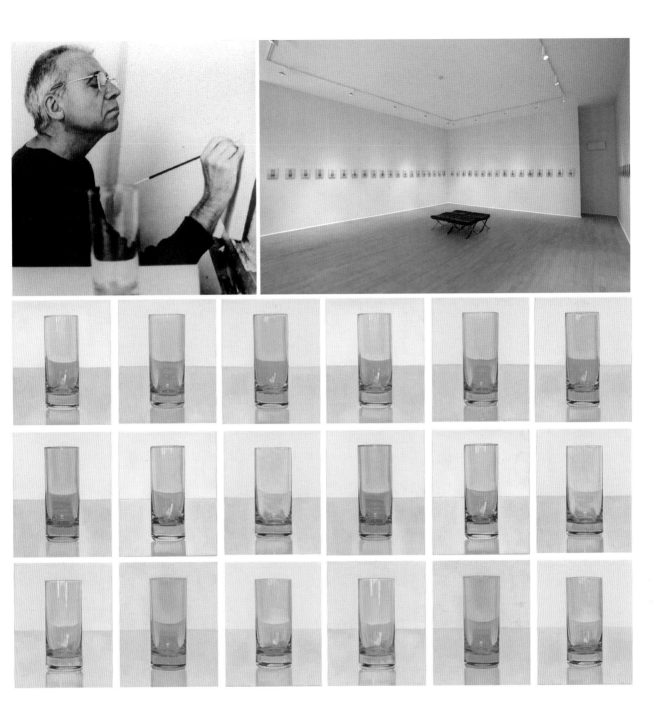

"层面叠加"是岩彩绘画中非常重要的表现方法，这种方法需要作者在作画的过程中根据表达的需求，将不同质性的材料，以不同的手法在画面上层层覆盖。在层叠交错的过程中，作者的观念、意识、情感与好恶也会融入其中，其原理与沉积岩形成的过程相仿，这是一个做加法的过程，也可以理解为向画面注入能量存储信息的过程。

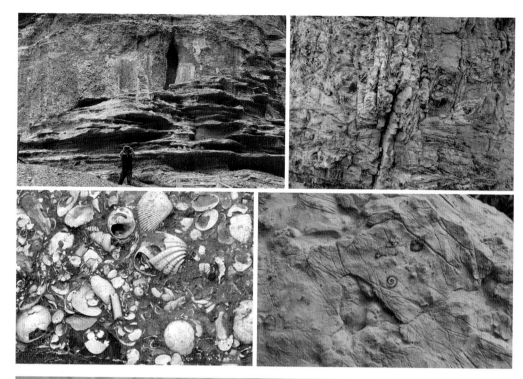

　　　　　　　　｜ 道器同一

→
新疆克孜尔壁画局部

→
郭光磊岩彩绘画作品

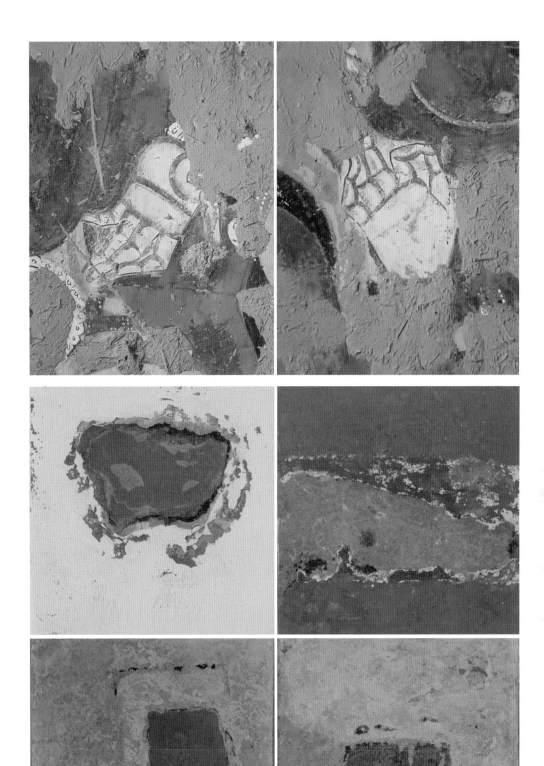

（二）反转呈现

岩彩绘画中还有一种技法叫作"反转呈现"，与"层面叠加"相对应，可视为是一种做减法的过程。使用这种技法的目的，是通过运用刮刻、打磨、剥离等手法，将那些积聚在画面不同色层间的能量信息，依据表达需要有效地释放、呈现出来。

客观世界内部如同一个网状结构体，事物间相互联系也相互影响，相互支撑又相互制约，相互独立又密不可分。将不同的事物按照一定的关系结合在一起，构筑有机的画面整体，应作为岩彩绘画创作过程中始终围绕的工作主题和努力突破的工作重点。画家创作中所表达的一定是生活中所关注的，而作品中所呈现的一定是作画中曾注入的。作为物质世界的一分子，人与物是密不可分的。作为以借物为表意手段的画家，关注物与关注人同等重要。

三　创作是沙里淘金

如果将生活看作是含金的沙，每个人都可以按照自己对生活的体验、认识、理解，从个体的角度，通过个体的判断，以个体的标准从沙中淘洗出属于自己的金，再用自己的方式，借助于一定的方法、媒介物转化成作品，这个过程就是人们常说的创作。其中有个问题值得关注，就是如何看待沙和金。如果单纯地从物质层面看沙和金，它们不过是两种不同性质的物质，没有可比性，也不存在高低贵贱之分。可是，这两种物质如果和人的兴趣爱好、价值取向相结合，便会从功能到价值发生根本性改变。由此，我们不难发现，事物的价值是依据人们的价值取向而变化的。不同的人，在不同的环境条件下，面对生活中不同的或相同的事物所做出的反应，很可能是完全不同的，是金是沙不在于事物本身，关键在于不同个体，在不同环境条件下，看待事物的立场和角度。所以，艺术的多样性应该是必然的结果，因为艺术所反映的恰恰就是人们看待事物的立场和角度。

卢西奥·封塔纳，早年受父亲影响从事雕塑创作，他尝试以金属、陶瓷、绘画等不同物质媒介进行实践，探索物质、空间与材料之间的关系，试图游离于绘画、雕塑等艺术形式的限制之外，追求艺术理想中的新精神。他说：他想扩展空间，创造一个新的维度与宇宙相连，好像它能够无限延展，突破图像的平面局限。此后，他不断将绘画与雕塑有机融合，他以向画面戳窟窿的方式，力求突破二维绘画的原有格局，最终以他那经典的一刀，为平面绘画划出了一片新的天地，创造了他独特的"无限的一维"。

①
权弘毅，《西方名家素描大范本》，上海人民美术出版社，2014年，P262.

乔治·莫兰迪，意大利画家。他一生几乎没有离开过家乡波洛尼亚，没有娶妻，一生过着平凡而平静的生活。然而，当我们面对他的画作时，却丝毫感觉不到任何的寂寞与凄凉，相反，画面中充满了爱意，处处洋溢着温馨、和谐的氛围。据说，他的那些瓶瓶罐罐都是他平日里到旧货市场一件件精心淘来的，它们遍布居室、画室的各个角落，与主人朝夕相处，形影不离。他说："我本质上只是那种画静物的画家，只不过传出一点宁静和隐秘的气息而已。"[①]他要传出的那点隐秘的气息是什么？也许只有他身边的那些"朋友们"最清楚。或许在莫兰迪看来，也只有身边的那些"朋友们"的无言之言，才能更准确地传递出那点宁静和隐秘的气息。

彼埃·蒙德里安，荷兰画家。他的作品以几何图形作为构成画面的基本元素，追求精神的绝对境界。他认为，想要接近艺术中的精神性，就必须尽可能少地利用现实元素，因为现实与精神性是对立的。据画家巴尔蒂斯回忆：他有一次去找蒙德里安，蒙德里安的房子正对塞纳河，于是就在窗前欣赏岸边成行的梧桐。但蒙德里安走进来，愤怒地把窗户"嘭"一声关上。真是个奇怪的家伙！也许他不喜欢树。巴尔蒂斯还曾说过，真正的艺术家不是暂时的，不会随时间而改变。那么，真正艺术作品的产生也一定不会是出自偶然的，一定是在创作者自家的地里慢慢生长出来的。

法国作家居斯塔夫·福楼拜曾经对莫泊桑说：你所要表达的，只有一个词是最恰当的，一个动词或一个形容词，因此你得寻找，务必找到它。绝不要来个差不多，别用戏法来蒙混，逃避困难只会更困难，你一定要找到这个词。这就是那句著名的"一字说"。"一字说"对于画家提高每个环节的创作质量同样适用，那些"只有""一个""最恰当"的选择，很有可能需要画家倾其一生去寻找。

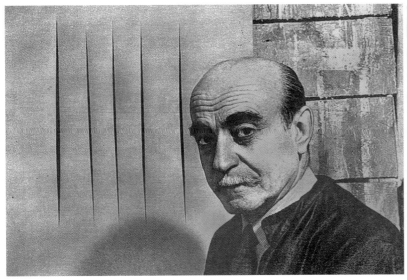

→
意大利画家
乔治·莫兰迪
及其作品

↓
荷兰画家
彼埃·蒙德里安
及其作品

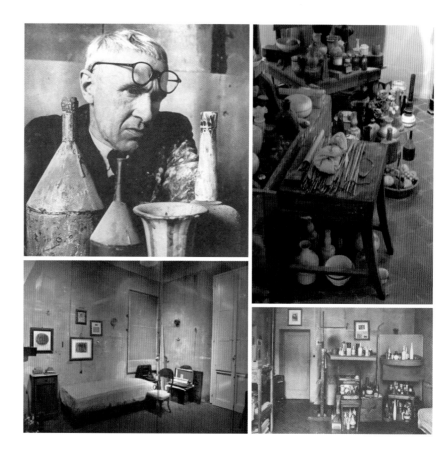

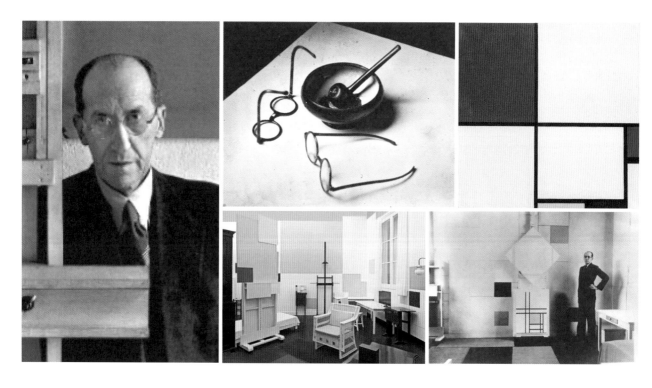

日常生活中，随时、随地、随性的选择、关注是课题认为可行的方式。将点点滴滴不经意、不刻意、无功利的自然流露细心收集、系统梳理、理性分析是课题实践的基本方法。

需要再次强调的是，课题中提供的所有方法都不是唯一的方法，只可视为线索，作为参照，进而引发自己的思路，寻找到特有的方法。

一　感性选择

（一）采集色彩

1. 填制色卡。要求：不必刻意设计思考，只需专注，设计一个6×4的格子卡，随兴在每一格中填满自己认为合适的颜色。填完后即收藏起来不必再看，第二天以同样方法填第二张卡，如此重复采集，每天一幅，十幅可作为一个单元。下面以叶倩的一个完整的课题实践为例。

↓
叶倩所填色卡

↓
整理服装

2. 整理服装。要求：自己喜欢穿的，不同时期、不同季节的服装，时间跨度越大越好。

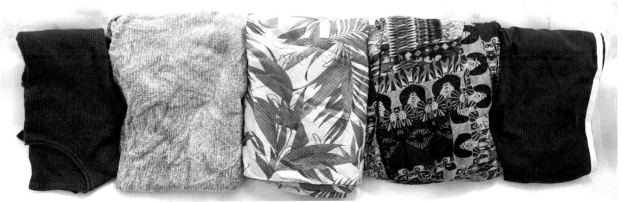

（二）选择作品

1. 选择三位画家及作品

要求：从你所了解的古今中外画家中选择自己最喜欢的三位，每位画家选取三幅自己最喜欢的作品。同时收集整理与画家相关的生活、艺术经历、艺术主张、创作背景等尽可能翔实的信息资料。

2. 选择自己的三幅作品

要求：从自己的现有作品中选择三幅自认为满意的作品。注意，一定是遵循自己的意愿，发自内心的自主选择，不必征求任何人的意见。

→
彼得·多伊格的三幅作品

↘
弗兰克·斯特拉的三幅作品

↘
皮耶罗·曼佐尼的三幅作品

↘
叶倩的三幅作品

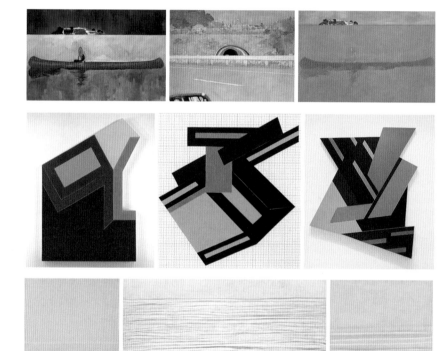

二 理性分析

（一）色彩量化

将采集的色标卡和收集的服装以色彩量化条的方式逐一进行分析整理。

（二）作品解析

可结合采用"色面造形"课程所学方法，具体内容可包含：平面形、黑白灰解析，色彩配置等。

→
色标卡色彩量化条

↘
服装色彩量化条

↘
弗兰克·斯特拉的三幅作品
色彩量化

↘
彼得·多伊格的三幅作品色
彩量化

↘
皮耶罗·曼佐尼的三幅作品
色彩量化

↘
叶倩的三幅作品色彩量化

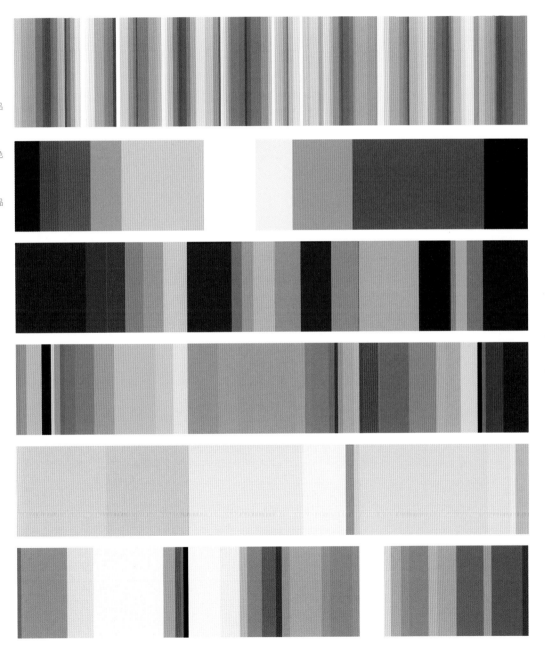

三 综合评判

将上述所有材料收集整理完成后，分别按统一格式顺序纵向排列，同时作横向分析比较，分析其共同点、不同点、关联点等，并将比较结果形成文字报告。

（一）色彩分析

这四组色彩量化条分别来自24格色卡采集试验、叶倩生活服装色彩的分析。分别为弗兰克·斯特拉、彼得·多伊格、皮耶罗·曼佐尼作品和叶倩的创作作品。一眼看过去，四组量化条就是橙色系列的各种色彩关系搭配，彼得·多伊格的色彩中运用了鲜明的蓝橙对比、橙绿对比，叶倩的创作色彩是中灰调的蓝橙对比，中间往往还用灰紫色和灰绿色穿插。在无参照、自由发挥的色彩24格实验中，叶倩常常也会选择与橙色相关的色彩组合。其中我最喜欢的两张作品呈现的是灰蓝紫与灰橙黄，蓝绿与橙红的搭配。最后从叶倩的有色彩倾向的衣服中，看到的依然是灰色调的蓝橙和绿橙的搭配关系。这些色彩貌似是无心之选，其实已经反复显示叶倩在色彩上的独特爱好。

（二）结构分析

从英国当代艺术家彼得·多伊格众多的作品中，选择了具有代表性又喜欢的作品与叶倩本人的作品相比较，发现了一些惊人的相似性，也揭示出潜意识中叶倩对构图与黑白灰的偏向。如两组作品反映出来的类似水平线状的构图；黑白灰图形间独立而清晰的分割；画面呈现出平面性和简洁的造形语言等。

案例一：金璐实践作品

一　色标卡及服装采集

（一）采集色标卡及色彩量化分析

按课题要求，每天随性填满一张24格的色标卡，10天为一单元，共10张。然后分别做色彩量化分析条。

（二）整理服装及色彩量化分析

每个人都是一个复杂的个体，我渴望了解自己，认知自我，所以，在自我认知的课题上，我从自己服装角度尝试归纳分析，选择了夏装与秋装的整理及排列。

从选择衣服到叠放衣服，整个过程有了前所未有的仪式感，我对待这些衣服的态度发生了变化，于是整理服装也变成了一件庄重且有意义的事情。把每件衣服小心翼翼地叠起来，叠成满意的长条形，然后再根据服装的色彩和材质一件件摆放，整个过程同时也是思考的过程，安静且祥和。

（三）色彩综合比较分析

从色彩的角度来看，我所选择的衣服大多数是高明度、低彩度的颜色，夏季以冷白、暖白、浅粉、浅蓝、天蓝为主，秋季以暖白、浅粉、粉紫、淡黄为主，与我所做的色卡的色域以及平时画画的用色习惯特别吻合。从材质角度来看，夏季衣服以纱质为主，有透明与不透明的拼接对比，其次为柔软的棉质体恤衫、衬衫；秋季的衣服几乎都具有相对柔软的质感，以羊绒、羊毛质地为主，给人以柔和温暖的感觉，毛线也都相对细密，不会有大粗针的纹理。从服装纹饰的角度看，无论是夏款还是秋款，服装上的纹饰偏少，以净面为主，偶尔有纹饰的服装也都是弱对比的细条纹，所占比重不大。一部分衣服上点缀有异质材质，依然是与服装同色系的小珍珠、小水钻、小亮片。

归纳起来，我内心深处喜欢纱质的轻盈、透明、干净，喜欢羊绒的绵密、细腻、温暖。一些硬质的小装饰也与我平时喜欢的小饰品不谋而合。反映到我自身的性格及行为方式上，我认为也是相对吻合的。我的性格比较柔和、善解人意、单纯和阳光，这也能从服装色彩上有所反映。我平时容易被小事感动，爱笑、爱哭，

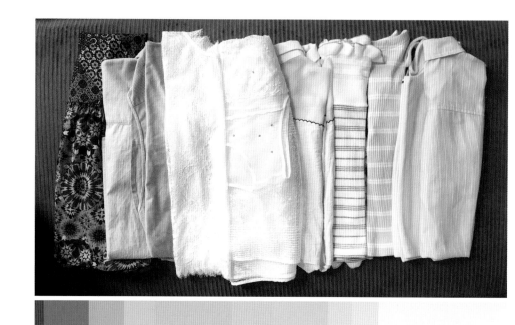

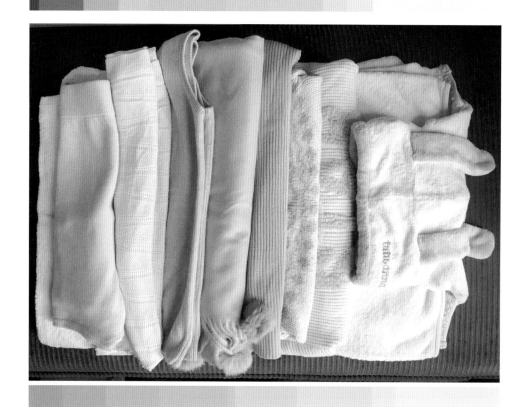

敏感，这些也能从我的服装中细针脚、细条纹、细绒线看出端倪，但我也有一些骨子里的强硬和倔强，那些硬质的材质点缀，也许就是一点点映射吧！

从生活中的细节来归纳和梳理自己，这是第一次，从服装的角度来看，竟也是高度统一的。这让我很惊喜，也让我觉得神奇，叠完衣服，心情也有种莫名的兴奋，换了一种角度来观察、归类自己的服装，从中感受到扑面而来的神圣感，每一件衣服也分别有了各自的表情、内涵和故事。我选择了它们，同时也被它们所选择。

二　喜欢的艺术家

选取自己最喜欢的艺术家是很有难度的事，尤其还要选出最喜欢的三幅作品。经过长时间的考虑，最终我选择了如下三位艺术家，他们也许并不是耳熟能详的知名艺术家，可查阅到的相关资料也并不太多，但我内心喜欢，所以依然选择他们。

1. 米尔顿·艾弗里（Milton Avery）
美国现代画家。画家罗斯科评价说，米尔顿·艾弗里是一个伟大的诗人，他的画面就像诗集，充满了宁静，甜美，质朴。他是诗人的探索者，强有力地表达着他的内心世界。

米尔顿·艾弗里的作品画面黑白灰骨架结构非常清晰，一目了然。选取这三幅作品题材表现的均是日常生活中的场景，人物隐匿于画面之中，幻化成画面中的一个个色块，靠同明度色彩的冷暖和鲜灰微差来识别。画面基本造形为方形，人物造形也以方形变异，画面黑白灰骨架中，人物均已消失，只留下翘着的小脚丫或细细的凳子腿，给人一种慵懒的轻松感，传达一种轻盈的飘动及闲适的稳重。

2. 佩格·霍珀（Pegge Hopper）
佩格·霍珀生于美国奥克兰，1963年搬到夏威夷。

佩格·霍珀的作品是我一直以来都很喜欢的，我没有见过她的原作，却被画面中的夏威夷姑娘所吸引。首先是干净的色彩，单纯的大色块充斥着整个画面，比米尔顿·艾弗里的画面色彩明度更高，甚至有一种透明感，静谧而纯粹。画面黑白灰结构整理出来之后，有两幅作品中的人物身体几乎都消失了，与背景融为一体，另外一幅则是全然突显出整个人物。由于画面色彩的弱对比处理，这些黑白

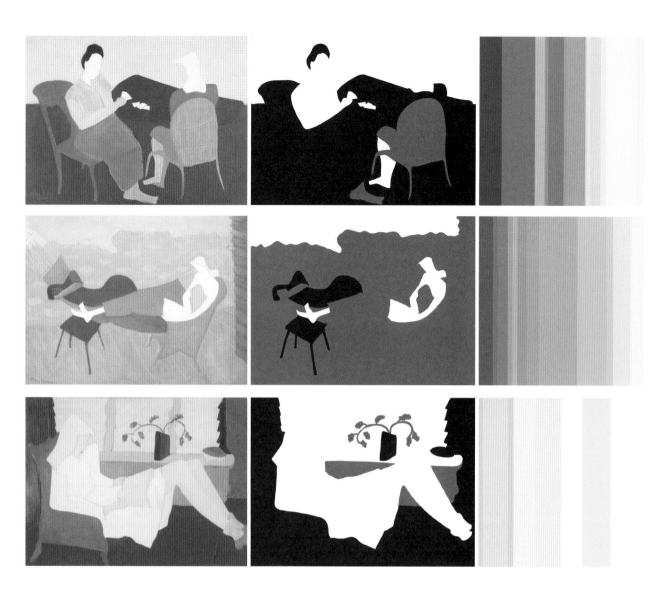

灰结构并没有特别强烈与突出。造形以圆角的方形和自然形为主，突显出柔和感。这三幅作品也都是日常生活中的片段场景，形态自然，人物为主要表现对象，没有其他过多的空间阐释，单纯明了。

3. 艾纳·乔林（Einar Jolin）

瑞典画家。其作品以装饰性和略显天真的表现主义风格而闻名。他描绘的肖像、静物和都市风景，总是强调他所谓的"美丽"。他主要从事油画和水彩画，作品常使用精致的笔触和浅色，尽显优雅，他也因此被称为"优雅的艾纳"。

艾纳·乔林作品吸引我的同样是色彩，引发了我心中的共鸣。其画面多使用粉红、粉蓝、粉黄等高明度的色彩，无论是人物还是建筑，都笼罩在这样的粉色调之下，清浅的色调与画面内容给人以甜美细腻而又轻松惬意的感受，优雅而灵动。作品题材依然是日常生活中的场景，熟悉又自然。

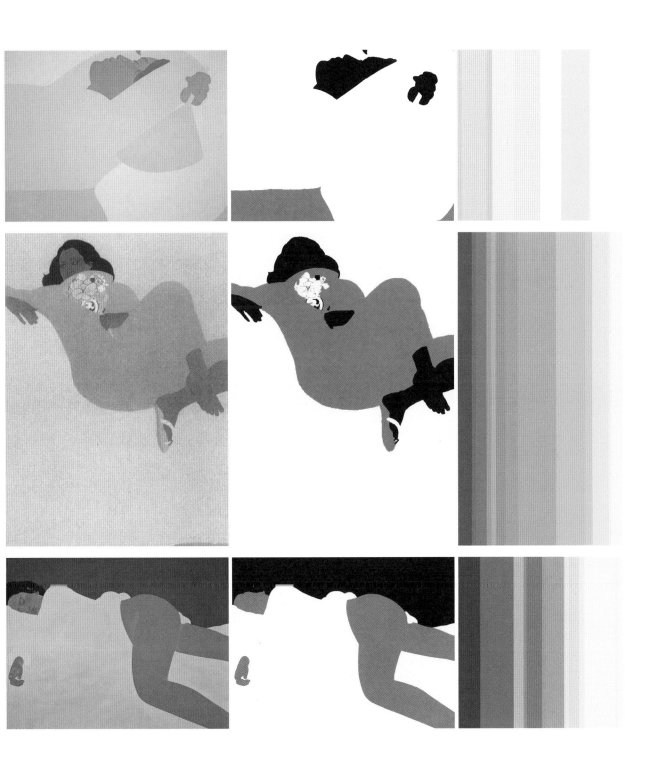

艾纳·乔林作品的黑白灰解
析与色彩量化

｜ 道器同一

↗
《夏至》及黑白灰解析与色
彩量化 2013

↗
《丝路采风——瓦拉纳西》
及黑白灰解析与色彩量化
2016

→
《丝路采风——箱根掠影1》
及黑白灰解析与色彩量化
2016

四　综合分析

（一）色彩

将以不同方式提取出的色彩总量化图作横向比较，可以更直观地感觉到，整体色彩相对比较柔和，具有高明度、低饱和度的特点，粉色系的色彩偏多，色块与色块之间的弱对比给人一种柔和、优雅而纯净的视觉享受。这些美好的色彩关系是吸引我的第一要素。

（二）题材

我所选择的作品，题材均是以日常生活为主题，有种叙事感。多数画面均有人物，画面中人物或以主体存在，或隐藏于画面之中。这些艺术家的绘画题材有很多，人物、风景等，我主观选择了画面中有人物的作品。

（三）造形

这些作品中造形普遍偏方形，或是圆角的方形，在造形母体上相对一致却又暗含对抗，点线面的分布与串联既不打破整体画面的沉静又能给人以活泼的感受，生活气息扑面而来。

（四）反观自己的绘画

我选取2013年创作的一幅《夏至》与2016年创作的《丝路采风》系列作品共同提取。从主题上看，画面均是日常生活中的片段，每幅画面中均有人物，是人物与中景的组合。《丝路采风》系列作品是以自身的丝路文化考察场景作为绘画素材，黑白灰结构将人物与背景打散串联，试图营造一个具象抽象双向解读的画面，《夏至》弱化了画面黑白灰结构，大面积浅灰紫与高明度的黄色营造出轻松温馨的氛围。从色彩上看，我对画面色彩的选择比较一致，画面以高明度色彩为主，色彩关系倾向于同明度的弱对比。色标卡总量化与服装总结量化相似度很高；艺术家作品总量化与色标卡总量化在部分色彩的选择上有一定的相似性；自我作品色彩的色相与色标卡总量化及服装总结量化和而不同，有相似性却不完全一致，同类色在不同的作品中根据所占比重不同，形成不同的画面色调及色彩关系。从材质上看，我对岩彩材质的粗细及画面肌理的选择相对明确。画面选用佛青、红珊瑚、藤紫、岩黄、蛤粉等岩彩材质，多以细颗粒岩彩材质为主，与画面色调呼应，传达一种柔和、细腻与温馨。

↑
1.色标卡总量图
2.服装总结量化图
3.艺术家作品总量化图
4.金璐作品总量化图

认知自我，对自己的选择做纵向的分析，横向的比较，是这一课题的基本内容与方法。

一　色标卡及服装采集

每日填写色彩卡片，再整理出自己平日喜欢穿的衣物，这有点像对自己的一次"诊断"，在这个过程中试图挖掘一个更加真实的自己。

（一）采集色标卡及色彩量化分析

每日采集一张色标卡，不必刻意设计思考，随性在每个格子中填满自己认为合适的颜色。之后，对每天采集的色卡进行量化分析，形成色彩量化图。

（二）整理服装及色彩量化分析

我整理了经常穿着的裤装和夏季服装。裤装以冷色为主，蓝灰色调，颜色偏重，偶尔夹杂暖黄色，高亮度高纯度色彩极少出现。夏季服装繁多，我精挑细选，并把它们卷好摆放在一起。虽然是夏季衣服，但是冷色，低明度、低纯度也接近2/3。高明度、高纯度的衣服少于整体的1/3。暖色，高明度、高纯度色彩少于整体1/3。

（三）色彩综合比较分析

我的色标卡及量化图，冷色，低明度、低纯度色彩占画面2/3以上（极个别采集卡暖色占1/2），暖色及高纯度色彩少于1/3。从整体上看，基本形成大面积冷色，中灰度色彩包围着小面积高纯度色彩的局面。

从衣物量化图及每日色彩图卡量化图对比中，可以看出相似之处：冷色，低明度、低纯度约占据总面积2/3，成为画面的主导。暖色，高明度、高纯度的色彩占据总面积1/3，作为点缀。

从衣物材质的角度来分析：
我选择的秋冬裤装多质地厚重，有坚硬厚实的感觉。夏季服装中有镂空、编织、条纹等多种元素，深沉而多变，具有跳跃性。

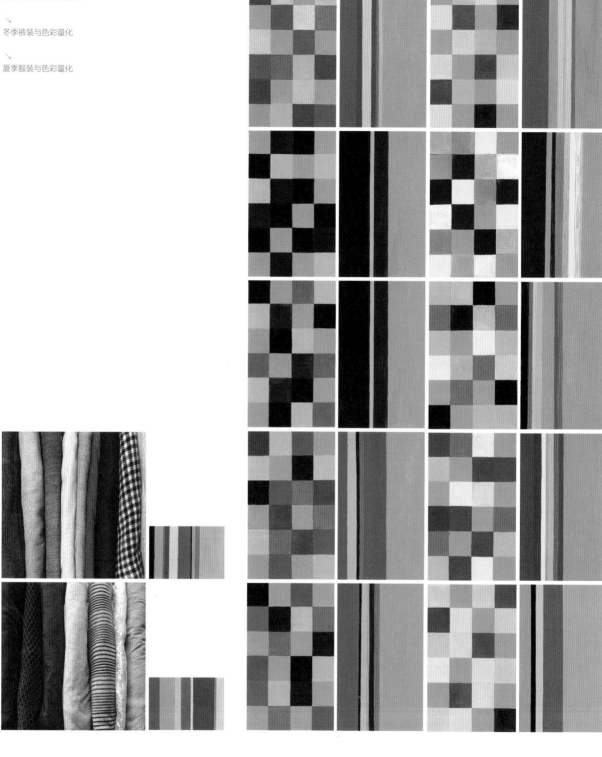

二 喜欢的艺术家

选择古今中外自己最喜欢的三位画家，各选三幅作品，并逐一进行从内容到形式
语言的分析比较。

1. 巴勃罗·毕加索（Pablo Picasso）
西班牙画家、雕塑家，现代艺术的创始人，西方现代派绘画的主要代表。

毕加索的作品常常通过变形的形象和场面，营造一种幻觉和梦境的画面。用瑞士
心理学家卡尔·荣格的话说：这是一种"无意识的集合体。"

20世纪是属于毕加索的世纪，他的作品经历了多个时期，从具象到抽象，来来
去去，变化多端，但无论怎么变化，他始终忠于内心的自由。他具有一颗坦诚之
心和天真无邪的创造力。忠于内心的真实，是艺术家最可贵的品质。

《亚威农少女》画面中人物被变形、夸张，不再追寻以往的唯美形象。

《三个音乐家》利用不同素材的组合去创造一个新的视觉经验。废弃物如自行车

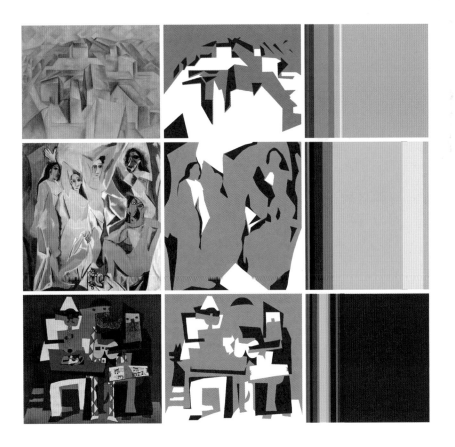

和车座，在毕加索的手中变成牛头，试图使艺术家和接受者都更加接近生活中平凡的真实。

立体主义是理性的艺术流派，否定从一个视点观察和表现事物的传统方法，把三度空间画面归结成两度空间的画面。明暗、光线、空气、氛围表现的趣味让位于由直线、曲线所构成的轮廓、块面堆积与交错的趣味和情调。

2. 埃贡·席勒（Egon Schiele）
奥地利画家，也是维也纳分离派重要画家。生命与死亡是画家热衷的主题。

埃贡·席勒的作品给我深刻难忘的印象。其用笔用色简练直接，擅长运用线条表现人体上起伏的结构。他笔下的人物呈现的是苦难与丑陋，反映出画家对现实的批判和人性的揭示，画面传达出的那种强烈的气息，无法散去。

他的作品强调色块与色块之间的组合形式和构成关系。画中人物所处的真实环境被简略或抽象化。色彩更加主观、单纯、强烈，平面装饰性色彩贯穿其所有的画面。色块之间纯粹的色彩对比作用超越了色彩的明暗造形，最大限度地发挥色彩内在的张力和精神。

　　　　　　　| 道器同一

3. 安塞·基弗（Anselm Kiefer）

德国新表现主义代表画家之一。被公认为德国著名的当代艺术家和美术家。

基弗的创作大多是巨幅综合绘画作品，带有宗教色彩并充满历史性。他的绘画同时结合了具象、意象和抽象的手法，充满了幻觉和物质感，有着丰富的象征意义。

从画面分析，基弗的绘画将表现主义绘画语言的运用推进到一种极致的状态，他还熟练地运用了后现代艺术的一些方法，比如在画面中直接拼贴实物是基弗常用的表现手法，像烧焦的木条、棉质的连衣裙、干罂粟花、头发等，这使他的绘画已经超越了传统意义上的架上绘画概念，具有了一种当代性。

基弗的绘画具有生命力，在于他的方式和绘画所揭示出来的内容具有一种广义性、多义性与总体性，同时具备一种超越具体时间和地域性的特征。

美术史论家常宁生认为，基弗的作品弥漫着史诗和迷雾般的气质，仿佛世界上最荒凉的风景。

↓
基弗作品的黑白灰解析和
色彩量化

三 反观自己的作品

题材上，我选择的是自己身边熟悉的人和物。作品《风景》系列，画的是小时候日常的小物件——水龙头，因为对它的记忆早已深入骨髓，所以借此传达我对以往生活的深深眷恋。作品《丝路梦》系列，则是以人物为主，穿插敦煌壁画素材，营造一种梦境，表达个人的一种向往。

我的这两组作品，在色彩上以浓重的黑色、褐色、灰色为主色调。造形特点可以说是在具象、意象之间。在材质上我选择天然的岩彩材质，并结合铁质材料运用来传达画面语意，画面具有颗粒感和物质存在感，以此拉近观者与画面的对话。

四 综合分析

（一）色彩

我选择的作品，色彩浓重，深沉。画面色彩低明度、低纯度的偏多（后两位艺术家的作品尤为突出）。黑色、褐色、暗红、土黄、冷灰反映出忧郁、坚毅的性格特点，带有悲伤、反抗和向往自由的精神。

（二）题材

我选择的毕加索和席勒的作品皆为人物画，作品中的人物多是艺术家本人熟悉的人物或自画像，且不以写实手法出现。我也选择了基弗的三幅风景作品。我偏爱人物画，但风景画对我来说也具有吸引力。

（三）造形

作品兼具象、意向、抽象的表现元素，运用了夸张变形的手法。这几位艺术家都打破了传统绘画模式，创造出独有的表现手法，个性突出。

（四）材质

我挑选的毕加索《三个音乐家》及基弗的作品中均采用了不同的质性材料。艺术家通过物质材料的综合运用，赋予艺术作品更强的精神象征性，为艺术表现提供了延续的空间和可能性。

法国哲学家蒙田（Michel de Montaigne）认为：世界上最重要的事情就是认识自己。

在不知情的情况下那些每天随性填满的色彩格子里，日常随意挑选的衣服里，在古今中外众多画家、艺术家中精选出的作品中透露了自己、泄露了内心的"秘密"。

↑
1. 色标卡总量化图
2. 服装总量化图
3. 艺术家作品总量化图
4. 刘蕊作品总量化图

作为画家最重要的发现应该是对自我的发现。自然界物种之间讲究生态平衡，强调物种多样性，丰富的物种有利于形成相互依存，互补共生的有机生态链。艺术创作也应如是，创作整体的丰富性来自创作个体风格的多样化，源自创作主体的差异性。

课题提供的方法——"选择""分析""评判"，只可看作是引发思路的思路，而"采集色彩"和"选择画家"只可视为寻找方法的方法。课程中简单的几份作业只能起到抛砖引玉的作用，更重要的是要提示大家：现实生活中凡是你所关注的，不管是喜欢的还是不喜欢的，甚至是深爱的或厌恶的人、事、物都可以作为反观的镜子，并且这种反观应该成为一种随时随地的自觉。课题将自我认知看作是发现的过程，将创作看作是转化的过程。在转化中发现，在发现中认知，如此循环往复，使人格与风格在发现与转化的过程中完善提升，这是本课题试图提供的基本思路和基本方法。

以小观大
借物达情

绘画始于观，归于看，是属于观看的艺术。以小观大，意在提示学生，无数带有局限性的小视角集合在一起，可以构成无限宽广的大世界。创作中，当我们被画什么和怎么画的问题困扰时，认真思考一下看什么和怎么看的问题或许能帮助我们摆脱困境，因此，观看对于绘画创作来说至关重要。通常人们获取外部信息的途径80%以上来自视觉，这也就不难理解为什么"眼见为实"被普遍认为是人们感知外部世界的基本方式了。然而，人的眼睛感知外部世界是通过光实现的，可光对于人眼的可视范围很小，这也就意味着通过眼睛所能看到的外部世界是极其有限的，只能从某些层面看到事物的某些侧面。更何况不同个体间还存在心理差异、认知差异、空间局限等，这些因素都会不同程度影响人们的观看行为，使其具有一定的差异性并带有一定的片面性，由此呈现的观看结果也自然会是千差万别的。也许人们倾其一生都在试图通过努力不断拓展自己的观看范围、认知领域，可能够看到的仍只是某些空间层面的部分片段，而无法看到事物的全貌，我们如同被扣在微观世界的碗外，同时被扣在宏观世界的锅里，生存的空间只在于无限微观与无限宏观世界的夹层之中。因此，这不仅是每一个体的局限也是人类

共同的局限。从某种意义上讲，我们每个人都在从不同的角度观察思考相同或不相同的问题，以不同的形式表达相同或不相同的内容。这些观察、思考与表达，都难免带有个人的局限性，具有一定的片面性，正是因为这些不同个体的局限性观看、片面性思考，才产生出了形形色色不同类型、不同性格的人。也恰恰是这些形形色色、不同类型、不同性格的人，奠定了艺术创作多样性与丰富性的基础，同时为艺术的不断拓展提供了可能性。以小观大启示我们，无限多元的小视角可以交汇出无限多彩的大世界，深入挖掘不同个体的有限观看聚焦成无限多元的小视角，是艺术创作的根本，也是艺术存在的价值。打破常规、整合资源、客观正视自身的局限，有助于我们更清醒地看待自己、更谦恭地面对自然、更包容地对待差异，这些都将作为本课题讨论问题的基础。

借物达情，旨在引导学生从对岩彩材料深层的物质体验入手，着眼于对生活中平凡事物的细心体悟，着力于物我间的深度融合，借助岩彩材质的物质呈现，实现创作主体主观意愿的情感表达。关注物质媒介、注重材质体验、强调质性表达，是岩彩绘画的艺术特色，也是其语言特质。艺术整体的丰富性来自创作个体的多样性，风格即人格。珍视个体的观看视角，珍惜主观的内心感受，鼓励学生用自己的眼睛观看，用心体验，在身边的事物中发现，在平凡的工作中积累，培养学生的独立性思考能力和个性化表达是本课题的初衷，是方法也是目标。

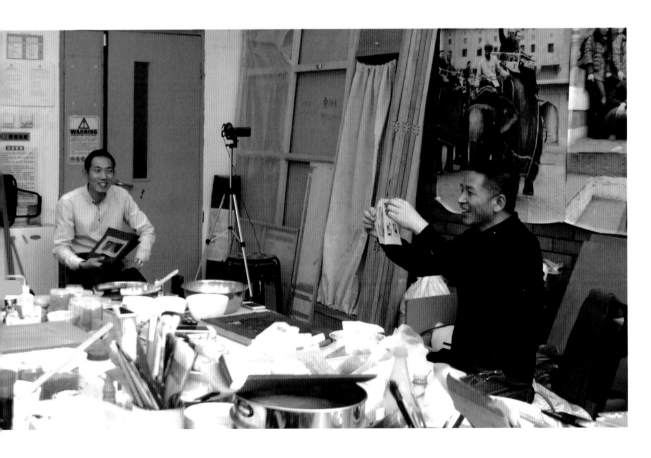

课题包含"多视角观看""多层面造形""本体性表达"三个方面内容。三方面都是针对平凡物语——岩彩绘画创作方法论层面提供的思考线索,力求引发学生对"观看""造形""表达"等绘画基本问题做基础性的研究,为自主、多样的表达奠定基础。

一 多视角观看

观看,对于画家而言具有双重含义,一是以作者的视角观察,二是以观者的角度观看。创作者随时可以转换为观赏者,但无论是创作者的观察,还是欣赏者的观看都与"看"密切相关,不同的人,以不同的方式观看,看到的内容、情境是不同的,应把创作者的"观看"作为重要的课题作开放性思考。思考线索可尝试从以下视角切入:作者与观者、主观与客观、宏观与微观。

(一)作者与观者

从某种意义上讲,画家是自己作品的第一观众。如果把一幅画比作一台戏的话,那么这幅画的创作者就相当于这台戏的编剧、导演、演员和观众。一幅画作在离开画室正式与公众见面之前,一直处在画家自编、自导、自演、自观的反复循环之中,是画家自我体验或自娱自乐的过程。一幅画作在画室和展示在公共空间的最大区别是有可能增加更多的观看者,意识到这一点,对于画家创作会有所帮助,这有可能成为画家们自身的优势资源。画家之所以能成为画家,一定对绘画具有某种喜好,生活中自然会经常被一些画作吸引成为观看者,因此,他们一定程度上更懂得观画人的需求,当他们成为创作者的时候,也就更有可能满足观赏者的需求,因为他们可以站在两个视角上考虑问题。一定程度上画家是观者视觉的引导者,决定着观赏者的观看方式,是近观还是远看、仰望还是俯瞰,甚至观者的观看顺序、观看速度、观看状态等都将被创作者精心安排、细心调控。然而这并不意味着画家就一定总是主动,观者就一定总是被动,画家的作品随时会在观赏者眼帘的开合间,脚步移动的方向与速度中经受考验。因此,画家一定要始终珍视自己的双重角色,作为画家时,要多站在观者的角度看;成为观者时,需多站在画者的角度想。在双重角色不断交互作用下,力求使作品能在观者与作者间引发更多的共鸣。

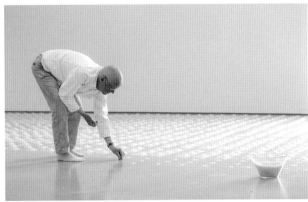

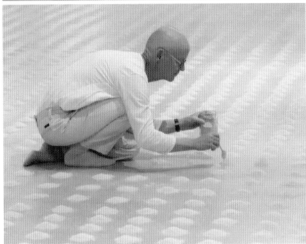

↑
作者观看角度

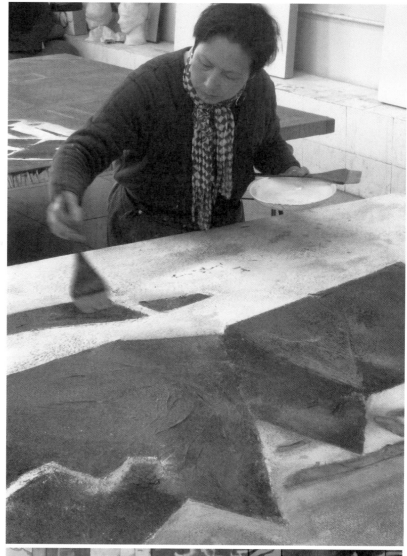

→
作者观看角度

　　　　　　　│ 道器同一

↑
欣赏者观看角度

↑
欣赏者观看角度

（二）主观与客观

客观，通常被认为是存在于人的意识之外，不依人的意志而存在的一切事物。而主观则是指能够被人的意识所支配的一切。原则上讲，纯客观的观看是不存在的，因为每一个体的视觉观看是受个人的意识支配的，不管是主观意愿的选择，还是客观环境的局限，都促使我们的观看带有一定的选择性，或者说具有一定的片面性。我们的双眼好比过滤器，对于意识之外的事物通常是视而不见的，所谓的客观也只是外界事物在主观意识范围之内的直接或间接的有限呈现。我们对客观事物的观看，本质上应该都具有一定的主观性，这也是我们的主观意志难以改变的事实。既然主观局限在所难免，那么作为画家，是否可以借此打磨一副更加鲜明、独特的"有色眼镜"看世界呢？当然前提是，"眼镜"一定是自己的，不是借来的，这点至关重要，它决定着以此作为媒介观看的意义和价值。因为艺术的真正意义、价值在于创造，艺术的创造来自新的发现，新的发现源自新的视角，而新的视角可能就孕育在某一个体独特的观看之中。创作中为了使我们的观看不断有所发现，不至于陷入窠臼，过程中需遵循一定的原则，即客观提供，主观选择。你所选择的一定是客观存在的，而客观存在的不一定是你需要选择的。

（三）宏观与微观

通常人们谈到宏观就会想到大和广阔，而说到微观自然会联系到小和有限，由此，我们可以将宏观与微观理解为事物内部空间或范围的两种极限。真正意义上的宏观与微观世界对于多数普通人来说或许只是一个概念，无论是观测能力还是认知水平，都因个人的局限难以企及。但这并不影响每个人可以拥有自己的小世界。这个小世界就存在于我们目力所及、认知所至可视、可感、可控范围之内。

不同的事物一定具有不同的特质和属性，这种特质属性应该就来自两极之间所限定的空间、范围。人们以自己为坐标，努力拓展可能达到的观看与认知的极限，为自己争取更大感知事物的空间，更多的选择余地。然而，对于画家的创作而言，拥有更大的空间与更多的选择，并不意味需要更多的占用，而在于在比较中把握更精准的定位，确立更明确的目标。因为精确的表达依赖精准的语言，精准的语言往往就隐含在精微的差别之中。凝练个体，丰富整体，是艺术个体得以存在的价值，也是艺术整体得以繁荣的基础。

鲁道夫·阿恩海姆曾说：那些导致了伟大艺术品崇高的观看活动，看起来只不过是从最普通最谦卑的日常观看活动中生发出来的。作为画家，当我们开始意识到"看"对于表达的重要作用，并沉浸在对视觉观察的体验和对视觉呈现的观看时，或许进一步由"看"过渡到"想"会有助于我们更深刻地观察、更入微地观看。因为从人的行为机制角度理解，眼睛的观看属于执行层面，是功能性的，而人的功能行为是受意识支配的。生活中人们通过观察、体验，收集各类信息，通过认识与思考，将各类信息进行提炼加工形成思想和观念，再通过思想观念的引导，做进一步的观察体验，周而复始，循环往复，使对客观世界的认知和主观自我的认识不断拓展、深入，进而影响并推动更大范围的认识与思考。从绘画的视角观察，用视觉的方式思考，将思想物质化，将观念形象化，很有可能成为岩彩绘画创作另一层面的意义和价值。

这里介绍一幅16世纪德国画家小汉斯·荷尔拜因的作品《大使们》，或许能对大家有所启示。这是一幅以高度写实手法创作的以人物为主的油画作品，画面再现了两位使臣，同时还在空间里精心描绘了很多物件，尤其引人注目的是，在靠近画中地板的地方，有一斜向上方的浅白色的模糊形象，这个近似于抽象的图形在写实的整体画面中显得很不协调，最初人们猜测可能描绘的是乌贼头骨。可当人们改变了观看画面的角度时，才猛然发现了藏在其中的秘密，原来画的是一个人头的骷髅！画家运用精确的透视原理，变异了骷髅的视觉角度，扰乱了特定场域的组织结构，造成了突兀的视觉效果。画家如此处理画面的真实意图我们无从知晓，但由观看产生的趣味性结果可以引发我们的思考：是正见还是偏见？简单的视觉观看难以轻易得出正确的视觉判断。生活中我们常常习惯于以正误、好坏、利弊判断是非、得失，可事实结果却常常提醒我们，在更多的事情上是没有绝对的正误、好坏、利弊之分的，时间不同、角度不同、目标不同，都有可能得出不同甚至相反的结论，这或许就是所谓的"相反相成"吧。也许正因为此，我们才愈发需要以不同的方式，从更多的视角认知事物，在不断地质疑与变换中拓宽视野，丰富视角，完善观看，使视觉更加敏锐。

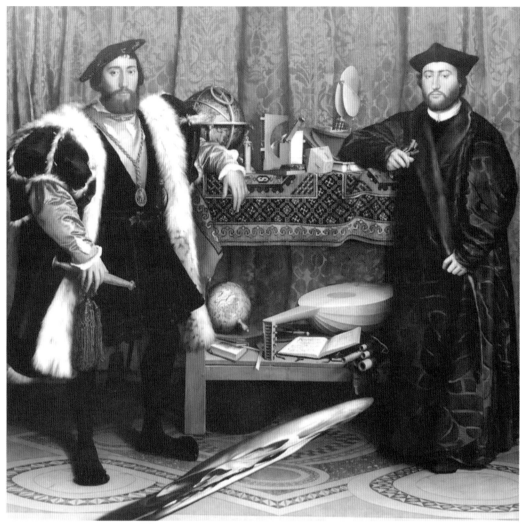

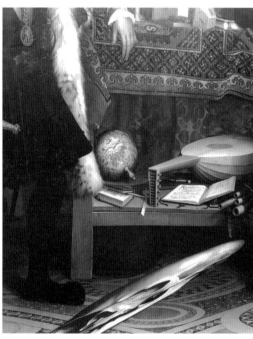

二 多层面造形

"造形"是绘画语言中最基本的表达方式和手段。从"造"和"形"两点切入，以绘画实践者的角度进行多层面开放性思考，用思考引发思路，将思路化为方法，以方法带动实践，在实践中引发新的思考。在反复的思考与实践中不断完善自己的语言系统，构建具有独立品格的造形观，为自主性表达提供保障。思考线索可从以下方面介入：从造形的"造"字引发建造（结构、秩序）、制造（材料、技艺）、营造（情境、场域）的思考；从"形"字引发形象（图象、迹象）、形态（姿态、态度）、形式（样式、仪式）的思考，借此形成发散性思维。如下图：

→
"造""形"的发散性思维

常言道，思想是行动的先导。人们在日常生活中会逐渐形成自己对事对物的不同观念，也会被形形色色的已有观念所同化，逐渐形成个体对待事物的不同态度，这些态度会影响人们的思维，进而影响人们的行为与行为方式。一定的思维方式将会形成一定的行为方式，一定的行为方式将会导致相应的行为结果，这是人们生活中形成的具有普遍性的行为模式，岩彩绘画创作自然也不例外，作品就是作者创作思想和创作行为的综合呈现。当创作者试图更大程度地改变创作结果时，可以首先尝试改变固有的思维模式，从"造形"的概念出发，从字源、字意，字本意、引申意等角度对其做基础性梳理，同时做发散性联想，据此探寻与自己内心契合的新的造形观。

（一）用"造"来"营造"

从造形的"造"字，联想到"营造"一词，由"营造"进一步引发出"情

境""场域"。情境：在此指一个人在进行某种行为时所处的特殊背景，包括机体本身和外界环境因素，故情境包含客观的"境"与主观的"情"以及由主观的"情"萌生的特殊的"境"之意。场域：指人的每一个行动均被行动所发生的环境所影响，而环境并非单指物理环境，也包括他人的行为以及与此相连的各类因素。通过这样的联想，可以加深对"造"字的理解、认识，拓宽"造形"想象空间。

场域、情境也是多层面、多领域、多样态共融共生的。艺术作品离不开情境，艺术表达的核心就是营造整体情境。艺术创作离不开情境，良好的情境可以激发创作者的创作热情和艺术想象力。艺术作品的展示同样离不开情境，适合的情境将有助于观赏者对作品更深刻地感悟。人与物、人与人、人与环境在不同情境中相互交融构成场域，并在场域作用下交相辉映将彼此的能量放大，凝聚成更大的场域，释放出更大的能量。

情境与场域

| 道器同一

（二）将"形"化为"形象"

由造形的"形"字联想到"形象"，再由"形象"引发出"图象""迹象"。图象：通常"图象"应为"图像"两字组成，意指用绘画表现出来的形象。在这里"图"是作动词"绘画"之意。"像"取"相似"之意。如果从"图"字的本义理解，"图"从囗、从啚。囗，表示范围，啚，是"鄙"的本字，表示艰难。意为谋划、反复考虑之意。还可引申为规划、设计之意。以此为基础组合"图象"两字可以理解为：有意味的形象。即，带有作者表达意图的具有设计意味的形象。

迹象：指事物所表露出的、若隐若现的，可借以揭示、推断事物过去和将来的线索。在这里"迹"可以解释为踪迹、笔迹、痕迹之意，就绘画创作而言，可进一步理解为：画家通过绘画媒材，运用各种绘画技术手法，在画面上留下的各种痕迹。"象"可以解释为形状，样子。在绘画中不仅可以理解为由媒材和技术手法产生的痕迹，还可理解为画家在画面中创造出的各类图形。如果将"图象"与"迹象"联系起来可以理解为"有意味的痕迹"。既然人们可以借助"迹象"推断事物的过去和将来，那么画家是否也可以考虑借助"迹象"含蓄的引导特性，结合"图象"能够承载的设计意图，使绘画在"图象"与"迹象"的交汇融合中创造出更加深邃的视觉形象呢？

（三）着眼于基础的"造形观"

所谓多层面造形意在着眼于基础，从造形的基本"结构"入手，发挥"图象"与"迹象"对创作意图的引导作用，通过构建造形的新"秩序"，进而"建造"个性化的艺术"形象"。在多层面造形的基础上，借助"材料""技艺"，以特有的"姿态"体现作者的鲜明"态度"，并以独特的"样式"、富有"仪式"感的"形式"，"营造"出具有特定"情境"的特殊"场域"，据此构筑系统性的、用以引导自我实践、具有独立品格的"造形观"。这种"造形观"的形成是运用解构重建原理，依据主观认识，按照个人意愿，重新确立的带有明显主观色彩的"自定义"，其特点是量身定制，这是课程提供的可作为借鉴的方法。这种多层面造形观，从始至终都强调个体实践，因而不具有普遍的适用价值，但可作为引发思路和寻找方法的重要参考。

三 本体性表达

本体，源自哲学概念，通常指事物本身，也可引申为事物的根本，其意义在于强调客观事物之所以独立存在源自事物本身的抽象本质。所谓本体性表达，是基于事物的本质不同、存在的形式不同、占据的领域不同，而对具有差异性和不可替代性的事物特质的表达。对于岩彩绘画创作而言，本体性表达强调要站在绘画立

场上，从事物的本源入手，力求在岩彩绘画实践中排除更多不必要的干扰，着眼于根本性的问题，少一些成见，多一些发现，实现素朴真切的表达。思考线索可从以下方面介入：绘画本体、材质本体、语言本体。

（一）绘画本体

绘画本体，可以理解为是对绘画概念的进一步界定。通常我们单纯从形式和风格的角度看绘画会感觉非常的丰富和庞杂。如：中国画、油画、水彩画、版画，架上绘画、壁画等。又如：古典主义、现实主义、浪漫主义、表现主义、立体主义、达达主义等。再加上不同流派，如：中国美术史中的浙派、吴门画派、华亭派；欧洲绘画史上的威尼斯画派、佛兰德斯画派、印象画派等，足以使人眼花缭乱，目不暇接。如果我们剥去层层包裹的外衣，再看绘画其基本形式或许只需四个字就能概括——"平面""静态"，这是所有绘画门类所共有的基本特质。同为造形艺术，相对于雕塑的三维立体，绘画的二维平面是其最显著的特点；同为平面展示，相对于影视的动态放映，绘画的静态呈现同样具有不可替代性。可以说"平面""静态"构成了绘画艺术形式的基本架构，成就了绘画独立语言形式的同时，也构成了一定程度的局限。绘画史上不同时期都会有画家试图突破这些局限，为绘画表达拓展更大的空间。如意大利文艺复兴时期的画家们利用几何焦点透视法描绘三维的虚拟空间。现代艺术家卢西奥·丰塔纳尝试利用在画面上戳

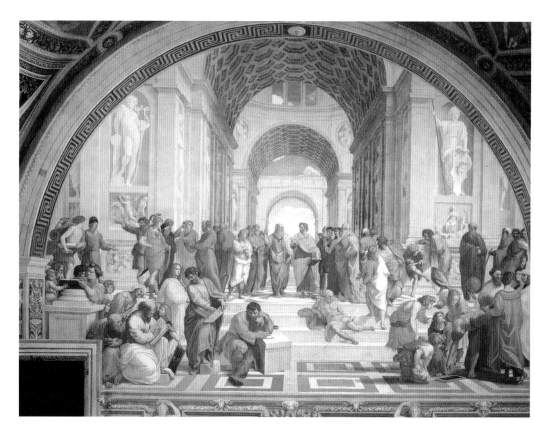

→
拉斐尔作品《雅典学院》

｜ 道器同一

窟窿、划口子等非常规手段强力突破二维平面。法国艺术家马塞尔·杜尚通过描绘运动轨迹虚拟动态感，试图挑战静态局限等，都因没有从根本上改变绘画二维、静态的基本性质，因此仍被称为绘画。作为岩彩画家如何看待、理解这些特性，以绘画的立场平衡限定与特性之间的关系，立足限定，彰显特性，或许可以作为对绘画进一步思考的有效途径。医学研究发现，人体自身具有一种自我补偿功能，称为"代偿"，即当身体某个器官组织发生病变时，由原器官的健全部分或其他器官来代替补偿。举个简单的例子，当一个人失去视觉功能后，他的听觉或触觉会发展得异常敏锐，这即为代偿。以特长补局限，"代偿"理念或许能将岩彩绘画实践引向更加自由宽广的空间。

（二）材质本体

材质可以看成是材料和质感的结合，是绘画得以物质形态呈现的重要媒介。对于岩彩绘画而言，岩彩材质的意义尤为重要。从材质本体的角度讲，岩彩材质的内涵可概括为"物质本色"。其一，"本体质性"。可观、可触、真实、自然是物质品性的直接呈现。其二，"色质同一"，是其固有的本性特质。中国传统文化自古就有"贱相色，贵本色"之说。本色指正身，相色指替身，正身本色正是岩彩材质的特有属性。其三，"合而不融"。岩彩是由岩石研磨而成，其自身的物质特性

决定岩彩材质研磨再细都始终呈颗粒状，不同颜色间的混合，其结构也始终呈颗粒间的并置而非融合，这同样是岩彩材质特有的品性。岩彩材质的外延可概括为"溯本清源"。其一，"文脉溯源"。岩彩绘画的起源可追溯至汉唐石窟壁画，如：龟兹壁画、敦煌壁画等，具有清晰的文脉传承。立足当代，溯源传统，在纵向的研究、横向的比较中，可以更好地把握岩彩这一古老绘画媒材在纷繁复杂的当代艺术语境中的意义和价值。其二，"文化反思"。以岩彩绘画为契机，引导我们回归本土，回归自然。以当代文化视角回望华夏文明，重新体悟道法自然、天人合一的自然观。其三，"和而不同"。中国古代哲学崇尚和谐共生，不同才能互补，互补才能共生，共生才会和谐。整体、和谐是中国传统文化的核心。

"岩彩在质不在色"，强调岩彩材质的质性特征并非否定岩彩颜色的重要性，而是要进一步明确"有质性的颜色"才是岩彩材质本体的根本特性。岩彩材质的内涵与外延决定了岩彩绘画作为研究课题所具有的规定性与包容性，可以说是"有范围无边界"。所谓"有范围"是指，岩彩绘画课程所有教学活动必须紧紧围绕"岩彩绘画"这一命题有效开展，脱离了这一命题，则意味着失去了讨论问题的基础。所谓"无边界"是指，"岩彩绘画"的命题既是规定性的也是开放性的。其实客观世界本来就是相互关联的整体，是超越了边界的，所有边界或范围，不管是有形的还是无形的都是从人的角度划定的，正因为是由人来划定的，而人的认知又是动态的，所以必将随着时代的发展、科技的进步、认识的提高不断有所变化，这也是我们应该秉持的一种研究和解决问题的态度。另外"岩彩绘画"命题本身从开始就没有局限在常规意义上的表层概念，而是从更宏观的物质层面、更深层的精神层面对材质加以界定，具有一定的观念性，具备了更大的包容性和更深的思想性。"岩彩绘画"与其说是增加了一种绘画媒材的选择，不如说是提供了一个契机。"以岩彩为契机"，意在通过这个契机引导人们重新回望历史、面向自然、自我反省，摒弃一切固有观念，"回归原点，重新发现"，发现一个多彩的世界、多元的文化；重新思考，思考艺术的本质、创作的意义；重新审视，审视物质的属性、材质的价值。

（三）语言本体

语言是人类沟通思想、表达情感的方式和形式。完整的语言是由外在的形式和内在的语义两个方面构成的，"一体两面"可视为语言本体的基本特征。语言本体的形式可谓丰富多彩，归结起来大体包括"声音""符号""肢体"三个方面。这三方面可以说既相互独立又互相关联。说其相互独立，是因为每一方面都可构成一个或多个独立的语言门类或系统，"声音"可以演化为声乐、器乐，也可以是说唱、戏剧、朗读、演讲等；"符号"可演化为文学、绘画、图书、杂志、标识、招贴等。说其相互关联，是指每一种语言形式都不是孤立存在的，都不同程度地具

有一定的综合性，如：戏剧与说、唱、形体等语言密不可分。又如：舞蹈与肢体、音乐语言密不可分。再如：图书、招贴与文学、绘画也可谓是如影随形。从语言本体的视角看岩彩绘画，其基本的语言架构同样是"物质载体与精神内涵"的有机结合。从表面上看，岩彩绘画是以造形这一物质化符号为手段进行表达的一种艺术形式，表达方式可谓单纯。但是，如果我们换个角度或从另一层面观察理解，透过层层叠叠、纵横交错的画面、涂层、肌理，分明能生动感知到画家在画前或轻或重，或急或缓，或张或弛的作画身影，这些由情绪引发的肢体律动，通过作画工具，借助岩彩媒介，传导到画面上形成迹象图形，举手投足间将作者的性格、情绪、立场、观点，若隐若现一一渗透其中。可以说岩彩绘画是符号与肢体语言交织而成的艺术形式，其实质是画家品性风貌的综合体现。语言如同一面镜子，映照出不同作者的不同面貌，画家关注自己的语言如同关爱自己的形象。

由本体性表达所引发的本体性思考让我们愈发清晰地认识到人类个体的有限性与局限性，意识到人类整体的多样性与丰富性。尽管个体对于整体而言并非都会显得那样重要，更多情况下会觉得无足轻重甚至可有可无，但是，如果我们换个角度看，每一个体都是独一无二的，因为每个人的DNA都是不一样的，这也就意味着个体间都是平等的，都享有人类共有空间的一隅之地。每个人都希望自己的人生有意义、有价值，或许人们都在以不同的方式，直接地或间接地思考为什么活和怎么活这一既现实又玄妙、既平常却不平凡的人类命题。身处纷繁复杂、信息多元的当代社会，本体性思考有助于我们从本质看待事物，更客观地面对自我，少一分盲从，多一分定力。作为画家，努力以自己的方式拓展、用自己的眼睛发现，为人们的视觉观察提供新的角度、新的体验，这也许才是绘画艺术得以存在的根本意义和价值。

所谓"法无定法"，重在强调一切规则都是有条件的，都会因环境条件的改变而变化。这一理念完全适用于岩彩绘画创作方法论的研究实践。人们常说创作无法可教，其实并不是说创作没有方法，如果说创作没方法，那么成熟画家的个性面貌从哪来呢？创作不仅有方法，而且越是成熟的画家方法越系统、越完备。所谓创作无法可教，是说没有直接受用的方法可以传授。因为艺术创作与生产普通工业化产品不一样，工业化产品是以规格化同一性为前提条件的，因此所采取的方法是程序化流程和同一性标准，以确保每件产品达到统一的规格。而艺术作品的要求正好与之相反，要求每件作品都应该是唯一的、独特的、不可复制的。因此，要实现这一目标，也必然有与其相适应的途径、步骤和方法作保障。艺术创作中越是成熟有效的方法，越具有个案经验的特殊性。这一特殊性可以从狭义和广义两个方面理解：狭义上，不同门类、不同类型、不同风格的艺术，一定有其特定的范围和基本的方法，如：国画有国画的方法、油画有油画的方法、版画有

（1）　　　　　　　（2）　　　　　　　　　　　　　（3）

↑
俄裔画家
马克·罗斯科（1）
日本发明家
中松义郎（2）
法国作家
奥诺雷·德·巴尔扎克雕像
（3）

版画的方法、工笔画有工笔画的方法、抽象画有抽象画的方法、铜版画有铜版画的方法等。这些特有的方法是支撑一个画种独特面貌和不可替代的基础。广义上，创作者的每一种创作方法，包含所有可能对创作产生影响的内在和外在条件。包括创作者的生活习性、创作环境以及具备的和不具备的创作条件等，都可视为潜在的方法或者是可以生成为方法的直接的或间接的条件。比如说，有的人习惯用左手工作，有的人习惯夜深人静的时候工作，有的人思考时需要躺着、走着甚至要不停地吃东西，这些特殊的生活习性都有可能生成其特有的工作方法。据说画家马克·罗斯科喜欢在高强度灯光照射下创作他的大色域作品，然后在低明度的环境中展示。中松义郎是日本一位高产的发明家，在他74年的发明生涯中取得过3300多项发明专利。据说他的很多伟大想法都是在几近溺亡的情况下被激发出来的，他相信极度缺氧有利于刺激大脑思考，他的特性成就了他的独特方式。据说作家巴尔扎克写作时每天要喝掉50杯咖啡。咖啡对其写作究竟产生了什么样的影响不好判断，但无疑是构成他生活或者更确切地说是其写作过程很重要的组成部分。方法作为实现目的的手段，没有哪一种方法比另一种方法更好，关键是要合适，方法可以不一样，但目的都是一致的，就是要简便易行，行之有效，可以说是殊途同归。

创作实践

本课题将重点围绕完成平凡物语小型创作任务开展教学。课题采取分段式教学：分为三个阶段，1.写生物品的采集；2.依据写生物品生发创作构想；3.以岩彩绘画语言方式完成作品。主要教学方法：课题讨论、课题讲评、个别交流。

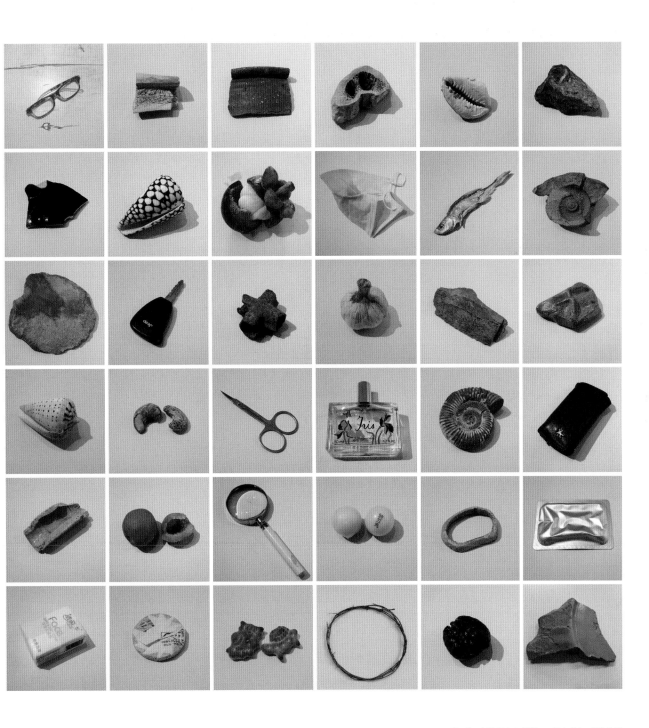

一　写生物品的采集

写生物品的采集是课题所有后续工作的前提和基础，能否据此生发出创作主题，引申出作品的内涵与形式，采集是关键。创作是从这里开始的，期待每一个体有不一样的发现和不一样的选择。

采集要求：选择自己生活中的、熟悉的、曾经密切接触过的、有深刻感受的甚至是有重要意义的平常之物。色彩不做过多要求，为创作想象、岩彩材质特性的发挥留出更大空间。物品形体简洁、特性鲜明、不同角度富有变化，表面材质肌理具有细微差别。体量越小越好，因为小容易被忽视和不容易被观察，因为小也更方便做整体观察。

教学方法：1.个人采集，按照课程要求，可采集多样物品备选。2.集中讨论，先由学生自己介绍备选物品，并针对拟定物品阐释理由和创作构想。然后组织现场讨论，确定写生物品。

↓
中央美术学院中国岩彩绘画
创作高研班课题讨论现场

课题讨论实录

讨论人：张新武教授、胡明哲教授（以下称为张老师、胡老师），
中央美术学院中国岩彩绘画创作高研班全体学生。
地点：中央美术学院14号楼310教室

张老师：按照课程进度安排，今天我们针对写生物品的选择进行集中讨论，目的在于尽快明确创作目标和思考范围，也就是要尽快确定写生物品。因为作品

的主题必须源自所选定的物品，它是后续创作工作的基点。即使后续创作的思路由此及彼离开了原物，但是思考的原点一定不能脱离原物品，必须具有上下文内在的逻辑关系，这不仅是创作的依据同时也是我们共同讨论的基础。这是课程对大家的统一要求，叫作"有限制的自由"。所谓"自由"，在于写生物品可以自选、主题可以自拟、方法可以自定。所谓"限制"，在于所选定的写生物品是我们大家共同讨论问题和评价创作各个环节相关工作的唯一依据。下面我们开始讨论。

宋丹青

宋丹青：起初我想找家里的老瓦片，可在这边没找到，就随机找了几个形似瓦片的石头，正好是青绿色，有古代青砖的味道，跟我之前的创作有一点关联。因为石头和瓦都是建筑材料，从微观的角度研究一下石头的质地，看看能不能为后面的创作提供一些从具象到抽象转化中可利用的素材。

从造型方面看，它们看似长方形，有很丰富的变化，这些都是自然形成的。在画面中我会有意把它切割成方形，摆放在画面中间，制造一种压缩感或者是挤出一些形，考虑从平面的角度，图底关系的角度再找一些变化。构图我还在研究，还没画出来，这是我目前的想法。

胡老师：你这到底是石头还是瓦片？

张老师：原本是想找瓦片？

宋丹青：现在是石头，瓦片没有找到。

胡老师：因为它和瓦片相近就找了这个石头，这有点牵强，如果你想通过瓦片跟你以前的建筑创作发生联系，我们可以给你提供一些素材，大小都有，比目前这个好。如果你想表达石头，跟以前建筑无关也可以画，要不然有点脱离初衷。

宋丹青：可能我更想提取一些建筑元素。

胡老师：如果这样的话，我有一些小的瓦当残片给你带过来，你的素材指向一定要明确。

张老师：我们为什么开始就重点强调了选择写生物品的重要性，因为它是所有后续工作的起始依据，如果工作起点不明确，依据似是而非，那么你所感受的和表

达的真实性从何而来呢？其实从目前你所选择的和想要表达的关系来看两者并不矛盾，根本没必要拐这个弯，就像你自己说的不管是石头还是瓦片都是建筑材料，都和建筑有联系，并且这些石头的形质要素也足够为你构筑画面语言结构提供基础保障。我想你现在问题的关键还不在于石头还是瓦片，而是如何理解写生物品的问题，因为我们这个课题要求从写生入手引发创作，不是任意的创作，是有所限定的，之所以要限定是我们必须提供一个大家能够坐在一起讨论问题的基础，这个基础就是我们共同的依据，这个依据不仅是我们今天讨论问题的基础，日后创作的过程中更需要，因为创作过程中每时每刻都离不开选择和判断，没有依据哪来的标准，没有标准又如何选择判断呢？因此这个原则不能破坏。虽然写生物只是一个媒介，却是非常重要的基础，因为它是引发创作思考的原点。

我想如果你理解了课题要求的用意，就不会再简单地随机找一个替代品了，一定会非常用心地选择一块和自己内心相契合的石头或是瓦片，而不是这些貌似瓦片的石头。这样到了下一步的表达阶段，这块石头或瓦片才有可能给你提供更多的启示。

胡老师：可以借题发挥。

宋丹青：现阶段还是应该着重挖掘实物。

张老师：当然了，因为它是触发你创作的原点，找到这个原点很重要，下功夫去找吧。

胡老师：你得明确你到底要说什么，我同意张老师的意见，但是我也有一个建议，石头是天然的，瓦片是人造的，哪个东西最容易让人引起建筑和家的联想就用哪个。我对你比较了解，你一直在画家、房子、城中城，以后还要继续。能帮助你理解一贯主题的，不引起歧义的东西是好的，如果你拿一个石头，石头也可以垒房子，但是石头也可以让我们联想到别的，如果你找了一个瓦片，这是人造的，专门造房子的材料，可引申对家的联想，这个东西就不会引发歧义。所以在创作的时候，对表达对象的选择是非常重要的。我建议你用瓦片，至于我们给你的瓦片你喜欢不喜欢是你的事，你再找也可以，但是你对元素的定位不能含糊，这样画起来会很清晰，这是我的意见。

梁　斐

梁　斐：我找的东西比较多，刚才说的时候选择了两样，第一样是瓜子，这是之前上胡老师材质课的时候选的材料，我做了一组作品是种子系列，其实当时我就想用瓜子，但是瓜子太小了，不太出效果就放弃了。这次如果要画的话我觉得瓜

子是可以的，因为它有点、有线、有面。如果我要画这个瓜子可能要通过一些形式上的组合排列去表达。第二样是茄子，在我心中有两个感觉，首先，它代表快乐，因为我们拍照的时候都是喊茄子。

其次，茄子让我联想到我画的细长的女孩，茄子上面的蒂就特别像曼陀罗花戴在小女孩的头上，下面像穿的裙子。

胡老师：你画瓜子，这是很好的，对瓜子的联想说给我们听听。

梁　斐：瓜子就是种子，种子代表生命。

张老师：教学的过程中老师为了把一些事情说得更清楚一些，或者是更可视一些，总要举各种各样的例子，目的是通过这些例子帮助大家更好地拓展思路。大家一定要注意，不要把这些例子理解成唯一，如果没有起到应起的作用可就弄巧成拙了。其实每次举例子的时候或者找一些图例的时候，心里都会有一些纠结，我不知道我们同学是不是受了某些影响，别的同学是否还有选青椒、橘子的？我希望同学们一定要把思维拓展开，我们假期给大家布置的任务，你最初的选择就是这个？还是昨天看到那些范例以后晚上临时改变的主意现买的？

不管你拿水果还是瓜子，如果我们一直停留在它是种子，种子孕育着生命，这个好像就成了一个概念了。其实我们生活中有那么多的东西，我想不会每个人都只关注生命吧？而且关注生命的点也不一定都从种子萌发出来吧？即使关注生命，生命以很多的形态方式呈现着，我们能不能多些角度观察思考问题，或者回避老师提供的这些例子，从另外的角度再找一个点。其实做任何事情都需要适当地主动限定，主动限定也可以理解为自律，它是自我深化或者说是升华的基础，这在学习和生活中都是需要的，创作中更需要。

胡老师：我觉得梁斐的瓜子可能比较好画，因为课题要求是以小见大，刚才她也说，瓜子里面点线面都有，种子的联想也说得通。但是，如果咱们全班都是瓜果梨桃就有点不对了，所以你也可以再想想别的。

梁　斐：老师我还带着贝壳。

张老师：这还真是原生态的。

胡老师：这是贝壳吗？

梁　斐：是。

胡老师：看来张老师的眼光很锐利，如果用贝壳的粉末转化贝壳，意义就不一样了。我还有珍珠粉也可以提供给你，珍珠粉有点闪，蛤粉有点乌，但是都是贝壳的物质，又是材质语言，这里面的条状纹理也能变成黑白灰，你就在这些残骸的基础上引申、联想，将这些素材融合在一起，你自己想吧。

梁　斐：我之所以把它放弃了就是觉得上面有点太平了。

胡老师：没事，你可以组织。

张老师：这个好，因为这个可引发联想的要素多。

胡老师：贝壳和我们用的蛤粉材料完全是一个东西，特别贴切。这里面还能孕育出很多精神，比如说白，不只是白的颜色，还有晶莹剔透之感，也会有含义的。

张老师：你就从这里做文章吧，这些贝壳哪个都不简单，光是壳上的这些纹理就足以从形式上满足你的创作需要了，如果再能由此及彼引发出一些联想，完成创作是不成问题的。大家一定要理解我们课题的用意，打破思维定式，改变观察角度，才有可能获得全新的视觉体验。平凡是表象，能透过表象发现点什么才是物语的核心用意。

权　莉

权　莉：我带了两样东西，一个是假期的时候我一个朋友给我带的松塔，他带的时候是让我吃的，因为它里面是饱满的松子，我第一次看到它没有舍得把它掰开。看到它我第一感觉是食物，后来天天看它，就感觉这种层叠的外形挺有神秘感，松子从里面探出脑袋来，隐隐约约能看到，而且我比较喜欢生长感，这样放着也有生长的感觉，我假期的时候选了这个。

昨天上完课有人请客吃饭，我遇到了这个骨头，我不知道大家小时候有没有玩过。这是羊腿膝盖关节的连接点，我觉得它特别有意思。小时候觉得它长得特别正，可以说八面玲珑吧，因为它是旋转的，特别灵活，它每圈都是很特别的形，从形体、质感，还有骨头的气孔，我觉得很有意思。对这两个东西我都特别感兴趣，我还没有最后选择出来画哪一个。

从表现的角度看，松塔整体有种延伸感，它整体可以构成一个画面，我很喜欢夹

缝里面能看到特别饱满的松子。质感上，这种粗糙质感和树胶形成对比，我当时想切局部，正着看像绽开的花朵，它可以多角度构成画面。

这个骨头也是，我觉得它每个角度都很好看，如果用方形框就打算把它画满，因为它有很多曲线，有很多切割的形，我觉得可以把方形切割得很漂亮。如果选它可以摒弃骨头本身，关注它体现出来的抽象形和块面之间质感的差异，这大体是我的想法，但没有最终选定哪一个。

张老师：如果面对这个松塔，应该怎么处理它呢？如果外延，能外延到哪里去呢？松塔的局限性比较大，就那么几个角度，再变就感觉差别不大了。骨节我觉得可以画，从形态上看骨节好像变化比较丰富，向外延展的空间会更大一些。这个我觉得你可以再好好想一想，应该是有空间的。

胡老师：我也同意骨头节。如果选松塔，它自身的特性太鲜明了，而且它密密麻麻的细节太多了，容易让我们陷进去，不太好表现。比如说我们画人物和画一座大山相比较，明摆着大山好画，它留给我们的想象空间大，人物的局限性就大。其实权莉这个挺具有代表性的，一般选东西的时候不要选自身完整度特别高又密密麻麻确切的东西。我觉得骨头选得特别好，第一这骨头形式上是可以灵活转的，我也玩过这个，这是最普通的，连小孩都知道，能够引发共鸣的。你用岩彩材质表现得很单纯，你不说它看上去就是一幅很有意思的抽象画，让人觉得特别有意思，就像亨利·摩尔的雕塑全部来自骨头。我去过他的工作室，他家里收藏的全是大骨头，每一个形象都是有依据的。我觉得这个特别好，而且抽象画适合权莉。你要再发展一下其中的内涵，比如说儿时的童真，变异时候的游戏感，创作时都可以考虑。

金　璐
金　璐：我拿的这个小瓷瓶，是我同学做的。我选它一是因为我平时就特别喜欢这种东西。二是我在家里拿它插绿萝。三是因为它是用土来做的，说大一点就是同生一个地球，所有的东西都是土生土长的，都是自然的产物，虽然经过烧制改变了物质结构，但是它最基本的东西源于土，似乎可以从它上面看到整个地球。它形体上有光滑与粗糙的对比，就好像是森林、河流、草原和苍凉沙漠间的对比。我当时就想拿这一个，后来有三个，我就都拿来了。刚才听权莉讲的时候我在想它们的形态是不是也有点单一，变化少一些。

张老师：这个小花瓶提供的视觉元素的确有限，因为它是圆形的，所以不管怎么转，形态上基本上是一样的，包括里面的纹理，变化也很微妙，但是变化小不等

于没变化，如果你仔细观察，无论是其形态、色质还是纹理，都还是挺丰富的。我想你相当于给自己限定了一个很小的空间，做起来会具有一定的挑战性。

金　璐：我也觉得，权莉的松塔转换角度都一样，我这个也一样，但是我就拿了这个，我可能平时就喜欢养些小植物，所以我就把它们拿来了。

胡老师：如果事物自身特别完美，比如一件文物或是珍贵的精品，一般是要回避的，因为它自身已经非常完美，你再画就是再现了。但是金璐对这个瓶子特别喜欢，上一张也画了插花的瓶子，建议你用背景把瓶子进行分解，因为这个瓶子还是能分解的，上一半，下一半，还有你刚才说里面看到河流、草原、沙漠，你就把这些想象力加在它身上。它不能孤立地放到空间里，你写生的时候用背景的东西将它解了，背景不是一个虚空，背景可以是一个图案，这样瓶子的造形就串到这里，完形就消解了。

金　璐：像昨天老师放的柠檬作品，第一幅画一个果，第二幅画两个果，三个四个……

胡老师：你也可以一个东西反复画，然后将它们组合，做成一个构成作品。

金　璐：我怕变成柠檬那样，中间只剩一个形，四周就显得单一了，只是一个图底关系。

胡老师：一个东西放正中间，这个太常规了！这就是我们要超越的靶子，所谓的反面教材。不过你可以挑战一下——找个常规的东西，给我们画出一个非常规的作品来。

张老师：挑战一下。

魏艳青
魏艳青：我带的是块砖头，想以书为依托，表现书里面的一些内容和对书的一种理解，单纯画一本书也可以，但是我想再充实一下内容，将自己的心境表达在里面，就像画墙皮，墙皮里面露出来的砖，将之作为一个细节处理。我想表达厚重的文化底蕴，因为书里面包含了很多的东西，只能选择一个点表达一下，不能什么都画。如果想把这种感觉画出来，怎么构图，我现在正在想。

胡老师：仅仅一块砖或许就能画出很多画，砖也是一本书，如果我们从这个角度

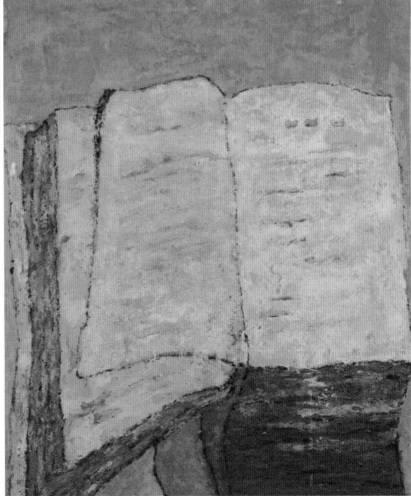

魏艳青写生物品
及创作构想

解读它，有一小块就足够了。

魏艳青：以什么形式表达会更好些呢？

张老师：你在前面的课程中画书成功了，效果挺好。我们顺着胡老师的思路想，你还以书为主题，将砖头作为载体，把书的主题移植到你的载体砖里面，进而思考两个方面的问题：一是透过这个载体将书的内涵拓展，引发出对构筑、积累甚至基石之类的联想，书是文化的载体也可以作为文明的基石，是可以从这个角度思考的。二是书中承载着人类社会文明发展进程的历史、沧桑，你可以将这些相互关联在一起，将物质本体与精神内涵有机结合，将平凡的砖头化为有个性质感的艺术形象，这是对砖的升华也是对书的拓展，同时也是创作的一种方法。如果我们顺着这个思路继续向外延展，你可以把这本书变成任何一种材质，变成金的、银的、铁的、石头的，变成奶油的，等等。因为书中承载的丰富知识、文化能给人们提供不同的需求，它可视为精神食粮，也可以视为塑造不同人生的各种各样的养分、材料，这些都可以通过书与砖的转化得到体现。这个书的主题特别好，可以无限延展，从宏观到微观都可以和这本书中融合，可以把你所有的美好感受都寄托在书上，改变书的性质，让这本书替你说话。所以我们说找到一个好的载体特别重要，这个载体要有无限拓展的可能性。就这一本书，形都不用变，你就可以画出很多画，几年都画不完。

胡老师：现在这个砖头和书本是由此及彼的，张老师已经说了，书是文化的基石、砖头是建筑的基石，都跟我们人类生存有必然的联系，也可以把砖头当书画，也可以把书当砖头画，我不建议你画一块墙皮中间露出的砖头，你就画这个砖头，刚才金露说他在那个斑痕里能想出森林、海洋，你在这里能想出什么呢？

张老师的意见我以前也跟你说过，一本书翻开什么都能有，具象、抽象，你以前的山水都成为它的局部了，但是在一本沧桑的书里被引申了含义，你再也不画正常的山水了。如果你的砖头能够引出书的感觉，或把书画成砖，砖头般的著作。这两个东西是可以相互延展的，你自己决定，你是按照书的方式画，还是画这个砖头。

张老师：这个更符合我们课程的要求。

胡老师：如果把它化为一个课题，这边是本书，这边是砖头，作者都是一个，一个是文化的基石，一个是建筑的基石，你的点落到基石与沧桑的概念上，你看博物馆里书的感觉，和看一块砖头的感觉是一样的，都是人造物，但也渗透

了一些自然。

张老师：渗透着具有沧桑感的一本古旧的书。

胡老师：这就叫创造，眼里看的是砖，画出来的是一本书，但是别人知道这是砖，但是看着好像是书，你就成功了。

鲍　营
鲍　营：我一直在找小的东西，我这个人生活比较古板，感觉所有的小动物，所有的植物、小的把玩的物件没有任何一样是我喜欢的。因为假前刚刚了解了材质，一直想和胡老师的课程衔接。把金属和岩彩材料有机结合是我这个阶段确立的目标，我始终坚持不管做多大的作业都用金属，就是用铁和岩彩结合完成作品。假期回老家我找了很多铁的粉末，锈的粉末，还有一些金属颗粒，包括一些铁豆子。这些素材我找了很多，但是没有特别理想的载体把这些东西应用上去。

张老师：那把铲刀是你的？

鲍　营：昨天您提到铲刀，这个我一直没想到，您说了之后我就确定了就画这个铲刀，因为铲刀是金属做的，而且它的用途和物象本身呈现的内涵都跟岩彩发生着关系。从图形上来说，铲刀虽然外形上很简单，在构图上几乎没有什么可变化的空间，不可能画侧面，也不可能画底面，只有一个平面，无非在画面中变换角度、放大或缩小，可以使图底面积产生变化，但是铲刀上面的金属和斑驳的纹理，可以精致地刻画出来，在这些纹理丰富的图形里面找出串联关系。这样自己发挥的空间就非常大了，也可以在大的图形里面找很多丰富细小的变化，我已经确定了就画铲刀。

胡老师：你把那个纹路想成山川大海吧。

鲍　营：其实我想把一些纹路往书法的运笔靠一靠。

胡老师：希望你不要老想往另一个形式靠，不要画这个像水墨画，画那个像书法，总是落到另一个经典形式里，而要落到无形式的自然状态中。你找到金属的时候，你对它肯定有自己独到的体会，包括冶炼、锻造的过程。如果只想书法用笔，就把大事想小了！视觉联想要再开放一些，千万不要落到既定概念里。如果通过一把铲刀中的锈斑，让我们看到无限时空，多好。

鲍　营：这是我其他的创作想法，不是这个。

胡老师：我说的是一个原则，创作原则。

鲍　营：您说的是所有的创作？

胡老师：所有的创作。

鲍　营：我说的可能是载体的区别，我选择铲刀为载体，下一个我选择另外一个载体，传达的内容与您说的相似。

胡老师：我的意思是，作品传达的内在精神和你采用的形式结构不要最后落实为成熟的经典的模式，而要去发现另一个新东西，那就是真正的创作了。真正意义的创作都是原发的，而不是一个成熟模式的翻版。

张老师：我们前期的课程里有由此及彼，那个彼是什么，就是你能掌控的个人资源。每个人有每个人的人生经历，因为生长环境，生活阅历，学习、工作经历，性别、性情、习性、爱好等都会千差万别，这些都有可能转化为你对事对物的态度、认识能力和工作方法，成为你能随时能调动利用的潜在资源，一旦时机成熟，这些资源就会被激发调动出来。我们说一个人想象力丰富，其实是他的资源丰富，所以说任何想象都不是任意的、天马行空的乱想，都是有所依据的，这个依据来自你所掌控的那些资源。但是有了资源并不意味就一定能够发挥出来，还需要合适的机缘、契机，你选择的这把小铲刀就有可能成为一个机缘，成为你和你积累的所有资源的连接释放点，以它为契机，由它向外拓展，将此与彼不同的资源融合在一起，构成新的有机体，彼此同构，异物同构，异想同构。

王　盛

王　盛：我选择的是酸角，这是能吃的，里面还有籽。它好像是热带植物果实，通常情况下我们买到的都是里面的肉，没有壳。昨天去菜市场看到这种带壳的觉得形挺好看。我选择这个，主要是因为相对于现成品来说我更喜欢自然生成的，我觉得自然生成的可能性更大，我可以从上面发现很多点。这三张画我是想让它们有一个内在的逻辑关联，因为酸角是酸的，开始吃到嘴里特别刺激，特别酸，但随着时间的变化它的存在感会越来越低，这也是我在味觉上的感受。我想由酸引发出色彩，酸可能是绿色，在色彩上对比越来越弱，用色的饱和度也越来越低，三张画同时展开，可能第一张画有很多的绿色，慢慢地纯度越来越低，最后可能画成土黄色。从造形和构图上考虑，酸角在画面中占的比例越来越小，最开

始可能是充满整个画面的，最后它可能是小小的。造形和色彩是对应的，表达它的存在感会越来越弱。技法上，第一张可能相对尖锐，可能会用到箔，后面逐渐向纯朴和温润的感觉过渡，这是我的想法。

胡老师：你表达的主题是酸的渐变。

王　盛：酸度越来越弱，是口味的感觉。

胡老师：听你说色彩是绿色，形又是从大到小，材质还要异质，等于占了三个领域，不如一个领域三个层次，这样表达才会逐步深入。我觉得你需要重点考虑如何凸显材质，比如说用不同的材质表达由强到弱。如果你将形、色、质三个点同时展开，难免会停留在浅层，因为常规作画中形是必然有的，色也必然有，我们岩彩创作应该发挥自身优势，找自己的切入点，你刚才说了箔很好，箔可以表达酸，比如说粗颗粒和细颗粒表达酸，咱们都上过异质共构的课程，酸也可以用纤维跟岩彩结合，你从材质的角度阐释酸的渐变，不要形、色、质全占上。你的重点要是落到材质的渐变上，表达就纯粹了。

张老师：我觉得胡老师的建议很重要。质性表达是岩彩绘画的语言特性，这个特性源自岩彩材料的独特品性。因此，是否以材质思维建立岩彩绘画的语言系统将决定你的表达是否具有岩彩绘画的语言特质，这是一个原则性问题，希望大家要高度重视，而且，对于这个问题的思考应贯穿创作的全过程。我理解你目前为自己设定的主题是强度递减，这个由强渐弱的变化是由酸角的口感引发的。我觉得这个主题着眼点很好，具有从形式到内涵多层面延展的可能性。但能不能由此延展出去可能取决于你能不能跳出酸角口味带给你的直觉感受，因为"酸"是具体、明确的，具有规定性，由此引发的思路很可能是线性的，单一的，因此带有局限性。而"强弱"虽然也是明确、具体的，却是开放性的，可以由绘画语言中的各种关系来指代，为"由此及彼"提供了更大的转换空间。

陈焕雷

陈焕雷：对"平凡物语"，我一直在想，我们所处的世界里什么东西最平凡，有一天这匹小马提示了我，泥土，它也是我们赖以生存的非常重要的物质元素，构成小马本身的原材料就是泥土，它经过艺人的塑造，经过烧制，带有远古人类文明的信息在里面，这是我选择它的原因。

我想以它作为原点，因为它的造型是一种符号化的，通过联想，如站立、奔跑，我可以给它做一些主观的变异和拓展，这是我比较擅长的。

画面处理上我希望它能出奇一点，这是我最初的设想，我想以一种平面化的眼光来看它，这是昨天张老师提到的用什么眼光去看待事物的问题。我希望它能够与背景形成一种切割或者交织关系，我希望能够构成比较有趣的画面形式。作为创作我并不想再现这个东西，但是它能带给我一些感受和启示。

张老师：这个载体没问题，这个东西可画的内容很多，朴实是这匹小马给我的第一印象，用什么样的材料和方法把这种"土"的味道传达出来，你可以从这个点去思考。

刘婷婷

刘婷婷：我找的是木头，我小的时候比较喜欢木头，出去玩的时候爱拾一些木头、树枝、树皮。它有两点很吸引我，一是我喜欢木头的质地，它摸上去挺温润的，不那么奢华，它看上去很坚硬，其实它是很柔软的东西。二是它上面的纹理、凹凸、粗糙的质感也比较吸引我，我就想选木头。

后来上坚果市场看到榛子，我觉得榛子外壳的肌理，包括质地跟木头有很多接近的地方，打开后里面的仁也有木头的一些特性，摸上去有些硬，但是咬上去有酥软的感觉，外壳跟木头的手感、质地和纹理都很接近，正好我选的是80cm×80cm的方形画框，我以前画过的很多画都是以圆形为元素，榛子正好也是圆的，所以我想这次先画榛子。

胡老师：把木头衍生为榛子，又保留了自己心里喜欢的肌理，这个思路好，这是一个转化。要在小小的榛子里画出山山水水来，看到它里面的斑要充分发挥想象力。

刘婷婷：您刚才说的是我开始考虑的构图和画面，当时选的时候知道它有局限性，从造形角度来说这些东西本身可提取的元素不多，我仔细观察了一下，这个果壳本身有一些很弱的纹理，这些纹理像有时间感，如同时光的流逝，我想这些也可作为延展的方向。

胡老师：还有，说榛子不如说坚果，坚果能够引发联想。榛子，特指一个物，坚果，则是指坚实的果子，强调质感和纹理。

张老师：从你对木头和榛子的描述中的确可以感觉得到你对木头质性的特殊关照。比如你说：木头看上去很坚硬，其实是很柔软的；榛子摸着有些硬但咬上去有酥软感。同是一物，不同的感觉器官感知到的和来自理性的认知是不一样的，

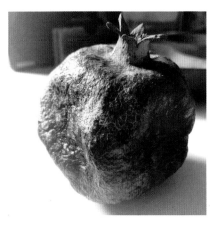

甚至完全不同，但对于你来说这些感觉、认知都是真实的，都可以作为你创作表达的立足点或侧重点。

陈　静

陈　静：我选的是石榴，这是我认真选择过的，包括它从哪个角度看是完整的，哪个角度看像是剥开的，正面、反面还有侧面，我都观察过，最后选择出俯视的角度，而且是下午的光打上去最好。这个是素描稿，延续我一贯对曲线和对圆点的敏感，画的时候做了一定的取舍。这些曲线都是根据石榴表皮上的纹路包括籽和瓤间的结构提炼出来的。昨天晚上画了黑白灰三张稿子，一个是画轮廓，就是以大的外形为主，灰色里多以曲线为主，白色里多以点为主。

这些点我觉得比较有特点，它是有棱角的，有很多个面的点，我画每个形的时候都是仔细考虑过的。色调我想整体让它有陌生化的呈现，好像是石榴，但又好像不是，色调还是我以前惯用的绿，以灰白黑绿为主，是偏冷的调子。我想在写生的过程中，包括之后在画的过程中它会一直在身边陪着我。我开始画它的时候是新鲜的，但是到我画面结束的时候它会变成一个干枯的状态，也会变色，可它的外形是不会有太大变化的。我选择这个色调是想表现哀的感觉，我画的过程是它从生慢慢到死的过程。肌理还没有太多的考虑，创作过程中再随机发挥。

张老师：石榴拓展的空间很大，你刚才说的这些挺好，主题明确，思路也清晰。建议你下一步重点考虑如何用好材质语言，以我的直觉材质语言在你这组作品中发挥的空间很大。我一直认为岩彩在质不在色，这样说并不是说色彩不重要，而是强调有质性的色彩才是岩彩材料区别于其他绘画媒材最核心、最本质的特征。质是前提，借助质强化颜色性格，当色和质指向同一方向，表达同一主题的时候，你所表达的"哀"才会更深刻，更有意味。我觉得质性表达应作为你下一步工作思考的重点。

胡老师：看陈静画的草图，一直没理解由此及彼的内在含义，你刚才说由生到死的过程我觉得就超越"多籽、种子"这类一般性的理解了。

陈　静：选它的时候好像有点偶然，就是门口树上的东西，当我想画的过程，它在旁边待着，这是我从来没有的经验，有一个实物一直在身边，如果是植物可能会生长，但是当它被摘下来的那一刻它的生命被终结了，它只能慢慢地萎缩。我是一个比较悲观的人，我想把这个过程反映出来，表达的是一种生命的归宿。

胡老师：我建议你用三个一模一样的板子，果子在正中间也可以。你一个月内要

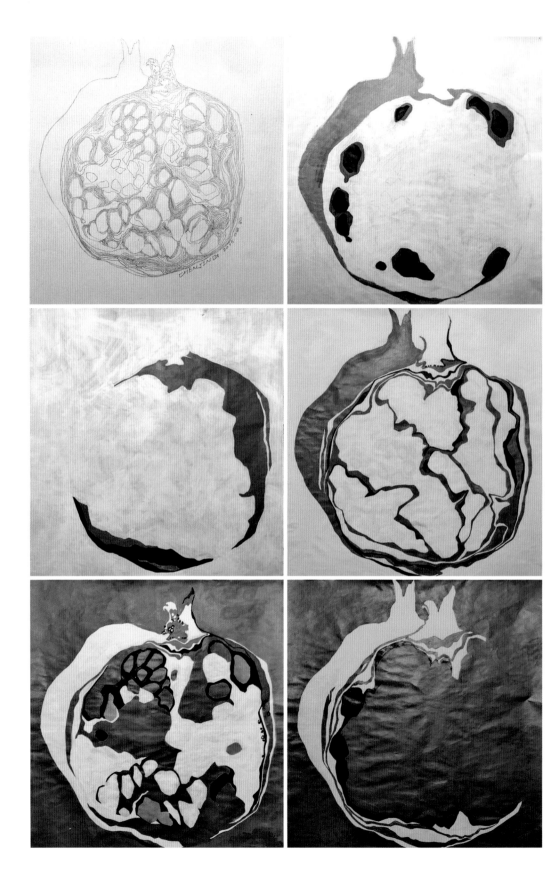

画三次写生，现在画的是饱满的，最后画它就是干枯的。第一张、第二张、第三张，在形、色、质上都有衰变的感觉，集中表达一个东西从生到死的生命主题，这就是真正的系列创作了。

徐 静

徐　静：我选的是曲别针，这个对我来说是有特殊意义的。从形式和材质角度，我觉得它比较易于扩展，从造形角度讲，它可以转变成点线面，第一它是曲线形，是封闭形。第二它有条形的面。第三是因为它是人造物，不是天然形成的，所以有更多向外延展的空间。我会用金属箔来做。

张老师：记得在798"岩语"画展中，你的那幅以点为主题的作品让我印象深刻，那张用的是金箔加石青，这两种颜色并置产生了很强烈的宗教感，再加上反复重叠像佛龛一样的点，立刻就引起我的共鸣。我们在选择素材时，要注意发现那些能够激发我们产生联想的元素，刚才听你说这个曲别针时我在想，这里面能提炼出什么呢？怎么提炼？直观的话里面可提取的元素真的太少了，金属表面光光的，线条粗细都一样，只是转了几个弯，侧面看只是一条线，在这个基础上形式上怎么演化，内涵上如何拓展，我很想知道你有什么想法。

徐　静：特别具体的还没有，您刚才说的形式，因为曲别针是外形明确的人造物，可能不会像之前同学们讲的把细节特征给放大，我可能还是强调整体外形特征，有可能把一个图形变成几个重复构成，做形式上的连接，或者是截取宏观外形的一部分，我还没有想太多细节。

胡老师：我觉得徐静倾向抽象创作，不断地排列一根线已经做了很多年了，挺深入的。这次选回形针我觉得挺独特的，这东西人人都知道，变成一幅作品可能还没有。我曾经在日本的大街上看到一个巨大的回形针，我觉得这个点子真好，把一个不起眼的东西做成一个巨大的店标。你的这个选题不一般，跟它的思路有联通，就看你下一步怎么做了。她一直用线创作画了很多年，反复尝试各种各样

→
徐静的写生物品

的线。这也是线，这条线是人造的，有回转的，肯定能找出引申的寓意。你可以把它跟材质结合，也可以积点成线，可以做成沟壑，也可以用金属线，你多思考一下。

张老师：我建议你抓住金色和蓝色，找到一种独特的材质语言很不容易，在这个基础上你要不断地强化它、加持它，以各种各样的方式与金箔和青金石两种材质发生联系，反复地演化。用最单纯的材质和单纯的形式言说不一样的内容，其实有些事情反复做就会不一样，以修行般的方式进行创作。

胡老师：如果你把回形针做出宗教感，比直接画佛教题材还高级。

吴　竑
吴　竑：我选的是木刻刀。我有很多刻刀，用来创作。作为创作的工具，用它的时候有痛苦、有欢乐，这是创作给我的感觉。它由两种材质组成，一头是很尖锐的金属，另一头是木头。我想用自己比较喜欢的木板做载体，用刻的方法。但是岩彩这个材质怎么跟它发生关系，我也在想，土有一个特性是具裂纹、爆破的感觉，刻刀也有这种感觉，它刻上去以后，不只是木板上有爆破的感觉，在表层我可以做尖锐的爆破的感觉，这个木的材质要露出一部分，它有很温暖的感觉。把它们综合在一起，我想还是集中在材质表现上，包括在载体上制作凹凸变化，其他的没想那么多，总体表达是温暖和痛苦交织的感觉。

张老师：这些你是从刻刀工具上感觉来的还是从使用刻刀的制作过程当中感受到的呢？

吴　竑：刻刀本身材质上面有这种感受，最主要的是人的经历和创作过程，应该说两方面都有。它侧面的形和正面的形都是不一样的，它有平刀，有圆刀还有角刀。我上次跟张老师聊过，您说可借鉴立体派，把它的某些部分解构，如点线面的形成，圆的、方的、直的、弧的都有，很多东西可以画。

→
吴竑的写生物品

胡老师：刻刀为你提供基本的形式元素，帮你组构抽象的图形，它的功能就是刻画出基础框架，然后再跟岩彩或金属粉末之类的东西结合，你可以试试这个思路。

张老师：我在想你刚才说要把木板的材质保留在画面中，当然你也意识到了木质底板和岩彩材质怎么结合的问题，另外这种结合如何与你表现的物象联系，又怎么样和你对它的感受相一致，这些的确还需进一步具体化。再有就是你选择的这些刻刀可以提供的变化空间好像有点小，如果画一张画没问题，如果画两张、三张，只靠构图或者靠打散、重构的方法，局限性会比较大。再换些角度想想有没有更多变化的理由、方式，还有没有新的可能性？

吴　竑：它对我不单单是物质层面的变化和感受，从我内心来说，我对它的感情，也可以分成几种感觉来画，可以把一张画得特别温暖，将另一张画得特别残酷，它给我的体会是很多的。如果三张画完全画不同感觉的东西，包括刀把也可以不一样。另外刀也有很多种，有圆的、方的、直的、带角的，各种都有，可以提取比较抽象的形。我不想只画一把刻刀，因为不同刻刀带给我的感觉是不一样的。

张老师：同学们一定要清楚，老师所提出的这些疑问并不是要否定大家。我们把我们的担心、疑问或者是我们觉得可能会遇到的问题提出来供大家参考，更重要的是引导大家在创作过程中思考问题和解决问题。绘画创作属个体行为，所有的选择、判断、决定都只有靠自己，这是作为独立艺术家的前提，我们所提出的疑问或许应该是你在创作中经常不断为自己提出的问题。另外，我们讨论的可能或不可能都是相对的，不是绝对的，是因时、因事特别是因人而不断有所变化的。如果在别人都不可能的情况下，你成为可能，那你就是独一无二的。我们大家一定要将思路打开，给自己创造更大的空间，而且大家还要注意相互回避，这个东西再好，别人选了就不要再选了，如果一定要选的话也需要给它重新定义，要跟别人表现的思路不一样，否则元素一样、思路一样，还有什么意义呢。

二　依据写生物品生发创作构想

依据写生物品生发创作构想，是第二阶段教学内容。从物质到精神再到物质的双重转换是教学重点。绘画创作灵感通常来自创作者对客观事物的主观感受，岩彩绘画创作也不例外。然而客观事物是具体的、有形的，可人们置身其中所体悟到的感受却是不同的、无形的，实现从具体有形到不同无形的转变可视为第一次转

换；进一步想要准确地将不同的、无形的感受再物化为具体有形的可视性绘画作品，需要完成第二次转换。双重转换是平凡物语创作课程提供的基本参照。

围绕确定的写生物品进行细致的观察、深入的体悟，是生发创作构想的基础。以肉眼进行细致观察是最为便捷的方式。由于东西小更便于近距离观看，观看时要尽可能多地变换观看的方式、观看的距离、观看的角度，可以尝试整体看、局部看、顺光看、逆光看，也可调整一下观看的心态、变化一下观看的环境，甚至还可以借助放大镜、显微镜、相机等辅助手段观看。通过不断改变常规的观看模式或许会发现，手中这个平凡的小物件是如此丰富、精彩，平日里熟悉的东西会瞬间变得陌生，带来全新的视觉体验。因为东西小，可以尝试捧在手里或握在手中，甚至闭上眼睛只通过手的触觉使心与物直接交流。感受温度、感受硬度、感受重量、感受材质、感受形态等，还可融入嗅觉，充分体验与视觉完全不同的内心感受。总之，要充分利用所能调动的感觉器官，全方位感受和体悟写生物品。然后将对写生物品最深刻的体验凝聚升华为一个点作为创作主题，依此生成初步的创作构想，以手绘草图的方式形成方案。

创作要求：一变三。即，由同一主题演化出三件作品。这三件作品要求既有变化又有联系，这种联系可以是物质化的也可以是精神性的，需具有一定的逻辑关系。

完善方案：完整的创作方案包括，1.主题阐释；2.黑白灰小稿一组三件；3.色彩小稿一组三件；4.材质与制作方案构想。

课题讨论实录

讨论人：张新武教授、胡明哲教授，
中央美术学院中国岩彩绘画创作高研班全体学生。
地点：中央美术学院14号楼310教室

张老师：这一阶段的任务重点是依据确定的写生物品按照课程要求和提供的思路确定创作构想。下面我们就根据同学们的工作进展情况开始讨论。

宋丹青
宋丹青：写生我还没有开始画，只能先将基本的构思表述一下。前面两幅我画的是这块瓦，拿到这个东西时我尝试画了一幅简单的草图，如果只是画瓦片我觉得没有任何意义，所以我转换思路，不再想它是一片瓦，它只是我画面中的一个元

素而已。可这个东西又太简单了，在画面上怎么摆都不是我想要的结果，所以我又考虑加个画框进去，增加另一个元素，想通过画框与图形间的错觉矛盾冲突增加一种超现实的感觉，提醒观者它只是一张画。这次我主要想从视觉上做些尝试，不知道行不行，是不是有点跑偏了。

胡老师：你现在的兴趣点已经转移了，离开了我们的课题"平凡物语"。你现在思考的、所说的这些都和这个瓦片没什么关系了，那你选择摹本还有什么意义呢？我们反复讲，我们现在不是自由创作，是课程，课程是要解决问题的，你得把握住这个关键信息，主体物的物语，是什么物，说的是什么语呢？你再好好想想你选瓦片的初衷，你现在的问题是主题不明确，你的创作到底要表达什么呢？另外，你选的摹本也不确定，这么多的瓦片你到底选的是哪一片呢？我们的课题要求是对一件物品而不是对多件物品的多角度解读。

张老师：你现在思考的重点给我的感觉只是在形式层面玩味、构图，我要说的是，语义不明的纯形式构图实际上是不成立的，因为构成画面各要素间的关系总是需要一定的理由的，否则，为什么非要这样而不是那样呢？这个理由就是你的语义，没有这个语义也就相当于没有确定的标准，那就成了简单的图形堆砌。

另外你说那个瓦片有点简单，其实你带来的哪块瓦片都不简单，只是你目前观察它的方式把它看简单了，换个角度看，简单与复杂其实也是不存在的，我们所认为的简单与复杂是由我们自身的意识局限和生理局限造成的。

你前面提到的错觉让我想起了一次有意思的经历。一年春初，我从小区往外走，无意间回头，哇！远处一片白色的蝴蝶在飞，我当时纳闷：这季节哪来的蝴蝶啊？定睛一看，发现是一树开败的玉兰花，这时眼前的蝴蝶就再也找不到了。这件事给了我很大启发，生活中我们常常会无意间误读好多事物，也许我们意识中对真实事物的理解就建立在误读的基础之上。其实误读也是人们在某一时刻真实的感觉，我们之所以会对某些事物产生误读，这意味着被误读的事物间一定存在着某种关联，这不就是我们联想的基础吗？你所说的超现实，说不定也可以通过对现实的误读得到启发，翩翩起舞的白蝴蝶不就是开败的玉兰花瞬间超越现实的现实吗？而且是诗意化的现实。

梁　斐
梁　斐：我先说说我的思路吧。我选的这个是乌龟成长过程中蜕下的壳，时间长了就钙化了，还有一个是贝壳。我想从成长这个主题切入。它们的基本形是圆的，我想用这个圆象征人生轨迹，由它我还想到了树的年轮，也可以代表时光，

作品就围绕时光成长这个主题。

颜色我想以温润的灰色为主，在我的成长记忆中色彩不是那么鲜艳，是比较温和平缓的，在平缓的灰色、白色下边闪烁着一些彩色的感觉，因为我感觉在成长的过程中你会遇到好多问题，会给人带来一些刺激性的体验，不管是悲伤还是喜悦，当你回头望的时候其实是很平静的感觉，像一潭湖水一样，所以我设想色彩的总基调是黑白灰，灰是蓝灰或黄灰。

在质感方面我设想成长的过程是一个未知的不确定的过程，所以我想应该是模糊朦胧的那种感觉。

另外，贝壳上面有很多线，也会产生一些乌光与闪光的对比。构图我还没想好，先画了这几张，没有达到让人满意的效果。第一张构图以白为主，两个龟壳一正一反代表阴阳两个面，总体呈现得不是很清晰，像在水里一样有波动的感觉，两个形是重合好还是分开好，我还没想好。第二张是合一，它是一个叠压的关系，看到的主要是上面白色的形，后面隐约可能看到一点黑色的形，暗示我在成长的过程中慢慢地和自己相契合了。我设想应该是个黑色的色调，我觉得这个过程就如同炼狱一样。第三张我想画两个贝壳合在一起像蝴蝶一样，像蜕变后升华的感觉。我的想法可能有点不成熟、幼稚。

张老师：你千万不要有这样的想法，大家也都不要有这样的顾虑，所有的成熟都是从不成熟开始的，或者根本就不存在成熟与不成熟这样的概念，只要出于本真，所有的想法都是可贵的，这在构思的开始阶段更是必要的。你想用这片龟壳的两个面，一阴一阳象征人生的两面性，在矛盾转换的过程中不断成长，最终合二为一，思路是成立的，整体关系也比较完整。

胡老师：其实我想给梁斐一个主题，生长或者离合，这是你内心的主题，就说这两个东西，一个黑、一个白，用灰色做底色，作品呈现的黑白灰是一个层次非常接近的黑白灰，你这两个圆形可以画两张，一张分开的，一张不分开的，包括这些齿，有温润的、有尖锐的，还有你说的年轮，这里还有花都可以含在里面，你的主题是分与合，这样就摆脱了一般性的主题。这两个贝壳本来就挺有个性的，造型上、性格上都不一样，你可以拟人化地赋予它一定的含义。我想知道你如何把你想到的这些物化出来，比方说，这些条纹你怎么弄呢？是刻呢？还是埋线呢？还是皱纸呢？从这一步就要设定好了，主题的表达和你用的材质、制作手法，要同步考虑。

张老师：仔细看这些物品，其实这些边缘就很丰富，而且都是有表情的，我想你在不同的心境下，从不同的角度看它的时候感觉都会有所不同，有的时候可能像牙齿，有的时候也可能像触角，有的时候又可能像阳光，你随时将看到的感觉记录下来，最后再进行梳理，以这种方式分别为每幅画面确定主题，直观的感受需要通过理性的思考才可能变得更有深度，梳理的过程也是理性思考的过程，因为你眼中或心目中的这个龟壳不是一般意义上的龟壳，它是你内心深处的象征物，你要不断努力挖掘出不同于常规的属于你自己内心的特殊化的感受，这些最终将决定你作品的品质。

胡老师：物只是一个引发物，它引发出什么，你在草图上要把它写出来，你要把引出来的那个东西夸张地强调出来，比如张老师说看那些齿儿像牙齿，具体像什么牙齿呢，是狼牙、虎牙还是老年人的残牙？这就不一样了，张老师想到了阳光，你还能想到什么呢？你要把你从物上引发出的结果和你要画的主题联系在一起，你就真正进入创作了。

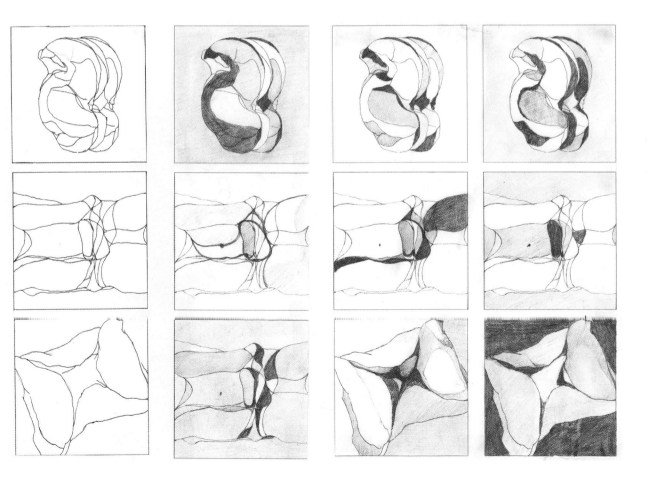

权 莉

权 莉：我是从写生开始的。我目前选了两张，画的是它的侧面，我当时选它也主要是对它的侧面感兴趣，觉得像小动物似的，又有点像鸟，反正是挺有表情的，就先画了这两张，主要强调它的形态美。因为两个侧面画完了，又画了这个切面感的构图，现在组织得还不够好，我最初觉得这些形软软的有活物的感觉，但我想画成静止的硬的平面的感觉，像拼图一样，有一种趣味性的游戏感。色彩我想尽量对比小一点，中间找一些重要的点做点睛处理，这是我初步的想法。

陈 静：我开始看她画的这个形像胚胎，可我听她讲，画的切面有软软的活物的感觉，但她又强调要表现平面比较硬的感觉，我们看那个实物，看着很硬，但她画的感觉是软的，所以我不理解你到底想画硬的还是软的，现在你讲的是两个概念，到底要往哪种感觉走呢？

胡老师：必须明确你的选择，你也可以这次画其中一种，下次画另外一种。

张老师：这个很重要。

权 莉：我想往切面的感觉走。

陈 静：如果往切面走，她画的这个写生就太软了。

张老师：如果你两个方向都能接受的话，我建议你往软的方向走，因为这个物本体是硬的，你要往硬处走的话和它自身的性质是一致的，我们重要的应该是反向走，真正的创作一定不能就事论事，那就成了苏轼说的："论画以形似，见与儿童邻"。就变得简单了，反方向，就是我们说的由此及彼。如果你自身这方面的关注体验不够的话可以间接地感受一下，可通过网络找一些视频，比如海里的水母、微生物，软体动物、细胞之类的，感受一下微观世界，也可以观察一下胚胎的发育过程。你目前的稿子我觉得已经很好了，图形、构图、结构都已经有了，下一步就是如何通过联想将上面的图形软化，再借助材质手段使它们活起来。

胡老师：顺着张老师和陈静的思路你再想想，有了主题你的思路就明确了，色彩、材料就围绕着主题想吧。

蒲建英

蒲建英：我现在最大的问题是构图，一变三，如何将一个苦瓜演变成三张作品。我在家将苦瓜切开了，从不同的角度对其反复观察，开始觉得还挺好的，可一画

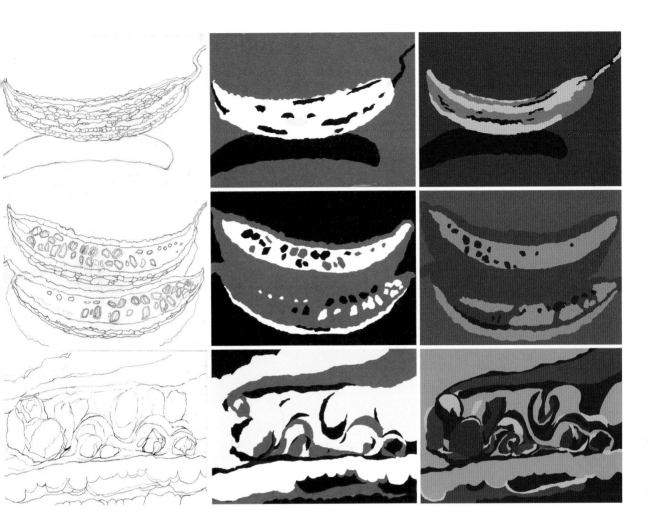

还是表现不出"苦尽甜来"的意思，因为我给自己设定的主题是"苦尽甜来"，怎么从实物转换成画面我还想不出更好的办法。

张老师：我想你现在的问题重要的还不是构图问题，你想要表达"苦尽甜来"，我想知道"苦尽甜来"究竟是你想出来的，还是从实物中感受来的？大家一定要注意，我们课题要求你所有表达的一定是从摹本中感受来的，这个味觉上的苦能不能通过视觉表现出来，如果说可以，下一步就要考虑如何体现，也就是你将借助什么来体现。我感觉你现在对实物的研究不够，或许你认真研究了但是没有从形式语言的角度研究，最起码我们目前从你的草图中还感觉不到。要解决这个问题，你可以尝试着回答类似的问题：苦瓜是自己用心选择的吗？如果是，那么多不同形态的苦瓜你为什么单单选择了这一个呢？你究竟看中了它什么？你所看重的这些和你要表达的主题有什么关系？具体体现在哪些方面？这些别人无法为你回答也无法为你设定，可这些又必须明确必须清楚，否则你进一步选择判断的依据是什么呢？我建议你开始阶段可以多关注大的外形，整体

形态比纹理更具有表现力。

谈到构图我想借机提醒大家，一定要有画面意识。你的画面可视为你画中的第一个形，是方是圆，是宽是窄，是横是竖，可以说它是你画作的基础形，也是通常容易被忽视的形，甚至不被认为是形的形，如果这个形已经确定，它就是先入为主的形，那么第二个第三个、更多的形都要和这个形形成关系，所以说这个形很重要，一定要高度重视。严格地讲画面的尺寸都应该从造形语言的角度来看待理解，我们讲好的构图牵一发而动全身，良好的造形习惯的养成需要着眼于每一个形，从每一个形入手。

胡老师：我接着张老师说，其实咱们做的这个课题从一个小小的物品入手，就是所谓的"平凡"，但是我们所触及的情感，却是创作中非常深层的问题，昨天你说要表达"苦尽甜来"，这个很好！但是还不能说你再现一个苦瓜就是"苦尽甜来"，因为，苦瓜是苦的只是味觉的经验，另一个则是文字的意思。怎么通过苦瓜的造形、色彩、材质来表达这个"苦尽甜来"？这个才是创作的核心和难点，这是真正的创作，所以你必须通过认真观察发现这个苦瓜和"苦尽甜来"心理联想的关系，我在想：这个"苦尽甜来"，是不是一个渐变的过程？是否能以渐变作为构成形式的思考点呢。苦，在外形上是否可以干干巴巴的，是不顺畅的……甜，或许有很湿润的感觉……一定要把这些词汇和视觉心理感受物化为相应的形、色、质。你在画草图的过程中就要做相应的物化，因为你不这样物化，苦瓜就还是两个字。你必须让人通过看你的作品就能感觉到苦涩和甜美。那它在视觉上应该是个什么样的形呢？应该是什么样的色、什么样的质呢？你画的这些苦瓜，我觉得整体造形呈上弯形比较好，因为向上弯有船的感觉，船就是摆渡，我们可以将"苦尽甜来"理解为从此岸到彼岸，佛家渡人不就是由此岸到彼岸吗？你的主题是"苦尽甜来"，也可以不仅仅是味觉，而是由"苦尽甜来"生出的相关意象。

张老师：大家看，这样看这个苦瓜像什么呢？对，微笑的，如果我们这么看呢？

胡老师：是哭的，我没想到这个，这也是个思路。

张老师：这样，材质、造形、表情、颜色就都有了，往上弯的这个尽可能要表现出滋润，里边的这些籽要尽可能表现出跳动感，你可以想象成牙齿或糖豆什么的，总之要具有甜蜜的愉悦感。那么下弯形就是痛苦的沧桑感。当然也可以将下弯形看成是上弯形的倒影，那不就是苦海吗。

胡老师：确实可以生出很多东西，这就是创作。

蒲建英：我思路卡住的地方，就是没有深入"苦尽甜来"这个主题，思路延展得不够，思路没打开，虽然老在看这个东西，但也看不出什么，可按照老师刚才说的这样一想，看到的东西就不一样了。

胡老师：我说"船"，张老师说"嘴"，作为创作者，这些你不用和别人说，也不必表达得特别清晰，那样就太露了，这些只要你心里有，别人是可以通过你画的东西意会到的。市川保道先生讲课时说了个例子特别有趣，他画了一个圆形，和大家说：你想它是什么它就是什么，你想它是瓜它就是瓜，你想它是葡萄它就是葡萄，想它是太阳它就是太阳，想它是人头它就是人头……但是，你想它是一个圆它就是一个圆！为什么我们看有的画里似乎有东西，比方莫兰迪的作品，可看有的学生的作品就是空的，只是一个外壳……所以说，你现在必须要在这个物里注入一个想象，有和没有这个想象大不一样，如果没有，你画的苦瓜就只能是一个苦瓜。创作的起始阶段，这是一个重要的核心问题，你表达的并不是苦瓜本身，而借用苦瓜来表达另一个意思，这样你的作品才有内容。

孙　博：蒲建英的作品让我联想到，我们原来写论文的时候，老师讲过一个要注意的问题，就是不能概念先行，不能先有个结论，你再拿着所有的东西去证明这个结论，蒲建英现在的问题是她先有了一个"苦尽甜来"的概念，现在的问题是她找不到东西来证明这个"苦尽甜来"。

胡老师：你是说她不应该先有个"苦尽甜来"？

孙　博：最起码她不能够死守这个，应该是个很模糊的概念，就像我们做论文一样，先要分析材料，最后总结才能得出结论，就像刚才张老师说的先从观察它的形态入手，然后再去想象它。

胡老师：孙博的意见我也同意，但是蒲建英是从众多的蔬菜中挑选的苦瓜，她实际是有了一个先期自我的碰撞，所以我觉得她不是概念先行；如果是在先期什么都没有的情况下想出的"苦尽甜来"，那才叫概念先行。

孙　博：她选的这个东西，没有经过认真观察的过程而得出"苦尽甜来"，这是一种普通的思维过程。比如说我们拿到一个课题，可能以前有很多人都从这个角度写过，如果她没有从自身角度认真观察体会，她很有可能直接接受了原来人的

经验，如果她延续的是已有思路，我觉得一开始对她就是一种束缚。

胡老师：这个我同意，这个很重要。一般我们都会从常规的角度想问题，这是不对的，这样理解"苦尽甜来"可能就不会有一个独到的和深刻的认识，而应该是在独立观察的过程中逐渐长出的结论。

金 璐
金 璐：我以花瓶为主要元素，设定的主题是生长，作为一个器皿它很包容，可以养花也可以盛水。瓶身分带釉和不带釉两部分，形成了光滑和粗糙的材质对比，由表面引申可以联想到河流和沙漠，颜色可选用大地色。从另一个角度看又像翠鸟，这些我还在考虑，我目前想得还太单一。

张老师：你从观察花瓶引发联想，思路是对的，这个花瓶的材料是无机的，可是我们可以把它当成有机生命体来画，莫兰迪的作品是最好的范例，他画的那些瓶瓶罐罐不是简单的物与物间的组合，而是生命体之间的对话。这个花瓶也和我们人一样，有头、有颈、有身体，身体也有类似高矮胖瘦的不同变化。因为是手工拉制的，其外形和口沿还不够周正，微微有点歪，这就使得花瓶的形体生出了态，有了姿态花瓶就变得生动了许多，这些微妙的变化都是生成物象表情的基本元素。从摹本出发仔细观察，当你能够真正沉浸其中时，偶尔会生发出一些美妙

↓
金璐写生物品及创作构想

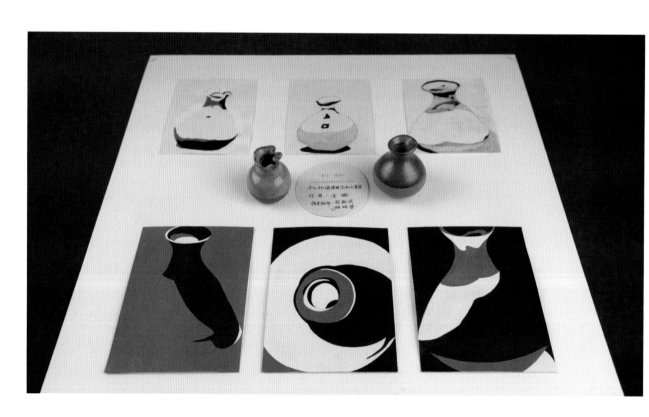

的想法，幻化出许多奇妙的图像，不经意间脑子里还会冒出一些词汇，不管是什么想法、什么图像、什么词汇，只要冒出来就一定要及时地把它们记录下来，因为这些瞬间的感觉经常是稍纵即逝的，所谓的艺术灵感很可能就孕育其中，这是非常宝贵的。这个过程我们也可以称它冥想的过程，有可能成为你真正创作的源泉。由冥想生成的这些材料会很杂乱，甚至不着边际，可不管怎样你会感觉它们是鲜活的，因为它们来自你真实的感动。

另外同学们在观察的时候一定先要放空自己，千万不要带着概念去观察。偶尔、不经意、瞬间的感受才最鲜活，所以直觉观察很重要。其实我们每个人观看事物时都是有选择的，不同的人看同一事物看到的东西是不一样的，这种差别是与生俱来甚至是不可改变的，就是这种与生俱来不可改变的东西却成了我们许许多多艺术信徒穷其一生努力追寻的目标。舍近求远是我们经常误入的歧途。这也是我们设定"平凡物语"课题的初衷。

胡老师：关于主题生长，如果插一枝花就显得一般化了。你说从花瓶中看到河流和沙漠，我觉得这和我们的经历有关，也和岩彩材质有关，所以让我联想到了航拍。你选择的两个花瓶你一定是对它们有感觉的，那你就借助它们把你的感觉强化出来，比如说你强化了颗粒部分就相当于强化了沙漠，中间的部分比较温润可以想象成一汪湖水。如果把花瓶倒下看还可以想象成女性的身体、山脉，用花瓶来切割画面再从中发现凝固和流淌之间的关系，小东西一定要往大的方面去联想，如何联想是我们创作中最需要解决的核心问题。

其实决定作品的好坏不在后期，关键是开始，作品要好在根上，这个根就是你最初的那个点子，比如说联想到航拍是一个点子，联想到花瓶也是一个点子，好的点子一定是内容和形式都能够集中在一个点上。所以说我们现在的讨论是最重要的，这不就是在给大家找点子吗？当点子定好了后期制作就相对容易了。当然，也可能会有同学担心，我们对岩彩语言还没弄清，说话还磕磕巴巴。没关系的，越这样越可爱，口吃的人表达感情最可爱，因为他调动所有的力量全力表达可就是表达不出来，这时候你会被他感动，反倒比一个油嘴滑舌的更能打动人，所以说艺术创作重要的是诚挚之心。

魏艳青
魏艳青：我确定的载体是砖，我想表达一种沧桑感，构图我觉得还是简单点好，重点还是通过运用学过的预埋、刮刻等手段把沧桑感表现出来，通过砖来表达书的内涵。我现在画得还是太像砖了。

胡老师：是砖还是书？

魏艳青：画的是砖，可一看让你感觉像书，有文化底蕴的很沧桑的一本书。

张老师：按我们课程要求，你通过画一块砖，使人联想到一本书是没问题的。要想画出这种感觉，你需要把这个书装在心里，让它渗透到砖里，再通过这块砖让别人能够意会到书，而不是画成一本书，但也不是一块简单的砖，你就成功了。你现在还是要先从这块砖入手，重点想想究竟怎么来摆放这块砖，放在什么样的空间里，空间和这块砖是什么关系。你的眼里是砖，但心里是一本书，而且应该是一本有沧桑感的不一般的书，那在你的生活中这样的书应该是一本什么书呢？这种书应该怎么放呢？你再从这个点上好好想想。

胡老师：张老师说的这点很启发我，摆放方式特别重要，你可以把这本书想象成《圣经》，是一本不一般的书，我看过《圣经》的摆放方式，它有一个平台像金字塔一样，书放在正中间，很庄重，而你用这种方式摆放的却是一块砖，这就有意思了。你要把对砖的理解转化成对书的理解，你到博物馆里看一本《圣经》，厚厚的，摆放在台子上感觉很珍贵。要通过一种形式，将这块砖神圣化。

张老师：这也是陌生化的一种方式，如此带有仪式感地描绘一块砖，就使得这块砖有了熟悉的陌生感，因此人们会质疑为什么。

胡老师：这就是物语了，就是它不该在那儿却在那儿了，是神圣化带来的陌生化。将砖神圣化是转化的核心。

张老师：有人将设计比喻成"阴谋"，当然这个阴谋是带引号的，应该理解为策略，其实这种修辞方式本身就是一种策略，或者说就是一个"阴谋"，即通过一种极致的形式引起人们对某一事物的特殊关注，进而引发人们思考。当某一事物有悖于我们生活经验的时候我们会倍加关注，这是通常人们普遍具有的心理反应。

魏艳青：还是要画砖，我一直在想，画砖太简单了，一眼就看透了。现在看来不是砖简单，是我想得简单。

张老师：一定画砖，因为一本书那么放正常，一块砖那么放就不正常了，对不正常的东西人们才会问为什么。

鲍　营

鲍　营：我先从这幅作品的构图说起。开始我也想过变换各种角度，甚至做成波普构成的构图，最后经过推敲还是决定采用同一个画面结构，构图不变，从里面找变化。

第一幅我想表达的是材质，我是这样想的：整个铲刀就是一块亚麻布，其中一侧以岩彩和泥土表现，另外一侧整个用铁，这块铁用多厚我还在考虑，总体说就是左右两侧是有厚度的，中间亚麻布是空心的，第一幅强调的是三种材质，它们之间没有任何关系。

第二幅作品还是这个构图，用单一的白色做色层，这幅铲刀是一层一层叠加出来的，主要表现的是色层结构。

第三幅作品是将前两幅作品整合到一起，这才是我想要的效果，实际上前两幅作品是对第三幅作品的一个诠释，这是我目前的想法。

胡老师：我比较支持鲍营的这个想法，他从有着明确材质感的铁和土出发，是材质思路。但是目前的这个铲刀太具体了，其实铲刀只是提供了你一个联想的契机，最后落到一个由铲刀引发的抽象画，具体点是要取铲刀这个开放形，为什么呢？我认为你这个人就是简明的、开放的、有张力的，你就把这些物化成一个形，非常明确地用材质和层次表现出来，当然这些都是从铲刀来的，所以你还得要写生，因为空想是想不出来的，你这个铲刀实际上是铁和锈的物语，是铲刀上的铁和锈，正好铲刀提供了一个形，这个形既简单又明确，开放且有张力，我觉得不要画成铲刀，铲刀引发的是思路。

张老师：你三幅画的整体思路清晰、明确，也很有道理，可是要具体实施可能还存在一些问题，比如第一幅，如何把土、铁、亚麻布三种材料很好地结合在一起，就很有挑战性。我觉得进一步如何将铁、岩彩有机地融合在一起，顺应材料的质性，同时凸显出各自不同的特性，和而不同，没有拼凑感，是你需要重点突破解决的问题。

王　盛

王　盛：因为我给自己设定的主题是酸的感觉，如果把它视觉化，我觉得它应该是一个由动到静、由偶然到常态的渐变过程。因为酸的感觉是瞬间的，瞬间即逝之后就是平淡，如果用色彩表现，开始色彩比较鲜，有对比冲突，然后越来越平淡。因为想突出材质感，第一张我准备以箔为主，强化视觉冲击力，然后过渡到

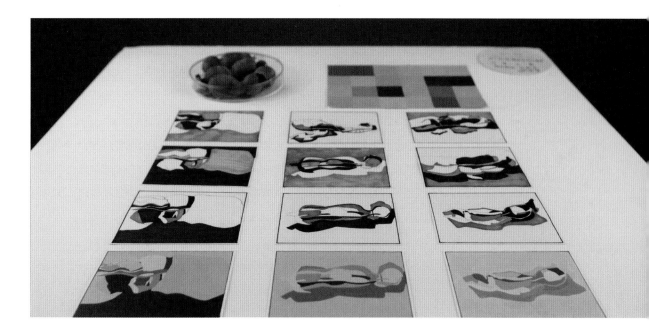

王盛写生物品及创作构想

媒材的凹凸变化，总体是一个由近到远的变化，最抓眼球的是第一张，最后一张可能要走到近处才能看到变化，这是我目前的想法。

张老师：思路比较清楚也挺完整，需要进一步具体化。

胡老师：我觉得你图形变化不要太大，要有一个基本的框架，这样你可以集中精力去表现材质变化。你刚才说第一张以箔为主，强调的是异质。第二张画媒材的凹凸，强调的是肌理。第三张画细节的精微，是不是就是弱化对比强化细节啊？这三张各自要明确，别的没意见，整体我觉得挺好的。

陈焕雷

陈焕雷：我先把我的想法阐述一下，我想以一种童心玩味这些图形，在这个过程中可能会产生出一些有意思的东西，我想通过这些痕迹把它们保留下来，这就是我作品大概的理念。另一个我想在图底的处理上延续一下龟兹创作的成果，我一直想在画中运用泥草做底，这次创作我准备让它落地，我觉得这个泥草层与课程要求和我的创作主题都很契合。

材料我想以土质材料为主，搭配一些比较鲜艳的矿物色，吸收一些民间的配色，这只是我现在的想法，画的过程中可能还会有些变化。

张老师：陈焕雷的这个想法我特别支持，因为我也一直对你们在克孜尔临摹时做的底子感兴趣，效果特别好，将这些沉寂了千年的基底材料搬到前台，这即是对

传统的继承，同时也是升华，是很有意义的尝试。听你说的过程让我想到民间剪纸，因为你的造形有民间剪纸的感觉，你里边的颜色也可以吸收一些民间色彩，比如泥玩上的色彩，还有图形结构、色彩结构、笔法结构，因为你的造形比较简洁、概括，基本都是面。你可以先将颜色结合不同的材质分层预埋做基底，然后直接用裁纸刀，以刀代笔分层拉刻出画面图形，根据需要揭掉表面涂层，把需要的色层剥离出来，使画面呈现出层面叠加、高低错落的凹凸变化，由于图形的边线是用刀切割的，刀切形成的边线会形成特殊的味道，有别于常规的绘画。当然这只是我临时的突发奇想，不知是不是可行，供你参考。那些线你可以反复多拉几次，这样会生出更多偶然的变化。

陈焕雷：因为有石膏层、砂岩层、泥草层，每个涂层不一样，痕迹出来也会不同。

张老师：所有涂层都是你自己做的，你了解它你就能控制它，需要哪一层你就揭出哪一层。

陈焕雷：好，我有信心。

胡老师：我了解你在做材质方面是没问题的，我希望你这次把材质做得更突出，你要从绘画中走出来，强化一下材质制作，你画的这个小马特别质朴，来自泥土有原始的味道，如果你能把这个给阐释出来就特别好，色彩方面我倒建议你不要去看民间彩绘，多看点印第安人和非洲的东西，颜色不要特别多，给人的感觉就是泥巴，特别原始、质朴，强化非绘画性，弱化颜色。

陈焕雷：好的，如果不从绘画的角度考虑，也会有另外一个思路，我可以试一下。

胡老师：他把龟兹的草给带回来了，他说要用它做作品，你的这个已经不是绘画思路了，你的核心思考是材质的，绘画只是辅助，这个材质适合表现凹凸，那你就顺应它，这样你就突破绘画了。

刘婷婷
刘婷婷：这个榛子太小了，那些纹理看不太清，我用相机微距拍了片子之后仔细观察。今天早晨我又拿榛子反复观察，发现它的底面特有意思，特别像完全开放的秋葵花，有花瓣还有芯。依据这些我画了草图，这张是想画得苍老一些，这些纹路准备刻出来，中间用金箔做花心，有绽放的感觉。这个感觉很像木头，有一

种单纯淳朴感，后来我想把这些纹路减去做得简单些、质朴些。第三张想画一幅组合的，我发现我选的这个榛子上有一条凹槽不管怎么转都能合在一起，所以我就想用它的不同角度，产生一种滚动感，为了强调凹槽的滚动感，其他纹理我就不想再画了，但目前还没想好。我还想做一个坚硬外壳的感觉，细致观察发现榛子外壳上有白色的东西，用手怎么搓都搓不掉，我发现那是它本身花纹固有的颜色，有点像太阳光芒的感觉，又有一种宇宙的神秘感，我觉得可以将这个坚硬的白色部分做成镂空的效果，外边可以用土质或晶体粉末来画。

张老师：建议你还是从空白多的两幅当中选取。

刘婷婷：回头我去买个放大镜，这里面真的有好多细节可以好好看看。

张老师：通过对细节的入微关注引发联想是非常必要的，如果只是将上面的细节再现出来就大可不必了，况且这些细节用岩彩表达根本就没有优势。它只是起到一个触发与引导的作用，重要的是你得通过岩彩材质，把那种精微的感觉转化出来，同时还能传达出某种意味。

你上边那张图，实际上是将榛子的大形又分成了上下两个形。我们先看底下的形，你从不同角度看它的形状是不一样的，形态在不断地变化，它能给你提供图形变化的依据。另外，这两部分一片是光面的，一片是麻面的，又很自然地给你提示了转换材质粗细的依据。形、色、质转化的全部依据一个榛子就提供了。画一个就可以很丰富了，画两个三个还有什么问题呢？我想重要的还是我们前面说了那么多的由此及彼，你还能通过榛子想到榛子以外的什么呢？除了它很硬，有很细微的纹理以外，还有别的吗？这需要你自己来思考回答。

胡老师：你想了些什么吗？

刘婷婷：这幅我想做得温暖一些，主要取它的外形，去掉纹理，有种圆润的感觉，并有一种动感。这幅我想把它做成金属的感觉，体现外壳的坚硬感，榛子表面很光滑，有许多细微的花纹，主要是亮的这些花纹，这让我想到太阳的感觉，一种神秘感，同时坚硬还代表着力量。这幅我想做成薄的或是镂空的。三张分别取榛子的上面、底面与外形。

张老师：你说了好几次镂空，我还不明白你说的镂空指的是什么。

刘婷婷：镂空是在新疆临摹壁画时采取的模板方法，就是先将一些地方用胶带贴

上，画胶带以外的地方，等画完后再把胶带撕掉，这样贴胶带的部分就会呈现出肌理的感觉。用这种方法反复叠加能形成一定的厚度，层层叠叠，高低错落，会有种镂空的感觉。

胡老师：给你提点参考性意见，我觉得你的这次构思比较具体，而且也和材质结合了，这三张你都能做。你刚才说要采用龟兹的方法，用金箔做出光芒的感觉来，我觉得基本上是成立的。你不是想画光吗？这一张就画强光放射，先用金箔打底，再用胶带将图形封上，然后画别的地方，最后揭开胶带让金箔露出来，基本构图就这样，是一个不规则的圆。另一张，我建议你画微光，先用石子镶嵌成密集的点状光环，然后在小石子上贴烧过的箔，那种箔有宝石感，一圈一圈的有发光的感觉。这样微光漫射和强光放射就形成了对比，不管是材质上还是语义上的逻辑关系也就都成立了。中间那张是组合形，我看你画的小图上有四个的、有两个的，还是感觉有点空，不知道你要画什么。根据你现在的情况，我建议你画三个或四个，但是你要好好推敲正负形，一是榛子自己的形，另外就是形与形之间空出的形，也就是底形，这张以岩彩为主，可以表达得淳朴自然些。两边是不同方式的放光，中间是亚光质朴，三者可以形成明确的对比关系。并且中间这幅绘画性比较强，两边制作性强一些，也可以构成一种关系。

徐　静

徐　静：针对这个曲别针，我一直在想如何将它构成一个完整的画面，目前能确定下来的就是这样一个构图。这样一个构图可以演化成两张三张，其中的变化主要以材质为主，上次老师的建议我也在考虑，就是延续一下我前面的创作要素，融入一些带有宗教感的色质成分，比如说石青、金箔，同时，通过排列组合的秩序感，强化一种精神性的东西。一张是蓝和金箔，另外一张是灰色和烧过的箔。目前大致就是这样。

张老师：可以把你目前的想法进一步凝练，成为三种可能性，可以是一个主体形，也可以由多个主体形叠加重组，演化成不同的画面结构。

徐　静：您说的这个主体形指的是什么呢？

张老师：就是由曲别针提炼出的那个形。你比较一下，究竟是一个形好，还是由多个形重复叠加构成的画面更符合你的创作要求呢。用这个线性的形，构成不同的图底关系，再考虑用不同的色或质来区分图底关系，这种区分可以考虑同色不同质或异质同构。主题不变，媒介不变，但工艺要改变。

徐　静：其实三张最初考虑还是想以材质变化为主，通过单一元素和微差材质的重复来强化一种精神性的东西。

张老师：我觉得你也可以进一步尝试将主体形放大使画面更单纯一些，然后通过对细节的不同处理使单纯的画面呈现出丰富的变化，比如说对线条边缘的处理，可以是光滑的，也可以是参差不齐的，还可以通过材料的粗细、软硬，色层的薄厚等来丰富，总之，所有的变化都在于微差。其实你选择的这个元素虽然简单，却有多种外延的可能性，可以深入地做下去。

胡老师：徐静选择的这个曲别针主题很不一般，可是你今天拿来的构图，却显得太一般化了，你一定要想办法突破。另外我觉得宗教感不一定只是颜色搭配有宗教感，如果画好多曲别针也未必能产生宗教感，因为你还没有由此及彼。我建议你考虑做一些透叠，这个曲别针可以一个也可以两个，可以正也可以侧，可以横着叠也可以竖着叠，这不也能产生宗教感吗？你现在的这些曲别针都是单摆浮搁的小豆豆，如果没有这样画过还可以，可你已经画过了，不能老这么画。但是你可以取整个的曲别针，也可以取半个曲别针进行重叠或套叠，不管怎么样，你想取的是它的曲线。曲别针是人造的曲线，你可以用不同的方式玩味这个曲别针。你现在思路上太简单了，当然你也可以通过材料来变化你的画面，但对于你来说这只是常规的处理方式，你已经做过好多年了，这次你能不能下决心把这条路断掉，重新选择。

徐　静：但这个构图我肯定得画一张。

胡老师：那你就选一个原来你没有意识到的角度，其实你原来的东西都可以用到里面去，比如金和蓝的组合，包括刻线之类的。你是线性思维，不厌其烦地画线，这个是你的长处。你可以画满板的线，但那个曲别针给我们的感觉却不是线，是凹凸和沟壑。创作目的不是为了辨别曲别针，而是辨别背后的意思。你是有丰富的创作经验的，但你现在的问题是停滞在已有的创作经验里，能不能超越你现有的创作经验呢？

张老师：我觉得胡老师提的这些值得认真考虑，你这样玩一圈儿之后，即使还画原来的那些内容也会不一样。

胡老师：当然，我们是在激励你，希望你有所改变，但如果你不愿意，我们也会尊重你的意愿，但是你需要主动前行。

张老师：不要过早的"结壳"，即使自认为已经找到了属于自己的形式，决定不变了，也需要经常跳出来再思考。当你回过头来再看自己的时候，也许能看得更清楚一些。

刘　蕊

刘　蕊：我想画这个水龙头。

张老师：你在哪儿找的？很有画面感，说说你的想法。

刘　蕊：我之所以要选水龙头，因为我觉得它和我的生活非常贴近，记得小时候我住在四合院平房，这些东西给我留下了深刻的印象，直到现在看到它还能引发我不一样的感情。另外它的外形也很吸引我，构图上我尝试了几个方案，一幅是

完整的，一幅是看它外轮廓的曲线，再夸张些就是看到它那外轮廓和内轮廓的组合。画的时候我会把这些线做得更精致些，味道更浓一些，然后从这些曲线里找到另外一些东西，比如像山之类的。材质上我想先淘一个生锈的水龙头，感受一下实物，再用岩彩的方式将感受转换出来。

张老师：这是你找的图片？还不是实物？

刘　蕊：现在还是图片，实物没拿到。因为这是昨天晚上突然才想到的题材，就先找到了一幅图，这种斑斑驳驳的锈蚀效果有记忆的感觉，挺吸引我。

胡老师：具有时代性，一个过去时代的记忆。

刘　蕊：就是这种感觉，我想听听大家的意见。

张老师：我看你上学期的作业，画了一个黑魔方。

刘　蕊：其实那也是在寻找记忆的感觉。

张老师：你对那张画满意吗？那是你想要的感觉吗？

刘　蕊：有一部分吧，也没有完全达到，但一定不是细腻的那种。

张老师：刚才你说要将边线画得更精致一些，你所指的精致是什么呢？

刘　蕊：我指的精致是让它的这些边线更完美一些，不是说画得很细致，比如它的这种曲线结构，从外面看会让人联想到山之类的。

张老师：我为什么问你是否满意那幅黑魔方，因为你选的这个题材和那幅画感觉上非常一致，它们之间是否存在某种关联，这些与你性格或意识是否具有潜在的联系，这点很重要。我想要是金璐她肯定不会选择这个，她选择花瓶和她的内心世界是一致的。

刘　蕊：我觉得是一致的。

张老师：我记得你前面还画过一张灰魔方，我还帮你调整过，但那张最终效果不像你的作品。

刘　蕊：那幅后来越画越腻乎，最后画不下去了。

张老师：所以说那个不是你。我想你之所以选择生锈的水龙头，最起码直觉上会看它顺眼。你再慢慢回忆一下，生活中当你面对类似东西的时候是否总能产生某种程度的共鸣，如果是这样，那么这类东西你需要重点关注，它很有可能成为你创作灵感的源泉。因为人们在不经意间对于事物的不同反应最能体现每个人对事对物的真实态度。这点大家要特别注意，虽然我们说画什么不重要，表达什么最重要，但由什么引发出你表达的欲望，也同样重要，没有一哪来的二呢？这个水龙头就是一，是你所有后续工作的出发点、原点。

我们经过一系列的专业训练，画成一幅相对完整的画面是没有问题的，但不是任何一件东西都能触发我们画出一幅好的创作作品，这也就是我们强调自我认知重要性的意义所在。艺术家好比过滤器，当客观事物经过不同的感觉器官进入脑海的时候不经意间已被层层过滤，在层层过滤中不同个体的好恶也被投射其中，越是个性鲜明的艺术家滤掉的越多，投射的也越多。

人和人是有差别的，能力是有范围有局限的，这是一定要正视的现实，如何将有限的精力集中到一个点上，需要在过程中细心体会，找到这个点，你才能事半功倍。

刘　蕊：我觉得是这样的，画黑魔方的时候我追求的是一种感觉，我在完成您第一次作业的时候，本来是想画一张浅色调的画，到最后也没画好，后来又画了一幅暗色调的作品，我觉得比那幅浅色的要好，心理感觉上也更接近这种重调的、粗涩的感觉。

胡老师：她上我的课的时候，和鲍营一样捡了大块的铁。鲍营用铁创作我可以理解，可刘蕊挺淑女的，怎会喜欢这些大锈铁呢？可以说，这次她又选择的这些东西，肯定和她内心是有共鸣的。

刘　蕊：我必须要找到实物，再好好地感受一下。

张老师：在我看来，上面的那个把手，就像一个十字架，你让大伙看一下。

胡老师：对！感觉特别有宗教感，很悲壮。

张老师：整个外形似一座教堂，很有建筑感，如果再加上你那粗涩的材质和笨拙

的线条，画面的悲壮感一下就凸显出来了。

胡老师： 你说的记忆是悲壮的记忆吗？水龙头是生活的记忆，再升华一下，升华到审美层面。

刘　蕊： 好的，我试试看。

张老师： 同学们通过这一阶段的观察、体验与思考，目标越来越清晰、主题越来越明确、方案也越来越具体了，这是一个很好的基础。将创作方案升华为岩彩绘画作品还需要做进一步的物质转换，也就是下一阶段的教学任务。材质转换是岩彩绘画创作的难点。岩彩绘画的特质取决于岩彩材料质性特色的发挥，而质性特色发挥得好不好，关键在于岩彩绘画语言的开发利用。可不管哪一阶段、哪一层面的转换，对写生物品的观察体悟都是最基本的，因为它是创作的原点，是因、是种子，后续生成的所有的果都源于此，因此，我们这一阶段的工作是非常重要的。希望大家要继续不断地对写生物品进行体悟，这种体悟要贯穿创作的全过程。这点很重要，因为创作过程中会出现各种各样的问题，画到一定程度可能会迷失，经常回归原点，追问初心可以使你的工作少一些盲目，多一些自信。另外，随着创作的深入，我们对岩彩绘画语言、材料、技术的认识会有变化，在此基础上对写生物品的体悟也会有所不同，这些都会对后续的创作产生直接的或间接的影响。

三　以岩彩绘画语言方式完成作品

将创作构想呈现为岩彩绘画作品是第三阶段的教学任务。这一阶段的教学目标是通过创作者的准确把控，完成创作构想到岩彩绘画作品的物质化转换。此物变彼物，此意变彼意，由此及彼是"平凡物语"岩彩绘画创作实践的最终目标。要达成这一目标，控制力是关键，即通过创作者的准确把控，实现主体、客体、媒体三位一体。主体：指画家，作品的主导者。客体：作者选定的小物件，可以随时触碰画家感知并由此生发出的情境和想象到的事物。媒体：两者之间以岩彩为载体传递信息的所有技术手段。这就好比"主体"有话要说，但不便直说，需要"客体"代言；"客体"要准确表达"主体"的意图需借助"媒体"呈现。如何认识理解主体、客体、媒体相互的差异与关联，将三位有机地融为一体，是体现作者能力和作品品格、凸显作品特质的保障基础，也是每一位画家创作中必须面临解决的基本问题。

作品要求：1.以岩彩材质、技术方法为语言载体。完成一组同一题材、同一规格的三幅作品。2.作品规格，可选择尺寸：60 cm×60 cm，60 cm×80 cm。3.做好创作日记，记录创作过程，为课后总结提供依据。

课题讲评实录

讲评人：张新武、胡明哲

中央美术学院中国岩彩绘画高研班全体同学

地点：中央美术学院14号楼312教室

张新武：我们的课程已经进入尾声，作品的面貌基本上都呈现出来了。这一过程中同学们一定有很多的体会、收获，可能还会有疑惑和问题，下面我们一起进行交流。

中央美术学院中国岩彩绘画
创作高研班课题讲评现场

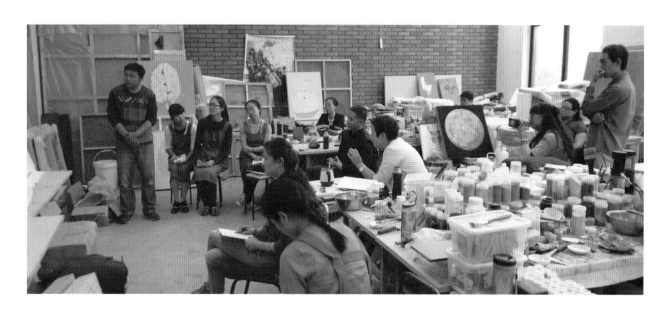

宋丹青

宋丹青：我现在最大的问题是放不开，顾虑太多，因为太怕失败，所以总是畏手畏脚，目前画面还是没有达到最初设想的效果。刚才看了其他同学的画，自己也好像明白了一些，恐怕还得从瓦片的实际出发，通过岩彩材质将画面的整体结构再加强一下。

张老师：其实你目前画面中的这些边线、材质、肌理在近处看都挺好的，可如果我们退远一些看，左边那幅就比右边那幅整体效果要好一些。一幅画首先要有一个大的结构，在这个基础上再去丰富小的变化，才不会混乱。你去大的商场、超

| 道器同一

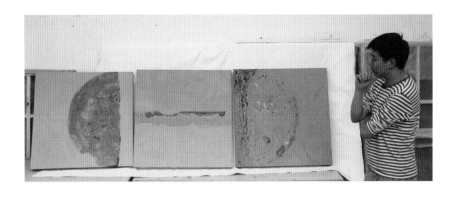

市，商品虽然很多，可感觉到的却是琳琅满目，井然有序，原因就在于商品按类划分，有清晰的布局，结构合理。你再去小的杂货店，东西不多却很杂乱，原因就是无序，货物是被简单堆放在一起的。目前你作品里这两块颜色分不开，大的区域也就划分不清，细节散落于画面空间里，缺少层次才会感觉凌乱。假如它们之间哪怕有一点区别，大的结构框架也就出来了，这些零碎的细节也就有了各自的归属了。

宋丹青：其实再给我一个小时也就出来了，因为当时整个画面抠得有点死，想隐藏一下就统一盖了一层，现在还没有处理。

张老师：没有刮？

宋丹青：没敢使劲刮，昨天只是微微刮了一点，再刮一下就可能会好一些，因为下面预埋的色层很多。只要刮出来，黑白灰就分开了。

张老师：你最后盖的那层颜色是用的土质材料吗？

宋丹青：对，就是土。

张老师：以后你要注意，如果画面需要用一种颜色统一色调，千万不要用土质材料，一定用矿物质材料，颗粒要细并且还要调得很稀，像薄纱一样罩在上面。这样才不会将下面色层全部糊住，出现土色泛滥的问题，即使大部分涂层被刮掉，最后总会有凹处刮不到的地方，这样同一种颜色到处乱窜就会感觉画面很凌乱，而且这些颜色会有漂浮的感觉。所以再统色调时最好还是分区域有区别地涂色，区别可以小一些。

胡老师：我给你提点参考性意见吧。画到这一步也是需要想象力的时候，现在你得从目前的图形中生出一些有意味的图像。比如说中间那幅，我觉得可以想象成

一幅风景画，下边有水，中间是一层一层的远山，是你家乡的黄土高原，那条绿色是阴影中的山。左边这幅你也可以把它想象成皇帝的玉玺，很珍重的，看到那块绿色的瓦当我就想到克孜尔摹写，这像一只小鸟，这里像一棵树，这还有点花，这些都需要收拾，要将意象表现出来，似有似无的感觉。我觉得朱进老师的画最有意象，他那大块的泥巴里什么动物都有，他的画面里是有想象力的，只不过他不说。你的这些形到底把它往哪里收拾呢？你得自己想象，形最后是根据想象来确定的，这时候人的主导性才能被充分地体现出来。其实形式也分好多层，比方说：砂岩层、泥草层、细砂层，画面还要分三层，你现在画中缺少的是最打动我们的那一层，从形式上它是最上层，从心理上是最基础层，是语言中最深的那一层。你可以先从中间这幅突破，在意境上再深化一步，我们画瓦当的破边不是目的，通过这条边引发出意境才是最终目的。

张老师：按照胡老师的思路，把中间这幅想象为风景画，你下边部分还得刮一刮，目前这条线还不够好，这条线不能变化太大，如果这条线变化太大，会对上边有影响。

胡老师：如果整体画面不准备大动的话可以把上面部分用砂纸磨一下，让它平整一些，关系可能会好些。

张老师：我想重要的可能还是中间的这条黑线，现在强度不够，我建议你先从这里调整，把这条黑线强调出来两边也许就合适了，现在主要问题是对比不够，缺少重色，你可以试试。

权　莉
权　莉：我的这一幅还没画完，因为事先没有想清楚，进行不下去了，所以准备重画。我想先将重点放在这两幅。

→
权莉　课题交流现场

张老师：我觉得这次权莉有突破，进步很大。

权　莉：有了点进步，我感觉完成度比以前高了一些，起码能进一步深入了。

胡老师：你觉得现在算完了吗？

权　莉：应该还可以再画一画，但走到这一步又卡住了。

张老师：提高也是一个循序渐进的过程，你这次已经有了很大进步，画面的大结构、整体的完整性、色彩、材质都比前期要好很多，如果现在觉得不太好继续往前推进，可以在现有基础上把它完善得更好一些。就目前的画面而言，我觉得这一块画得已经挺好了，只是边上这两部分有点打架，打架的原因是两部分色调缺少对比，拉不开关系，怎么调整呢？你可以先考虑一下，究竟动哪块好。比方说这一块效果还比较好，如果再画怕弄坏，那你就先动另一块，将它弱化一下，怎么弱化呢？现在感觉表面肌理、色彩都有些强，你可以用刮刀先把它刮一刮，别太用力，轻刮让它稍微平一些即可，在这个基础上调一个中间灰度的色彩，整体薄薄地罩一两遍，让这部分隐进去，沉下来，旁边那块虽然没动也会被衬托得更加强烈、突出些，这就叫"以减法代加法"。就是说，如果画面中的某一部位需要强化，但是这部位又不便再继续加强，也可以通过弱化周边起到增强的作用。这幅目前我觉得中心部位做得还不够，一是对比强度不够，二是这里面的形不明确。你再将摹本好好观察一下，依据摹本继续展开联想。我觉得你画面的背后没东西，也就是你在画它的时候心里没有明确的参照物，内心是空的，所以怎么画

都不对，因为对错是相对于标准而言的，心中有了目标，也就有了标准。

权　莉：这个形太简单了。

张老师：不是太简单，是太概念了。尤其这一部分，应该成为视觉中心，人们最想看的地方不够精彩，没东西可看。就会感觉失望。

权　莉：对！就是这种感觉，感觉很失望，我也发现了，但是我确实还没想到这个问题。

张老师：你看有些地方就不错，而且感觉很自然。有些地方还差些，没有找到感觉。你将这些部位比较着看，慢慢就会明白好坏都是有原因的。

胡老师：我给你提点参考性意见吧。你现在的作品比我上次来看到的好多了。比如刚才说的中心部位，因为你目前心里没有一个想象力，所以画不出形来，你现在需要发挥想象力，我们看中间这张，菱形边可以画得再实些，中间感觉像个洞，你可以把这个洞的感觉加强，也可以借助透视让它一层层伸进去，将画面视点引向纵深处，有一种幽深的感觉。右边这张，我想象里边的这些卵形，要让它们互相挤在一起。然后再将这个部位立出一根线来，形成圈套面、面套圈的感觉。回头我可以发你一些高倍放大镜下观看一粒沙的资料，可以参考一下那些形的感觉。另外背景部分我和张老师的意见不太一致，我觉得她有些块面做得很特别，不能用土给盖上，可以把它下面的部分弄光些，弄得像象牙一样，也能形成对比。现在你画面的上下两块都是沙，如果你把下面这部分弄得像骨头，光滑得像象牙，这样会好一些。你可以通过调整下半部分将上半部分激活。

权　莉：到这一步我又陷入了困境。

胡老师：其实不是技术不够，而是想象力不够，想象一调动起来创作就快了。

张老师：现在画面已经"喂"得差不多了。

胡老师：对，"喂"得差不多了。"养"得差不多了，怎么又"喂"了呢？

张老师："喂养"吗？

胡老师：张老师说对画面要"喂养"！真是太幽默，太精彩了！好的作品远看形

式骨架鲜明，近看有丰富的材质肌理变化。这些细节都靠"喂养"！但是目前这件作品关系还不够到位，比如说光滑细润的骨头感觉和粗糙的砂岩背景的对比要加强！中间那个黑洞你再自己想象一下，找一找深度空间的感觉。

张老师： 你可以将它想象成刚开的玫瑰花，花瓣一层层深入花蕊。

胡老师： 画面中的任何细节都不是空想出来的，但是骨架关系是可以想象的，最怕相反，细节是概念的而骨架是具象的。如果用一个大自然的骨架关系，还要画家干什么呢？骨架应该是抽象的由画家创造的，但每个细节都不是我们的，细节全是大自然的，你必须找来一个细节把这块充实起来，否则它一定是概念的，这时我们需要一个东西刺激一下，那就是自然。自然是我们人类不能企及的，我们把它的碎片拼在一起是可以的，所以你要找到这些细节碎片充实你的画面。

蒲建英

蒲建英： 从选材到确定主题，我一直围绕"苦尽甜来"在思考，做到现在，整体上看"苦"的感觉有了一些，但"甜"得不够，现在感觉创作思路上还是不太明确，有些跑偏了。另外创作过程中总是左右摇摆，对自己缺乏信心，这是我现在最大的问题。目前虽然我对自己的三张作品还都不怎么满意，但在这个过程中我对岩彩材质特性的理解比以前更深了，对创作的基本流程有了初步体验，所以对我个人来说收获特别大。

张老师： 我们前期为什么反复强调创作稿子的重要性，因为经营稿子的过程就是你深化作品主题、完善画面结构的过程，这个稿子不是给别人做的，实实在在是为自己做的，它是你创作重要的组成部分，作品总的基调、大的框架都应该在这一步形成，就相当于你为自己后续工作确立了基本的目标、范围和标准。上大稿后你要始终将这个稿子装在心里，当你失去目标，左右为难的时候它可以作为你的参照物。你前期的稿子做得还是很不错的，这也是我们一直肯定你的地方，可你现在的正稿和草稿变化比较大，比如说这个形，草图上一边高一边低，它是有

动势在里面的，可你现在把它画平了，动势也就没有了，稿子上这个形是收进去的，而且有个小小的弧度，这就使得这个形很有神态，可画面上的这个形冲出去了，神态也就消失了。我们再来看这幅画面的黑白灰，只要和你的小稿比较一下就什么都清楚了，看小稿非常清爽，再看大稿乌黑一片，原因很明显，对比不强，图形边线不明确。我们知道绘画是通过造形表意的，造形是靠黑白灰、色彩呈现的，我们不能忽略这些。当然开始画的过程中可能顾不上那么多，控制不好是可以理解的，这就更需要经常回头审视一下是否离题太远。

我们前期和大家讲过，一幅画要经得住"三看"，就是远看势，中看形，近看质。不管是远势还是近质要得到充分表达最终都必须有细节做支撑，因此关键部位的细节并不是可有可无，很可能是致命的。我们评价一幅好画常说表达入微，那微从哪来，就体现在点滴的细节当中，所以细节非常重要，细节决定成败。

画面中呈现出的所有问题实质都是关系问题，画什么，怎么画也是一种关系，而且是创作中永远绕不过去的关系，由此引发的各种关系相互关联，牵一发动全身。我们的创作过程始终需要清晰的判断力，知道哪些是好的，哪些是不好的，那么我们依据什么判断呢？我想最基本的可以把握两点，一是表达需要，要把握好这一点你必须始终明确你要表达的是什么，否则你依据什么选择你的需要呢？二是要符合绘画形式语言的基本法则，形色质、黑白灰、点线面是法则中的基本内容。

胡老师：刚才张老师说了好多细节，我们创作进行到这个程度应该是最后一步了，中间阶段用张老师的话说是"养"的阶段，画面要丰富就必须注入更多的内容，所以我们鼓励大家要放开做，这过程中难免会将大的画面结构图形忽略了、破坏了。你的"苦"和"甜"，还有张老师说的所有细节都要再推敲，比如说按照稿子，你那疏密关系不对了，黑白也不对了，那些细节都没有了，十分可惜。我觉得最后一步就是要把那些丢掉的东西找回来，让作品绽放精彩。刚才张老师指出了好多问题都是说这些，当然我们也不是说你最后必须一定要回到稿子，因为在"养"的过程中会出意外效果，那个意外也许比稿子还精彩，但如果没有意外你最起码要回到稿子。为什么说稿子特别重要呢？因为稿子就是底线，如果说过程中有新的升华那稿子就被淘汰了，如果你连稿子都不如那就不行了。创作走到这一步会很累，有时会出现一些麻烦，心思会被负面的东西带走，如果经不住考验就会崩塌。这个时候你一定要回到初心，那个初心就是你当初画这个苦瓜的理由，我为什么要画它呢？我想你现在需要先好好睡一觉，养精蓄锐，忘掉一切制作中的烦恼和辛苦，在精神饱满的情况下好好和它对话，这一步对作品创作的成功与否很重要，很可能流于一般，也可能更加的精彩。你现在更需要把心沉一

沉，费心思地收拾画面，每一部分都需要反复推敲、调整。我在创作时，后期的推敲都是费很大功夫的，画那些大画时我每天都要在画前反复看，上午看三个小时，下午画一点点，每天都这样，要两周左右，如果没有这样反复推敲的过程所有的细节都是不耐看的，所以这一步是非常重要的。

开始调整前你一定要先找到画面的视觉心点，所有的调整都要围绕着这个点进行，你目前三张画都没有视觉心点，这样你调整起来就会觉得很茫然，无从下笔，你看那幅，像一列火车的那幅心点是不太明确的。

蒲建英：我想画这儿。

胡老师：可以是那儿，但是现在它不是心点，因为旁边的图形对其有干扰。原来我看过一本戏剧导演的书，他说：戏剧的目的是让你进入一个空间，产生莫名其妙的感动，还不知道感动来自何方。我看导演对主角的安排，主角是不能站在第一排的，他必须站第二排的左侧，这些都是根据视觉心理分析安排的，就是人们习惯将左二的位置看成是最重要的，其实看戏的人这些是不清楚的，看什么、先看什么，什么地方哭、什么地方笑是被导演安排好的，你现在就应该是那个导演了，你想想你要如何导演这些线、这些豆，导演你的这列火车，你想让观者先看哪、再看哪、回到哪？你要引导观者的视觉，要履行导演的职责。

→
鲍营作品局部

鲍 营

鲍　营：上次讨论后，按照老师提出的意见，我一直在思考，也推翻了几次方案，后来您说要强化岩彩材质的特性，我就在想什么是岩彩材质的特性，我就尝试将岩彩沙子、土和铁纯粹地并置，我想也成立，就做了好多实验也失败了好多次，最后做成了这样。

张老师：鲍营的这次创作呈现得很精彩，大伙看他做的这条边线，精致，粗中见细。

胡老师：蒲建英应该看看这个，看看他的这些细节。

蒲建英：我想问一下像这种是刻意做成的还是自然形成的。

鲍　营：全是制作的。

胡老师：也有偶然形成的吧？

鲍　营：是的，但这幅全部是制作成的，这些学了金鑫的一些方法，先尝试一下，主要还是找自己的方法。

胡老师：其实制作也是有难度的，难就难在虽然有意而为但给人的感觉却是自然天成。这部分一看就是天成的，可是如果没有一定的控制能力画面是不会这么自然的。

张老师：画一定是需要经营的，但经营是需要智慧的，不留痕迹形同自然是鲍营这次在材质语言上质的突破。

→
金璐　课题交流现场

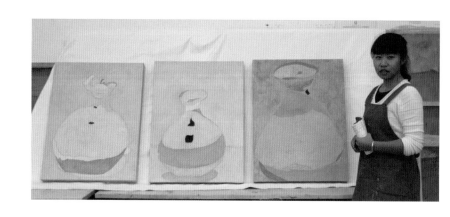

　　　　　　｜ 道器同一

胡老师：鲍莹的创作的确是质的突破，我们给鲍莹鼓掌吧，太不容易了。

张老师：其实他前期的那些破烂没有白捡，那么多的心思没有白费。我们说质的突破实际上是思维方式的转变，当你的思维发生了变化再看形、看物、看材料就都会不一样。

金　璐

金　璐：我的创作开始就出现了一些问题，之后重新调整了方案，在修改稿子的过程中也让我重新思考了许多问题，如对同一物体的不同解读，无论画瓶子还是画其他东西，知道如何思考了。面对一个物象，我可以想象它是山川大地，也可以想象它是爸爸、妈妈和孩子，我可以根据自己的想象为画面形象注入不同的能量，这一点我觉得比以前好多了。在自我认知课题中，通过做色标卡练习使我对色域有了一些了解，这次我又仔细回忆了一下，好像又有了一些感觉，比如说我画这类色调的东西我心里会比较舒服，虽然有时听听这个意见，听听那个意见，觉得也都有些道理，思想上也会左右摇摆，甚至会迷失自己，可转过来一想还是这种色调我个人最喜欢，画着也很舒服，所以在色彩上，我想还是先跟着自己的感觉走，画出让自己感觉舒服的色调，后边再根据不同阶段的理解注入不一样的东西。

创作过程中我还发现，我对黑白灰稿子和画面中黑白灰关系的理解还是太固有化了，其实我也努力尝试打破这些，比如说，有意将主体物和背景的某些关系拉近，使画面的整体结构关系更加协调完整一些。今天张老师给我提的那些意见我觉得也有道理，可是我个人还是想那样，就是要打破这个瓶子单纯的形态。当然我也理解张老师说的，让最重的和最亮的落在主体物上，但在我的画面黑白灰中这就是黑，也许在别人的画里只是一种灰，但在我的画面里我认为它就是黑，这个就是白，两者都有一种透明感，我挺喜欢这种感觉。

我觉得这次课和上次课相比自己有了一些突破，主要是思路上的突破，我找到了一点儿属于自己的东西。

今天看了其他同学的画，我感觉自己画得有一些肤浅，缺乏内容，画面显得单薄、有点平，其实我希望自己画得单纯一些，这是我自己的感觉。我觉得张老师的眼光很准，他一眼就能看出我画面上哪块颜色是画了一层还是两层，哪些地方"养"够了，哪些地方还没"养"，其实这些我也知道，可能是因为上一次失败得太彻底了，这次就有些怕，放不开，显得保守。

张老师：独立思考，坚持自己，这是作为艺术家所必备的基本条件。记得我上课的第一天就和大家强调过，学习是有风险的。创作者对于外来意见应该保持一个正确的态度，不管是谁，不管他怎么讲、讲什么，对你来讲都只是建议，既然是建议，你可以听，也完全可以不听，这是你的权利，更是你的责任。我认为这是作为独立艺术家必须坚持的原则、守住的底线。当然了，要做到这些是需要前提条件的，你需要具备明确的目标和独立判断、解决问题的能力，否则坚持自己是很困难的。

学习是一个循序渐进的过程，过程中别人的评价与建议都只是他们站在自己的角度的评价、理解和判断，差距是难免的也是必然的，要认真倾听，但更要慎重思考，你所能接受的程度其实就是你目前认识的高度。如果说你觉得画到这步就可以了，那么就可以先停一停，也许再过段时间自己就觉得不够了再画也不迟，或许到那个时候你会回忆起他们当时提的那些建议还是有些道理的，我觉得这都是正常的。

金璐这次创作的确画得很像你自己，无论题材还是作品的整体格调都开始有了你自己的面貌。其实单纯也挺好，艺术上的单纯是一种大美，在当下社会整体浮躁的情况下尤其难得。我想不管哪种风格只要画得真诚就能感人。你目前画面的整体色调，包括对明度的控制我觉得你找到了自己的色系，和自我认知课题做的色标卡练习呈现的完全吻合，这是属于你的自然，所以你感觉做起来会很舒服。让每个同学都能自然地呈现这才是我们课题的理想目标。

如果说有些地方还需要进一步完善的话，也只是些细节问题，如形、色、质方面的关系问题。正因为都是些细微的问题调整起来才会更困难一些，一方面把控起来有难度，我想更困难的还是能不能找出问题。创作中所有关键性的问题都不是简单的技术问题，都是认识问题、理解问题，技术到了一定层面也依赖于认识和理解的高度。

你觉得目前画面显得有些单薄、不够丰富，其实两者是相互关联的，正因为画得还不够丰富才会显得有些单薄。但什么是丰富，如何丰富，每个人的理解可能又有差别，增加视觉元素是一种方法，也是通常情况下比较有效的方法，打造单位品质，以少胜多，在简洁单纯中寻求变化也是一种方法。虽然两种方法的目的是相同的，但意识、方式有所不同，甚至完全不同。我们常说思想是行动的先导，因此行为的方式和行为的结果通常情况下更多体现出的应该是思维的方式和意识的结果，所以传统文化中提到的道器关系是有道理的。

　　　　　| 道器同一

目前画面主体物中间部分明显感觉画得不够，也就是我们说的"养"得不够，即画的遍数不够。我们岩彩绘画讲究层面叠加，这可以理解为做加法的过程，为画面注入时间、空间与能量的过程，增强画面内在结构品质的过程。如果只是从物质层面看成是多画一遍或少画一遍的话，也就感觉没有那么重要了。一念之差，它的意义、作用和你对它的态度会瞬间全部改变。反转呈现也是我们给大家介绍的岩彩绘画的另一种表现方法，可以理解为做减法的过程，即通过刮刻等破坏性手段向外释放能量和呈现时间、空间的过程，是一个改变画面内在结构品质的过程。没有加的积累哪会有减的释放啊，没东西可放啊。所以说，任何事物都可以从不同角度和层面理解认识。角度层面不同，得到的结果必然不同。

同学们在龟兹壁画临摹中的好多黑色块都处理得非常漂亮，黑里面透着红，红里边又透着蓝，很丰富，也很自然，为什么不可以将那些经验运用到我们的创作中来呢。

金　璐：您一说龟兹我似乎明白了，理解了。您是说画面单薄，原因是画的层次不够，层面太单一了。老师说的今天我理解了。

胡老师：我提点具体的建议。金璐的画面进行到这一步，下一步主要是对其进行调整。你站远一点看，先整体上把每张画面重新梳理一下，找到不同的感觉和区别。我们先看这张，这里很像一个苹果，特别圆，特别饱满，可是到了这儿又不够圆了，如果你想让人隐隐地感觉到这个圆，你需要把这块儿修一下，调整得再圆一些，这两块就不要再分开了，这样才会形成一个苹果的感觉，就是把这个角去掉，让这条线包过来，还有这个豆的形也让它再圆一点。左边那张，我觉得应该是一个三角形的主题，你不说要画得调皮些吗？可是这个投影部分没有调皮的感觉了，你也可以考虑把这些地方调整一下，是调这边还是调那边？你要先想好一个局部，然后把所有的地方都朝着这种感觉调整。我觉得有些形和质还需要进一步调整一下，色已经很好了。怎么进一步深入你自己再考虑一下。

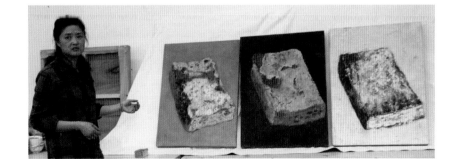

魏艳青

魏艳青： 我在画的过程中出现了一个问题，画得太厚，而且怕它掉，所以胶用得太多了，现在铲不动了。

胡老师： 现在画完了吧？

魏艳青： 还没有。有些地方还需要再处理，现在是胶太多了画面显得有些僵，缺少松动的感觉。因为一直想把画面画得沧桑一些，所以就越堆越厚。本来是想画完了刮，刮完了再画，但胶太多了，刮不下来。

张老师： 只做加法，没有减法，肯定是越积越厚。她这些画沉着呢。

胡老师： 她的画像当代艺术年轻人的作品。

张老师： 我觉得她有突破，也有特点，确实挺好的。中间那幅再把那些甩的色点刮一刮，破一下是不是会更好些。

胡老师： 一些人为的东西，可以做得再自然一些。中间这张，除了张老师提到的那些点需要处理一下外，还有那条弯的边也要处理一下，背景也可以处理得再黑一些，表现得更幽玄一些，第一张的背景再白一些，现在背景有点儿脏。三张

→
魏艳青作品局部

画：一个黑，一个白，一个灰，通过背景明确出各自的主题也能暗示一种逻辑关系。

魏艳青：意思是让每幅画的背景变化不要太大，明确黑白灰层次。

胡老师：你画的就是那块砖吗？让我看看，哪儿弄的？

魏艳青：这是在雕塑学院捡的，人家扔的垃圾。

张老师：这是砌窑用的耐火砖。

胡老师：像块蛋糕。你也画了小稿吧？

魏艳青：怎么说呢，稿子也画了，好像也没什么用，画正稿的时候我也不愿再看它，感觉它会约束我。我记得胡老师曾经说过，你就借着它的引领吧，你就相信它吧。

胡老师：借着材料的引领？

魏艳青：对，在画的时候，我只要一看稿子就会被它束缚，所以画的时候我就不愿再看稿子，画成什么样是什么样，顺着画面的势画就行了。所以看现在的画面已经和原来的稿子不一样了。

张老师：你的这种感觉是对的。创作的过程就应该是一个不断尝试、变化甚至自我否定的过程。

另外大家看她画面的这些部分是不是能够受到一些启发？这些色彩区域分布非常明确，但是它不僵硬，这里是绿红白，这两块白颜色比较接近，只是略微有点差别，这种差别有可能来自周边环境的影响，我不知道大家在创作的过程中是否有过这样的体会，有些微妙的颜色差别并不一定是调出来的，也许两个部位的颜色用的是同一种色，但是给人的感觉却不一样，这是因为它们所处的色彩环境影响导致的。还有一种情况，就是本来用的颜色是不一样的，但给人的感觉却是一样的，这同样是色彩环境影响的结果，所以，我们在处理画面色彩时，除了考虑颜色自身的变化以外，还要考虑色彩与周边关系等因素，甚至用笔的方向不同都会使同样的颜色呈现不一样的感觉，因为不同方向的笔痕形成的纹理对同一方向光的反射角度不同、程度不同，效果也就不同。

这些边缘线处理得也很好，有一种流动感。边缘的这些红，感觉像从里面隐隐约约渗透出来。这就是我们强调的既要有对形的控制，又要呈现得自然。

胡老师：你的这块绿色是怎么画的呢？就是刚才张老师说的那块儿绿，底下衬的是红色吗？

魏艳青：对，涂的是红色。

胡老师：上面涂的这个绿色，画的时候你想到要画这样的形吗？

魏艳青：对。

胡老师：你怎么不把那些边描实点呢？

魏艳青：如果画太实画面就不灵动了，比如在画这个书的时候，如果是硬邦邦地直着下来，我感觉特别难受。如果我们看那真的书，它的边就是直的，我不把它画直它看上去就不像书，所以当时画的时候我也特别纠结，我一直在找它的变化，找它的虚实关系，为的是让它变得更活一些。

胡老师：边线的虚实关系？

魏艳青：是的，这些边线如果是直直的下来，一定是僵硬的。其实这张画要是有背板的话，我还会画得再厚一些，但是想到张老师曾经说过，我们毕竟还是架上绘画，不要做太厚，最好摸着是平的，但看着是有立体感的，这会显得比较高级。所以画的过程中我就一再压制着自己，画得薄一些，再薄一些，但是画得一薄我就没感觉了，没办法，就越画越厚，可画得太厚，又怕画布撑不住脱落，所以就不断地往里加胶，胶多了，再想刮就刮不下来了。

张老师：你的性格出来了。不用压制了，你可以厚，不厚不是魏艳青。

胡老师：挺好的，这才是我们想要的结果。

王　盛
胡老师：王盛创作很认真，但你作品中人为的痕迹太重，画面显得很紧。

张老师：能感觉到她是力求将画面中的每个部分都描绘得不留死角，这样面面俱

到的结果反倒使画面显得有些平板。她前期的稿子做得很好，思路也很清晰，她的绘画能力很强，我想关键还应该是意识问题，我分析有这么几点：第一，目前画面显得有些平，有点散，缺少视觉中心。造成这个问题的原因是画中重复的颜色太多，这也是作画过程中经常出现的问题，而且越到中后期发生的概率越高，原因可能是这个阶段是画面的深入刻画期，关注局部大于整体。这个问题非常重要，因为绘画是靠视觉呈现的，你怎么能让观者乐于通过视觉长时间地观看，就需要站在对方角度思考，努力让对方看着舒服。当我们看一幅画的时候两个眼睛老是聚焦不到一个点上你会感觉视觉很累，如果人们看着不舒服的话就不看了。这就需要你对画面有一个整体的布局，从某种意义上讲你是你作品的视觉导游，在引导观众视觉漫游的过程中你希望观者从哪儿看起，以什么样的方式、什么样的路径甚至什么样的速度观看，都需要创作者细心安排。现在之所以感觉画面松散，是这些白的强度还有面积有些相同，分不出先后，造成眼睛无法选择，要同时看几个点，这样会感觉很不舒服。就像我们在一起集体讨论问题，如果大家一起说话，结果是谁也听不清楚，如果以一定的顺序一个一个地说，会使每个人都有说话的机会，都有精彩的呈现。这时候你可以尝试改变这些白色面积的大小和色度的深浅，使它们分出层次来，形成一种秩序，让画面的每一个形，每一块色都有独特的表现。

第二，画面中的形显得不够生动。我们说画中的"形"经常要和"态"联系在一起，由"态"生"势"这些形才能动起来，活起来。大家看她这个形，由于缺少整体的走势，所以在画面中游动不起来，我们看这个形似乎也在动，但它只是在原地蠕动。另外我们看这些边线也同样缺少方向感，没有头尾也就没有方向，这些线感觉是被放在那的，缺乏动感。我们说一幅画能否活起来关键是要动起来，可画是静止的如何动呢？这就需要利用绘画的形式语言将观者的视觉感官系统有效地调动起来产生动错觉。在二维的画面空间，不同形状的图形或区域会形成不同形态的边线，我们可以利用强弱虚实使这些边线产生不同的方向感，进而作用观者的视觉产生游动感，形成类似音乐中的旋律感。画面中的这些点也可以通过

虚实强弱，借助远虚近实、近强远弱的视错觉，让这些点在画面中跳动起来，形成类似音乐中的打击乐，将线的游动、点的跳动交织在一起，构成点与线的和弦交响，让人与画在交互中动起来、活起来。

第三，岩彩绘画媒材的特性要求我们必须转变思维方式，由常规的绘画性思维转化为材质思维，所谓绘画性思维我觉得可以理解为控制性思维，考量的是创作者对手中材料工具的驾驭控制能力，而材质思维重在引导，考量的是创作者对手中材料工具的协调适应能力，两者有着本质区别。俗话说，物有物性，事有事理。本色可以说是岩彩媒材的基本特性。顺应物性、遵循事理是做好岩彩绘画的基本原则。我的体会是，要适应岩彩先要放下自己，承认不同事物间的差异是不可替代的，是值得重视需要尊重的，其实岩彩绘画的创作过程应该成为人与物对话、交流的融合过程，作品是在这个过程中生长出来的。顺势而为应该是我们最明智的选择。她下一步的工作可以考虑控制一下自己，多给材料的自然呈现留出些空间。

胡老师：我同意张老师的分析，如果你控制的痕迹太重，那自然本体是不会出现的。所以你安排好形色大的关系之后，就应该放任材料让它自然地呈现出来，然后你再将不太符合需要的东西做些调整，你只是调整利用了自然的东西而不是替代自然力量，这是两种完全不同的思路。

张老师：这让我想到中国古典园林，它在整体上一定是有布局有设计的，但是局部细节都是自己生长出来的，所以我们感觉很自然，可这种自然我们在自然界是找不到的，这就是中国文化的高明之处，所有的用心之处都隐藏在不经意之中。

胡老师：大家看鲍营这个形，好像是松散的自然的，可内在的逻辑是清晰的。我们再来看这个形，图形是清晰的，但是里面的逻辑是模糊的。

张老师：我们的问题讨论好像越来越清楚了，我们和画的关系也越来越明确了。王盛在前期做的草图中，对形、色、黑白灰，画面结构的推敲把握都是非常严谨的，也是非常必要的，为后期制作奠定了非常好的基础，这也说明她对绘画造形语言的理解是有一定深度的，现在她的当务之急需要进一步加强对材质的理解，也就是胡老师反复强调的材质思维，要通过发挥岩彩材质的优势，将严谨的自己退隐到岩彩材质的后面，用本色自然的物质呈现再造一个质性自我。

陈焕雷
陈焕雷：我基本是按之前的设想完成的，只做了一些随机调整。关于材质我最想

突出芦苇秆和岩彩结合，强化异质对比，我的方法就是利用层和面达到最初的设想。另外，我认为泥草底是一个很重要的元素，所以就把它作为构成画面的一个部分，这样我就在四周留了一些，让它和中间部分形成复杂关系，这是设置上的一个限定。目前看，我对这个决定很满意。色彩上我主要使用天然土质材料，都是我自己采集制作的，总体上颗粒比较细，涂层也不是很厚。我尝试把同质粗细与异质粗细相结合，这里有透明材质，也有半透明和不透明材质的，叠加出一些有意思的视觉关系。

胡老师：那个绿是龟兹的颜色吗？

陈焕雷：是的，这块大面积就是在龟兹采集的灰绿色岩土，特别好看。它很特别，一开始它很难控制，容易形成果冻状的样态，它在画面中不随我的意愿来动，要顺应它的性格，后来这一问题就解决了。

张老师：是土吗？

陈焕雷：在河岸边的一个沟渠里，里面有一些夹杂着透明结晶的矿体。

张老师：这黑色呢？

陈焕雷：黑色的主要成分是煤，也就是炭黑。但不是纯煤的单一物质，里面调和了别的色土，有赭褐色，有红褐色，也有土黄色，都是土质的。这样就使炭黑的单一色相变得丰富了，有了微差，有了倾向，有了性格。

张老师：这煤是我们烧的硬煤还是烟煤？你觉得它们有什么差别？

陈焕雷：我使用的煤来自山西，它的基础质感偏冷，块状坚硬有光泽。两者研磨后，在使用上差别并不大，但在色度冷暖上有差别。这些小草图也给我许多材质选择上的提示，我会留意这些涂抹的质感，我顺着它们展开联想，选择恰当的材料进行搭配组合，一点一点来贴近"合适"。

张老师：你的这些小草图让我想起曾经看过的一本外文版的书，书里密密麻麻画了很多图形，开始我没看太懂，因为好奇心，我就反复看，后来终于看明白了，他画的是一个简单图形的生成过程。他最后得到的图形像一个"C"形符号，这个符号是从一幅静物画中演化而来的。他先将色彩静物变成黑白的，再将某个局部放大，之后通过概括、提炼、抽离等手段不断地演化，最后凝练出一个简单的

符号。如果你不了解前面的过程，你会以为这个图形是随便画成的，但你会隐约感觉这个图形似乎没有那么简单，因为这个图形和与它比邻的原有图形具有密切的依附关系，虽然周边的那些图形被删减掉了，但它们的身影被印在了图形的边缘上，通过边线的细微变化被生动地暗示出来，依然能够感知得到。以这样的方法提取到的图形看似简单，实际上它是众多图形的复合体，是能够引发丰富联想的诱因。我觉得陈焕雷这些随手勾画的图形练习特别可贵，其实这些构图最后是否画成大画不重要，重要的是养成一种习惯，你可以玩味眼前的任何一件物品，将一个具象物图形化、抽象化，在这个基础上再将物与物、物与人做多角度、多层面的联系，久而久之这种行为方式会逐渐转化成思维方式，建立起这样的形象思维系统对于绘画创作是至关重要的。

他画面中选用的材料也并不复杂，用的都是同样粗细和同一质性的土质材料，涂层薄厚也差不多，涂得也比较均匀，这些边线也被整理得整整齐齐、干干净净，没有什么变化，被他弱化的那些变化不但没有使画面变得简单，反而成了别致的特点，洋溢出的是浓郁的材质气息。所以说变与不变、丰富与单纯，繁与简、好与坏都是相对的，不是一成不变的，如果我们以一个固定模式来思考问题的话，很可能又会陷入另一个套路里，同样会导致同质化结果，陈焕雷的实践再一次启示我们"整体大于局部之和"。当然他的画里也有细节，比如这些草秸在画面中的作用就恰到好处，民间的题材、民间的造形、原生的材料集合在一起非常和谐。

陈焕雷：这个课题给我最大的收获是：一个特别微小的事物，甚至是平常生活中很不起眼的一个物件，如果你认真研究它，与它互动交流，通过联想会生发出很好的画面结构来，这结构和主题语义又发生关联，形成视觉表意。在造形的考虑上玩味画面的图形关系，这也是我的一个创作思路，画面开始还有一些具象的感觉，之后要对重要图形与图形特征进行提炼，我准备将这个思路继续延续下去。

胡老师：陈焕雷作品特别说明问题，他具有一种很敏感的材质思维，而且行之有效。随着我们从龟兹回来对层面的理解的进一步加深，他马上把层面关系运用在创作中。我们在以前岩彩教学中反复说过，我们岩彩绘画没有既定模式，也没有固定样式，我们鼓励不同的人从不同角度理解同一材质，这样就可以展现出各种不同的面貌。尽管大家的立足点都是岩彩材质，但是，大家可以从不同角度理解和表达，尽量发挥个人想象空间，不设立统一标准，这样，我们肯定能把一个点探讨得很深入。

刘婷婷

刘婷婷：我的三张画设想以黑白灰分别作为各自的主基调，白色调表达单纯，像儿童一样不事雕琢。灰色调，因为榛子的背面特别像花，所以想表达一种绽放的感觉。黑色调，回归质朴，材质上有一种粗糙感，中间用金箔想表现得精致一些，有一种细和粗的对比，后来感觉中间贴的那种冷金有点生硬，当时主要考虑让冷金和暖金产生一种对比，让它的光芒感更强一些，但退远看感觉有点太浅了，所以我想是不是应该再贴回去？

张老师：我觉得挺好的，它们的关系是对的。

胡老师：我也觉得挺好，不用动。

刘婷婷：材质上我想做得更纯朴一些。第一张以沙为主，配一点矿物质颜色，沙像儿童一样很干净，有晶莹剔透的感觉；第二张全部用土，想回归一种本质；第三张是纯矿物色，矿物色有一种隐喻的光芒。我想尽可能使每张画有一个比较单纯的主题，用的材料也更纯粹一些。

胡老师：第一张感觉上面好看，下边那块绿不太好，上边像蝴蝶似的很好看，下边那个小的榛子感觉没有形，它到底应该是个什么形呢？

这张你可以想象中间是蝴蝶，基本就不用动了，只是把下面的尖儿再强调一下，让它往下指，把下面再画一下，处理得再虚一些。

张老师：上面我也觉得像蝴蝶，现在感觉画面中有两个主题，有两个视觉中心。如果将下面作为视觉中心的话，会有下坠的感觉，不如弱化它，将中心上移，下边让其虚化，似一朵花。

胡老师：对，弱化成一朵花。

张老师：现在蝴蝶下面的那个角还不够重，再强调一下，让它成为视觉中心。

胡老师：可以，让它向下指着，滴着，滴出下边的圆形来，你可以想象是花，似花非花。

我再提点参考性的意见，你可以考虑先把中间这幅去掉，因为中间那幅感觉和另外两幅不太谐调，将两边那两幅合到一起是不是更好一些？

张老师：的确这样组合更好一些，如果将左边那幅中间贴金的部分画得再强烈精彩一些，让它有一种迸裂的感觉，和另一幅联系起来还可以生成另一个主题——蜕变，蝴蝶破壳而出。

胡老师：好呀！这样作品的主题不就又一次升华了吗？

张老师：我觉得刘婷婷这次进步也不小。

胡老师：同意，的确有了不小的突破。

陈　静
胡老师：尺寸怎么不一般大呢？

陈　静：这一轮课，我是看着张老师的讲课视频完成的，因为课程所涉及的内容和我以前的创作经验差别比较大。我画了两套，尺寸不一样，目前这三张画得还比较完整。按我最初的想法是想给每一幅画设计一个调子，图形和层次不用常规的黑白灰、色彩区分，而是利用材料的粗细、质感和层面来区分。这是我目前的想法和做的尝试，想听听大家的意见。

张老师：这一层层的是贴的箔还是纸？

→
陈静　课题交流现场

陈　静：是用腻子粉加白沙一遍一遍画的。

张老师：这些都是抠掉的吗？

陈　静：对，都是铲出来的。我先将这个形用腻子粉加白沙一层层做出来，然后再根据需要把多余的部分铲掉。

胡老师：裂了？

陈　静：不是，这是想要的效果。

胡老师：不会掉吧？

陈　静：不会，粘不牢的都已经去掉了。这次创作对我以往的创作经验可以说是具有颠覆性的。我原来几乎不会画太厚，画过最厚的也不过0.2毫米，这对我是一次全新的尝试。

胡老师：我们强调材质要表意，其实也不在于薄厚，关键在于是不是材质思维，即你是从材质的角度思考问题，还是从绘画或者是文学的角度思考问题。

陈　静：的确，最近我才开始意识到要从材质的角度思考问题。

胡老师：我曾经和你谈讨，那时候你更多的是文学思维，现在你这张画已经转过来了，开始有了材质意识。你看鲍营的画，一拿出来我们大家都被感动了，那是材质的魅力！你的这次转变也很重要！我认为我们现在已经超越了传统意义上的绘画了，我们是平面绘画，但不只是绘画，就如同说岩彩是颜料，但不只是颜料。你转换的是一种新材质思维，你让我们看到的审美内容也是新内容。因为不同的材料有不同的特性，岩彩的物质性要求你要有新的方法来阐释它，比如层叠、刮刻、凹凸，这是它独特的东西。

陈　静：我最近一直在思考关于肌理的逻辑，原来创作中这方面考虑得很少。记得以前去台湾做交流展的时候，人们觉得我的作品肌理感比较强，现在想来，所谓的肌理感也不过是有颗粒和没颗粒的区别，其实肌理的范畴很大，有关肌理的逻辑问题在以前的创作中根本就没有主动认真地思考过，这次课程中，我开始有意识地系统思考这个问题了，当然，还只是刚刚开始，还没有完全捋清。

胡老师：所以我们说进入材质思维非常重要。实际上这里面涉及对语言方式和语言要素的理解和认识，你的理解认识不一样了，在玩味这些结构关系的过程中，就会逐步发展成另外一套体系，这样和其他画种就有了区别。我们说岩彩大于岩彩画，我们不知道岩彩画啥样，你说鲍营的那个是不是岩彩画？当然是，也可以说不是，也可以称它是用岩彩材质做的当代艺术作品。岩彩绘画的要点在于材质表意，这样你想问题是轻松的，脑子里没有既定的薄点、厚点、干点、水点，如果你真创作出水和颗粒的关系，那也很精彩，前提是你要从材质的角度去看待水和颗粒！我觉得中间白的这张有突破性，绿的那幅中间有些空，如果再有一些凹凸，使它形成视觉中心可能会更好些。这个视觉中心，我觉得应该用材质来表达，最好不用传统的绘画性来表达，它应该构成你画面语言最独特的地方，所以我建议你用凹凸的方法，否则那地方显得有点平。

陈　静：这里面有一些起伏，需要靠近才能看到。

胡老师：你不能要求观众如何去看，只有从很远角度被感动了，观众才会凑到近前去看。

张老师：陈静中间这幅画的确是一个不小的突破，她突破了什么呢？我觉得是对材料的立体性思维。我所说的立体性思维也可以说是由材质思维引发出来的另一种思维方式。材质思维让我们走出了传统颜料思维的定式，开始对绘画材料的本体进行思考，以全新的视角来看待、解读眼前的这些材料，从关注材料表层的可视差别到深入体悟材料内在的质性差异，这是岩彩绘画对传统绘画媒材所做的进一步思考。材料立体性思维也可以理解为是对材质思维的多维度思考。从层面叠加到迹象表意，再到陈静开始关注的肌理逻辑，这些都在将思考的方向从平面的二维朝着纵向的三维以及多维做深度引导，这种引导可以说是从物质到精神、从形式到内容、从思维到方法全方位、全系统的。陈静画面的可贵之处在于她利用物质媒介将时间视觉化，她用时间叠加了色层、用色层塑造了空间、用空间暗示了时间，蚕食般的肌理将时间碎片化，碎片化的时间隐喻着生命的消逝。我不知道你所说的肌理逻辑和我理解的是否一致，但我所想到的是由你的肌理逻辑引发的。所以我非常赞同胡老师提出的"岩彩大于岩彩画"的观点。岩彩不仅给我们

提供了绘画媒材的更多选择，更重要的是它启发了我们更加广泛的思考。你曾经说过，你是个带有悲观色彩的人，蚕食、碎片、白色、干涩、薄脆，这些词构成了你这幅画面整体的形色质，你的哀物情结应该说在这幅画中得到了较好的体现，作为创作我也认为你的这幅画是成功的。

另外我想就你的作品主题顺便谈点想法，供你参考。关于逝与生其实体现的是你看待事物的角度，这个角度影响着你对事对物的态度。到克孜尔临摹壁画的同学的体会一定比较深，我们都曾被那些历经千年的壁画感动过，但感动我们的绝不仅仅是那些精美的壁画，因为有些洞窟的壁画已经脱落得所剩无几，面对那满目的斑驳，已经分不清哪是画哪不是画了，我们是被石窟内的整体氛围情境笼罩、感染、打动了，这瞬间的感动你能分得清是来自"逝"还是"生"吗？我想完全可以双向解读，是"逝"也是"生"，你的解读将决定你的态度。

胡老师：刚才张老师提到了克孜尔，我又有了些新的想法，你中间这一幅可以用一个潜台词来表达，就是"剥落的空壳"。实际上你这个画的就是一个空壳，背景都深入到里边来了，我现在改主意了，我不再说中间画厚了，我感觉这些边沿的地方全都是剥落的层，远看中间是虚空的，现在你这个壳做得还不够，这些层不明确，有些暧昧。你只要能将剥落空壳的感觉表达充分就成了具有主题性的创作了，你画的不是石榴，是空壳，这些你不用说，别人会通过画面体会到的。从这个角度理解你现在色层叠加得不够，目前还是画出来的，不是叠加出来的，我觉得目前的画面不用大改，再多叠加一些涂层就可以。

刘 蕊
刘 蕊：我开始只是画了黑白灰的稿子，色彩稿没有画，现在看来还是一个欠缺。我的问题是太感性，比较感情用事，画画的时候也这样，过程当中经常是跟着感觉走，画着画着我好像又找到了一些风景的感觉就又顺着风景的感觉画了。到了后期我发现自己缺少那种理性收拾画面的能力，不像鲍营他们那样能把边线收拾得非常精到。

→
刘蕊 课题交流现场

胡老师：你现在的画面如果把这些边儿收拾好，就很精彩了。比如说这块儿应该再遮上一些，你可以先从这儿开始收拾这条边儿，因为人都有下意识的完形意识，比如你说画的是水龙头，但你没有按照水龙头画，人们就老想看到一个水龙头，所以欣赏者就会找这个水龙头的轮廓，那你就满足一下要求，把这个轮廓给做出来，并不是简单地画一条死边儿，如果你也像鲍营那样把边线处理得既丰富自然还挺精细，这张画一下子就成了。你现在的这个边儿还没做好，所以现在感觉不完整。

张老师：我觉得现在这条线已经有了，结构起伏也还可以，就是变化太少了。我们顺着胡老师的思路想，如果想将这条线做得更有变化，可以想象一下用火烧过的纸边，似烟熏过的效果，黑里透着点黄，黄里透着红、透着蓝，弯弯曲曲的一条线。还有这些点，这些点儿我看也是用铁做的，你可以试一试，先将这些铁打湿，然后抠掉一部分，抠掉的那些痕迹，看看会是什么样的，这样就会形成有凸起的形和凹陷的形的对比变化，凹陷形里可能还会残留一些铁渣，会呈现出一些自然的肌理变化。外面这些呢，也可以适当地刮一刮，通过反转呈现的手法让它变得更加自然一些，你看那些生锈的铁，有点风蚀剥落的感觉，不都是被时间破坏的结果吗，我们完全可以通过人为的手段将时间压缩。弱化刻意的人为痕迹，使画面呈现尽可能自然一些。当然了，破坏也要把握分寸，不能变成另一种刻意。

这张中间部分近处看我觉得已经做得很好了，只不过没有凸显出来，原因是边上这块色太强了，鲍营那张为什么感觉中间部分凸显得更加精彩呢，是因为他把底色涂平了，当然，你这个和鲍营那个情况不太一样，图底不能完全涂平，但是可以适当减弱一些，让背景变得安静一些，水管部分可以不动，减弱了背景就相当于加强了水管。

胡老师：整合了背景，前面就会更突出。

张老师：其实重点还在这条边，只有形态变化，没有材质变化，所以显得有些简

单，把边处理好了，画面就显得精致了。

胡老师：哎，你能不能也找一个合适的铁边把它粘上去呢？通过异质对比，将画面激活。

刘　蕊：可以试试，原来我捡了一些，这个怎么样？

张老师：这条边是里外共用的，你不能照顾了里边影响了外边。其实这个边再加一点变化就可以了。

胡老师：对，捡些碎渣粘上去可能就够了。

刘　蕊：还可以用沙土埋一埋。

胡老师：这就好多了，这种效果是画不出来的。

张老师：经历了几周的紧张创作，大家一定都很疲劳，这个时候很容易懈怠，也容易烦躁。可创作越是到后期越是需要全神贯注，因为最后的调整更需要清醒的认识、准确的判断。为此给大家三点建议：一、稳定好情绪，多看、多想，少动笔。忙中出错往往会导致更严重的后果。二、作品在深入的过程中有可能会被某些局部效果吸引从而迷失方向。当思维混乱时，可反观初心，回归原点。三、抓大放小，关注整体。"整体大于部分之和"的系统论思想对后期创作工作同样具有指导意义。

今天的交流就到这里，谢谢大家！

案例一：鲍营创作作品

一　课题一"自我认知"——以己及物，以物观己

"自我认知"是"平凡物语"课程的第一部分课题，是对前期基础课程、临摹课程、写生课程、土质媒介体验课程的一种综合运用；它以寻找自我的方式，进行小型岩彩画实践创作，以有效方法将蕴含在内心深处真实的自我呼唤出来。

在"自我认知"的课题上，我也根据设定的若干问题进行了深入的自我剖析，当回顾西双版纳的几次经历，又自省无数次后，我认识到即使我专心致志画了那么多年工笔，但工笔并不是我内心真正向往的艺术追求，我有些恐惧，不敢承认这个事实。我到底要画什么呢？要画成什么样呢？当时学习岩彩时间较短，对于岩彩表现语言也未能熟练掌握，更说不准内心喜欢哪一种岩彩表现形式，心归何处，自己内心深处的艺术追求一时间变得彻底迷茫了，只能带着困惑完成课程作业，努力寻找答案。

按照课题要求涂抹的小色卡，和我的个人性格很相符。多半是复色和脏灰色的搭配，土红、褚褐、墨绿用得较多。

针对作业我也尝试用自己喜欢的材质做作品，在课程作业进行中，我采集了很多小件的锈迹斑驳的铁，我发自内心地喜爱它们，但如何能按照课题要求把奇形怪状的铁和岩彩完美结合，同时作品要表达内心想要表达的情感，则又是全新的难题，我做了很多实验，但都没有很成功把内心想要的强烈感受表达出来。简单靠课程中所学习到的知识和技术并不能达到所想象的效果，甚至面对素材，时常没有明确的创作目标。课程时间短暂，经过几次实验，几次失败，剩下的只有些许遗憾和一堆半成品未完成的作业。

二　课题二"平凡物语"——以小观大，借物达情

第二阶段，便是进入"平凡物语"的创作课程，即于琐碎的生活中，在平凡的事物里跟随自己的意愿选取写生物品，并尝试以自己特有的体悟方式与其深度交

流，发现提取有效的视觉元素化为素材，运用岩彩独特的材质语言进行自主性表达，在物我互渗交融的情境中呈现本真的自我。

起初我在选择小物件时确实费了几番周折，最后定格在一把小铲刀上，那是我在新疆捡到的其他人随手扔掉的废品，上面都是铁锈，又沾满了泥胶和脏乱的一些岩彩。我觉得它的材质是特别美的，决定将它作为我的素材载体。

我一边构思创作作业一边回忆学习历程和遇到的困惑和问题，思路渐渐明确清晰，逐渐构思适合自己的审美图式和创作方向，在以前创作中一直困惑的很多问题也渐渐找到了解决的方法。

三 创作过程

（一）观察思考

放大铲刀，从不同角度仔细观察，根据铲刀自身的材质肌理提炼整理图形关系，图形之间的组合方式引发新的联想和思考，从平凡物象中找到抽象的图形结构、色彩结构和抽象的材质语言结构，把一种对平凡事物的感受转换成对另一种生活阅历或另一种事物的联想，比如从铁锈的斑纹联想到脑细胞、火星表面、山川大地、一池湖水，等等。

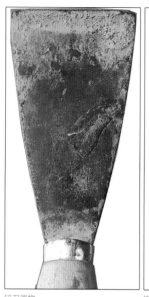
铲刀原物

构图确立

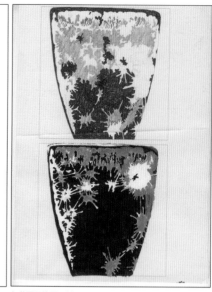
勾草图寻找图形关系

第一稿黑白灰

（二）造形：图形提取、设计图稿

从现有的纷繁的点、线、面图形关系中寻找张力最强的组合搭配方案，寻找符合自己需要的图形重新搭配梳理，同时进行材质关系梳理。也根据采集的铁所具有的独一无二材质美感重新组构形式，生发出新的构图与图形。

（三）表达：形式转换

我喜欢泥土的厚重与质朴以及钢铁材质的张力与坚定，"平凡物语"创作课程我依然坚持用天然砂土与铁结合作为表达方式，从平凡的材质本身寻找强大的内涵与张力。那么如何从铲刀的图形关系中梳理材质关系的布局就尤为重要。

首先，进行铁的采集。

① 为了让铁的边缘更精致，尝试采用激光切割技术。

↑
创作方案第一稿

② 采集废弃的铁材料（作业选定用生锈的铁锅碎片）。

③ 收集利用铁冶炼浇铸过程中的残余铁材料（作业选定几块类似珊瑚树形铁片）。

④ 收集各种铁粉、铁屑等材料。

其次，制作过程。在思考第一课题遇到的各种困难和难题后，针对三幅作业结合自己采集的三种典型的铁，制定了三种不同的制作方案。因为铁的特殊性，从铁块的固定到铁粉的氧化，制作的过程具有太多的不可控制性，带有极强的实验性质。为了在凹凸不平的基底上渗透着岩彩材质所特有的各种"水落石出"的材质美，有时索性在铁粉表层泼洒岩彩，也会在岩彩表层泼洒铁粉，借助水和岩彩天然的力量自然融合。画面很多局部层次多，堆积厚，干燥很慢。在张老师课程中学习到了"反转呈现"的语言，尽管前期按照严谨的设计方案逐层叠加，层层预埋，但也必须在最后一刻做减法去除的时候才能看出效果。经过几天的期待，等到作品干透，拿起各种工具，又切又铲，一块块一层层除去，显露出的材质美一次次让自己陶醉，每一块掉落后都留下了残破与斑驳，底层展现出极其丰富的凹凸层次和难以想象的残破美感，尤其是铁粉与泥土的自然融合再氧化，形成了出

第二稿图形提取

第二稿图形关系

土文物一般的震撼美感，结合图形关系，使作品充满自己梦寐以求的张力。我感受到了岩彩材质的奇妙和独特，是精心的人为，更是岩彩材质特有的自然天成。当作品的细节边缘都完成的那一刻，真是一种欣慰，内心充满幸福与成就感。

很欣慰，这三张作业得到老师的认可，后来一鼓作气又创作了一系列，其余作品的制作过程也都近乎如此，每一遍的程序，都是一次方案的调整，每一次的减法都有令自己始料未及的精彩之处。

"平凡物语"课程让我对周围事物的观察视角和思维方式都有了重大的转变，我由一个学生逐渐向着有独立思考能力的艺术家方向迈进；通过对身边事物的观照体悟形成自己对事对物的态度，使对自身内心的认识不断得以深化；运用岩彩独特的材质语言作自主性创作表达，在物我互渗交融的情境中呈现本真的自我。

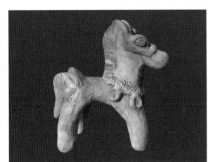

课题解析的对象原型

作品绘制

↑
素材与分析

案例二：陈焕雷创作作品

"平凡物语"的创作课题提出要明确视角，因而如何观看变得尤为重要。泥土，它是人类赖以生存的非常重要的物质，人类很早就懂得用它建筑房屋，种植作物，制作陶器等。我选择的这匹陶泥小马，是2015年我在印度西北部梅兰加尔堡城墙下的街市采集的。它由当地艺人塑造，经高温烧制，火退型固，这一造物形式在人类社会有上千年的迭代传统，带有远古文明信息在里面，这是我喜爱选择它的原因，它是课题思考的原点。

课题中所带有的限定与自由是如此清晰和宽泛。课题指引从一个原点生发，自然有许多方向可以选择，驶向哪里，在哪里转弯经过，在哪里终结停留，这些都是留给创作者的自由空间和限定选择。原点的价值与课题意义的关系不容小视，"以理入道"是艺术学习的最佳方式和路径。

在课题中，陶泥小马被我设定为思考的原点，上面凹凸的形态正是已知的视觉基因序列，几何形变异与形态玩味是随机的，并且形成崭新的视觉意义。将它的立体造型转换为平面图形，这是课题需要，绘画需要，也是我内心的需要。基本形态特征和要素，在草图阶段就变异出许多组合形式，这些积累为下一步探索提供了必要依据。在完善造形和色稿阶段，不仅修正了图式关系，同时完成了对材质层面的预设联想。

材质是课题思考的核心要素。它提供了形态、语义、层面、色彩的诸多启示。天然的原始材料定位与主题契合，泥草层的使用是2015年我在龟兹临摹壁画时获得的灵感，当时带回许多石窟前采集的芦苇秆、板结土、有色沙等，准备在创作中使用，这批材料正好在这次课题中得到应用，验证了最初设想。我想再次强调，使用亲手采集的材料进行创作，由于有亲身体验，时间情景累积出的价值会得到成倍放大，这成为作品不可或缺的部分。就《甲马》这套课题作品而言，层面的材质使用非常清晰，砂岩层、泥草层、白粉层、绘画层，每一层都做了恰当的现实调整，以适应新需要。岩彩的材质思维是课题的立脚点，既是限定，也带有无限可能。

由于材质的特性，画面的制作性被凸显。我使用极端平面化效果来表现这一特征，均匀地平铺，在图形边缘上投入许多精力，追求形态的简洁性，画面的浓郁感。材质的个性也是我非常关注的，一遍遍覆盖的物质层互相透叠，质性的差异形成粗与细的交织。面积的对比呈现也是核心，由色彩稿到材质转换是一个挑战，最终要以材质关系作为判断依据，当然也要依靠视直觉的主导。添加去除都

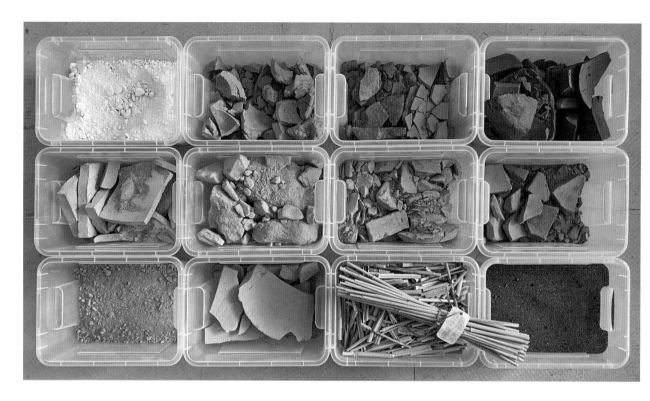

是有趣的操作，当最后将预埋的芦苇秆剥离出来时，材质的对比和形式关联竟让我有些着迷，这正是材质关系所独有的审美价值。

"游戏"的玩味从始而终，这不是心态问题，而是课题创作方法。游戏是人类的需要、天真的本性、成长的手段，游戏的过程会激发出最好的创造力。当把绘画行为中图形结构、色彩结构、材质结构的编排建立作为一种游戏时，探索与未知的吸引力真的巨大，你完全沉入其中，没有了功利的现实需求，绘画此时才成为理想的绘画。

抽象的造形语言思维与主题呼应，与表现意趣关联。硬边图形处理是刻意的强化，没有了绘画性的牵绊，随机生发地制作，选择合适的岩彩材质，次序并没有那么重要。效果不会一蹴而就，实验、推翻、重来、倒戈，绘制过程是理性和感性的混合状态。这匹意象中的"马"，被无数次拆解重构，以图形的名义进行色彩的对应和材质的合谋。脱胎于原物，又具有各自的特征。

在《甲马》作品创作阶段，我利用部分色彩的特质，提取了一些色彩加以使用，是完全个性化的自主选择。其实一幅作品中的色域是需要有限定的，此时的决定就不能是随机的，而要有明确的立意，它与主题情绪相关。图形、色彩、材质、在画面中是不能割裂的整体，它们配合着同一个主题。我发现，对概念的生成，有助于对事物的理解，同时也要警惕它成为一个封闭的枷锁。艺术有方法，但艺

↑
色土与芦苇秆

↓
最终选取的研究稿和对象结
构提炼研究

术的方法需要自由的连接，以及随时随地的改变。

画面中发生的变化是在可控与不可控之间游离，皆是真实的存在。这让我想到小
时候，在江边的浪花里游走，水中的鹅卵石清晰可见，那些较小的沙粒则随波晃
动，在阳光和折射作用下，显出自在的深情。这些过程中的细节往往被忽视，或
被放到记忆的角落里，落满尘灰。再回到画中，课题创作指引的观照，使这些曾
经的记忆在脑海中被激活，形成双重曝光，这一切都来源于低沉的自省，来自物
我婉转的互动。移情相对就不会在当下损失太多细节，不仅发现那些真实的演
进，同时也是自我的觉醒，这正是创作课题所倡导的精神。

想象力与艺术的关联，自然不是什么新鲜话题。想象力的生成不是凭空得来，而是对于已知事物的新鲜见解，连接复活出新价值。传统艺术学习强调技艺的学习，对于想象力只是鼓励，但不提供方法。这套课程的设置恰恰提供了想象力存在的条件：a.一个平凡的已知物件，b.一片未知的思想空间，c.一次探索的结果阐述。原点的限定便是开始，过程的开放充满自由，最终的样态拥有价值，这是我对本课程课题价值的真实体会与认知。

我在探索《甲马》的小幅创作中，遵从内心召唤，过程的体验不能替代，也不能在此用简单的语言加以阐述。对象本身只能提供有限的结构特征，这当然需要想象力的介入。如果把这些画放在一起就会发现，组成这些图示的特征千差万别，图形比例相当不一致，轮廓线所处的位置也不一样。坦率地讲，这些都依赖于对形态的感知联想，有的圆团浑厚，有的方角突出，有的盈满敦实，有的苗条纤细。但图示所使用的要素始终不变，这保证了主题格调的一致。

案例三：金鑫创作作品

艺术创作中那些最平常、最微不足道的事物才最能激发创作者的灵感，艺术家要寻找的是最质朴、最纯净、最原始的素材，通过手与材料直接接触，去感受材料的质感，这样创作出来的作品才最具有生命力。《视力表》是在"平凡物语"课程上完成的一件实验性作品，课程的要求是在平凡的事物里跟随自己的意愿选取写生物品，写生物品体量越小越好；形体外形简洁、特性鲜明、不同角度富有变化；物体表面富有材质肌理的细微差别；色彩不必过多要求；尺寸15厘米以内。这件作品中的基本元素我采集的是葵花籽，葵花籽是向日葵的种子，形状多为卵状长圆形，长约1厘米，宽约0.5厘米，稍扁，颜色一般为浅灰色或黑色，由于没有颜色的干扰利于制作，体积小便于携带观察，所以我选择了日常生活中常见的葵花籽作为写生物品。视力表是用于测量视力的图表，视力表为14行大小不同开口方向各异的"E"字所组成。我发现葵花籽的形状和视力表中"E"字都具有方向性，用葵花籽是可以替换视力表中的"E"字的，并做成以葵花籽为图像的视力表，这是一种选择挪用和加工已有的现成品和文化产品进行再次创作的方式，也是对于前期基础课程、临摹课程、写生课程、土质媒介体验课程的教学成果的一种综合运用。两次龟兹壁画摹写，从砂岩层、细泥层、白粉层到岩彩的色层我都用胶带纸粘贴进行遮挡。在创作《视力表》时，我同样按照这种制作方式把葵花籽这一物象分成黑白灰几个色阶，运用模板造形的方式将葵花籽做成封闭形，以层面叠加的方式做出层次，虽然每一颗葵花籽只有黑白灰关系，但是每一层颜色都有独立的色层。在岩彩层的制作上也突破了以往的层次关系，岩彩的

层次感更加明确，作品中色层的出现不仅削弱了以往画面中粗糙肌理效果，也削弱了颜色对于材质的干扰，凸显了岩彩自身的美感。为了更加凸显岩彩的材质，增加物像的质感，经过尝试，我将葵花籽做了凹凸处理，用打磨抛光的手段进行制作，运用光线的照射来呈现葵花籽的肌理效果。这次"平凡物语"课程创作的作品《视力表》在手法和肌理上没有进行过多的修饰，延续了模板造形的手段，对岩彩经过抛光后在光线媒介的作用下产生的视觉效果做了一次尝试，也对现成品和文化产品的挪用和加工进行了新的探索。

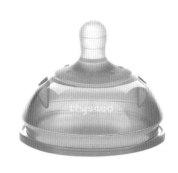

↑
《宝宝的奶嘴》的创作摹本

案例四：徐洋创作作品

课程要求寻找一个对自己有特殊意义的物件为题材，运用岩彩材质语言表达对这个物件的某种情感。

在我来上海学习之时，我的孩子刚满周岁，作为一个新手妈妈，长时间远距离与孩子分离，我的内心是既思念又愧疚。因此，我选择宝宝用的奶嘴作为完成课题的创作摹本，想通过奶嘴的形态来表现哺乳时母子间的一种情感传递。

画面主体图形最终确定为一个大的椭圆形包裹一个奶嘴。大的椭圆形象征子宫，摆放在正方形画板的居中位置，有一种稳定感。奶嘴象征着乳房，分别选取上下两个角度，表现哺乳时妈妈和宝宝相互对应的亲密关系，传递一种被包裹的安全感。

以蓝橙、红绿、黄紫和蓝紫组成色彩关系，并通过弱化明度和色度的对比营造一种祥和的氛围，表现宝宝的稚嫩可爱和妈妈的温柔。

材质以细沙、矿物颜料、新岩及高岭土为主，其中两张加入了纸浆，通过材质对比来表现平滑细腻的视觉感受，传递柔软温暖的心理感受。

制作方法，主要以平涂、层面叠加、灌浆与打磨等方法相结合，制作出平滑、光润的肌理感。

创作感悟：在之前的课程中，我从未尝试过如此光滑细腻的表现方法。这次经历让我体会最深的是：纸浆与岩彩两种不同质性的材料相结合再经过打磨竟然出现了柔软得像婴儿小衣服般的纯棉质感；在叠加丰富的基底上，打磨程度的不同出现的肌理效果不同，光滑程度不同材质的质性差别也会不同，两种方法交织在一起会呈现很丰富的形色质关系。

课程实践让我真切领悟了老师讲的一句话：真切有效的表达往往是最单纯而直接的。这句话已经刻在了我的心里。

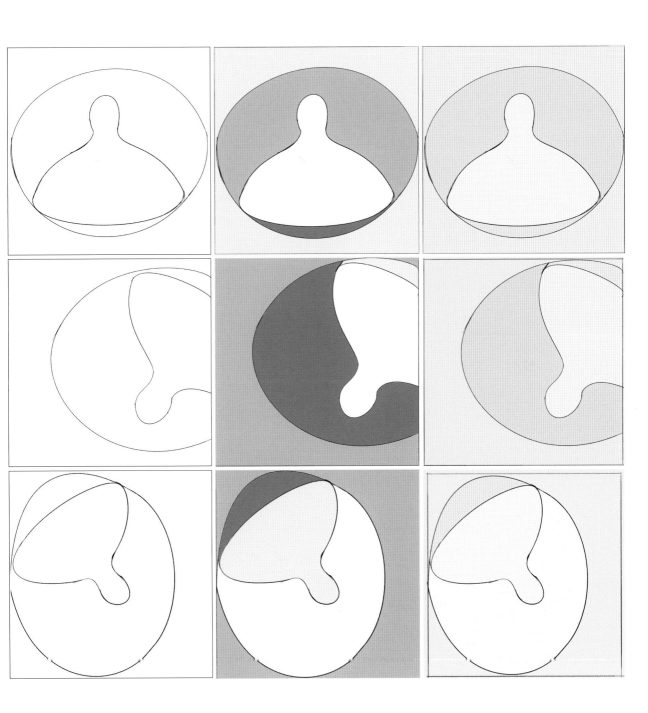

案例五：李玙君创作作品

纽扣是妈妈的遗物，也是这次创作我选择的出发点。按照老师的建议，我同时将妈妈带有纽扣的衣物找出来，将它们重新折叠、摆放作为创作的辅助素材。纽扣的作用是固定衣物，但在某种意义上，它定格的也是一个时刻。画面中折叠的棉衣，衣领处有一颗白色的纽扣。右手的衣袖打开，伸向的方向把视觉引导到一颗黑色纽扣上。两颗纽扣是凸起的，做了反复的描绘，有它该有的温度，棉衣则被处理成一个虚的图像。纽扣只是一个原点，我试图构建它与另一个空间之间的联系。

课程要求我们对生活中常见的普通物品做深入的观察和思考，同时又要从现实之物中脱离出来。在这个过程中我意识到，艺术创作所执着的不应该是物品本身，而是由这个可见之物引发出不同维度的思考。正如海德格尔所发现的：由于艺术的诗意创造本质，艺术就在存在者之间打开了一方敞开之地，在此敞开之地的敞开性中，一切存在遂有迥然不同之仪态。

案例六：孔德轩创作作品

按照课题要求我选取的摹本是北宋汝窑青瓷片，把瓷片作为创作素材对于我来说还是第一次。在此之前，我对瓷片的理解更多集中在视觉色彩和相关背景资料的掌握上。本次课题要求我们面对平凡之物既要关注物体，还需关照自我，从材质与色彩的角度体会物象带给自己的主观感受。

我选择的表现内容是瓷片的光滑与粗糙这样一对材质关系，主要通过粗砂和细粉之间的对比关系来呈现。从瓷片三个不同角度形成的不同层面结构中，提取图形组构成不同的节奏关系，构建出三幅不同的画面。画面选用的主要媒材是矿物青色与不同颗粒大小的粗砂，希望通过材料间的质色对比，形成岩彩特有的语法结构。同时还利用打磨的方法表现出青色表面的釉面感，用以强化矿物的细润与砂岩的粗涩间的质性对比。

通过课程，我能够更加深入地观察物质结构关系和材质关系，组成物质与人之间的对话关系，并理解了尊重岩彩独特材质特征是寻找个人岩彩语言表达的有效方法。

岩彩绘画古老而富有活力。说其古老，是因为岩彩绘画植根于中国传统文化沃土，传承了汉唐石窟壁画的艺术基因；说其富有活力，是因为岩彩绘画身处当代艺术大的语境中，强调立足本土、关注本体、兼收并蓄，具有多维度生长的可能性。

绘画的功能在于，画家以各自不同的方式，呈现与反映事物发展演化过程中不断发生的客观变化和置身其中的主观感受。环境在变、事物在变，作为创作主体的人也同样在变，所以艺术创作是一个不断发现、探索、实践和变化的过程，变是常态，是艺术的生命所在。以岩彩为契机，关注个体、正视局限、强化基础、注重本体，从个人体悟出发完成从物质到精神再到物质的双重转换，实现主体、客体、媒体三位一体是岩彩绘画创作课程"以小观大、借物达情"课题提供的基本思路与方法。

| 道器同一

魏艳青创作作品
平凡物语
麻布岩彩
60cm×60cm

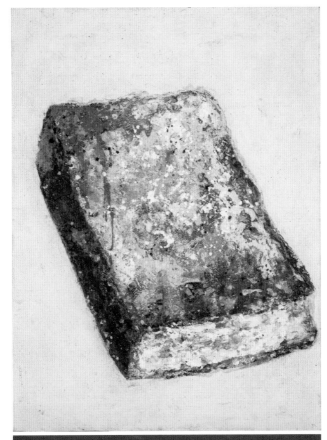

道器同一

←
刘婷婷
平凡物语 1-2
麻布岩彩
80cm×80cm

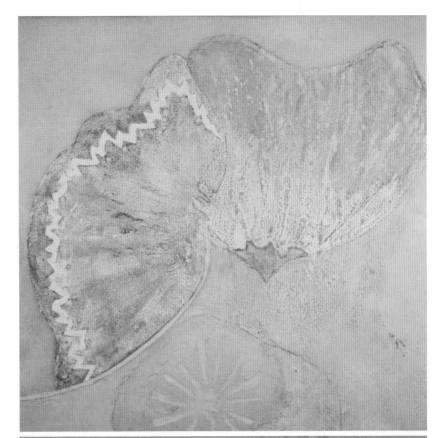

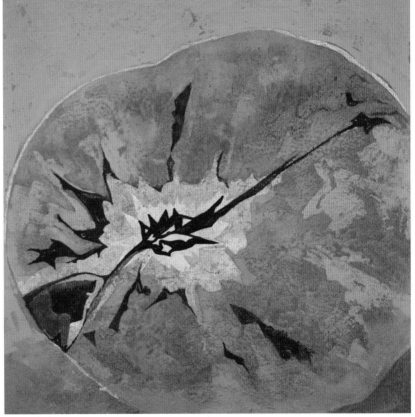

｜道器同一

任晓红
平凡物语 1-2
麻布、珊瑚、岩彩
60cm×80cm

→
宋丹青
平凡物语 1-3
麻布岩彩
60cm × 60cm

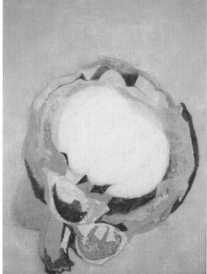

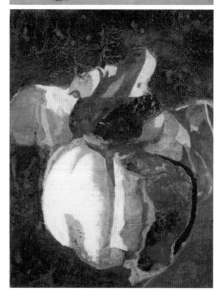

| 道器同一

→
徐静
平凡物语 1-2
麻布岩彩
60cm×50cm

→
金璐
平凡物语1-2
麻布、金箔、岩彩
60cm×50cm

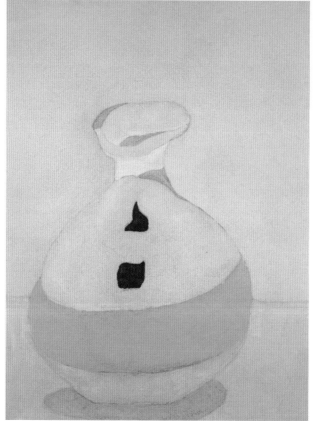

→
陈秀
平凡物语1-2
麻布岩彩
60cm×50cm

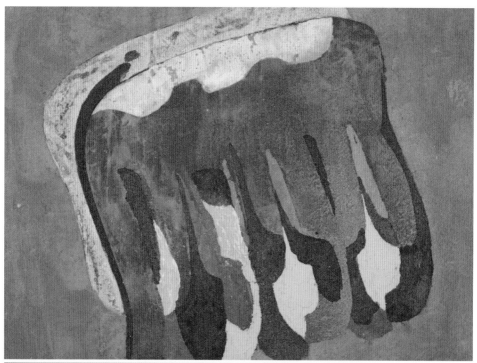

蒲建英
平凡物语 1-3
麻布岩彩
50cm×60cm

| 道器同一

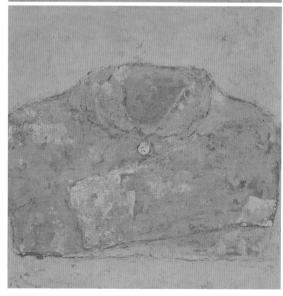

→
徐翰
平凡物语1-3
麻布、镜面、岩彩
60cm×60cm

梅金洪

平凡物语 1-3

麻布、金属、岩彩

80cm×80cm

叶倩
平凡物语1-3
麻布岩彩
60cm×60cm

→
金音
平凡物语 1-3
麻布、金箔、岩彩
60cm×60cm

→

孔德轩
平凡物语 1-3
麻布、金箔、岩彩
60cm×60cm

→
杨思瑜
平凡物语 1-3
麻布、金箔、岩彩
60cm×60cm

　　　　　　　| 道器同一

→
徐洋
平凡物语1-3
麻布岩彩
60cm×60cm

→
周龙敏
平凡物语1-2
麻布岩彩
60cm×60cm

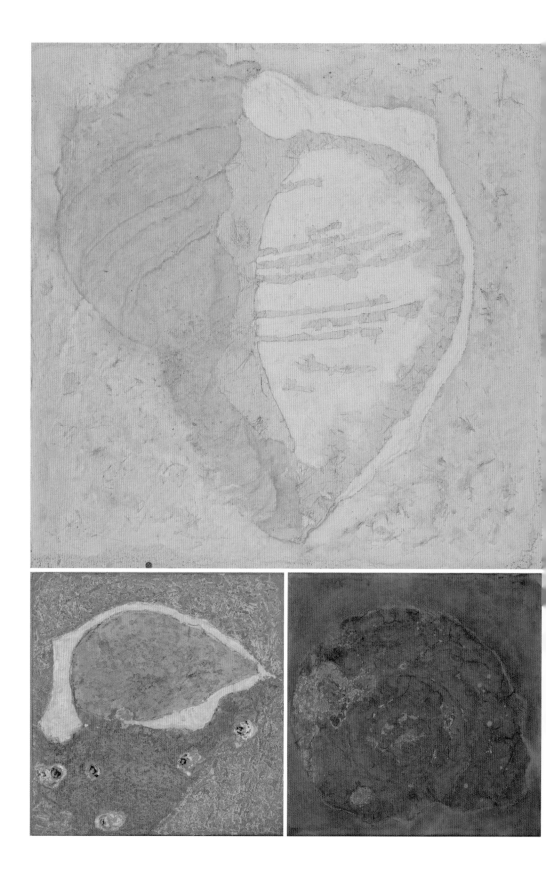

│道器同一

刘蕊

平凡物语

麻布金属岩彩

0cm×50cm

岩彩绘画语义表达课程《平凡物语》
以小观大 借物言说

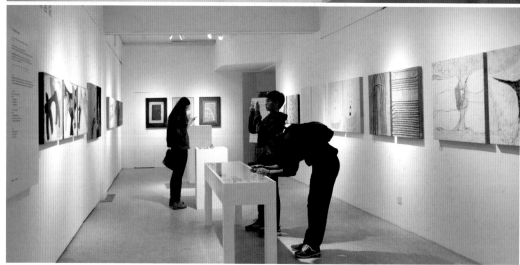

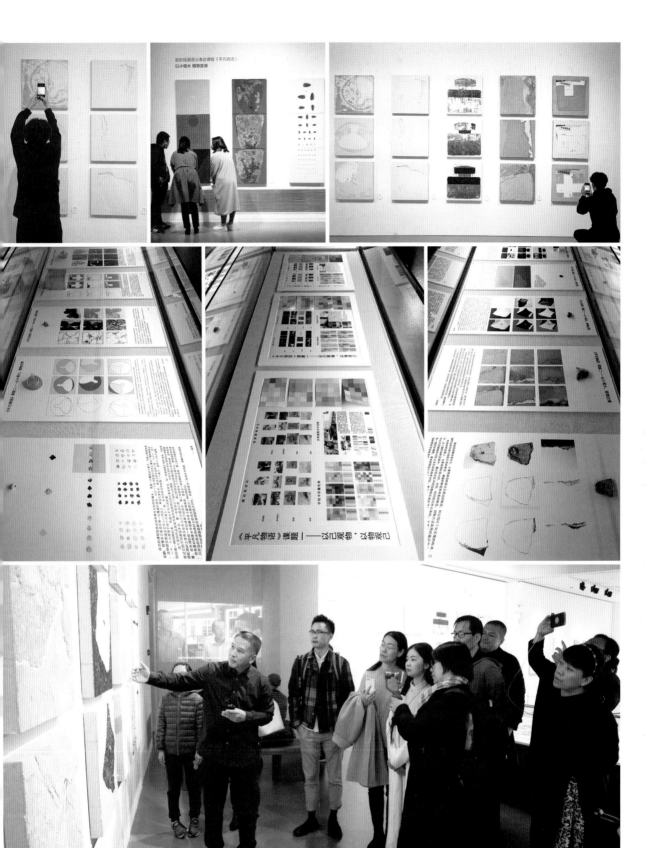

中 篇

本土采集

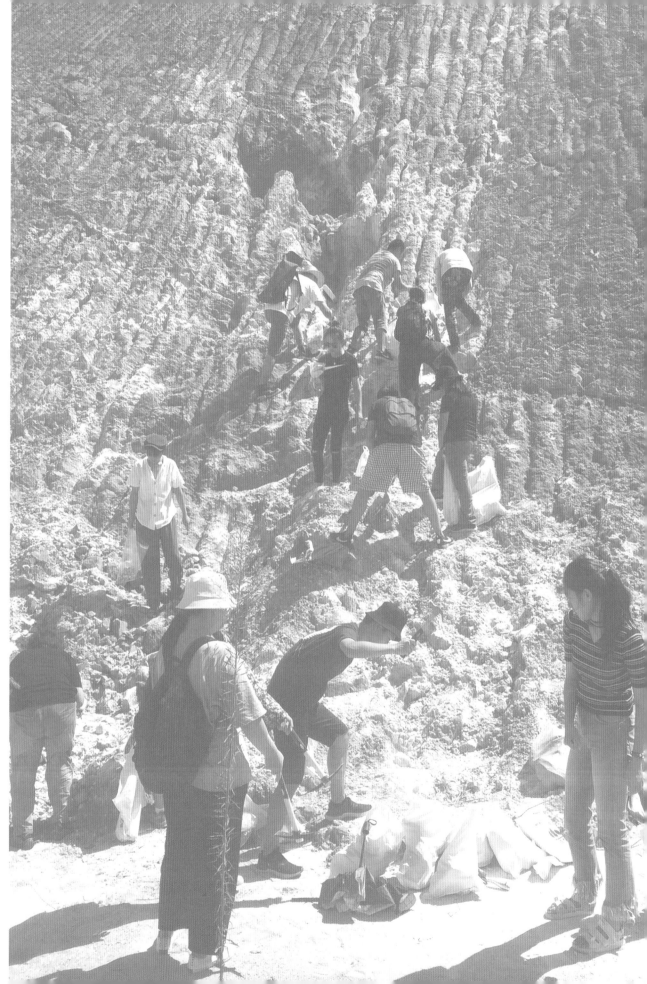

引言
本土采集——立足中国本土的
创作实践

"本土采集"是岩彩绘画创作课程体系课程之二，也是前期岩彩绘画基础课程的综合应用性实践课程。

课程以对创作主客体关系的研究思考为基础，围绕"岩彩"材质，遵循"立足本土，追溯原点"的核心宗旨，引导学生站在中国的山川大地之上，身处中国的文化语境之中，使用自己采集的源自中国的岩彩材质，挖掘其独特的语言表达方式并进行当代的艺术创作实践，深刻体会"本土"的意义。

"本"，"木下曰本"，为草木之根，喻指事物的根源、基础。"土"为"地之吐生物者也。""本土"，有本地、当地之意，既指艺术样式的原发地域，在当代艺术语境中是一个文化的概念。"采"为"捋取也。""集"是聚在一起的集合、汇集，把分散的人、事物、力量等聚集起来。"采集"在本课程中强调深入当地，身体力行地体认、收集有色砂岩与有色土。

课程由朱进老师担任主讲，他是中国最早将祖国大地采集的泥土作为创作媒介的艺术家，至今已有20余年，已形成了其鲜明的个人艺术语言与丰富的创作教学经验。该课程从本土材质思索本土的文化文明内涵，从材质表意探寻当代的艺术语言方式。授课环节分为本土考察和本土采集、本土创作两个部分。

课程的第一环节是本土考察与本土采集同时进行。带领学生考察本地民俗文化、风土人情，亲手采集、加工、整理本土岩彩材质，切身体会岩彩不仅仅是创作媒材，更是中国大地的标志性物质。第二环节是本土创作。引导学生思索地缘文化与材质语言的必然联系，探究文化样态和本土地质的内在因缘。该课程作业以亲手采集的岩彩材质为主，以抽象"平面绘画"呈现，但此形式不是边界与限定，而是引发突破与挑战的起始。

该课程深化并扩大了以往对岩彩材质的理解，特别是区别于以矿物质为主的日本岩彩画，将中国大地地质最具有代表性的有色砂岩和有色土纳入，明确了中国岩彩绘画的本土意义，自然而然地进入了以材质本体直接表意的当代艺术创作过程，其中蕴含的"中国精神"是"身土不二"的当代诠释。

"本土"是"源"，是"追溯原点"的根基所在。以"本土"为圆心，是一场"寻根"之旅，更是对"当下"进行思考的探索之旅。

课程理念

1. 使学生通过与大自然的充分接触，从采集、加工有色砂岩和有色土开始，感受造化的神奇。

2. 砂岩和泥土作为最原始的绘画材料，其中包含了中华文明的诸多信息。本土采集是一个有效的线索，为学生打开一个通往早期文明的大门，引导学生对最本质的传统文化进行深入的追溯。

3. 学生在有色砂岩和有色土采集过程中，走访闻名世界的文化古迹和本土大众的生活村落，从先贤的智慧和大众的生活中，感受本土文化的魅力。

4. 本土采集与岩彩创作同步展开，力求使学生觉悟艺术语言与物质媒介的关联性，让采集活动变得更加有的放矢。

课程任务

1. 使学生全面了解有色砂岩和有色土的特性，了解从采集、加工到应用的各个环节。

2. 提高学生对有色砂岩和有色土等材料的驾驭能力。

3. 掌握从采集、加工到应用所需的专业知识，黏合剂的使用和常见问题的解决方案。

4. 通过提升学生对有色砂岩和有色土的认知，达到对材料和绘画之间关系的深刻理解。

5. 结合自身的实际心理需求，寻找到最适合自己的语言方式。

6. 为学生未来的创作和自我语言的完善打好基础。

课程要求

1. 通过实践操作，使学生能够独立完成从采集、加工到创作的全部流程。

2. 提高学生从对材料语言直至艺术观念的认识水平。

3. 制造对艺术问题的研究与讨论之契机，培养学生的独立思考能力。

课程方法

1. 充分尊重学生自主自为的思考和创作活动，以实践为主，教师尽可能用与学生研讨的方式进行交流，引导、培养学生对艺术语言探索的兴趣。

2. 有限定的小型创作：① 作品倡导以抽象语言为主，从写实思维的惯性中解脱出来，进入全新的创作角度。② 运用有色土作为媒介，直接表达最本真的内心冲动。

课程结构

课程时间：五周半。分为两个单元。

第一单元：采集、考察、写生。（一周）

1. 赴福建武夷山周边古村落参观考察，体验中国本土特殊的生存情境，沿途采集有色土与有色砂岩。

2. 赴福建南平地区古窑址进行实地考察，了解福建本土建盏的美学成就，并思索陶土与岩彩的关联，从而引发对创作的启示。

第二单元：材质准备，绘制草图。（一周）

1. 有色土的采集、分拣、加工、调试。

2. 总结考察感受，收集素材，绘制创作草图。

3. 创作草图观摩、点评、定稿。

第三单元：作品制作。（三周）

作品尺寸：100cm×100cm，每人两件。

第四单元：结课讲评与展示。（三天）

展示，讲评，观摩。

课程时间：2018年9月4日—10月10日

主讲教授：朱进

课程助教：鲍营　宋丹青

注：2018年9月在武夷山"本土采集"课程授课现场，对课程实施的整个过程进行完整的追踪，

围绕课程的教学内容、教学方法、教学疑惑，

有针对性地提出一些问题，以对谈的方式，进行翔实的记录。

（朱为朱进，陈为陈静，以下皆同。）

陈：为何选择武夷山进行"本土采集"课程的教学？

朱：选择武夷山这个地方的缘由，我简单解释一下。这里山清水秀，人杰地灵，尤其是地下埋藏了很多种类的彩色岩矿。大概是20年前，我来了这里，看到这么多颜色的土、矿石，萌生了用它们来做绘画材料的念头，结果，一发不可收拾。就全国范围而言，有色土和有色砂岩的种类在武夷山是比较全的，广西百色、甘肃敦煌、新疆克孜尔都没有这么丰富。所以，把"本土采集"课程的教学放在这里是再合适不过了。

陈："本土采集"这门课程在整个岩彩绘画教学体系当中是不可取代的。您说选择武夷山这个地方是因为其颜色特别全，非常丰富，采集也便利，是不是可以更深一层地理解为：这是对中国岩彩的本土性思考。一是区别于日本，之前大家所理解的日本画，是以矿物质颜料为主的。二是扩大了岩彩的范畴，扩大了对岩彩材质传统理解的范畴，最关键的是对岩彩材质和本土性的深化理解，这是不是这门课程的最大意义？

朱：本土性与中华文化是有很深的渊源的。这个概念可以深埋在教学理念里，贯穿整个教学过程。否则，材料就仅仅是一个材料而已。中国文化是从泥土开始的，无论是彩陶、岩画，还是壁画，都是从土开始的。我们都说大地是母亲，很多电影情节表现回到家乡都是捧一捧土，说明这是一种对土地特殊的情感。土地不光是养育了我们，我们的文化都是在这里滋生的，如果把这种内涵埋在采集行为中，其意义就不一样了。

陈：您说把这种对泥土特殊的文化情感渊源深藏在采集之中，您又特别强调课程的创作要以抽象为主，能否具体解释一下这样要求的目的呢？以及您是如何借助教学把东方的抽象方式，与泥土的材质连接起来呢？

朱：中国高等院校美术专业的教学，大多都是以比较规范的教学模式为主。在这

门课程中，暂时让学生"重启"，从基础里寻找应用的方式，通过抽象的途径，将过去所学的基础知识在创作中真正运用出来。比如，在画一张稿子时，脑中有黑白灰的图形意识，有画面的框架结构意识，不必画出来，把尽可能多的时间留到实际创作表现中。一次不到位，没关系，岩彩最大的优势是覆盖，尤其是有色土与有色砂岩，成本较低，覆盖力强，不怕厚堆。相反，"厚"还会产生岩彩材质本身具有的物质感的力度，不必担心画得太厚或者是画错。把最想表达的东西画上去，不一定要有形，这是一种抽象的练习，将语言本身画出来，用视觉方式把我们所学到的造形、结构、对比等基础知识表现出来，让其成为一个完整的画面。学生可以通过抽象方式的训练重新认识自己，甚至重新认识艺术，也重新认识岩彩。抽象训练时，最容易让学生从前一个阶段走出来，把抽象语言运用到具象绘画里。莫奈、凡·高、毕加索的作品随便切出一个局部，都是抽象画，他们有相当的抽象语言的驾驭能力，下笔就有抽象结构，所以，这种训练是非常有必要的。

更进一步说，现有的美术院校课程体系中缺乏属于我们自己的抽象方式，所有的抽象都来源于西方。论抽象艺术的起源，中国的抽象审美方式比西方要早得多。中国画、中国书法里的点线面，就是抽象。在欣赏书法的时候，不只是在读字意，还是在欣赏线条、结构、气韵等形式之美，这就是抽象艺术。谢赫六法中的"气韵生动"，就是对抽象艺术的一种描绘。所以，在这门课程中，强调进行抽象的训练，实际上是对中国文化、中国抽象语言的一种梳理，是一个寻根探源的途径。中国画和中国书法中的点线面、虚实、气韵、结构都具备内在逻辑性的联系，在本次课程中可将其转化成纯语言的表达。通过抽象的训练，让每个人找到一种属于自己的表达方式。

如果没有形成独立的、有个人艺术魅力的语言，作品就不成立，很多抽象绘画画得也很好，但是没有找到自己的方式。抽象训练是很有必要的，它能帮助我们习惯用艺术语言去表达，帮助我们习惯以艺术之眼观看作品。每个学生都是一个有独立人格、独立艺术魅力的艺术家，长远地看，把自己往艺术家的方向去发展，这条路很长，抽象艺术可以帮助我们走捷径，养成用艺术的思维方式思考问题的习惯。

在课程中引导学生以"抽象"为契机，怎么开始，怎么深入，怎么结合，整门课程研究的是这些问题。在没有具体形象之后，要形成一个完整的画面是很难的，这要求我们有足够的驾驭绘画语言的能力和丰富的创作经验，需要养成视觉观看的抽象审美习惯。比如，我们走在路上看到一面墙会激动，没有经过训练的人只会认为那是一块墙皮，而艺术家的眼睛一看就觉得这是一幅画。我们要用这种眼睛去发现、去观察，学会如何借鉴、运用，之后再画具象作品，这些习惯也能运用上，因为具象里面的每个局部都是抽象叠加起来的。

在创作实践的同时，要查阅很多资料，学会欣赏优秀的作品，从中找寻到造型的规律。所以从现在开始，在生活当中要注意观察，抽象艺术元素到处都是，这些东西滋养着我们。游览武夷山风景区时，观看"印象大红袍"时，品武夷岩茶时，要学会细心感受自然的美，从中发掘抽象的艺术线索。

这门课程是关于艺术语言的训练，如果从具象造形入手，会有所束缚。抽象并不是没有形，而是形为我所用，跟着我走，符合造形规律的形是经过大脑筛选、设计、构成的。例如画茶杯，按理说从斜上方看底部应该是圆的，但是会把杯底画平了，因为这样有比较稳定的感觉，这是造形需要，是造形的合理，不是写实的合理，用造形的合理性去取代写实的合理性，造形就变得有意思了。造形需要有造形的经验，这又回到之前说的问题，得把时间用在对各种抽象绘画风格的分析上，通过大量的阅读，可能会找到一些造形的规律。蒙德里安的方格子，每块颜色都是经过缜密思考的，布局的大小、色块、冷暖，这是很需要时间去推敲的，要有很深厚的画面构成的基础，才能做到心中有数。

陈：您强调这门课程的一个关键词是"变化"，能具体谈谈吗？

朱：这里所强调的"变化"，指的不仅仅是要与传统绘画拉开距离，发生变化，更重要的是，要使自己发生一些变化。著名艺术家中有很多这样的先例，以黄宾虹为例。他70多岁的时候，苦于找不到新的创作方向，一次他去青城山写生，青城山很湿润，画干得很慢，于是他在没干的画上皴擦点染，画面虽然意笔草草，结果却湿润厚重浑然天成，这个意外的变化使他找到了新的方向，这就是"变化"带来的惊喜。不过对于我们今天的课程而言，变化是有度的，因为我们是岩彩绘画创作，要在岩彩绘画的限定之内，最大限度地寻找可能性，可以利用别的材料，但岩彩是第一位的，特别在这个单元里，要以武夷山的有色砂岩和有色土来创作，这是一个要求，也是一个限定。艺术本身没有好坏，只有是否接近内心真实，这是最重要的。

"变化"也绝非易事，迈出第一步是艰难的，是踉踉跄跄的。需要敢于尝试的勇气和胆量。每个人的家庭背景、学历不尽相同，兴奋点肯定是不一样的，我们要寻找、放大这种差异。这门课程的关键词是"变化"。变化也就是差异，要慢慢去寻找这个东西，经常要停下来想一想，你的画面、风格是不是和大家一样，如果都在往同一个方向是不是有问题，找找有没有别人没有走过的路，这个方向是不是适合我。艺术创作一定要勤于思考，好的艺术家都是很善于思考的。

一幅画从起稿的第一笔到结束与最初的预想相差十万八千里是很正常的，画着画着

就会有新的想法、灵感迸发。要学会面对，这时一定要循着自己的心理需要去走，追寻，然后反复思考这种需求是不是习惯性的行为，是就矫正，不是就继续。

陈：回想中央美术学院第一届岩彩高研班上这门课程时的状态，不仅学生是一张白纸，老师可能也处于一个实验性的摸索阶段。那个阶段创作出来的作品，现在回头看非常天真，课程结束时学生的创作意向还是模糊的，但在后来的不断创作中，在某一天一下子顿悟，很多人都经历了一个翻天覆地的变化。

朱：你说得很对。一个单元的课程只有五周半，不可能让一个学生一下子就变得很成熟，给学生提供的只是线索，让其意识到可以往某个方向走，这个方向好像是比较能够接近自我的，能够朦朦胧胧地感受到就可以了。因为艺术语言的成熟，至少要几年、十几年，甚至几十年的时间去历练与沉淀。我们的课程要让学生知道怎样去寻找自己的路，怎么样去开始。没有让学生发生变化，我们的教学就是失败的。所以，课程关键词设定为"变化"，重点就在这里。每一个学生都怀揣着梦想，想让自己有一个改变，想让自己接近自己的内心。这就是变化的开始，通过抽象的方式，从零开始，包袱少一点，甩得开一些。这门课程已有很好的效果呈现，当然也还需要长时间的学术检验。对于我本人而言，也是一个变化的开始，把自己放入一个重启的状态，与学生共同寻找一种新的模式，这本身就是一件很有意义的事情。

陈：在正式创作之前，设置绘制小实验板的实践环节，其作用何在？

朱：在小板上做实验，可以节省很多的时间和材料，大板上需要十笔或是半桶颜色刷上去，小板可能只需要一笔就完成了。而且容易把握全局，学生也放得开。直接在小实验板上用有色土和有色砂岩画稿，是在小板上找方向找灵感，做一些实验性的尝试，这样会比较放松，其目的是要训练学生慢慢从之前的基础训练中走出来，前期的基础训练是要掌握绘画规律，但并不是指之后创作之前都需要进行繁杂的步骤，那样有可能会影响绘画激情的迸发。

陈：在艺术创作中，少走弯路是不是件好事？

朱：少走弯路是绝对有好处的。国外的艺术教育就是不让学生走弯路，直接表达需求，甚至现在都不画石膏了，就是表达。艺术教学早在100年前，已经不再重视艺术的技法，注重的是艺术本身的传达，如印象派、立体派、野兽派，最后发展成的观念艺术，这是对绘画技术的一种批判，西方艺术发展经过了这么一个阶段，而今天，我们还在过分强调扎实的基本功。我们要重新理解基本功的概

念，它是一个多元的综合体，不仅仅是素描、色彩。绘画语言的组织能力，健康的创作习惯，强烈的表达欲望等，都在基本功的范畴内。对这些基本功的培养，是培养学生对生活产生热爱，对艺术表达产生兴趣。有了这些东西，艺术家会长期处于一种亢奋状态，这比很好的素描功底要来得重要，当然不是说不要素描、色彩。经过本科、研究生训练，素描、色彩的基本功是足够用了，现在需要的是培养艺术家。要鼓励学生不停地去追求成为伟大的艺术家，要明确目标，不能盲目，可以先模仿，这些都是学习、实验的过程。

陈：您刚开始上课的时候，和大家提过一点，希望创作与武夷山发生关联，在这么短的时间内，把创作的内容、形式、气息与武夷山产生联系，难度还是非常大的，您在提出这个要求时，是怎么考虑的呢？

朱：在我看来，材质这个关联就已经足够了，其他的意义都不是很大。因为学生可以把武夷山的某些经验和其他地区的经验糅到一起，形成属于自己的东西。当初来到这里，我的第一批风景画就是在武夷山的某个点启发下创作的。我画的是西北的风景，我的风景里一棵树都没有，但这到处都是树，可是，又的的确确是武夷山给了我启发，你说这之间有什么关联呢？表面上看，一点关联都没有，但实际上是武夷山给了我线索之后，画了一批风景作品。我想这门课程也是一样，武夷山的点点滴滴，一定会给每一个学生带来某种刺激，产生某种关联。

陈：就是说，还是要回到自身，从自身的经历中去挖掘，然后再去考虑两者之间的关联性。可以这样理解吗？

朱：对，是这样的。回到创作者自身，这一点是非常重要的。

陈：还有学生提出这样的疑惑：刚开始做底时，是在各种泼洒，这让他们马上联想到之前陈文光老师的课，一开始也是在泼底，觉得有些类似，所以就用当时陈老师教的那种方法收拾，后来发现没法对接，由此产生困惑，虽然是一样泼洒的方式，但用之前的方法，很难整理出一个形来，您觉得问题是出在哪儿呢？

朱：这是两种思维方式。

陈：表面上看起来一样，但实际上大不相同？

朱：是的，这完全是两种思维方式：一个具象，一个抽象。陈老师的方法是要求学生按照规定的形去收拾画面，这是先决条件。"本土采集"这门课程要求的是

从抽象入手，也就是说，事先没有预设一个形，所以泼洒完了怎么收拾，学生并不清楚。这个时候，之前学习过的所有基础知识，包括黑白灰结构，色彩结构，材质搭配关系等这些东西就要被重新唤醒，需要时时刻刻在脑袋里出现，通过这些基础知识，慢慢地形成一个相对完整的画面，思维与创作方式也就随之转变。抽象艺术有抽象艺术的表达方式。没有了形的约束，学生想象的空间得到了非常大的扩展。

陈：您说您喜欢的教学方式是交流与示范，为什么呢？

朱：我认为这是比较有效的方法。针对每个学生发生的问题、遇到的状况，即时地思考并且给予解决，产生良性循环的互动。整个教学氛围是轻松的、自由的、随意的，学生可以很大胆地表现自己，把自己解放出来，这是其一。其二，示范的作用比交流更加直接有效，艺术的问题有时候说很久学生都不一定明白，直接示范一下，学生立刻就知道了。技术层面的示范会使学生在探索的路上少走很多弯路。

陈：观察目前班上学生的状态，通过短短五周半的课程都呈现出了比较成熟的作品。每个人的作品风格、面貌都不一样，这是特别难得的。您刚刚也提到过，您喜欢交流与示范的方式，您的教学方法我观察到的是顺水推舟，请问具体是怎么做的呢？比如，您说您帮学生"捋"，具体是怎么"捋"的呢？是怎样一个系统的方法呢？

朱：前期都是在观察学生，尽量在一种轻松的氛围下与学生交流。在对学生有初步的了解之后，帮助他们找到各自属于自己的语言秩序。因为学生没有抽象语言表达的经验，这时，作为老师帮他捋一捋就清晰了。比如说面积、大小、点线面的关系，原理都知道，前期课程都做得很好，为什么一到抽象创作，结构就是散的呢？原因就在于没有应用，或者说，缺乏实际操作经验。还有使用的颜色、材质、方法是不是与所想要表达的内容契合，如果问题出在这里可以帮助学生从各个方面做出最恰如其分的选择。

从目前的作品呈现效果上来看很好，每个同学的方向都已经出来了。有的是安静内敛的，有的是激情澎湃的，有的是思维缜密的，有的是前卫观念的。在这门课程当中，他们开始形成各自的方向，我觉得这个单元的课程设计是有效的，得到的效果比预期要好，同学们态度积极，工作效率很高，每个同学都以数倍的工作量圆满完成了任务。我作为这个课程的主讲老师，对这次的教学活动非常满意。

陈：谢谢您！

此部分内容包含四个板块：师生对谈、作品欣赏、学生心得、教师点评。

选取有代表性的学生创作案例进行分析。从教师设定发问、学生自身思考以及创作作品呈现，

全方位展示该课程的教学理念、教学内容、教学问题等。

（陈为陈静，以下皆同。）

一　李玙君作品案例

师生对谈

陈：在上"本土采集"课程之前，是否对这门课程有过预设，觉得这门课应该是什么样子的呢？

李：一开始觉得是像之前的材质课一样，对材质有一个探索，比如就材质的语义做深度挖掘，把材质体现出来就可以了。上课以后才发现好像不止这些，不应该只停留在材质所呈现的状态上，材质背后的东西和做出来的作品所呈现的面貌、状态，还有由材质所引发的其他含义，我觉得这一点也是很重要的。

陈：听完朱老师（朱进）的讲课之后，我觉得有三个关键点：第一是"本土"。"采集"，我们都采集过，在"龟兹临摹"采集时，已经有一点理解"本土"的含义了，那么这次课程特别强调"本土"，因为我们到武夷山来了。什么是"本土"的意义？为什么选在武夷山？不仅仅是武夷山的砂岩和土的颜色丰富，当然这是最重要原因。第二是朱老师强调的"抽象"，他强调的是抽象的方式，我们要回答"抽象"的形式怎么和本土进行对接？第三是我们在武夷山进行创作，创作内容是不是要跟武夷山发生关联，是否要把对武夷山的感觉通过武夷山的土、抽象的方式传达出来。希望能够通过你的创作，包括对材料的选择，结合着谈一谈。

李：我没有往武夷山这个限定的地方去想，就觉得它是大地上自然的东西，我的作品是龟兹摹写的沙的分层的延续。我最开始的时候就想往创作靠，促使自己去思考一些东西。后来朱老师引导我去打磨，打磨后，土质呈现出像水泥块一样的光滑感，材质对比特别强烈，和我之前模拟的砂层剥落、自然的感觉形成强烈的对比。

陈：我们平时见的土其实是哑光的，经过打磨的手段，把它表面显性的物理属性

打破了，变成光滑的，所以有些人看到会惊讶，会想这是什么。我发觉你比较特别的一点是在用色上。因为都是在武夷山采集的，大家的材料、色调基本上是一致的，这样的话就很容易出现相似性，而你在选择颜色上是挺主观的，虽然采了很多土，但大部分的颜色都没有用，你选的是灰的、米白的。从你选择的色调上，包括你选的技法、冷抽象的表达方式上，从一开始就和大家不一样了，请问这样选择的初衷是什么？

李：一开始的时候我想做得复杂一点，后来老师说让我打磨一下，打磨完之后发现了这种强烈的对比，效果很惊喜，以一种简洁的方式产生强烈的感受，我觉得很好，所以没往之前预设的复杂的方向走。原本的想法是一张方块，只是简单地分了一个界限，还想做多层堆叠，再去覆盖颜色，和露出的层叠发生关系。

陈：你选择的颜色都是同类的邻近色，没有用比较丰富的颜色泼底，所以打磨出来的色调是一致的。能说说这么做的缘由吗？

李：当时怕颜色太丰富会干扰这种强烈对比的感觉，只想强化这种感觉，所以就弱化了其他部分。可以说作品强调了材质对比，弱化了色彩关系。我之前读过一本书叫《我与你》，里面讲到我和你、我和他之间的关系，每个人都是独立的个体，人和人之间相互沟通、交流，我想表达这种关系，所以就做了很多在一张画面中多次重复的东西，重复的形体、形状，既是独立存在的，又是相互关联的。但具体要怎么表达还要再梳理清楚一些。

陈：抽象形式与其背后的精神内涵相互连接的点，你切入得挺好，不太理想的原因可能是表面的视觉形式和背后的精神内涵还没有明确地对接起来。

李：不是很贴切，例如，两个相似石头的并列，包括贴石头和刮的手法，同学们的反应是枯山水，石头没凿之前，特别像假山，我设想的是这里是一个石头，旁边是石头的影子，两者的形状是差不多的，很接近的。

陈：这门课程你有什么困惑吗？比如，没想明白的问题。

李：我一直在对图形的选择、推敲方面很纠结。我要做得简洁，里面又得有内容，不能啰唆，就好比是写文章，一个字都不能多。之前看到同学们做泼洒等各种技法的时候还比较担心，他们都在尝试各种表达的方法，而我什么也没有尝试，不知道到底好不好，后来觉得关系不大，这门课最重要的是自己要表达的东西。不一定要参照别人。

陈：你在推敲图形、分层的时候有没有预设呢，比如说有一个母形在心里。

李：今天做的层叠，我强调了斜向的线条，在画面中形成一种势。初始的线条都是乱七八糟的，各个方向都有，现在把这个趋势的线条稍微强化，其他方向的线条减弱和取舍，引导出一种趋势，我在学校教的是设计素描，有十多年了，我一直比较关注图形。

陈：所以你从一开始给人的感觉就是思路蛮清晰的。谢谢！

学生心得：
"本土采集"课程，对于我来说是"龟兹摹写"课程的延续。龟兹摹写引发了我对画面材质的关注，在摹写过程中我体会到了材质语言带来的强烈视觉感受。如果说龟兹摹写是我从单一的图像思维到材质思维的转折，那么"本土采集"课程则是引发我对岩彩材质语言思考及材质语义传达思考的另一个转折。

我们的课程是从大地采集开始的，武夷山地区有着大量的有色土和砂岩，色彩极为丰富，在武夷学院的校园里随处走走都能捡到各种漂亮颜色的土块。我们连续好几天忙着采土、晒土、分筛，辛苦而忙碌，也在采集和制作的过程中逐渐体会到"本土"一词的含义。两个月前，我们在龟兹，学习古代画师就地取材，采集当地红土和砂岩绘制壁画；在这里，我们再次在本地采集有色砂岩和土，进行当代语境下的创作。大大小小的岩石和泥块，在常人看来是不起眼的，甚至是毫无价值的，于我们而言却意义非凡。岩彩绘画独特的材质语言，是其有别于其他绘画的重要特点。亲手从大地中采集并制作出各种大小不一的岩彩，其色域之宽广、材质变化之丰富是我之前完全没有想到的。这也是我第一次完全脱离购买的矿物色，使用自己采集和制作的岩彩进行创作。这些回归"本土"的实践，促使我们在实践中认真思考岩彩材质属性的意义、岩彩材质与本土的关系。

此门课程是我们的第一门创作课程。前期，我们做了大量的实验小板，岩彩材质的丰富性为我们在表达上提供了更为宽泛的可能。谈到创作，朱老师说，作品体现了作者的内心世界，要去思考作品背后的精神。我隐约感到难度，并不愿意仅仅停留在对材质的体验，还希望通过作品传达精神或意图。我先在小实验板的角落做了层叠的关系，朱老师建议将最上面一层打磨成光滑的平面。我从未有过打磨的经验，也不知道打磨后的效果。可是当打磨完毕时，竟惊得目瞪口呆。这种质感真是太熟悉和亲切了！这不就是一块被磨得光光的水泥板吗？我童年生活的那座小城，水泥的房屋、路面、花坛、球场、楼梯……水泥台阶被磨得光光的……打磨后的光滑与底层的粗糙形成了强烈的对比。

似乎是一种巧合，在两次连续的课程中，砂岩材质分别以两种截然不同的呈像方式展现在我面前。龟兹石窟内外裸露的砂岩是这些颗粒最原初的状态，它们比洞窟壁画出现的时间更为久远，粗犷而自然、质朴而温暖。而现在，被我打磨光滑的蓝灰色砂岩层面，齐整、有序、理性、简约，甚至带有阻隔、冷漠等语义，即便感受到温暖，也是一种隐匿的存在。它是现代生活的缩影，仿佛是一座看不见的城。

我将砂岩颗粒的两种呈现方式整合到一幅画面中，组构成新的凝固而坚实的空间。我喜欢简洁明朗的表达，最好是形式简约，不多着一物，至静，至远。所以，粗糙和光滑在我的画面中是简单的面与面的构成，分割它们的仅是一根有变化的折线。我刻意弱化了色彩的变化，画面统一成蓝灰色，凸显材质的对抗。光滑部分是突起的，一层一层垒高，之后要一遍遍打磨。整个过程中都在反复地做同样的事情：刷沙粒和打磨。无尽的层次，无尽的重复，无尽的空间，竟萌生出一种仪式感。"本土采集"课程，既加深了我对岩彩材质的理解，也促使我从材质的本体出发，走向表达。

教师点评：

李玙君同学有较强的独立思考的能力，工作效率很高，行动力强。整个单元的学习没有遇上大的难题，在我教过的学生当中，她是悟性较高的那一类。她的作品与她的性格非常吻合，冷静、严谨。作画的过程秩序井然、有条不紊。总之，她的那种工作状态是职业画家最希望有的。作品的完成度很高，语言的方式具有比较明显的个人逻辑，应该说体现了一个专业画家的良好素质。

二　徐瀚作品案例

师生对谈

陈：在上"本土采集"课程之前，有没有什么预设？

徐：其实是想过的，可能是用武夷山的土表达对武夷山的印象吧。之前胡老师也说过，要是想表现哪个地方的东西，尽量用那个地方的独有材质来表现。

陈：我觉得你抓住了关键。你刚才说的就是课程核心。一是"本土"的意义。为什么要选在武夷山，当然是武夷山的颜色多、材料多。二是为什么要在武夷山创作，要与武夷山发生关联？我觉得这是当代艺术"在地性"的体现。三是朱老师强调一定要用抽象的方式。能否通过这段时间的创作，结合这三个点，谈一谈你是如何在创作中实现的。

徐：刚开始的时候，我的理解还有些偏差，想着用现实生活中的一些抽象的图形来进行创作，后来觉得这样自己完全放不开，还是得用自己的感觉、感受来随机创作抽象的东西，顺着发生的抽象关系往下走，这样比较随意，不受局限。我还有个想法就是将其他的材质材料融入这个课程中，后来想着既然是"本土采集"，那么就希望只用土和砂岩来完成，所以暂时把其他材料放在一边，主要以土和砂岩来呈现。

陈：这些要害你都抓住了，看你现在的画面是以砂的流淌为主，色调上的选择还是很特别的。你只强调了一种技法和材质，然后把它做到极致，包括颜色的搭配上和大家都不太一样。在大家材料一致的前提下你出现了明确的个人特色，你是怎么考虑的？为什么选择这种色调、肌理，它与你的精神内涵也好或者你对武夷山的印象也好，有没有什么关联呢？

徐：是有一点联系的。流淌的肌理实际上是一种偶然，当我选择做一些特别规整的抽象形的时候，就拿一个小板做了流淌肌理的实验，做完之后觉得自己很放松，太刻意反而会让自己紧张，后来我继续做了不同流淌的实验，才确定了这种流淌的方式。画画的时候，我比较喜欢听歌，比如摇滚、金属类，所以在色调上可能像喜欢的音乐一样偏重一点，冲击力较强，对比较大。

陈：目前看来红色比较多。你选择的色调、流淌的感觉跟武夷山有什么关联呢？

徐：武夷山的红土比较多，所以我选择以红土为主。有时想表现虚幻的景象，本来也喜欢对比强烈的东西。目前的强烈对比效果不是最终的，最终完成我会把一些东西盖下去，之后上面以白色调为主来表现虚幻的东西。

陈：你对目前的进展还满意吗？

徐：还可以，但现在也仍然处于尝试的阶段，今天上午把一张破掉了重新做，感觉不是自己预设的结果。

陈：你对这门课程还有什么困惑吗？

徐：困惑主要存在于材料的运用及抽象的形式等方面，我要不断地尝试调整。在材质方面，流淌还达不到我想要的效果。

陈：你心里理想的流淌效果实际上并没有出来？

徐：在小板上还好达到效果，一到大板上，远看大的效果能出来，细节不太多，我想要的微妙感觉没有出来。只有大块，没有细节。

陈：朱老师的教学方法有没有特别有意思的地方？你觉得他上课最吸引人的点是什么？

徐：他很会顺着学生的思路去帮助引导，和学生的想法产生一些碰撞，形成一个更好的观念、想法，不会强行往你的作品里加东西。

陈：谢谢！

学生心得：

从西安到武夷山，明显感觉到脚下的土地发生了变化，上飞机之前还是一片黄土地，短短两个小时，竟然踩在了遍地红色的土地上，让人感叹大自然的神奇。有色土的采集真的震撼到了我，在武夷山地区，土的颜色竟然能分出二十多种，这在全国也是少见的。既然武夷山本土就有这么丰富的色彩，就应该好好地利用。

朱老师让我们尽量做抽象作品，宣泄自己的情绪、情感。而我一开始做得规规矩矩，越看越不喜欢。在不断自我否定寻找新突破，无意间用水流冲沙底时，我找到了一些灵感。我便顺着水冲这样的感觉一直往下做，很快做出几张满意的小板，也得到了老师的认可。找到了自己的表现方法后，这几周的课程就与水结缘了，两张大板全部采用了水冲方法。大板上的基础沙底用水冲，比我预想要难很多。首先，大板要比小板重很多，不像小板那样可以直接拿在一只手上，另一只手喷水，还能转动板子。其次，用喷壶喷水根本没有作用，需要稍大的水流才能冲出大的肌理效果，小的肌理效果再用喷壶慢慢调整。再次，基底塑型的沙在调和时须使用较浓的VAE乳液，否则，辛辛苦苦冲出的沙底会因粘不牢而脱落。

在两张大板的处理和呈现效果上，我选用了柔和和刚硬的对比关系。柔和的作品选择用水慢慢流淌，形成一种温和、细腻的感觉。刚硬的作品沙底则巧妙利用了武夷山易变气候，在暴雨即将来临之际，将泼上沙底的画板置于户外，借助大自然的力量，任由暴雨切割，这样的肌理效果既刚强又有力度，是人工所达不到的。这两张作品基本以黑白两色为主，细看会发现黑形外还包裹着灰调的暖白色，再细看，又会发现暖白色中还包裹着微弱的红色，这样画面才不显单调。不论是表现柔和还是刚硬，都以一种朦胧、虚幻、缥缈的感觉来呈现，从头到尾都离不开水。或许，是因为我喜欢玩水，因此，整个作画过程都是一种享受。

教师点评：

徐瀚属于那种比较容易敏锐地捕捉到稍纵即逝的灵感的这类画家。勤于实践，把实践中的各种可能的机会恰到好处地发挥到极致。他的优点是不愁手里没有"风格"化的资源，只要他静下来，把它们的"可能性"分析到家，就差不多可以捋出一个可行的方向来。但一种语言方式的轻易获得，也容易导致随意放弃。从目前徐瀚的状态看，他过往的实践经验已经变成了一种积淀，这对他将来取得更大的成绩都有相当大的好处。

→
徐瀚作品赏析（二）

三 孔德轩作品案例

师生对谈

陈：在上"本土采集"课程之前，你对这门课的理解和预设是什么？

孔：在新疆龟兹上摹写课时，我对岩彩材质有过一点采集，已经与"本土采集"发生一些关联。所以，对采集并不陌生。对我个人来讲，从单纯的采集岩彩这种物质到相关的材料整理，武夷山的土有哪些颜色，颜色之间的微差，不同色系之间的比较，背后的一些相关资料，比如这些土出自哪里，在什么样的岩层上，以及画面中的一些运用，我觉得都应该在采集的思考范围内。

陈：你刚刚强调的是"采集"这个动词。"本土采集"前有"本土"这个定语，"本土"的意义在哪呢？

孔："本土"是对采集内容的限定，采集不是无目的的，"本土采集"是对采集更具体的阐述。把武夷山作为本土的一个采集地，限定我们从这个地方深入采集并进行思考，对采集之后的创作是很有帮助的。我在武夷山采集的土，画上去之后的色彩关系可能触发了我对某一种色彩的感觉，在画面中可能就会运用这个色彩关系，这个色彩关系是武夷山给我的启发，是我通过观察这片土地所获得的想法、灵感，这是我理解的"本土"。

陈：武夷山的土很丰富，但它还是有自己的主色调。在采集的过程中，对色调的选择可能会引发在之后作品上的一个倾向，在采集过程中观察岩层也可能产生创作灵感。朱老师课程要求的关键词是"抽象"，想问问你是怎么理解的？为什么要用抽象的形式？土和砂岩这个材质怎么和抽象形式关联起来？

孔：来武夷学院上课之后，朱老师提出在创作中要用抽象思维的方法去组构自己的画面。应该说我准备得不是很充分，创作要限定在抽象组构中的这种练习之前是没有的，这是第一次。我理解的是，在小板的练习和大板的实验中才会具体地思考，当然有一些具体的标准，比如画面图形的抽象结构，材质对比的抽象结构，色彩关系的抽象结构。老师把抽象结构在创作中提出来，能非常好地帮助我们更深入思考画面具体内容背后的创作方法。

陈：可以通过自己具体的创作过程谈谈吗？比如是从一个情绪切入呢？还是不带情绪地去找自己喜欢的肌理或图形构成，通过它再来想想如何和手里的材质结合？

孔：我感觉从小板的练习到两个大板的创作，首先是从画面整体图像结构上触动了我。因为我喜欢的图形偏机械型，像三角形、方形；其次是思考它的材质，比如土、岩石、金属之间的对比，这是吸引我的第二个方面。在画面中我有意识地调整自己的思考方式，会主观地改动某些图形的材质，甚至调整图形的结构，包括层面的关系。

陈：你调整的依据是什么呢？

孔：依据作品背后图形之间的抽象结构，图形秩序的梳理，或是画面节奏的梳理，图形的大与小，图层的高与低，颜色的变化，材质的粗细，以及与异质的对比，等等。

陈：听了那么多，你好像没有特别去强调情绪，所以看到你现在的画面时，不太能感受到你带了怎样的情绪去创作。我个人的理解，一个抽象图形后面，情绪是赋予图形精神内涵的途径，因此情绪还是很重要的。比如你刚刚说的三角形、方形，这些形状本就会对应地给我们带来一种情绪，可能是稳定的、克制的。是不是在这个过程中要考虑些这样的问题？视觉形式表达的最终目的还是要把个人的情感和精神内涵表达出来，如果只是图形组构的话，对于作品来说深度可能会不够。我作为一个旁观者看你的作品，觉得你说的方形、三角形其实并不明显，所以就不清楚你当时选择这些图形时是以怎样的角度切入的，你想表达什么？

孔：我比较理性，同时也追求自然、舒服，我希望我的作品也是那样。整体的色调偏中性、冷调，不至于沉闷，也不至于走向纯冷抽象，我要从偏冷抽象的角度体现出舒服和自然，中性偏冷是我很理想的状态。如果说我想通过作品最后传达给观者一种情绪，也是希望能够在作品整体上有一种青灰的感觉。情绪上的东西很难说，从创作元素去观察的时候，可能就是井盖的图形或是当时的光线，那种光感吸引了我，所以我才去表现它。

陈：光感形成的某种图形吸引你，或者是光感的材质吸引你，或是光感当时营造的某种氛围吸引你，我刚刚说的是从三个不同的点切入，这些会对你后面的作品产生很直接的影响。我们可以把武夷山的土、砂岩，作为一个契机去打开毕业创作或是之后创作的一条路径，所以我会逼问你一些问题，刺激你去思考一些东西。

孔：对于这个问题的思考，的确是我非常欠缺的，也许有过，但是没有深入地去挖掘。

陈：将情绪和图形对接是很难的。很多人热情澎湃，有很多种情感、情绪，可是图形没有表达出来。没有表达出来，就是失败。因为我们是用视觉来说话的。另外，我们比别的画种来说又多了一层要求，就是岩彩材质，你选择的图形、情绪、材质怎么三者合一，要做到这一点特别难。这么多年我一直在思考这个问题，艺术家、媒介和表达的主题之间的关系，比如想画的东西任何材质都可以替代，那就没有意义了。为什么要选岩彩呢，肯定是有与众不同的东西，这种材质怎么跟个人发生关联、怎么跟本土发生关联、怎么跟当下发生关联，这是我们应该去思考的。

孔：我觉得如果单纯从情绪上创作和表达的话，没有必要联系当代、本土。

陈：我觉得是不要刻意，对当代性的理解就是当下，每个生活在当下的人，或多或少都有当下性，不要刻意挖掘也不能回避。如果只是单纯表达个人情绪，有点自说自话，艺术可能是自说自话的一个途径，但是艺术创作在自说自话的基础之上，应该有更大的作为，而不是一个简单的个人日记、个人情绪的宣泄。回到这个课程的三个关键点：一是本土的意义，二是抽象的方式，三是怎么和武夷山发生关联，即"在地性"的体现，你是怎么考虑的？

孔：以武夷山为一个点，从材质体验，到创作方法的探索，都是对岩彩本土性的思考，我觉得情绪在这里面自然就流露出来了，有的人情绪是释放型的，有的人是内敛型的，这也是艺术当代性的一个特色。我喜欢这样的表达方式，从创作的一些细节中进行情绪表达，情绪的表达不是具象的。

陈：当然不是具象的，但是情绪要能让人感觉得到。

孔：艺术家在表达情绪的时候是当代性的，观众也是当代性的，当代文化语境下的观众在变化，我们是创作者，同时也是观众，我们也会试着用自己的方式解读别人的作品。我觉得这样的探索会给岩彩的当代性带来可能。至于岩彩本土的限定，我觉得是一种责任，是作为当代岩彩艺术家创作方向的一个特色，是一种文化担当。

陈："在地性"你是怎么理解，怎么表达的呢？

孔："在地性"可以说是到了武夷山才开始思考的，除了武夷山岩彩的材质，我是通过武夷山生活或场景的细节给我带来创作的灵感，我又运用武夷山的土和砂岩去表达这样的灵感，从艺术的角度上有我自己理性的梳理，这些梳理是岩彩艺

术表现形式固有的方法，这些都是在武夷山才有的创作，在其他地方就可能没有这种情绪，也表达不出来，我不知道这属不属于"在地性"。

陈：我觉得"在地性"可能对共性的要求会大一点，你说的细节都是具有个性的，然而在共性上欠缺一点。大家一看就知道是和武夷山发生了关联，又回到很传统的方法，画的是武夷山的水、武夷山的建筑。我们要求的是用抽象的方式把武夷山带给我们的感觉或是特点提炼成抽象的方式表达出来，目前来说这是挺难的事情。

孔：我们第一次以武夷山的土和砂岩为主要材质，除了自身的特性外，还有颜色以及解决画面内容的一些问题，都需要不断地去尝试。我喜欢的点不仅仅是在武夷山，在其他地方也可能喜欢这个点，但是武夷山给了我用这个材质去表现我喜欢的点的可能。这既是限定也是一种启发，用这种材质去表现自己的内容会带来一种新的艺术感受。

陈：可能同样的题材换一个地方就不会用这种材质了？

孔：也许到别的地方就画不出来这种感觉，喜欢的东西还一样，味道却不一样。

陈：关于课程，你还有什么困惑吗？

孔：画面内容不管是具象还是抽象的，每个人都要抒发自己的情绪，但是表达过程中，对于抽象结构层次的关系我容易忽略，或是模糊，画着画着就会把自己本来设定好的抽象结构忘掉。

陈：为什么会忘掉呢？一开始你限定了一些形状，但是画的过程中会被什么带走呢？

孔：会被画面创作时出现的意外，或者是新的结构带去别的地方，原来设定的抽象结构就需要做出调整。

陈：也许意外出现的效果是你更想要的抽象结构！

孔：以往的经验告诉我按照自己的情绪走的时候，会比我最初设定的抽象结构要弱，这就是我困惑的地方，这也是我欠缺的地方。

陈：这个时候你有没有想过怎么去解决呢？岩彩的制作周期很长，在这个过程中情绪会不停地发生变化，画面也在不停地发生变化，偶发性特别多，可能会被某个偶发性牵着走，这是每个画岩彩的人都会经历的。这时候需要回到初心，把这些偶发性控制住。

孔：谢谢！

学生心得：

有色土的采集

当我们真正走进深山，挖掘有色土和有色砂岩时，对土色的色彩固有概念才算彻底开阔起来。武夷山属于丹霞地貌，土壤的颜色饱和且丰富，尤其是红黄色系土壤和砂岩。还有最难得的紫色土。在有色土和砂岩的采集过程中，我发现武夷山的砂岩粗松土质细腻，采集后只需要简单分拣一下，直接打粉即可使用，颗粒不明显。武夷山独特的地理条件孕育生成的不仅有丰富的有色土和有色砂岩，还有醇厚幽香的武夷岩茶。课程之余全体师生还考察了下梅古村落、印象大红袍演出、建盏龙窑遗址、武夷山景区，加深了我对武夷山风土人情的了解和喜欢。

创作过程

颜色丰富的武夷山岩土让大家情绪饱满，创作内容亦是根据对武夷山场景或物质媒介的感受展开的。我选取的创作素材是每晚回去岔路口边的一个井盖场景。选择这样一个内容作为创作素材，基于我长久以来对金属质性和颜色的喜爱，一面孤独的井盖，镶嵌在暗灰色的柏油马路中间，锈蚀中磨砺出独属于金属的银白光亮，给人以坚定沉着之感。选择这一题材并不符合课程要求的抽象画面形式，但既已选择不妨"先过瘾"，看看岩彩的表现技巧能达到什么程度。

创作程序

步骤一：灰砂制作基底。

步骤二：粗砂制作路面部分基底。（考虑基底颜色和路面部分材质和颜色的区别，路面的粗砂颜色要丰富，我在武夷学院校园里找到了几种不同颜色的石子用原胶粘到基底。）

步骤三：用模板制作井盖的造型。（黑色石英砂做底，分别再刮红色砂岩和灰绿色砂岩）

步骤四：打磨路面砂岩部分。（角磨机和打磨机分别磨光，露出预埋的粗石子和黄沙）

步骤五：用铁粉做井盖锈蚀的效果，石墨粉做金属磨光的效果。

步骤六：整理完成。

创作第二张作品时，我尽量以抽象的形式尝试更多的材质，展现武夷山土色的丰富表现力。我仍然选择金属异质和武夷山的土构成画面，色调以暖色红黄打底和一部分颗粒埋在一起。这一张作品在后期层面叠加时，在画面的结构关系上纠结了很长时间：一方面抽象图形以三角形为主，但又加入了圆形元素，本来想弱化图形的冲突，却使画面图形更乱了。另一方面，色彩上一开始就很丰富，缺乏主要色相主导。最后调整方案，以深灰色整合画面中部的色彩，形成中部深蓝灰色的三角形图形，并与深褐色形成一对色彩关系，使画面整体色彩形成冷暖关系，图形有协调关系。

本次课程在运用有色土进行创作的过程中，组构画面形式带给我纠结和困惑，发现缺少控制画面的方法和抽象结构的意识，这将提示我，在今后创作中要更加深入地进行思考。

教师点评：

孔德轩有较好的传统文化的基础，他的"文化生活"浸润出的一种特殊的艺术气质在向现代文明探索自己位置的同时，表现出了一定的自信和张力，这是比较难能可贵的品质。他的作品沉稳、端庄，透过粗犷的表面颗粒，作品内在的脉动会敲打观者的心房，这与他的真情倾注有关，也与他的生活积累有关，更与他的文化修养有关。需要特别注意的是，在当代文化的大背景下面，如何轻松地应用传统资源持续地传达对今天社会的关注，对他，对所有同学都特别重要。

四 杨思瑜作品案例

师生对谈

陈：在开课之前你对这门课程有没有预设，觉得这门课程应该是什么样子的？

杨：没有预设。

陈：完全没想过？

杨：完全没有想过，只知道自己会用有色土。材料准备上也没有准备其他的，就等着现场采集有色土来画。来了之后发现我对五色土的运用并不是那么敏感，所以一开始做小板的时候，我只简单地运用了黑、白、灰三个颜色，但是考虑到我们的课程是"本土采集"，还是得用一些有色土，之后我就融入了一些其他材质，然后我发现，色彩课和材质课，是一种结合。当我仅以黑白灰材质进行创作的时

候，会觉得很容易，一旦加入色彩关系就会显得凌乱。

陈：对，它们是一种递进关系。

杨：第一周课程结束后，我开始意识到应该关注材质，在此之前并没有意识到。

陈：岩彩绘画教学体系中的每门课程都有课程核心和课题要点。这门课的课题要点：一个是本土。本土的意义在哪？第二是抽象的表达方式，也是一种限定。第三，因为在武夷山创作，是不是得和武夷山发生关联，这是"在地性"的体现。这三点，你能否通过这段时间的创作，谈谈你的理解，或者说在你的画面中是怎么呈现的。

杨：我画的是一个女人体，因为武夷山给我的感觉，很像一个女人。我想用女性的感觉去表达。武夷山并不像其他的城市一样，高楼大厦，快节奏的生活方式，它给我的感觉是节奏很慢的。每天早晨起来我会看到山、云、雾，给人一种朦胧感，很符合女性的那种感觉。但是在实际操作的时候，我所遇到的问题出在图形上。前期做的黑白灰稿的形象是抽象的，并不很像女人体，但即使是抽象图形也把我限制住了。我在泼底子、甩底子的时候，是随性的、即兴的，本打算用一个颜色或几个颜色去整合，发现抽象图形已经缺失了激情，它不像我之前在iPad里做的那样生动、灵活。此外，我还用了模板，现在明白模板的使用也是要有选择性的，并不是所有的画面都需要用模板，有时候用模板反而会让画面失去洒脱的那股劲儿。那天，我卡在了那里，朱老师帮我勾了一下，瞬间就觉得画面活了。当即反应过来，其实我丢掉的是激情的那一部分，小心翼翼地找形，却丢掉了冲动的情绪。

陈：因为岩彩的制作周期很长，情绪也会变化，也有可能和初心完全背离。岩彩材质比较难控制，会出现很多意外，正是这些意外的东西，有时候可以帮助你，可能会生成比之前更好的画面。

杨：在小板实验阶段，我很快就进入状态，但到大板创作时迷失了。这到底是为什么？第一就是我之前说的没有预设。第二是小心翼翼地寻找形，是图形出了问题还是什么出了问题呢？

陈：我觉得图形可能没有问题。以一个旁观者来看你的画面，视觉效果还是不错的。两张作品的色彩关系都很好，包括黑白灰结构也很清晰。现在的问题可能是你没有做预设，没有想清楚到底自己想要什么。比如，材质上的预设，因为泼底泼出来的基底类似，如果图形再类似的话，就会让别人感觉只是变换了颜色，更

多的是要思考根据有色土和砂岩的特性把两者拉开。这是创作的正常过程，开始不断做"加法"，后期就要做"减法"。如同一群人同时说话，反而一句都听不清。一张画解决一个问题，所以此时需要想清楚最想表达的点。

杨：我再想一想，试一试。

陈：对于朱老师强调的抽象方式，你有什么看法？

杨：我觉得抽象只是一种说法。老师可能是想让我们解放自己，我认为这是核心。大家对抽象都有一个笼统的概念，我们会看一些抽象大师的画，大概会有一些了解。虽然我有时看不懂，但我能看到里面的激情和情感。我在泼洒的过程当中，不同的情绪都会在画面当中流露出来。在这个时候，我会觉得画画是开心的。不去想太多的东西，完全沉浸在自己的情绪里，所以不会感觉疲惫。到后面对形进行收拾的时候再做一些取舍，也会稍微纠结一下，但纠结过后，最终目标会更清晰，因为目标是清晰的，就会觉得前面的路是直的。像现在，我的前路就不是直的，是弯的，会觉得很模糊，有被束缚的感觉。所以，我觉得老师定义的抽象在我心里只不过是一个词而已。其实最重要的还是要解放自己，作为一个艺术家或者是画家，最重要的东西不是记忆上的，而是情感上的，要把真正能够走到自己内心里的东西释放出来。这门课程最大的意义就是告诉我们其实绘画可以离自己特别近。

陈：你说武夷山给你的印象像一个女性。我觉得你应该具体化，女性只是一个很笼统的名词，其中包含各种各样的信息，需要和你的情绪联系到一起，然后再与色调、材质对接。也可将不同的女性特征用适合的抽象方式表达出来，比如女性的温柔或者刚烈，等等，这所有的点都会成为画面的支撑。单从画面图形上去体现这种女性特质可能会有一些生硬，但如果图形和情感能够对接，那么对特质的表现相对会容易一些。

杨：确实如此，这两天一直困在形里面，感觉离初心远了。

陈：如果图形和心理情感对接不起来，就会一直陷在里面。要再深入思考和具体一点，你到底要反映女性的哪些方面。我曾经写过一本书，内容是把性别和岩彩的特性结合到一起研究，我采访了一些女性岩彩画家，印象特别深的就是胡明哲老师，她说她从来没把自己当成女性看，也没有想过画面中关于性别的东西。但有些潜意识中的创作行为来源于性别的天性，是规避不了的，是血液里的东西。我也曾经采访过一位男性画家，他的画面比较梦幻，我问他有没有考虑过有人会说你的画面不像是一个年纪比较大的男性画出来的东西，他说他从未想过，他表

| 道器同一

达的是内心。就比如，有时人们会评价你的画面太女性化了，也许你会想是不是应该让它刚硬一点，但其实你并不是这样的人。我们强调的当代艺术的"在地性"，不是说像传统绘画一样要画一座山、一个景、一个特别明显的东西。你切入的这个点就是很抽象的，完全可以再具体一些，把方向再明确一点。

杨：您的分析启发了我，我一直困在技术层面，一直考虑制作程序到底应该要怎样，越画越没劲。现在突然间觉得最大的困惑不在技术层面。

陈：技术只有与自己想要表达的东西对接上才是有意义的。因为你就是你！哪怕是用一样的东西，但与别人的感觉是不一样的。最终你是在创作中不断地了解自己。岩彩的材质这么多样，你要去想这么多样的材质到底有哪些可以与自己对接，这是比较关键的，这也是我们一直要思考的。

杨：聊完以后瞬间开心了！您所说的初心，现在好像又找回去了。最重要的还是要找到自己！

陈：谢谢你！

学生心得：

本土采集的意义是什么？这是我上这门课程之前的疑问。到武夷山后，我们在山坡上、旷野中顶着烈日像挖宝藏一样劳作，那种快乐和发现便是采集的意义之一吧。我们这一代，大都居住在城市，与泥土的接触几乎为零，武夷山之行像是我与大自然的深入沟通，在大地采集的过程中我逐渐明白，岩彩的物质性，除了颗粒感之外，更带给了我们一种商品颜料之外的情感。它们被雨水冲刷，被杂草埋藏，又被我们发现和挖掘出来，分类，研制，这便是一种自我与材料的交流，更是情感的赋予。

这些不同色彩的土壤向我展现了它们强大的包容性，我们的画面里有土与铁的结合，有和绳子的结合，有与布的结合，等等，这一系列的结合并没有让我感到丝毫的突兀，它们和谐地在画面里互相成就着。

起先，我很主观地设定了自己的绘画主题，想以女性背影来表现一种我对武夷山的感受，但中途发现寸步难行，一直在技法上较劲，画面没再给我刺激，我也对画面没了反应，画面也就慢慢失去了生气。朱老师告诉我，你想一想小孩子是怎么画画的？他们有高超娴熟的技艺吗？他们的画为什么会那么生动有趣呢？这让我恍然大悟。人与画应该是合一的，是互相刺激、你来我往的，也应是相互沟通

的，而不是一味地去掌控它。我们与材料间的关系是平等的，这是大地采集带给我的深层感受，我们同为自然界的物质，没有高低贵贱之分。

教师点评：

杨思瑜在课程的前半段经历了太多的心理纠结，由于之前的一个未实现的"构想"的惯性，导致创作迟迟达不到课程要求，她具象表现的强烈愿望和整个班级同学的热火朝天的抽象语境形成了强烈反差。艺术创作时坚持自己的理念是基本原则，自主、自为才能进入创作的"极乐世界"，但这与本单元的抽象表现方式形成巨大矛盾，作为学生，完成作业才是王道。好在三周过后，杨思瑜豁然从迷茫中顿悟，并且很快从抽象思维中找到了某种次序。应该说从其完成的几件作品中，观者是能体会到作者内心的某种冲突的。几周的心路历程，变成创作的素材，通过抽象表现的方式表达得明确和有力度。

→
杨思瑜作品赏析（二）

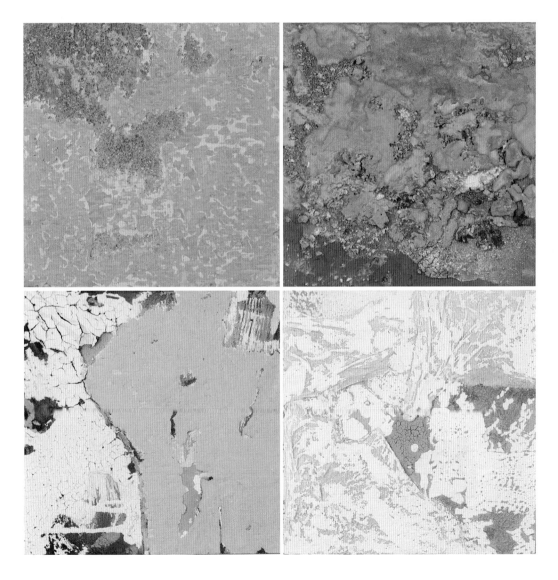

五　周博杨作品案例

师生对谈

陈：在上这门课之前你有没有做过预设？

周：没有。

陈：今天早晨我和朱老师及另一位助教聊的时候，他们都有提到你，认为你从一开始的具象到抽象的突破比较大。因为这门课程的核心要点是要利用抽象的方式，同时，本土采集也是这门课程的一个核心。想让你谈一谈，对本土采集的理解，以及你是如何从具象转变到抽象的。

周：关于本土采集，我觉得之前胡老师说过一句话让我很受启发，就是用一个地方的材质来创作一个地方的东西。我一开始选择那些动物，也因为我本来对这些动物就比较感兴趣，我觉得创作还是要从自己的兴趣点出发。之后我上网找了一些资料，找到武夷山一些特有的动物，对它们的形象进行抽象提取。这门课的目的主要还是研究材质对比，太过具象的东西可能不太适合去发挥、体验这种材质的特性，所以后来我转向比较抽象的观念上的系列作品创作。采集过程也是一个体验大自然丰富颜色的过程，我们在采土、挖土的时候能发现和感受大自然中的美。

陈：你现在选择与木头关联，在观念上与之前"材质质觉"课程的作品是有延续性的，对吧？

周：是的。

陈：你为什么会选择木头这种材料呢？它与岩彩的关系是什么呢？

周：一开始我想画具象的动物，但在内容上没有突破，因而就想从植物材质切入尝试一下突破。之前同质异质的时候也用过树皮来进行创作，木头和土质天生比较和谐，也更容易去表现。之所以想到用火烧也是为了去放大木头材质的感觉，经过火烧之后，木头不仅多了一个层次，而且还会把木头的肌理以及材质的美感放大，这样和土放在一起，既协调又有冲突，也能表达一些情感。比如说，人们看到火烧的痕迹就会感受到一种悲凉的，或者说残酷的美感。

陈：那你觉得朱老师授课的最大特点是什么？

周：我觉得上朱老师的课能放飞自我，让我们很容易找到自己喜欢的东西，然后去进行深入了解。这可能会对以后自己的创作和艺术道路有很大的帮助。

陈：朱老师在引导的过程中有没有你觉得特别受用的方法？

周：朱老师特别在乎构成上的一些东西，比如说形与色的对比。当我创作的时候，这一点感受特别明显，在构图的时候可能会考虑到一条线和另外一条线之间的曲折对比，或者说一个色块和另外一个色块的面积对比，或者说泼底之后露出来的底色的面积大小、露出来的底色的线面关系，等等。

陈：你说到大部分同学先泼底然后再把底色露出来，我也问了一些同学，他们认为，泼底的时候感觉跟陈老师的课有点像，但之后如果按照陈老师的方法来做发现又是不行的。表面上看起来好像用的技法是类似的，为什么没有办法用原来的方式去收拾呢？

周：我上陈老师的课程是用金箔来收形的。矿物颜料与金箔的对比是很强的。但我们这节课用土来收拾，会有一种特别微妙的关系从土里透出来。陈老师之前的那种方法是先把你认为好看的形圈出来，然后覆盖其他地方，那个时候还是老师牵着我们的手过河，而现在我们要通过自己的主观处理来进行一些取舍，要以自己的审美来看待自己的作品。

陈：这门课不要求画任何稿子，那就可能是要我们先把这些东西潜移默化地转换成下意识。如怎么把底色留出来是好看的，这是下意识的。朱老师常提醒我们，要慢慢地把这些东西融入血液里面去。

周：对。因为上陈老师课程的时候，我们还没有经历过这些，等我们上完陈老师的课之后开始有这个概念。所以这门课就会激发我们的潜意识，再去进行创作。

陈：那你觉得还有什么困惑吗？

周：其实有困惑，我这几幅作品，按照老师的话来讲是比较观念性的。我认为这种东西没有什么技术含量，所有同学都能做出来，我在思索观念性和绘画性的比重关系。比如说，有些同学的作品绘画性偏重一些的，可能会考虑边缘的虚实。而我的作品在底子做完之后，考虑的是木头以怎样的一种姿态与画面协调。我感觉两个方面的侧重点不太一样，也希望今后在创作中可以解决绘画性和观念性的关系问题。

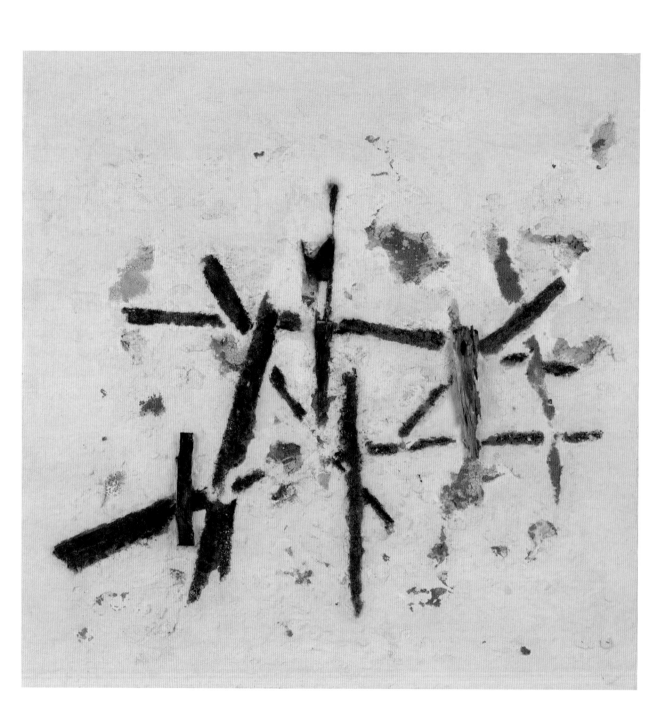

| 道器同一

｜道器同一

陈：其实两者并不冲突。我并不认为你的作品是特别观念的，其实你的作品的绘画性还是挺明显的。真正观念性的作品是要让人能直接感觉到背后的主题。

周：现在有一个困惑：我还不是很理解什么是观念性。

陈：观念是指某一地域某一时期的人群对于一些问题固有的认识。以艺术的方式表达这种认识，被称为观念艺术。情感是比较个人化的，很容易变异，不是观念。强调观念性的作品自然不会去关注其他，例如绘画性等。

周：谢谢老师！

陈：也谢谢你。

学生心得：

武夷山是著名的丹霞地貌，拥有得天独厚的神秘五色岩土。在黄土地长大的我未想过能亲眼见到色彩丰富的土地。经过一周的采集，我才真的理解了此次课程的内涵——通过对于绘画材料的采集和加工，近距离接触大自然，不仅能体会本土大地的丰富色彩，也体会到有色土质性的沉稳厚重。

课程刚开始时，我由于太拘泥于具象的外形，导致自己没有办法充分体验材质的美感，也没有真正地解放自己，因此小板的实验制作使我十分纠结。老师及时找我谈话告诉我：第一，创作要寻找自己内心的兴趣点，要从自身的兴趣点出发，构思如何与岩彩相结合。第二，要从岩彩材质的角度出发，考虑岩彩适合怎样的表现。例如，岩彩材料的颗粒感似乎不太适合表现具象的内容，而更适合表现抽象的内容，这既能体现出岩彩的材质感，也能激发出作者的创作热情，释放内心。

我开始思考如何将自己感兴趣的材料与岩彩的土和砂岩相结合。经过寻找与分析，我发现自己对木头有一种莫名的情感，因此决定将木头与岩彩材料相结合进行创作，在将木头、木屑几近堆砌的方式摆放于画面之上时，我感到了一丝精神与情感的解放，因此我大胆抛弃了具象形的表达，只探索如何用材质表达情感：用真实的木棍或木条，对比以木屑、沙子或是焚烧后的刻痕组构的伪木棍。这组作品我选用武夷山当地采集的土质颜料混以石英砂泼底，用粉色土、白色土以及灰色土作为整理色，从而构成一种材质对比关系，又因为这次的作品比较偏向观念性创作，所以主观弱化了底层的对比，以防止"喧宾夺主"，使画面相对纯粹，表现性强烈，画面主体用木屑，黑色、红色石英砂，木棍，以及烧痕组成，使得画面在统一之中又有变化，火焰灼烧木头的痕迹可以给人一种强烈的刺激，这些

都能使画面的语言更为统一。

这次课程我的收获很大，我挣脱具象形象的束缚，解放了思想，也表达出我想要表达的情感，更重要的是找到了自己感兴趣的材质与创作的关系，这是我最大的收获。

教师点评：

周博杨同学也有和杨思瑜类似的经历。开始几周，他对自己选择的具象方式不离不弃，后来发现具体的形象会大大地约束艺术语言的展开，所以他放下包袱，任由想象的翅膀自由飞翔，接下来的工作就变得顺理成章了。周博杨的性格中有许多亲近自然的基因，所以无论是其具象还是抽象的内容中，都表现出他对自然生态的极大关注。由于他对大地之中那些"受伤"的材料的敏感，所以呈现的作品能体现出伤痛背后的很多故事。周博杨的作品给我们描述了现代文明阳光普照背后那些被遗忘的生命，这种情感的表述是非常真诚的。那些内心尚存一块净土，尚有一片爱心的观者都会被深深触动。我想这类作品无论技法、语言成熟与否，其意义都是显而易见的。

六 周龙敏作品案例

师生对谈

陈：这门课开始之前，你有预设吗？

周：完全没有。只知道是用土绘画，但具体怎么制作是不知道的。

陈：听完朱老师讲的第一节课之后，在采集有色土之前，有没有一些新的想法？

周：听完老师讲课之后给我最大的感受就是自由。因为之前进行的是临摹练习，并不是很自由，因为有模本。朱老师强调要找到属于自己的东西，然后我就使劲往这方面努力。

陈：朱老师比较强调的三点创作要求，即强调本土采集，运用抽象的方式，创作与武夷山的关系，这三点你是怎么在创作当中体现的呢？

周：其实我对土是没有概念的。之前用的都是矿物色，在这次制作过程中，我认识到了土的本质，它与沙、矿物质是完全不同性质的，这一点在制作时可以发

现。比如说颜色。一幅画，如果矿物质与土同时用，矿物色会特别亮眼，有时用得不好的话画面会很奇怪。若要开裂的效果，就得用很细的土。我本来以为沙研磨得很细也可能产生开裂的效果，但其实不能，两者的性质是不同的。

陈：那其他的呢？比如说抽象的方式怎么切入？我对"平面造形"课程中你写的心得记忆犹新，你说对机械形比较感兴趣，这从小板里体现出来了，你还是比较喜欢几何形。那么你对抽象的表现方式，你对沙、土的全新认识，这两者你是怎么结合的？还有创作怎么与武夷山产生关联。

周：在做小板的时候，我其实尝试过很多方向。比如很激情的，各种颜色的，也试过比较纯粹地用几何体去表现。在这个过程中我慢慢发现，我还是适合用几何体表现。在利用土质方面，是根据画面需要来判断的，比如，我追求比较安静一点的东西，就会想怎样用土表现出安静。

陈：那你是如何表现的？

周：色彩不能太丰富，我一般都用弱对比，色彩从强到弱一点点渐变过去。做小板子时，因为追求的是几何形，东西比较少，我又要从中表达丰富性，所以就加了布，在布的边缘线上，又加了一些动的元素。

陈：那扩大到大板以后呢？大板的变化还挺大的。

周：我本来也是想做布的。朱老师说布的形式被用得太多了，他建议不要再用布，然后我就改变了。改变了之后，第一张作品是冷抽象里有一点点小情绪，不是像之前那么冷了，也是一种方向的尝试。第二张作品还是恢复到了冷抽象，只有一点点变化。

陈：那你觉得这门课和前期课程的关系是什么？

周：我觉得是一个总结。比如说，之前上的形、色、质，再到写生，然后到临摹课，都是在为这后期课程做积累。这门课要运用到之前所有课的内容。

陈：我看到大家很多都是先泼底，泼完之后再找形，很像之前的写生课程。如果将写生课程的方法运用到这个材质的创作可能不太适用，是吗？

周：我觉得是。因为这门课涉及的材料的材质感会更明显，写生课的材料涉及的

材质不是很粗，但这门课中材质会很粗，可以做各种效果。我觉得最主要的是材质发生了变化。

陈：你还有什么困惑吗？

周：刚开始上课的时候，我有点分不清材质和肌理。其实这个困惑从上埃及壁画课就开始有了，虽然现在我理解了一点点，但不确定我的这种理解是否正确。我觉得肌理可能只是表面局部的一个东西，不涉及材质，只是一个表面效果。

陈：我记得你在"创作心得"里写了这两者的区别。

周：我一直都在想这个问题。因为在创作过程中我并没有真正理解材质，了解的只是粗细、凹凸这些表面信息，我还是没有真正理解透彻材质的深层含义。

陈：你觉得肌理形成的只是一个表面效果。

周：对。

陈：岩彩其实很容易出肌理效果。肌理是比较表面的，一定要赋予肌理本身一定的意义。掌握技法、制作肌理只是比较基础的，真正有意义的是深入地了解材质，然后去选择、去取舍，到那个时候，虽然材质表达出来的表面上还是肌理，但这时候的肌理效果或许就是你真正想要的了。我们现在还处于一个把圆的直径尽可能画大的阶段，都在各种尝试中。比如说，你之前接触的都是矿物色、金属箔，现在加入了土，加入了沙，直径越画越大，在这过程中，你慢慢在跟自己的内心对接，并学会取舍，对吗？

周：嗯，对。

陈：取舍之后剩下来的那些东西就是大浪淘沙，最后会选择几种材质，这些材质本身的性质和你内心发生关联，比如说你就不会选择那种特别外放和热烈的，可以感觉到你是比较克制的。

周：对，向内的，不是向外的。

陈：这样的话，哪怕你用很大的颗粒去画，最后有可能都会整理成一个比较微妙的感觉，这也许就是你一直在思考的材质。

周：我还想问个问题，怎么才知道肌理真正是自己的。如果只是一种习惯的肌理表达方式，这还能归属于真正的内心表达吗？

陈：这个是根据每个人的情况来定的。你的成长经历、年纪等都会不断地发生变化，我们就是在不断地在和自己对话，不断地向自己发问的过程中逐渐明晰你想要什么，你喜欢什么，真正想表达的是什么。有的时候的确会分不清这到底是不是自己想要的，真真假假的，确实没有那么容易确定。

周：我很害怕陷入一种习惯中，可能那是自己安全的领域，在挑战别的困难时，有可能又回到一个安全的地方。

陈：那你觉得在这门课中有没有这种感觉呢？

周：有，之前我选择比较安静的方向，因为我的性格是这样的。之后我又去挑战过其他的方向，但都不顺利，在挑战的过程当中，我觉得有很多情况下我自觉地跳回了安全区。

陈：你所说的不顺利，要看是什么，是对材质的不熟悉还是其他的。你去尝试其他的方式，就得把它彻底掌握，掌握之后，再去取舍，如果那时候再舍弃，就说明是真的不适合。但要是遇到困难就退回来，那就不可以，必须得把它吃透。经历一个稳定期，然后再变是很正常的。但是你会发现，形成相对稳定的风格之后，无论怎么变化，脉络还是清楚的。

周：那我现在就没有那么困惑了。

陈：你喜欢几何形，我建议你继续往深里挖掘，靠作品的量去累积，一旦量出来了，有些东西会越来越清晰，就不会那么疑惑。

周：是的。其实在做小板的时候，我尝试做一些很粗的东西，朱老师都把它们铲掉了，他说，太粗的东西不是很适合我的性格，我比较适合探索那些比较微妙的东西。在平整的画面里看到更多的内涵，我觉得这样还是很有意思的。

陈：确实是这样的。谢谢！

学生心得：
在武夷山我绘制了大小不同的两种板子，创作思路也不一样。

Long Min 2018.

针对六块小板，我所探索的是一个点：边缘线的问题。图形以几何形为主，画板的方形与画面几何形形成一种关系，大面积的颜色与小面积的颜色组成一种关系，几何图形相互之间挤压出来的形又是一组关系。

对于两块大板我采取了不同的绘制方法。两张大画是根据之前采集拍照的图片而绘制的，第一幅作品：第一要处理的是点线面的问题。为创作出线的丰富性，有把绳子埋在里面，再拉出绳子后留下痕迹的线，有用刮刀刻的线，同时也会考虑线的走势，因为这会影响画面的势。关于点的处理：把绳子拉出来后，会有留在画面上的点，以及本来埋在下层的点，这种自然留下的点，可能未能形成秩序，所以需要增加或减少画面中的点。关于面的处理：需要考虑到面积的大小、形状、位置的分布等。第二要处理画面的空间关系，在画面的左方，有颜色较浅的虚的面积，这使画面形成一种空间关系，不让画面太闷。第二幅作品：主要是表现材质的微差关系，即白色的土、灰色的沙以及颗粒比较大的空心砖三者之间的材质微妙的关系。虽三者都是以平的视觉呈现，但是表达的手法不一样，灰色的沙主要用砂纸打磨平，粗颗粒的空心砖用推刀刮平，最上面的白土则用"汤"的方法与推刀相结合抹平，主要探究材质以及表现手法之间所呈现出的视觉的微差。

教师点评：

周龙敏的性格平静似水，我试图想让她在创作过程中有些"波澜"，但都以失败告终，也许只有那片她熟悉的领域才是她觉得身心舒畅的地方。小小的乾坤也会有大的世界，鸿篇巨制如果没有精神的依托，也只能是花拳绣腿。周龙敏的作品简洁、明快，由于每个方寸之间都倾注了大量的精力，所以精微之处耐人寻味。在今天这个风风火火、情绪焦躁的时代背景下，在她的作品前面是可以驻足的。艺术的功能多种多样，一个可以让漂浮的心落到实处的作品，我认为它是有价值的。

七　黄旭东作品案例

教师对谈

陈：在上"本土采集"这门课程之前对它有没有预设？或者说，心里有没有想过这是一门怎样的课程？

黄：在看了上一届的一些影像、资料后，大致有一些方向。选取的是本地的材料和素材，就像湖北武汉地铁的壁画，就是以本地材料的文化背景创作的。对于

"文化属性"，我不知道这样表达对不对：根据这里的风土人情与现场采集到的材质，再现这里的美感。

陈：其实这个理念是当代艺术中"在地性"特别重要的体现。老师对这门课程有些要求，比如刚刚说的本土、跟武夷山发生的关联，还有抽象的方式，这是特别重要的切入口，请问你对抽象的方式是怎么理解的呢？

黄：我这次选的是手套，手套是具象的，画的时候我尽可能用抽象的语言去解读，使其外形上像手套，但内在语言是抽象的，比如说我们用过的图形关系、色彩关系，我不完全按照这个方向走，只是借助其中某些部分，大部分是根据抽象的感觉在实物照片中提取抽象的元素。

陈：为什么选择手套呢，你觉得它与武夷山的关联在哪里？

黄：我在采集土的同时也采集了其他素材。当时在地上看到了手套，这是武夷山劳动人民的现场，也属于现场采集的一种，可能是偶然也是必然。手套的文化含量是很高的，它代表各种各样的人、各种各样的状态。像这只应该是工人的手套，也代表着劳动者的状态，他们的辛苦、与大地的关系等，是存有信息量的，所以我去采集它。

陈：目前的这两幅作品，两只手套除了抽象图形，背后还蕴含着你说的文化、内涵，两幅作品侧重点应该是不太一样的吧？

黄：第一只手套是根据我们以往学到的东西去表达它，第二只手套用瓦片去粘，瓦片也是我在武夷山当地采集的，这是当地人用当地的土烧制的，和当地人的生活相关，手套和瓦片都有种保护的感觉，手套保护人，瓦片也是，都是武夷山的，又有保护的作用，有共同的特质，我强调的是这方面的信息。

陈：你觉得这门课程和之前课程的关联性是什么？

黄：关联性非常大，这是一个总结，又是一个创作，会对个人之后的创作有所启发，把我们学到的课程运用其中，这是很关键的。

陈：你觉得朱老师授课方式的最大特点在哪？

朱：最大的特点是灵活，老师不会勉强任何一位同学，而是根据每个学生的情况

去激发其潜力，每个人的状态不一样，激活的方法也不一样。

陈：在这门课程中，你最大的收获是什么？

黄：觉得自己还是画得太少了，需要一定量的累积，涉及细节的时候就觉得自己应该多画点。

陈：是不是觉得有时候自己把握不住材料？

黄：是的。比如用胶，个人感觉用VAE胶对颜色的干扰是非常大的，在当地采集土的时候，由于不了解，觉得颜色都差不多，用胶调和上完色之后觉得差别很大，采集的土磨成粉末后颜色变得很浅，加完胶颜色又恢复如初了，但有的加完胶后变成了其他的颜色，不可控性非常大。

陈：比我们买的现成颜色要复杂一些？

黄：复杂很多。复杂的好处就是会产生很多意外的惊喜，锻炼自己随时捕捉好看画面的能力。胡老师常说，当代艺术第一是发现，第二是选择，第三是组织，这三点很重要，这几个点在这次课程中体现得很充分。

陈：相对来说，我感觉你的创作思路是比较清晰的，我们涉及的材料特别多，有很多不可控的地方，但是你心里应该是有个程序的，并一步步往后推。胡老师也曾说过，有两种创作方式：一种是先有形式，一种是后有形式。这两种方式你怎么看？

黄：这两种方式好比人的两条腿。面对某个事物，大致是会有个方向的，在此基础之上去尊重无常的东西，就没有那么累，我去看风景，觉得这里的风景不错就多看一会，然后又去寻找另一处的风景。我觉得是随着作品的创作，不同状态、不同时期采用两种方式同时进行，既不能既定也不能太随意。

陈：要么就太僵硬，画得很紧；要么就太随意，收拾不出来。固定一种是很难的。

黄：我发现很多同学脱离了课程的要求，第一是本土采集，一定要尊重当地现有的条件，比如金刚砂，这不是本土的，就不用此作为表面材质，只会用来打底，不会让它显现出来。因为我们是本土采集，一定要尊重本土的文化特性，从它的

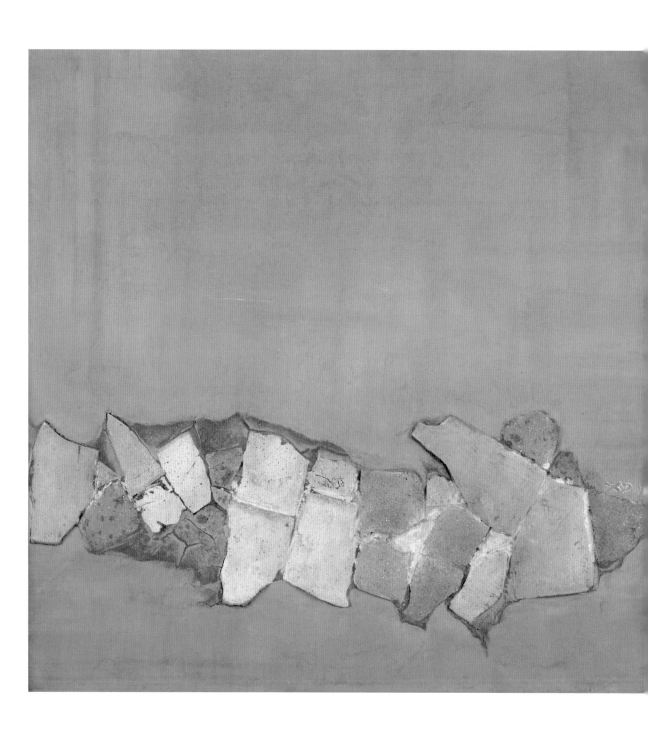

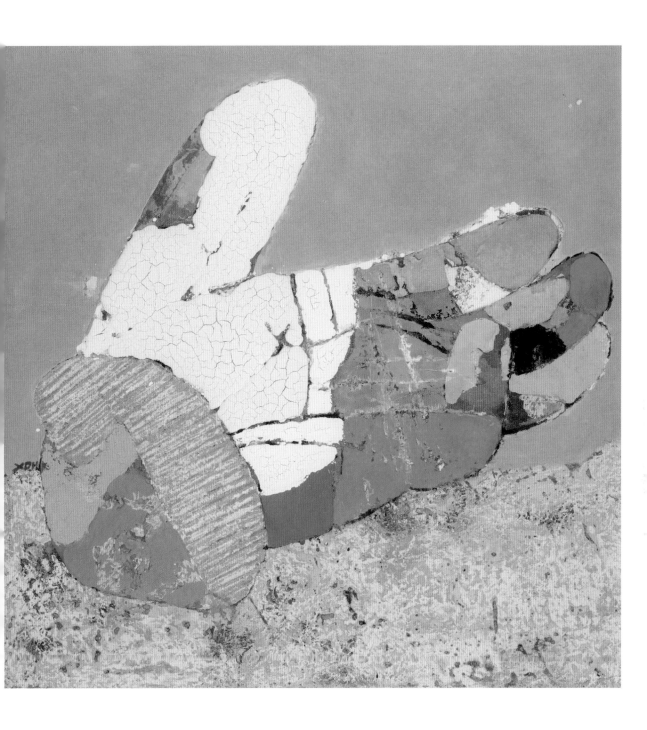

限定中体现其精神状态。我用的瓦片在二三十年前，是民用建筑普遍使用的材料，是文化的延续和保留，并且这种瓦也是在本地烧的。

陈：你目前的状态是挺好的，把握住了课程的几个要点，还有什么困惑吗？

黄：目前的困惑是文化思考的问题，我分不清传统的和当代的区别。比如后来用瓦片做鱼、鸟，我分不清它是传统的还是当代的，包括今天我在晒画的时候，有的同学说我画得太不像鸟了，不像就是我想要的。我学过工笔，对鸟是比较熟悉的，就要回避像鸟，不能用写实的语言和概念去表达它，所以我就把它做成鸟与鱼两者模糊的状态。素材是取自《逍遥游》，我分不清这是属于传统还是当代。

陈：应该这么说，是你赋予了传统文化的当代性，把两者结合起来。

黄：我没法用理论的东西去界定，我觉得这个东西很好玩，我喜欢，这是极其朴素的语言，实际上这和文化也不矛盾。五色令人目眩，所以我尽量用黑白灰去表现，但黑白灰也有微差，我做了一些冷暖的区分。色彩的因素很小，但也还是有结构的。瓦片砸碎后形成几个基本形，三角形特别多，三角形互相组合起来特别灵活，还有些梯形，图形课要求以一个基本形不停繁衍，我是按照基础课去整理的。

陈：谢谢你！

学生心得：

滴水穿石，是水感化了石头，还是石头学会了接受？这是要思考的问题。一件事开始之时，就像内心埋下一粒种子，要为之不停加持，忘掉时间，这可能就是我与岩彩的关系。

"本土采集"让我第一次认真地观察了脚下的大地，知道了"视而不见"的含义，同时也让我睁开了"岩彩的眼睛"。武夷山有其独特的岩土面貌，可分为：岩土类和泥土类。在建阳地区，我主要采集的是红岩土、紫岩土、白岩土、白泥土、红泥土。其中，红岩土与紫岩土在唐代就烧制出了闻名天下的"建盏"。到了宋代，"建盏"进入成熟高峰期，有大量作品存世，至今"大龙窑"遗址仍保存完好。这次岩土采集与创作，是与古代工匠的一次对话：殊向同修。同一种材质，创造出不同的艺术作品。另外，白岩土就像阳光照射下的雪，晶莹剔透，闪着微光，这种岩土不能用粉碎机去粉碎，因为会搅起其中裹含的杂质，从而降低我们见到的"净"。白泥土含蓄、优雅、内敛，在画面上居功而不自傲。我们主要采

集的是紫色泥，本地人叫"番薯色"，岩彩人士称其"武夷紫"，其颜色丰富，由深至浅，由灰到鲜，色域极其宽广。其色彩本身，给人以神秘、高贵、浪漫的感受。老师在以往课程当中反复强调：岩彩绘画的表达之一，就是物质本色，要利用天然材质，自然迹象去表达。尽量不要人为去调和。退出"以人为本"的观念，悉心解读宇宙提供给我们的能量与密码。

在去下梅的路上，废旧机械旁有几只遗弃的工作旧手套，深深地打动了我，它们就像饱经风雨过后的壮汉，在那里悠然地晒着太阳。粗犷、浑厚，散发着内在的张力。色彩朴拙、大气而从容，横亘于天地之间。接下来的日子里，在采集岩土的同时，我不停地寻找各种类似的手套。这个令人兴奋的素材，很自然地走进了我的创作中。结合朱老师的课程要点：以"本土采集"的泥土为主导材料，以抽象绘画为视觉语言展开自由创作。优秀的绘画作品，都有其内在的"抽象形式骨架"，这也是老师强化的要素，即避免用岩彩去描摹现实生活当中的一个物件或场域。

武夷山地区的土都呈现灰色调，创作实验小板时，我也用了一些矿物色，但始终与岩土不和谐，最后还是全部使用本地采集的岩土来创作。由于采集的方便，在颜料使用时能放得开，无拘无束，逍遥自在。在创作过程中，我还做了多次采集，根据画面的需要与野外的各种岩土进行了鲜活的互动。当然，这次创作也有很多困惑之处。比如对岩土的喜爱，爱过之后就是陌生。岩土在粉碎前后，色相变化特别大，颜料加胶之后，色相也变得不可控。

朱老师有20多年的创作经验，是国内最早使用岩土的艺术家。他教会我们在创作的过程中，学会接受无常，每一幅作品在不同的状态下，都要有保留的部分，也都要有去除的部分。在寻找"美"的过程与状态下去完成一幅作品，这种"美"才是独一无二的、不可复制的。

教师点评：

黄旭东是个勤于实践的学生，在整个班里面他做的实验可能是最多的。材料语言的组合方式在他看来，不是简单的视觉节奏安排或是颗粒大小的对比，他比较在意材料的历史和文化属性，破碎的瓦片有非常强的视觉冲击，在它下面盖着的是过去先人们的故事。艺术创作中材料的选择不是偶然的，材料包含的信息是为作品的主题服务的，材料的正确选择往往会对烘托主题起到事半功倍的作用。破碎的建筑材料在今天高速发展的中国遍布神州大地，在建设的同时也在以同样的速度毁坏。这对一个有着几千年文明的古国，不知是福还是祸。黄旭东的作品有着许多当代文化的特质，他的手套系列在包含了对劳动者最诚挚的敬意的同时，也展开对今天文明的诸多思考，我觉得作者的态度是有立场的。

八 雷涛作品案例

师生对谈

陈：开课之前对这门课程有没有一种预设，觉得这门课应该是什么样子的？

雷："本土采集"的课程非常有特点，我们不再像以往那样在工作室讲课和创作，而是奔赴武夷山中，在那里展开现场采集并进行教学、创作。

陈：为什么选在武夷山？本土的意义在哪？

雷：在去之前，我对武夷山非常憧憬，根据课程名称，能大概构想出就地取土的概念。然而这只是概念而已。对如何采集、如何创作都并没有真正的了解。到了武夷山，正逢难得的艳阳天，十分适合采土。当我们真正在武夷山的大地开始取土的时候，才意识到在武夷山开展这门课的良苦用心。武夷山的土，跟新疆、甘肃的土有很大不同。西北地区和全国很多地方的土色，以暖色为主，而且主要偏重黄红两色。新疆见到过绿沙土，但色彩种类并不算十分丰富。武夷山的土，黄色最为饱和，冷暖兼具。除黄色之外，还有粉红、粉紫、岩灰绿等别处不常见的颜色。整体色彩比较温和，且呈现出一种温润丰富的色彩。色彩种类极多，至少能提取出二三十种颜色。仅仅一块土坡，就可以整理出四五种不同明度、不同色相的颜色。我们之后的创作，都是紧紧围绕着对武夷山的有色土展开的，岩彩的意义，也正在于此。它是一门立足于我们脚下的大地，与宇宙、时空相结合的艺术，这也正是本土的意义所在。

陈：怎么理解用武夷山采集的岩彩与课程要求的抽象的方式结合并表达出来？

雷：采集了不同色彩的泥土，在对其进行初步的清洗、分层、晾晒、分拣之后，老师要求我们先从实验小板开始，用抽象的方式进行表达。一开始大家都不得要领，走了许多弯路。但随着反复试错，大家混沌渐开。每个人都找到了属于自己的表达方式和不同的表现技法。形态各异、个性突出的实验小板，成为"本土采集"课程的一大亮点，每一位同学也因此找到了自己的创作方向。回头来看，我们逐渐领悟到朱老师的良苦用心：在实验小板上的各种抽象尝试，是让我们用抽象的方式，学习对视觉语言的组织、处理和调整，在这个过程中，增强视觉敏感性，学会对纯视觉语言的表现。艺术创作大致有两种路径：一种是提前预设，根据预设步步为营，这是一种相对理性的创作方式。另一种是形随心变，现场生发，它的难度更大，需要创作者有很强的艺术敏感性和艺术的处理能力。朱老师的教学，正是后者。他用这种方式强化了我们这方面的能力，也是对其他老师课

｜道器同一

程内容的有力补充。

陈：因为在武夷山创作，要与武夷山发生关联，这是一个"在地性"的体现。你是如何理解"在地性"的呢？

雷：回到武夷山的基点，思考"在地性"的问题。我认为它是与我们本土采集的大地色紧紧联系在一起的。泥土的温润、浑厚，它的色彩既可以灿烂，也可以深沉，这些特征进入画面，会形成与其他地域完全不同的作品特质。比较我们在龟兹临摹时采集的有色土和沙，对比武夷山的大地色，会发现从颜色到材质给人的感受，都有完全不一样的个性，而不同的个性呈现在作品中，也会出现不一样的灵性。当观众在欣赏我们的作品时，仿佛也能感受到我们身处不同大地时的不同感受，这可能就是"在地性"的体现吧。

陈：朱老师的教学方法有没有特别有意思的地方？你觉得他上课最吸引你的点是什么？

雷：这种不拘一格，充满实验精神的教学方式给我留下了极其深刻的印象，也是朱老师最吸引我的地方。

学生心得：

去武夷山之前，我对本土采集的理解并不深入，直到亲手从大自然采集了各种不同的泥土，再把它们一点点晾晒、粉碎、筛选，再将其涂抹在画布上，才惊觉这不仅是泥土和色彩，更是大自然的礼物，带着质朴浑厚的能量。

开始正式创作之前，老师让我们先在小板上尝试。我一开始先随心所欲地泼色，但发现收拾画面的能力要求很高，越往后越难。浅尝辄止后，我改变了思路，又开始根据收集的照片绘制小板，但主观性太强，忽视了视觉的主动性，而且也没有从中感受到材质的多种可变性。但这个过程中我有一个发现：刮刻过程中反复叠加，刮刻时对线条进行因势利导，线条会显得更自然，也更加灵活。

按照实验小板的创作思路，我的两张正式作品以照片为基本素材。前期的最大问题是忽视了材质的表现，虽然涂了很多色层，但每一层都太薄，这直接影响到整体效果。武夷山的土以暖色为主，岩白、粉红、暖黄、灰紫随处可见，整体明度偏高，和谐又温暖。所以在创作时用色，尽量不要囿于以往的习惯用色，要先体会大自然本身的色彩组合，感受它自然而然的美。

回顾这次创作经历，我对有色土有了更深的认识，也感受到"本土采集"的课程

是希望在尊重个性的前提下，接受大自然的信息——体会大地的色彩关系和材质美感，在其中，将自我与形色质相互融合，从而形成画面的独特风格。

教师点评：

雷涛课程中间有不短时间的中断，这对于从未用过抽象思维构成作品的她来说，这时间的缺失无法弥补。好在离开教室的这段时间里，她没有停止对抽象艺术这一未知领域的探索。雷涛爱学习，她的锲而不舍、喜欢追问的天性，为后面的创作解决了许多实际的问题，并且少走了许多弯路。从最后呈现的作品效果看，尤其是两件大的作品的完成度，还是达到了课程要求的水准，这个结果也让我感到有些意外。作为教师的雷涛，以她为教学案例，可以专门做一些研究，为以后的教学积累一些经验。雷涛的作品，语言非常直接，没有过多夸张的粉饰，这个结果，教师们都很满意。

九　马楠作品案例

师生对谈

陈：开课之前你对这门课程有没有一种预设，觉得这门课应该是什么样子的？

马：我觉得这门课程大概就是像在龟兹那样去采土再用采集的土色画两幅画，心里有些担心自己不会创作，也没有画大画的经验。临行前胡老师发了信息：请大家以"材质采集"的目光，非常态地观察一切，尤其是材质关系。话印在了我的脑子里，似乎感觉到什么，但怎样采集和创作，将收获怎样的新知，一切都不明确。9月2日，带着惶恐和疑问我们来到了武夷山，放下行李我就跑到学院里去观看土地，有点失望，觉得没有什么不一样的。

陈：为什么选在武夷山？你认为什么是本土？

马：9月3日，终于迎来了期盼已久的本土采集。这一次颠覆了我对大地的认识：不起眼的泥堆里藏着无限色彩，沿路是满眼的红黄绿色……脚下的每一块土地都变得神奇起来，有的松软有的坚硬，有的色彩鲜亮有的灰中带色，砂岩（砂粒状土），土色（柔软细土），矿物色（坚硬色石）不断地映入眼帘。记得我第一次看到日本的矿物色时特别惊奇，一袋袋的五颜六色的颗粒状岩石色让我那么爱不释手，这一次武夷山的本土采集更让我惊喜，而且每一袋土色都是我亲手采集于脚下的大地——武夷山神奇的土地！接下来的每次采土我都会惊异于大自然神奇的生长力：第一次采集了紫色的土，第一次看到和抚摸了传说中的五色土……

陈：你怎么理解用武夷山采集的岩彩与课程要求的抽象的方式结合并表达出来？

马：9月12日，我们进行各种小板的尝试。我当时理解这次"本土采集"课程是用武夷山的土色画武夷山的景色，但当我努力用紫土表现晚霞中武夷学院的建筑时发现同学们都在抽象表意。抽象绘画对我来讲好似还没学会走就要去跑，让我一下子陷入困惑中，加大了我的恐慌和疑问。几天后，继续的几次采集和考察让我更深层地接触了武夷山的土地，无论是表面的色土还是包裹在泥层里的色土都不断地展示它们的美，现在再看学院里的土地也能发现各种不同的色彩了。我试着将彩霞和建筑符号化（方形和角形），并与采土时的感受融合，再用采集来的土色表现它们在我脑海里的印象。渐渐地我捋清楚了思路，找到了一点儿抽象的新方法，同时进行小板和大板的创作。这个经验在今后的绘画中将对我非常有帮助。

陈：因为在武夷山创作，要与武夷山发生关联，这是一个"在地性"的体现。你是如何理解"在地性"的呢？

马：这次课程让我体会到：深刻的思考离不开观察与观看，观察与观看不是浮想和虚构的，应是置身其中的。当我带着疑问去考察和采集土时，我真诚地和那些在地下埋藏了不知多久的大自然生成的石头相对而视，瞬间，它们那些被时间雕刻的自然的痕迹让我体会到材质的本身美。一个一个的瞬间组成了我思考的源泉，不仅让我感受到当下材质的自然美，也引发了我对这片土地的文化关联的思考。这种"在地性"的思考更有意义，是真实不可代替的。

陈：朱老师的教学方法有没有特别有意思的地方？你觉得他上课最吸引你的点是什么？

马："本土采集"课程中朱进老师的授课方式也是一种新的体验。朱老师讲话不多，但我能感受到他随时都在观察每个同学的画面，并在杂乱中找到宝贵的美。但当我们刚刚为获得的一点点进步自喜时，他又会让你打破现状，再去尝试新的经验，经过反复推敲使我们获得更多的宝贵经验。我的性格是谨小慎微的，每画一笔都会思虑再三，这让朱老师非常着急。但其实我特别喜欢朱老师的这种方式，也希望我能跟上老师的步伐不断地打破自我不断地升华。在今后的绘画中我会努力做到这一点。

学生心得：

五周半的"本土采集"课程结束了，我经历了惊艳—困惑—调整—收获的过程。

惊艳

第一周我们采集了武夷山的有色砂岩和有色土。大地色彩之美艳令人目定魂摄，不能遽语。明亮的黄色，美好的紫色，给我留下了深刻的印象，让我想画一组紫土的画。

困惑

第二周的抽象绘画对我来讲有些难，我想用武夷山采集的紫色画一组画表现对武夷学院的校园印象，但又不知怎样用抽象方式表达。一时间，大板和小实验板都陷入困惑。"困"在对抽象语言的不明白，"惑"在对土色的不熟悉，容易脏和发灰。

突破

第三周每天老师给同学讲解并做示范，我得到许多的启发，结合自己的想法尝试着同时画大板和实验小板。实验板进展顺利，但大板不能完全掌控画面节奏和色彩关系。

收获

这次课程作业虽然不满意，但也让我了解到自己的问题所在：黑白灰的结构不明确，这一直让我非常焦虑。画面想说的话太多，对有色土的了解不透彻，画面不够干净。但是这次课程让我发现问题，有了为新的目标而努力的动力。

教师点评：

马楠迷茫的时间要稍长一些，这与她过多的迷恋以往的创作经验有关，在采用当地本土矿物颜料描绘她的紫色梦境时，始终不尽如人意。色彩倾向是对比产生的，对于纯度较低的有色土，处理色彩的关系要比纯色难许多，所以，她前期的实验是在痛苦中进行的。这种痛苦甚至老师同学都能感受到，但在经历过种种磨炼之后，作者终于还是见到了"彩虹"。作品最后的效果我认为大大超出了预期，颜色的微妙对比，质地的粗细变化等都应用得恰到好处，甚至手法老到，不像新手所为。不过这背后的经历没有多少人知道。

十 郭光磊作品案例

师生对谈

陈："本土采集"课程之前，你对课程有没有一种预想，觉得这个课应该是什么样子的？

郭：有预想过。当时还是以固有的思维去预想这门课程，带的绘画工具是小刮刀、小号笔、小刷子，脑子里想画的是具象图形，也想过要怎么表现，怎么和朱老师学习他的绘画技法，还是带着固有的思维去想一些东西。

陈：为什么选在武夷山？本土的意义是什么？

郭：没来武夷山之前对这有很多想象，以为采土不是很容易，觉得有颜色的土很分散。结果来到武夷山才发现和想象的完全不同，来到武夷山才知道这次"本土采集"课程为什么选择在这，武夷山多五色土和五色砂岩，"五色"是概括的说法，其实细分下来颜色很多，采集也很方便。"本土"的意义在于它是一个具有当代性的词，以自我生存的大地为本进行采集，我认为它是对现有绘画材料的一次突破，将采集回来的土进行分类、挑拣、打碎、漂洗、分目数等程序都由自己完成，这是对材质进行深入认识的一个过程，和直接用买来的颜料作画完全是两码事，绘画时投入的感情也不一样。

陈：怎么理解用武夷山采集的岩彩与课程要求的抽象的方式结合并表达出来？

郭：采集回来的土和砂岩的质感都不相同，有的颗粒感强、有的比较绵、有的比较硬、有的比较柔、有的质量重、有的质量轻，要顺应不同特性来组织画面，这就要对采集回来的材质有一定的了解，我们前期做了很多实验小板，做这些小板有一部分目的就是摸清特性，哪种土容易裂，裂得均匀还是不均匀，哪种土的覆盖力强，适合画上面，还是用来打底，等等。掌握这些之后，就可以在后续的创作中利用好材质特性来组织画面语言。

陈：因为在武夷山创作，要与武夷山发生关联，这是一个"在地性"的体现。你是如何理解"在地性"的？

郭："在地性"就是无遮蔽性所看到，听到、感觉到的，我们在武夷山本土采集、在武夷山制作岩彩、在武夷山进行创作，这些行为都在体现"在地性"，以当地的土在当地创造，这就是一种"在地性"。

陈：朱老师的教学方法有没有特别有意思的地方？你觉得他上课最吸引你的点是什么？

郭：朱老师上课最吸引我的点就是，他讲造形与图形的张力，这让我受益匪浅。上朱老师的课感觉很放松，在一种自由的氛围下创作是一件幸福的事。他的教学方法很有特色，在创作中他给予我们足够的自由空间，让我们尽情发挥，是寻找自我的一个过程，他还会在旁加以指导，不断提高我们画品的格调。

学生心得：

课程给我最大感受就是要寻找自我的方式。课程一开始要求直接画，画的途中再解决问题，这是一个寻找自我的开始。在没有上这个课程之前，我对抽象画的理解，仅仅停留在表面，知其然不知其所以然。"直接画"打破了大多数人的绘画方式，我以往的绘画方式，也是草稿构图、设计黑白灰、色彩布置、正稿绘画，中规中矩，按照草稿进行到底，不会有太大变动。"直接画"让我不知所措，所以在课程的第一周我没怎么动笔。刚开始只能去胡乱涂抹，如孩童般没有"章法"，画着画着就来感觉了，好像明白了什么，又好像什么都不明白。但是，在这个过程里我是快乐的，因为从来没有这么自由地画画，突然间有一种领悟，原来真正的自由就在画面的方寸之间。

因为岩彩的特殊质性，画面语言显得特别丰富，可以体现出不同的肌理变化，自己没有察觉的时候，"画面变成了镜子，镜子中的自己越来越清晰"。每个人都是不同的，在画面肌理与图形色调上都有各自的偏好，有的喜欢光滑细腻，有的喜欢凹凸粗糙，有的喜欢有机形，有的喜欢无机形，有的喜欢灰色调，有的喜欢对比强烈。绘画的过程是寻找自己的过程，要找到自己的绘画语言。随着课程进展，同学们逐渐找到了自己，可以分为冷抽象与热抽象，我属于热抽象。

喜欢热抽象可能与我喜欢剥落与偶然性的肌理有关，偶然性与控制画面是对立统一关系。先从掌控画面来说，以前潜意识里有这种感受，但是很朦胧，对这种感觉逐渐清晰起来的时候，自认为具备对画面的把控力，能达到或接近预期的理想效果。我为什么画抽象画？因为喜欢不可控因素。以前画面也出现过符合内心审美的偶然效果，但是缺少破釜沉舟的勇气，因而没有随着内心喜欢的偶然效果来改动画面，而是为了确保达到预期效果，舍弃了偶然效果！绘画进程中可贵的创造意识恰恰是因为能围绕偶然效果来改变画面，敢于打破思维惯性。如果在改动过程中发现更感动自己的效果，要围绕着这个效果，重新组织画面，要以感受为先，而非草图为先。这个课程让我的创作思维方式彻底地转变了，这才是真正的转变。

教师点评：

郭光磊同学对自己选择的材料，非常执着地反复实验，尤其对铝箔与矿物颗粒的结合，穷尽了各种可能，对一种材料花这么多时间精力去研究，这在班里同学中绝无仅有。他是那种不撞南墙不回头的倔强性格，也可以说是对真理的不懈追求，我喜欢这种任性的画家，他们往往能做出让人意想不到的事来，对于艺术创作，这是一种可贵的品质。由于大量的时间用于实验，他作品的进度受到了影响，最后的效果稍欠火候。从教学的角度看，作业只是一小部分，学生实际的收获才是最为重要的。郭光磊同学收获了很多经验，解决了困扰自己的难题，从这个角度看，他的这段学习是非常有价值的。

十一　李垚作品案例

师生对谈

陈：上课之前对这门课程有没有一种预设，觉得这门课应该是什么样子的？

李：因为家中变故，这门课我耽误了三周，但我脑海里萦绕的全是武夷山彩色土，机车党，朋克头，以及爱听坂本龙一的艺术家朱进能给这套岩彩绘画教学体系注入什么样的新鲜血液？这些疑问着实让我期待良久。2018年9月18日我们去武夷山，其实，我并不知道此次去画画意味着什么，一片茫然。得知岩彩小组去看大红袍展演，去采了土，其他都不可知。因为艺术这个东西很玄妙，过程永远比结果重要，倘若能在过程中，不断更新旧有的自我，那就更值得期待，所有变化都是潜移默化的。

陈：为什么选在武夷山？本土的意义在哪？

李：当然更为重要的就是"本土"二字，武夷山拥有着得天独厚的天然土资源，到那进行采集，砸土、研磨、劳累后，那种劳作的体验会让人刻骨铭心地记住——守住"本土"是多么有意义的事。本土也绝不仅限于武夷山这一片土地，我们每个人脚踏的大地，只要你有心，睁开双眼，都能寻觅到岩彩。采土的过程是让我弯下腰，低下头，承认自己在大自然面前的浅薄，只有当捡到的石头，费尽吃奶的劲你的榔头都不能奈它何，你切切实实明白某些石头是不能拿来做岩彩时，你才会为了不让自己做更多的无用功，去动脑筋，去考量石头的质地，去触摸石头的质感。而这一切的一切，都没有人去告诉你，都是你自己在教育你自己，而我们庆幸的是有教学团队的整个师资力量的引导，让我们少走弯路，这些经验弥足珍贵。

陈：怎么理解用武夷山采集的岩彩与抽象的方式结合并表达出来？

李：用当地采来的土在画面上准确表达艺术家的所感所想，是每个艺术家孜孜以求的，也是我们本次课程的核心。抽象表达是课程要求的呈现方式，朱老师让我们要放得开，胆子大。我在创作过程中出现瓶颈是从第十天开始的，大板效果不理想，一开始的激情逐渐消磨殆尽。如何让自己变得与别人不同，虽极简单，但是如何做到，的确烧脑。鲍营老师给的建议很好，所有的图像要分黑白灰的区域，要进行疏密关系的梳理，图形繁衍要牢记。我之后清空思路，准备新一轮战斗，做底色掌控好色调，凹凸用沙子来堆，上面再覆盖土色，这样的制作秩序比较好做后期打磨。中期总结就是：画得艰难！

我中途一度非常郁闷，不知道要做什么，图形没创意，感觉到的激情没释放出来，朱老师说的那种意外在画面中看不到。老师一再强调的事情就是在画面中找到自己想要的语言，行动要快，想到什么就要去做什么，可我突然不知道自己想做什么，一开始做的时候还很有激情，可是后来发现自己陷入了沼泽。老师说一定要有图形观念，要注意图形的构成关系，点线面的穿插，虽然这些最基本的东西天天在耳边响起，可是在使用自己不熟悉的材料进行绘画时候，却常常新旧观念打仗，纠结，撕扯。

朱老师救活了我的画。他说创作要有破坏的欲望，倘若形束缚了情感表达，那么干脆不要好了。整合一张热抽象作品，要不忘初心，留住最初的情绪，要紧紧抓住想在画面传达的野性，去发掘自己的潜能，去挥洒自己的热情，去热爱这世界上一切值得热爱的东西，最后画面自己生长出来的就是你想要的和别人不一样的样子。学会说话，学会在画面上只说一句话，学会如何乱中取静，学会如何取舍，学会舍弃，学会在舍弃中获得。朱老师在我最艰难的时候拉了我一把，让我觉得画画可以肆无忌惮地发泄情绪。

陈：因为在武夷山创作，要与武夷山发生关联，这是一个"在地性"的体现。你如何理解"在地性"？

李："艺术家在现场"这一理念，在我自己任教过程中也反复倡导过。这次"本土采集"课程，就课程设置的主旨，我是非常认同的。因为个体在现场，所有的一切都和当地的场域发生着关联，所接受的信息也是和当下同步的。这样产生出来的作品，起码是最真实的，而艺术的真实性本身就独具魅力。"本土采集"课程要从抽象的次序入手，寻找具象的次序。抽象画不需要稿子，是要跟着画面的语素走的，小稿反而会束缚思维。要有破坏的意识，要有破釜沉舟的勇气。长线

泼洒，小心收拾。我现在是泼洒有余，收拾能力要继续增强。画面要呈现出有艺术预谋的浑然天成。画面什么时候停止，则考验的是你的色彩修养和构图敏锐度。艺术是一生的事情，我的这张《荆棘》处女作才刚开始。画面的意外是老天爷给的，但是光靠意外是不能形成画面语言的。土用不好就是泥巴，土用好了才可以成为魅力无穷的岩彩。

陈：朱老师的教学方法有没有特别有意思的地方？你觉得他上课最吸引你的点是什么？

李：课程最吸引我的点：朱老师善于发现每个同学的闪光点，且运用他的智慧也好，经验也好，技术也罢，非常迅速而见效地把一幅无力回天的画面，调整得非常好看！

在武夷山实验创作的那些日子里，我心里总想起德国艺术家里希特。我有时候是信奉一些理念的，至于它能在我的画面里，传达到多少，我只能去不断尝试，试错。借用里希特老先生的话传达一下我当时的理念：我创作的意图无非在于以最大限度的自由，用一种生动、可行的方法，将那些反差最大、矛盾最激烈的因素安排在一起，而不是去创造一个天堂。而朱老师在这一点上，用我们现场所采集来的武夷山的土，帮助我实现了。武夷山的两幅小创作对于我个人而言意义非同寻常。

人的一生就像雕刻一块木头，需要面对取舍，选择你喜欢的，抛弃原来的舒适区，最后雕刻出来的木头就是你想要的人生的样子，画画亦然。

学生心得：

土的采集

我因家里有事导致课程迟到，不知道创作能否顺利进行，冥冥之中脑海总是暗示十字形的变体。或许这是之前在医院里经历的生与死萦绕脑海，挥之不去？因此实验小板都以十字形作为主要元素。同学们去了不少地方，采了许多不同颜色的土，而我手边只有白土，一种偏暖，一种偏冷，我想，其实这也足够了，纵有弱水三千，只取一瓢饮之。用白色土作画对我而言也是首次，尽管羡慕其他同学能对各种有色土进行触摸和感知，但我似乎更倾向于七个音符就可以演绎无数华美乐章。

瓶颈

朱老师说在画面中找到自己想得到的语言，行动一定要快。可是，能做的我都做了，却不知道方向在哪。就像是被什么蒙蔽了心，困住了眼，无绪……图形没有

黑白灰，色彩没有节奏感。我的颜色感觉是好的，但却不知道如何整理出能够宣泄自己情绪的作品。当朱老师用鹤嘴锄三下五除二把钉子凿下来，留下钉子锈迹，那种叮叮咚咚的感觉，真好像一曲命运奏鸣曲，所有的烦恼都一扫而空。在我最走投无路的时候，朱老师身体力行地在最有效的时间段里救活了我的画，让我激动了一整夜！他在肯定我的画面色调的前提下，只用几点灰色叫醒了昏昏欲睡的画面，并且告知我对于重色边线处理要用叠压破形的方式，而且还要有破坏的欲望。

心得

初识岩彩，对我的最大魅力是短平快地出现画面效果。如果陷入了细节的泥潭中，非我所愿，这是我曾经以为的。学习后眼见为实，我更加深刻理解了胡明哲先生的一句话：每一件好的作品都是拿命换回来的。浅尝辄止的偷懒心态要不得。必须研究一切画法，而且要不偏不倚地研究；只有这样才能保持自己的独特性，因为你将不会跟着某一个艺术家跑。应该做一切人的学生，而同时才能不是任何人的学生，应该把一切学到的功课，化为自己的财产。我高考时就熟谙的德拉克洛瓦的话语，再次拿出来温故而知新。我清晰记得10月6号黄哥和玙君奋力打磨画面尘土飞扬的场景，嚣叫的机器轰鸣声，即便戴了防护面具也是满身粉尘。他俩心心念念的似乎只有作品的优质完成度，这或许是最好的学习参照。

我要学会在画面上只说一句话。学会如何乱中取静，学会如何取舍，学会在舍弃中获得。岩彩绘画的核心就是寻找构成画面的语言逻辑。从抽象的秩序入手，寻找具象的秩序。

教师点评：

李垚同学由于家中有亲人生病住院，三周后才回到教室。对于一个全新的课程，她不仅要克服诸多的不适应，还要用双倍以上的付出才能赶上进度。作为指导教师，我能感受到她的压力，所以也放松了对她的要求，但棘手的是还剩最后一周了，她的工作仍然没有任何进展，画面总是含含糊糊，没有次序，眼看课程就要结束了，这个状态是不可能完成作业的。经过与李垚交流，了解其内心想要表达的内容，与在医院感受到的痛苦有关。一种持续压抑的情绪一直左右着她。在教师团队的共同努力帮助下，李垚最后战胜了自己，出色地完成了创作任务。其实李垚创作的素材正是她这一时段的心路历程，作品语言非常真切，表达方式也都沿着应有的逻辑展开。总结她前面出现的偏离秩序的"乱象"，是因为画面展开后，收拾关系的经验不足，因此稍加点拨，她就会豁然开朗。

｜道器同一

十二　徐洋作品案例

师生对谈

陈："本土采集"课程之前对这门课程有没有过预设，觉得课程应该是什么样子的？

徐：我自小在新疆长大，没有去过福建，对此次"本土采集"课程自然是非常的期待。因南北方地势、气候等的差异，想必岩土的软硬、颜色肯定也不一样，此次课程肯定会有很多新的发现和收获。另外，我曾经拜读过朱进老师的作品，对他的作品非常喜欢，所以内心除了期待之外还是有点小激动小兴奋，希望此次课程能向朱进老师请教，自己能在专业上有所突破。

陈：为什么选在武夷山？你理解的本土的意义是什么呢？

徐：第一，武夷山位于江西与福建西北部两省交界处，武夷山的岩体是由有色砂砾岩组成的，属于典型的丹霞地貌。亿万年来，因地壳运动，地貌不断发生变化，构成了秀拔奇伟独具特色的山体，并且岩土的颜色种类丰富，为我们在收集岩土的颜色种类方面提供了很好的先决条件。第二，在采集当地土和砂岩的过程中，我们对岩彩材料有了更深一步的了解，真正体会到为什么岩彩画是"一沙一世界"。从采集——粉碎——漂洗——晾晒——研磨到最后成为我们手中的岩彩颜料，再小的一个颗粒都是来自大自然，来自这片土地，无论是外在体验还是内在感受都是非常有必要和有意义的一堂实践课程。

陈：怎么理解用武夷山采集的岩彩与抽象语言结合并表达出来？

徐：首先在采集岩土的途中，我会观察和收集很多自己偏爱的抽象图案和好看的色彩搭配，然后采集自己喜欢的颜色的岩土。之后，再结合收集回来的资料和色彩关系凭感觉在实验小板上通过不同的绘画方法做出不同的肌理效果，在大量的实验过程中总结出自己的绘画特色，再制定抽象的绘画方案。

陈：因为在武夷山创作，要求与武夷山发生关联，这可以理解为是当代艺术中"在地性"的体现。你是如何看待"在地性"的呢？

徐：我所理解或感受到的"在地性"体现在：首先我们在采集岩土的过程中，见识了武夷山美丽的风土人情，呼吸着这里潮湿的空气，品尝了这里特色的岩茶；我们爬到岩体上采回了颜色种类丰富的有色土和有色砂岩，再制作成岩彩颜

料……种种我们所亲身经历的一切已变成了对武夷山的一种记忆，再由这份记忆转变成对武夷山的一种感受，通过创作出来的作品来表达自我对武夷山的印象，从而完成"在地性"的体现。

陈：朱老师的教学方法有没有特别有意思的地方？你觉得他上课最吸引你的点是什么？

徐：朱老师在课程中最吸引我的一点是，他不会干涉学生的创作原点和思路，反而会鼓励学生进行大量的从未尝试过的技法实验，在大量的实验过程中激发出学生更多的灵感。在之后肌理实验板创作中，他还会帮助引导学生找到属于自己的绘画方向。

学生心得：
我对朱进老师的绘画风格可谓一见钟情，所以对"本土采集"课程是十分期待的。课程初期，我们考察了下梅古镇、武夷山国家重点风景名胜区，观赏了"印象·大红袍"，采集了大量颜色丰富的砂岩和土作为绘画材料。

我以"情绪"为创作路径，分别为"流淌—眼泪—悲伤""喷溅—拍打—愤怒""划痕—强弱对比—绝望""撕裂—尖锐—惊恐""剥落—强弱对比—绝望""弹跳—球体—开心"，通过不同的绘画技法表现不同的肌理效果制了6张小板之后，发现我对圆形的抽象图案比较敏感。在朱老师的指导下，我又制作了6张以圆为抽象形的小板以及3张大板，但是经过和朱老师和助教老师的讨论，觉得只有层面叠加再打磨露底的绘画技法，会使画面显得简单又单薄，经过思想上的激烈挣扎，最终放弃了之前已经完成80%的两张大板。

在参观武夷山风景区时，我曾收集了许多树皮和盆景素材。再次创作时，我就选了两张树皮的自然肌理图形作为基础图形。结合之前以圆形创作的大板，使画面基底构成一种很丰富的感觉。画面色彩分别以蓝紫和蓝橙关系作为作品的主要色调，运用了干湿刮刻、流淌、平涂等绘画技法，最终，成功完成了这两张作品。

特别感谢老师们对我的帮助。在我钻进牛角尖里不知该怎么办时，他们及时开导我，让我有了更多更深的学习和收获。或许有时候放弃执念，结果并不一定会糟糕，说不定还是更大的一次收获。

教师点评：
徐洋是在新疆长大的，所以她的创作灵感都来自大漠戈壁，她此次作品的内容都

是围绕千年红柳根引发的对自然生命的思考。由于作者生活背景的缘故，加之在克孜尔千佛洞工作的经历，她对使用天然矿物颜料并不陌生，与其他同学比较，徐洋的创作状态有些四平八稳，能控制一定的节奏，不忙不乱，又能完成作业。应该说这是一种比较理想的创作状态。我唯一比较担心的是她从长期从事壁画的摹写与研究工作，在创作中自我语言的觉悟会受到限制，这是大多数在研究单位工作的作者都共同面对的问题。还好，这担心是多余的。徐洋对自己是有要求的，她作品中透出的那种个人方式，说明她的种种探索是有成效的，有些方向性的尝试，甚至有当代观念艺术的特征。

十三　叶倩作品案例

师生对谈

陈：开课之前你对这门课程有没有预设，觉得这门课应该是什么样子的？

叶：在上这门课程之前我以为"本土采集"课程的重点是调查土的色彩体系，以记录和采集样本为主，制作可以用于绘画的颜料，最后呈现的是关于土的色彩采集和制作的调查研究报告。但实际上课程远远不止这些，最终的目标是感知土色和用有色土创作。

陈：为什么选在武夷山？本土的意义在哪？

叶：学习"本土采集"课程之前，我以为要采集色彩丰富的土色必须要到全国各地去采集，对地点的选择没有太多的认识，直到上了这门课程后才了解到只有丹霞地貌才能搜集到色彩丰富的土。武夷山从事岩彩绘画的艺术家们为我们提供了教学支持，对于我们寻找土色、认识土色有很大的帮助。胡明哲老师和朱进老师对这门课程的上课地点的选择十分考究，这一点从我们的教学成果中可以瞥见。武夷山的土色丰富了我们对岩彩的认识，从理论到实践加深了我们对岩彩材质的认识。

陈：怎么理解用武夷山采集的岩彩与抽象方式结合并表达出来？

叶：在我看来，武夷山采集岩彩的过程也是一个抽象思维的过程。在采集和制作土色的过程中，选择采集什么样的土和如何分类土色，需要的不是经验而是全凭直觉和想象力。而课程所要求的抽象方式是在色和质的感受上进行形和肌理的编排，整个过程是具有实验性质的"一气呵成"。

陈：因为在武夷山创作，要求与武夷山发生关联，这是当代艺术中"在地性"的体现。请问你是如何理解"在地性"的？

叶：我对"在地性"的理解体现在采集和用土色绘画的过程中。在采集和制作土色过程中，发现我采集的红色系最多（丹霞地貌是以红色的地貌命名的），不同冷暖的红色组合给我的视觉冲击力最强，如果没有这种直接体验感，我可能还会延续之前的绘画模式，在创作上不会有新的触动。

陈：朱老师的教学方法有没有特别有意思的地方？你觉得他上课最吸引你的点是什么？

叶：朱进老师在教学上最有意思的地方是鼓励大家用"玩"的心态创作，挣脱传统绘画规则的束缚，释放各自的直觉感观，最终找到自我。这种教学方式让大家全身心沉浸在各自的创作中，对自我更加肯定，唤起每个人本能的绘画欲望，不重复他人的创作模式。

学生心得：

武夷山的有色土极大丰富了我对大地的认识。武夷山属于丹霞地貌，武夷山的地貌不仅有红色的沙土，最重要的是有不同色相和饱和度的紫色土。在采集过程中，我被大地的丰富色彩所感动，从采集、挑选、磨制到筛粉，同一个区域不同的制作方法可以产生无数种冷暖鲜灰的颜色。我选择以红色调创作简化的武夷山造型。创作初期进行得很顺利，不同的粗细颗粒、肌理和颜色，交织在画面中形成了好看的形态。但越往后收拾画面似乎出现了很多问题，主要存在色调、肌理和色块外边缘形的问题，中间还一度思路陷入混乱，似乎有一段时间都无法动笔了。朱进老师在这个阶段给予了我很多帮助，鼓励我进行大胆尝试，如对色彩运用产生新的认识：如何用有色土做到既保留土的色感又不显脏闷；利用多样的绘画手段丰富肌理效果，如泼、刮、涂、压印等手段达到平滑、裂纹、粗糙、细腻等效果。最重要的是他让我认识了有色土的特性，学会利用它创造丰富的视觉效果，表达自我的感受。

教师点评：

叶倩是在课程中间时段回学校上课的，所以她的部分实验小品，略显忙乱。但在较短时间里，在大作品的创作过程中能调整好状态，并且能较为准确地把材料融入语言当中，对她来说，这个单元的学习是达到了预期效果的。作品的"完美"固然重要，但作品中透出的那种对艺术、材料、语言等诸多问题的思考，以及作品流露的实验的踪迹，在我看来都非常珍贵。本单元两件具有意象特征的风景，

| 道器同一

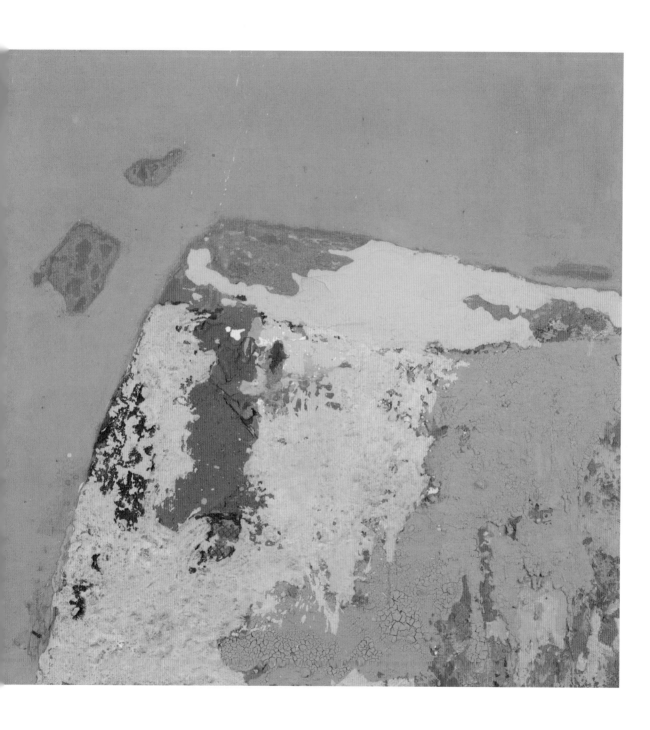

完全使用武夷山本地的有色泥土，在施色过程中的前期预埋和后期泼洒的衔接以及色彩之间的对比都恰到好处。

十四　梅金洪作品案例

师生对谈

陈：开课之前你对这门课程有没有过提前预想，也就是说，你认为这门课应该是什么样子的？

梅："本土采集"顾名思义即采集从泥状到岩石的各种状态的土质，深刻了解岩彩材质的自然属性，且在武夷山本地，在本土化的语境下，探寻能否对岩彩有不同的感受。本土性非常重要，从考察、采集、制作到创作，形成一个完成的作品，每个环节都需要耐心体会。

陈：为什么选在武夷山？你理解的"本土"是什么？

梅：选择在武夷山采集和在龟兹石窟采集一样，都是本土的表现。与之前大多数艺术创作相比，岩彩绘画主张就地展开，所以既利用了本土之语境，又运用了当代艺术的创作方法。

陈：怎么理解用武夷山采集的岩彩与抽象语言结合并表达出来？

梅：就土的自然属性而言，土是大地物质，是宇宙物质，土的既得性，使得我们能够自由进行创作，在有意识或是无意识的创作过程中，对此做出反应和思考。

陈：因为在武夷山进行创作，要求与武夷山发生关联，这是"在地性"的体现。你是如何理解"在地性"的呢？

梅：珍惜此时此地，考察、采集、制作和完成作品的每一个环节我们都参与其中，"在地性"重在"体验"，在体验的过程中，直接参与，不依赖于先前的经验，脱离已有的印象和偏见，得到最直接的感悟，引发新的思考，这是我理解的"在地性"。

陈：朱老师的教学方法有没有特别有意思的地方？你觉得他上课最吸引你的点是什么？

梅：朱老师给了我们最大自由的同时，也引发了我们的理性思考。说到他最吸引我的地方，我想应该是幽默吧！

学生心得：

"本上采集"的课程让我对岩彩有了更深的认识。岩彩是宇宙物质，作为附着在地球表面，有些裸露出地表的这些大地物质，皆是不一样的色彩，所以采集会有大部分偶然性，就像神秘的礼物，不知道是什么，但总是带来惊喜。在采集的过程中，我精心挑选着我喜欢的每一个颜色，但是作为天生和谐的宇宙自在物质，无论怎么挑怎么选，没有一个不是我所喜欢的，经过每一次挑选，每一遍漂洗，每一道捶磨，我对岩彩的物质概念理解越发深刻，它们不再是简简单单的绘画材料，每一颗细小的颗粒都不可或缺。

正式采集的过程，拓宽了我岩彩创作的思路：①每个物质有其特有的自然属性、文化属性，当我顺着物质的本来属性创作，让其呈现本来的结果，而不是效果时，物质自身的美感便会最大程度地发挥出来。②当我想表达的内容契合了物质的某种属性时，材质之间的结合，以及材质与我的结合，在我与材质之间便会产生微妙的互动。

本土采集使我开始不断想要探索，大多数时候我并不清楚我将表达的内容，但是我清楚的是，探索的过程可能会告诉我答案。

教师点评：

梅金洪是属于那种慢热的类型，言语不多，性格内向，她进入状态时爆发出的力量是全班少有的。对于这类学生，教师只需要在其表现过程中的技术层面稍加支持，就可以使其顺利地完成作品。不过这类自主意识很强的学生，怎样能使其表现轨迹更加清晰，少走弯路，说服的方式是需要教师认真考量的。对于艺术生来说，有时候可能保护学生的"偏见"，比去改变她更为重要。

道器同一

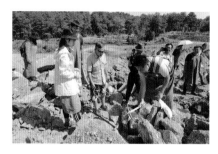

重新认识脚下多彩的大地岩层——记福建武夷山地区本土采集

2018年9—10月，我跟随岩彩绘画工作室一行来到了福建武夷山，进行为期五周半的"本土采集"岩彩创作课程。之前的新疆龟兹与甘肃敦煌考察让我对本土采集有了初步的体验，这次武夷山的课程又加深了我对"本土采集"概念的理解和感悟。

福建省武夷山地区位于我国江西与福建西北部两省交界处，是典型的丹霞地貌，特殊的地理条件造就了色相丰富的矿石种类和地表岩土层。在课程的前两周我们去到了福建省建阳、武夷山等地进行大地采集。

在以往对有色砂岩和有色土的认识中只觉其色域很窄，似乎就只有一些黄红的色相，但是通过亲手采集我发现它们有非常多灰雅的色彩。色相、明度的微妙差异、质性的不同和不可复制性都让采集过程变得十分有趣。在采集过程中也要注意，一些土石往往存在伴生现象，想要得到纯的颜色就要小心地将其剥离。一些色相浓郁的土较难取得，往往呈块状分布，若外表裹着杂色则较难被发现。另一些有色土往往呈脉状分布，越靠近脉心部分的颜色越纯净。这些不同沙土的材质特性不经过亲身的采集很难准确体会。

若要将这些天然沙土转化成绘画所需要的材料，则需要将采集回来的有色土进行处理。先用刮刀去除其表面的杂质。一些呈片状分布的岩土，其内会有若干层黑色的片状斑纹，需要将其用刮刀清理干净。若不做清理工作，制作出的岩彩就会发灰，发暗；一些土石有机物含量较多，直接打磨会使颜色偏脏偏灰，不能直接

使用，要先将原料剥离、归类，之后经过漂洗、研磨等程序的处理后才能制作出不同色相、不同质性的颜料。

土色材质的使用区间较为宽泛，粗到20目及以上的颗粒，小到200目以下的细粉，都可在不同的画面中使用，还可以通过煮沸加热的方法得到400目以下的颗粒非常细腻的有色土质。颗粒和粉的运用还能在画面中做出开裂等特殊肌理。这样画面的材质美感也会变得很丰富。

在一个月的时间里，我采集了近百种有色砂岩有色土，从中挑选出了24种最具代表性的样本，将其与采集到的原石和制作好的土质颜料放在一起，和潘通国际标准色卡纸进行比对。

比对的结果表明武夷山地区有色砂岩与有色土的颜色以红、紫、黄为主，伴有白、绿、灰等。以中明度、中纯度为主，颜色较为灰雅，鲜亮浓郁的并不多，色相较为温和。其中以黄紫关系为主，暖色系的黄红色较多，冷色调的蓝绿色较少。沙土类的原石在制作成颜料之后颜色不会产生明显的变化，但较硬的岩石打磨成细粉后，颜色会变浅。其中建阳的紫石，打磨之后呈现多种偏冷的紫灰色，龙泉的白土细看能分出很多的微差。

这24种色标是根据有色砂岩有色土的颜色整理出来的，看起来更加直观，底下的色标尺度也让结果更加客观，避免了由于显示器和打印机的原因造成的偏色。

↑
有色砂岩有色土和色标纸
比对结果

→
作品《果实》
有色土材料
尺寸可变30cm×30cm
12件
2018年

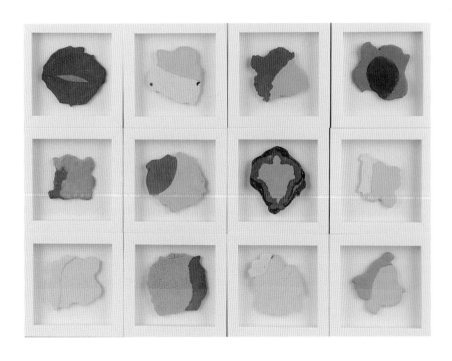

这只是武夷山有色砂岩有色土中很小的一部分，还有更多的本土材质等待人们去发现。

这五周半的本土采集课程使我充分理解了岩彩画的物质美感。认识到有色土和有色砂岩不仅仅是一种天然物质，也可以作为一种独特的艺术语言进行艺术表达。将亲手采集的岩彩材质通过漂洗、打磨、分目等一系列程序后得到的珍贵的绘画媒介，这一过程本身就像是一场修炼。其实在这个如此发达的年代这些工作完全可以让机器代替手工来完成，但亲手的意义就在于能让人在劳累中更清晰地了解这件事的价值。

以采集作为创作方法带来了很多全新的体验。我也将其运用到了个人的创作中。第一组作品《果实》，我将在武夷山采集来的有色砂岩、有色土做了一个质性的转换，尝试在非绘画领域探索武夷岩土艺术表达方法上的可能性。这组作品挑选了武夷山6个地区采集的16种标本，将它们烧制后的状态当成载体，在其上绘制有色砂岩、有色土的本色。由于物质属性各不相同，为制作载体带来了许多的困难。过程中我发现白土含沙量较大，较难塑造成形，易碎。红色的黏土类则较易成形。

在用气窑烧过之后发现所有冷色调的土样颜色都产生了较大的变化，而偏蓝、偏绿的土在烧过之后蓝绿色消失变成了暗黄棕色，而暖色系的土则变化不大。值得一提的是在建阳采集的紫色原石本来是建盏釉料的原料，可能会在高温熔炼之下化为一丝兔毫或某个小杯上的零星纹样，而现在其被打磨，并被分成4种不同明度和冷暖的紫色。这种紫石由于其中金属氧化物的含量较高，在经过高温之后呈现出了熔融状态，变得中空有气孔，外表油亮。

载体完成之后在每一个小果子上都用砂岩和土的原色垒出一个层次，过程中出现了许多有趣的变化，有的果子只有色彩明度上的差异，有的在质性上也发生了变化。我将其装裱在了镜框中，希望观者可以以另一种材质审美的方式重新观察脚下这片大地。

第二组作品是我的毕业创作。研究生期间三年的采风考察使我见识到了祖国大地上丰富的地质地貌。大漠戈壁、古道残垣、百草黄沙等壮观景象让我对"岩彩"这样一种物质有了不一样的理解。这些千年的遗迹没有随着时间消逝，被永久地保留了下来肯定有其特别的道理。

《心路岩语》中我将采集到的不同质性的有色砂岩、有色土经过漂洗、分目等工

序使其变得干净且纯粹。不同于矿物色的浓郁饱满，它们呈现出非常漂亮灰雅的色域。由于其天然的特性，每一次采集都会得到不一样的颜色，福建的红土和新疆的红土质性也完全不同，同种材料的颗粒和微粉状态在不同基底上也会呈现完全不同的视觉效果。我运用这些质性上的微差去组构画面，将脑海中的月牙泉、敦煌的沙漠、吐峪沟的石窟、火焰山等这些不同时空的物重新链接，以四季的色彩，将其分组进行创作。绘画的过程充满了不确定性。这些天然的材料不像买来的画材质性相同只有颜色上的差异，每一种都有自己的脾气秉性，那些有色砂岩有色土自身就带有当地特有的文化属性，亲手将这些物质从自然中带到画室中，再将其涂抹在画布上，它们变换了一种方式存在于它们曾经生活过的地方。这些天然之物，朴实中带着一丝生命的光华。在作品中我将自己隐去，希望看到材质本身诗意的表达。

从有色土的采集到作品创作这一整个过程对我来说也是很珍贵的体验。只有通过亲手采集才发现原来那个有冷暖鲜灰微妙变化的粉末原来竟是脚下大地的色彩！虽然手工处理的过程充满艰辛，但看到它们在作品上散发光彩，一切都很值得！

——金音
（上海大学上海美术学院2017级美术学专业岩彩绘画方向硕士研究生）

→
笔者在新疆五彩湾地区
采集有色砂岩有色土

↘
采集到的部分
有色砂岩有色土标本

↓
有色土的加工过程

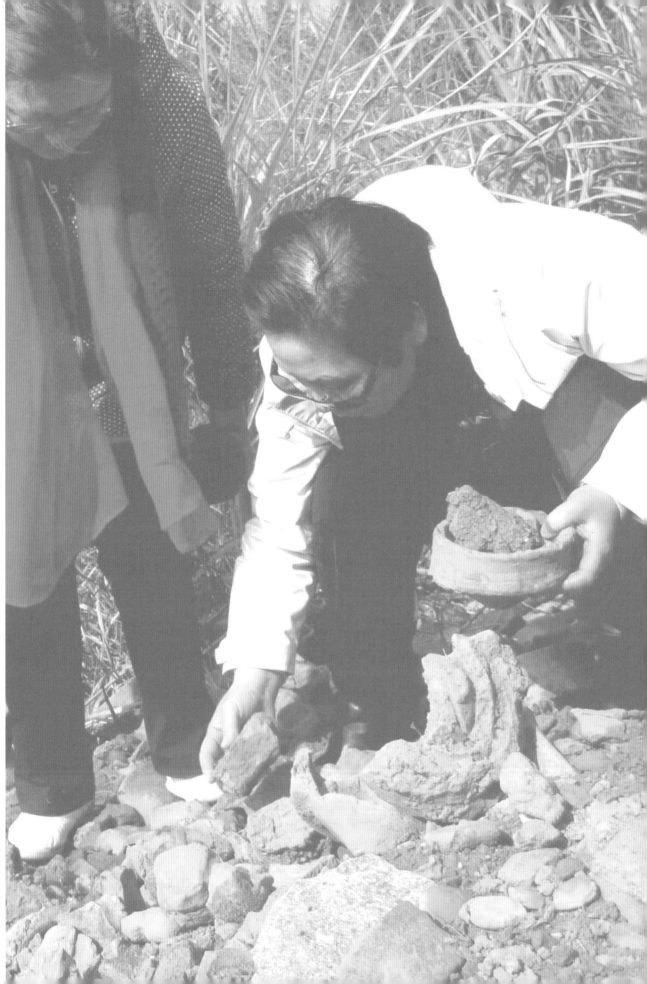

注：特邀岩彩绘画语言系列教程的主创人——胡明哲教授，

于2018年10月在武夷山"本土采集"课程总结现场针对当代艺术创作语境、

本门课程源起发展等方面进行针对性的提问，以对谈的方式，详实地记录。

（胡为胡明哲，陈为陈静，以下皆同。）

陈：请您谈谈材质在艺术创作中的重要性好吗？

胡：好的。有些当代艺术家会认为观念比材质更重要，因为不同的创作观念，就会换用不同的物质媒介，所以似乎并没有必要深入地研究某一种材质。我想，这是站在观念艺术的立场看，因为观念艺术的语言要素是观念。而站在材质语言创作方式的立场上看，材质在艺术创作中则是第一位的。材质是观念的载体，或者说材质就是观念本身。比如，丝绸与岩彩是截然不同的两种物质，其物理属性，自然属性，社会属性，都不相同，引发人的心理联想和情感取向也不同，因而，以两种物质所进行的象征寓意肯定不同。作为创作者，之所以选择岩彩，或是选择丝绸，首先是和自己的心灵相契合，其次试图表达的理念也是不同的，最终，则是你对于材质理解的深度与运用材质的智慧决定作品的高下。艺术创作当然要表达情感，也要表达理念，但是你从哪个角度表达？选择运用什么材质去呈现？如何进行智慧地表达？这些问题都很重要。就像钢琴家绝不会说钢琴不重要，小提琴家也绝不会说小提琴不重要……一个真正的艺术家，必须对自己所运用的物质媒介有非常深刻的理解，因为，艺术家的一切情感和理念都需借助这个特殊的物质媒介才能够显现出来。所以，在艺术创作中，对于材质本体是否具有尽精微致广大的认知，是十分关键的。只有学会用材质来寓意，让物质媒介和情感理念指涉同一，材质才起到作用，从而成为一种语言。材质作为一种艺术语言，那就是有了表达功能，创作者和解读者也正是通过这种特殊的语言方式，才得以进行精神的交流。

认为物质载体不重要的还有一部分人，是沉浸于传统绘画思维方式中的画家们。因为传统绘画思维认为绘画中最重要的是情节与形象，一切材质都要为内容服务。而岩彩绘画已经超越了传统绘画思维，进入了当代艺术以材质本体直接表意的创作方式，因而我们认为：材质本体已从工具材料地位升华为审美的主体，材质本身就是表达的内容。今天我们的"本土采集"课程就是从传统绘画思维框架中跳脱出来的一例，课程目的就是探索当代艺术材质表意的创作路径。

陈：这门课程是特别有意义的。但是，在整个教学观察中我始终有些疑惑：第一是材质，为什么要限定用武夷山本地的砂岩和土；第二是采集的行为本身；第三是关于"在地性"这个当代观念。这三点怎么与教学发生关联，怎么引导学生去创作？您认为有效的教学方式是什么？

胡：前面说过，所有的艺术创作都离不开物质载体，物质载体决定了艺术形式的特征，甚至决定了艺术形式的分类方式，比如对某个专业方向的命名。今天我们创建了一个新的专业方向，并命名为"岩彩"。决定这个新专业的核心特征就是岩彩材质，一切是由它引发的——所有的创作思考，以及课程设置，都是围绕着岩彩材质展开的。岩彩绘画自身三十多年的发展历程，也是对岩彩材质深化理解的一个渐进过程，简单地说，对岩彩材质的理解也经历过一个传统观念向当代观念的转换。具有传统绘画思维的人认为：岩彩是对传统绘画颜料的拓展。人所共知，古典绘画颜料种类是非常狭窄的，多以矿物色细粉作为代表。而今天，岩彩材质的范畴有了很宽广的扩充：有色矿物质，有色砂岩，有色土……传统的细微形态也有了不同的拓展，细分出大小不同的有明显差异的晶体颗粒。如果认为这是为绘画增添了新型的颜料，也是无可非议的。但是，我把这种"岩彩材质是新型绘画颜料"的理解归纳为传统绘画观念。

那么，什么是当代的艺术创作观念呢？或许是——回归材质本体思考和创作，引申其本体属性，超越传统绘画的思维模式。正是由于当代艺术观念的主导，才设计了"本土采集"这门课程。想想，我们为何远道而来武夷山进行岩彩绘画创作？因为课程希望引导学生亲眼一见——岩彩是自然存在的大地物质。课程还希望学生亲手采集和亲自整理自己的创作媒介，在运用岩彩的本质本色的同时思考岩彩的物质属性和文化属性。从而深刻理解——为什么岩彩可以作为绘画的颜料，但是它又绝不仅仅是绘画颜料！"岩彩"只不过是我们给一种自然物质起的名字，我们完全可以不在意这个名字，但是一定要追问这个物质到底是什么。这门课程的根本意义是亲身体验和观察自然存在的大地物质——岩彩。这件事实在是太关键了！它一定会生发出完全不同的创作思考！一定会引发由传统绘画观念向当代艺术观念的自然转换！

我认为，岩彩绘画最重要的学术价值是使本土绘画自然而然地完成了当代转型。外在的"形式转型"是内在的"观念转换"的必然结果，而观念的转换则源自站在不同的角度重新观看"岩彩材质"。如果你认为它只是绘画颜料，必然会联想到约定俗成的绘画的技巧与形式，这就会局限在一个定位里……而当你觉悟到岩彩是大地物质，好奇地去地质博物馆考察时，你的思维一定被大大扩展——什么是矿物质？什么是岩石？什么是大地岩层？什么是地质纪？最终则一定会联想到

自然与人的关系，并会自我觉醒——人类是渺小的，自然是伟大的。人类发展到最后也不过就是一个地质纪而已！反思当今社会中人的行为，"自然与人的关系"难道不是当代社会全人类最痛心的重大命题？

所谓"在地性"，我的理解是：它强调艺术创作的本土关联，强调艺术家的地缘关系。中国西北部集中了大量的黄土和砂岩，而作为生活在这块土地上的艺术家，你是否真切看到了这个壮观的大地？黄土是什么？砂岩是什么？它们都是岩彩！本土采集课程希望通过学生实地的考察，认识到：岩彩是中国大地的代表性物质，也是中国艺术家与生存地域的在地性关联物质。

中国的独特而厚重的地质特征，孕育出独特而厚重的中华文明。甚至可以说：砂岩与黄土与中国文脉密不可分，正是它们，成就了中国艺术经典形式的诞生。在公元3世纪，龟兹壁画怎么就诞生在龟兹那个地方，而非别的地方呢？佛教与佛教的故事都诞生于印度，可为什么完全相同的佛教故事传播到中国，就从立体雕塑的形式变成了平面绘画的形式？因为地质环境变了，中国大地的砂岩不能做雕塑，只能将其转变为壁画形式。龟兹壁画之前，佛教故事大都是以石刻方式进行表述的，是中国地质的局限使得佛教艺术诞生出了龟兹壁画的语言方式。

陈： 长期以来，我们分析艺术作品，风格、形式、特色的方法从来没有从材质的角度触及过。

胡： 是的。只有具备了当代艺术观念，进行深入的材质思考以后才能够看清晰这些问题。因此我们常说，材质，不管你看不看，它就在那儿存在着！就像龟兹壁画，所有画家都只看绘画层面，绝对不会看到独特的砂岩地质与独特绘画语言缘起的必然关联。保存修复工作者虽然看到了砂岩层和泥土层，但是，他们将之称为地仗层，认为其只是为壁画服务的一种物质载体。而我们岩彩团队则认为：有色矿物质，有色砂岩，有色土，它们三位一体构成的是一个独特而完美的形式语言关系，它们三者，都具有审美的价值和文化的价值！正是对于材质的深入思考，才使得岩彩画家睁开材质的眼睛，才使得岩彩画家明白了"身土不二"这个词对于材质创作的深远意义。那么，属于中国的"身土不二"的物质是什么呢？就是岩彩！中国的当代艺术界所说的：应该找到中国的当代艺术的价值体系。然而，当代岩彩绘画已然站立在这里了，难道，这不正是岩彩创作的本土价值和当代意义吗？

陈： 是不是可以说，今天课程的采集行为是从前期本土考察中生发出来的，最先是本土考察课程，然后又生发了本土采集课程？

胡：是的。中央美术学院硕士研究生课程明确要求要有文化考察内容。因此我在实验艺术系主持的"材质语言研究"课题方向，每年都要进行一次文化考察。2012年，我明确地把本土考察和大地采集相结合，并作为一门研究生课程。一年当中，我和研究生们三次奔赴广西百色和云南陆良等地进行本土考察活动，之后，我自己又去了一次福建考察采集。我们拜访了几个苗族和壮族的高山村寨，参观了云南大学的人类学博物馆，采访了广西的地质学家。在高山上生活的少数民族非常智慧地用当地红土造出了土坯房，冬暖夏凉，土坯房如果坍塌了，就自然回归大地，顺应生态循环。苗族的蜡染土布是用自家院里生长的板蓝根染色的，蜡染布做的衣服之所以那么亮，是用石头一点点砸出来的，把布的纹理砸得很密集、不透水，因为衣服从制出到穿烂一次也不会洗，还要防雨水。为什么不洗呢？原因很简单：没有水。这是当地独特而严峻的地质特色造成的制衣风格。还有广西的"夹砂陶"和福建的"建盏"也都与独特的地质环境有关。我本以为这些独特的样式都是冥思苦想出来的艺术风格，实际上，是因为生存地域的自然限定生成的。因此，地质学家明确告知：一个地区的文化样态是由于地质特征造成的。这个观点对于我思考艺术创作的问题具有重大启迪。在文化考察的同时，我们发现中国大地真的是五彩斑斓的，包含着丰富的有色砂岩、有色土、有色矿物质。我们认真地进行了大地采集和标本整理工作。现在，广西、云南、福建、新疆、甘肃等地的大地采集标本都陈列在我的北京工作室。可以说，第一个把本土考察和本土采集列为硕士研究生课程的先例产生于2012年中央美术学院实验艺术系"材质语言研究"课题方向。2013年，我接受武夷山文联邀请来到这里举办岩彩绘画创作培训班，地方政府领导和本地画家们热情高涨，大家一起采集了很多色相的砂岩，并将其命名为"武夷岩彩"，武夷学院美术馆还展览了用武夷岩彩绘画的众多作品，之后在武夷学院正式成立岩彩绘画工作室。在武夷山丹霞地貌中成长的这个岩彩绘画工作室，是岩彩材质真正本土化的一个成功实践。2014年中央美术学院开设岩彩绘画创作高研班，聘请了朱进老师为特聘教授，他是中国第一个用自己采集的五色土作画的艺术家，他创作经验丰富，个人艺术成就很高。我拜托朱进老师教授"本土采集"这门课程，2015年朱进老师带领学生在北京郊区进行了一次大地采集活动。2018年上海美术学院十分荣幸地得到武夷学院的大力支持，"本土采集"课程得以来到武夷山实施。

陈：听您讲到这里我想到一点：所谓有效的教学方式还得从课程的核心理念出发进行设计。无论这门课程在哪里开设，在课程开始之前要安排进行本土考察，考察是带有目的的行为，会引导学生如何观看大自然，如何思考文化样态和当地境遇的关联。只有在先期考察的时候，把学生往地缘文化与材质语言方向引导，后期的绘画创作才有方向。

胡：是的。我想作为课程一定要明确几点：第一，以本土考察作为前期铺垫。第二，对材质要做出明确限定。第三，大地采集后要认真地整理归类。第四，清晰了手中媒介的物理属性和文化属性之后，再思考怎么创作为好。"本土采集"课程是岩彩绘画课程体系中十分重要的一课。我认为，从某种意义上看"岩彩"和"本土"两个词汇几乎可以置换的，但是，前者的定义只是材质，而后者的定义则是文化。"本土"寓意着与人相关的大地，如出生地，故土，故乡，故园，文脉，历史，文化……自然景观和自然媒材本身是没有文化属性的，但是如果与人的生活发生长期关联，就会具有特殊的文化属性。"本土采集"课程的理想状态应该是：学生在大自然中采集岩彩之时，不仅从材质意义理解它们，也仔细观察这方土地之上生活的人，同时深入思考本土地质特征是如何孕育本土文化样态的，从而觉悟到有意义有价值的艺术创作方式，并且尝试运用这个地区独特的大地物质，创作出具有较深刻寓意的抽象的岩彩绘画作品。

课程在武夷山第一次实施，遇到了一些很具体的困难，在短短的几周时间内，把"材质玩耍"的初级阶段成功提升到"材质表意"的创作方法，尤其是引申相关的文化思考，也是非常有难度的工作。学生们初次以这样的思维方式进行创作，或许并不能创作出精彩的好作品。但是，我们已经迈出可贵的第一步——走出教室，走到大自然。卢梭曾说过，最好的教育就是，学生看不到教育的发生，而教育却实实在在地影响着他们的心灵。在大自然的教导下，学生们开阔视野，收获巨大。尤其是开始尝试运用当代艺术观念，创作出当代艺术作品——个人原创的，非传统方式的，以岩彩材质进行表意并且深刻触及当代生存困惑的新作品。仅此，已经触及了相当重要的问题。

陈：我很同意"本土采集"课程创作必须有所限定——只能用当地采集到的岩彩。我一直记得您说过"有限定才有高度"。我看同学们的龟兹摹写日记，印象深刻的是甘雨说的：所谓丰富性，不是种类的丰富，而是关系的丰富，这才是有难度和高度的。

胡：武夷岩茶的故事对于我也很有启发。曾经听种茶人解说为什么只有武夷山岩茶口味独特享誉中国，也是因为武夷山的砂岩地质，只有在山里的风化岩石的紫色颗粒里扎根发芽生长出的茶叶，泡出来的茶，味道才清新而长久，具有岩石的骨感特征。武夷山外的水土则产生变异，茶叶的味道也就随之减淡。武夷岩茶生成的因缘也充分说明：独特源于限定。相信我们以这样的理念思考艺术创作，思考岩彩材质，也一定会创作出精彩的作品。

陈：如此，本土、材质、采集、创作，课程所强调的几个关键点全部都串联起

来了。

胡：岩彩艺术创作必须坚守材质限定——那就是岩彩材质。抓住岩彩材质这个原点不停地深化思考，努力探寻岩彩材质表意的各种可能性，是我们一切课程的核心价值。从学术意义上说，我们在一直努力让岩彩的半径越来越大。

陈：谢谢您！

作为一名高校教师和岩彩绘画创作的实践者，同时又是"本土采集"岩彩绘画教程的撰写者，三重身份使我有机会对"本土采集"课程有了更多了解和认识，从而也进行更加广泛和深入的思考。如何将艺术创作中关于教师手头功夫上的"画"得明白与现场讲授课堂中的"讲"得明白，进一步梳理、明确、整合为读者翻阅时的"看"得明白的文字，这是我介入这项工作的直接切入点。考虑到此门课程的特殊性和实验性，有别于一般教材的设定，我们将教程设置为以对谈形式为主，通过轻松聊天的方式，多角度地发现教学过程中的问题，探讨教学方法的运用，挖掘实施课程的核心意义。

朱进老师为中国最早以在中国大地中采集到的泥土作为创作媒介的艺术家，其行为本身极具深意。朱老师以其丰富的创作经验和教学经验及对当代艺术、岩彩艺术独特的见解，通过对国内外使用材料创作的艺术家的梳理、讲述，引导、激励学生，让大家在深入体会中，制作方法的尝试中，逐渐明晰什么是中国本土岩彩绘画，什么是中国艺术精神。

我怀着极大的求知欲认真聆听了朱老师的每一堂课，并查阅了所有关于朱老师创作、教学的相关资料，悉心观察每一位同学的创作过程，仔仔细细地回看了学生们之前所有课程的作品和心得，以及关于岩彩已出版和发表的各类书籍与文字，不放过任何与课程产生联动的可能性，分别针对主讲教师朱进老师、参与课程的同学们与岩彩课程体系的总设计者胡明哲老师设计了一些问题。详情如下：

针对朱老师：

1. 为何选择武夷山进行"本土采集"课程的教学？

2. 能否具体解释在课程中特别强调的创作要求——以抽象为主的目的？以及如何借助教学把东方的抽象方式与泥土的材质联结起来？

3. 能否具体谈谈本次课程强调的另一个关键词："变化"？

4. 在正式创作之前，设置绘制小实验板的实践环节，其作用何在？

5. 为何提出创作需与武夷山发生关联的要求呢？

6. 您喜欢的教学方式是交流与示范，为什么呢？

针对学生们：

1. 在上"本土采集"课程之前，是否对这门课程有过预设呢？

2. 听完朱老师的讲课之后，我觉得有三个关键点：一是本土的意义，二是抽象的方式，三是如何与武夷山发生关联，这也是当代艺术里强调的"在地性"的体现。希望能够通过目前进行的创作，谈一谈个人的理解。

3. 对这门课程是否存有困惑？

4. 朱老师的教学方法中最吸引人的地方是什么？

针对胡老师：

1. 请谈谈材质在艺术创作中的重要性。

2. 为什么要限定用武夷山本地的砂岩和土？为什么要强调采集的行为本身？如何看待"在地性"这个当代艺术观念。这三点如何与教学发生关联，怎么引导学生去创作？有效的教学方式是什么？

3. "本土采集"课程的起源、发展、成形的过程。

4. "本土采集"课程的核心理念。为何在教学方法中强调各种限定呢？

以上这些问题紧密围绕课程关键点、难点展开，还有一些没有罗列出来的即兴问题是根据当时对谈的状况，每名学生不同的创作面貌等，碰撞出来的"火花"。访谈在课程初期、中期、后期，甚至是结课后，多次进行。在我整理访谈录音的过程中，一些一直困惑我的问题有了答案，对这门课程的理解逐步深化、明晰起来。

接下来，将从课程关键点、课程难点、课程总结几个方面分别展开阐述：

一 课程关键点

1. 本土的意义

此门课程的名称定为"本土采集"，在采集之前加了"本土"的定语，这个限定的意义何在？何为"本土"呢？"本土"的提出，实则是提出了何为"中国岩彩绘画"。"岩彩"一词于20世纪90年代在中国大陆提出，发展至今已近三十年，其命名语义十分明确："岩"是有色砂岩、有色土、有色矿物质的集合体。相对于日本的岩彩画，何为中国的面貌，中国的样式，中国的精神？"本土"概念的提出，便是回答。

《说文解字》中提到"木下曰本。"草木之根，喻指事物的根源、基础。"土"为"地之吐生物者也。"本义是土地、土壤。本土，有本地、当地之意，既指原来的生长地，也隐射本土的文化。这里提出的"本土"，第一，从土的本质——物质的物理属性思考。中国有着极为丰富的有色砂岩与有色土，而这两者都是构成岩彩材质的重要部分，缺一不可。第二，"本"强调回归中国自己的原点。这里的

原点又包含两个方面：一是回归中国的大地山川；二是回归中国绘画的传统——新疆龟兹壁画与甘肃敦煌壁画。第三，"本土"进一步表明中国岩彩艺术家所关注的核心是从中国特有的地质特征中抽离出来的中国的文化内涵、社会语境，并由此生发的创作内容。提出中国岩彩材质"本土化"的概念，首先，深化了以往对岩彩材质的理解，极大地拓展了材质本体的范围，并区别于日本的岩彩画。日本的"岩绘具"是以矿物色为主，人造新岩为辅，有色砂岩和有色土很少涉及。其次，超越了传统意义中的架上绘画，在艺术观念层面有了本质的突破。虽然日本画材店中也有来自全世界的二十余种土色，但是它们被明确定位为"绘画颜料"。采集有色土并将其制作为颜料，是日本画材商的商业行为。而日本艺术家也只是将"土色"作为一种"绘画颜料"在作画过程中配合"岩绘具"使用，并未深思其本质。日本是岛屿国家，全部国土被海洋所包围，以山地丘陵为主，大多数山是火山，没有高原与沙漠，也就没有砂岩与土的资源。而中国岩彩艺术家所说的"岩彩"中的砂岩与土的主要来源恰恰是高原与沙漠这两种地形，生存环境的不同，促使我们不断思索，究竟如何才能"走出一条真正属于自己的路"呢？中国岩彩艺术家们"脚踏实地"地亲手采集中国大地物质的行为，正是与众不同的体现。这种创作行为意识到"大地物质"的存在，以及用"大地物质"进行"当代创作"的重大意义，这是切实有效的落地思考与成功实践。

"本土"的定位，是地域的定位，更是文化的定位。"本土采集"明确了中国岩彩绘画的本土思考和本土意义，蕴含的"中国精神"是"身土不二"的当代诠释。因此，"本土采集"这门课程在中国岩彩绘画教学实践体系中占据十分重要的当代意义。

2. 抽象的方式

这是此门课程的第二个限定。"抽象"一词在这里指的是广义上的"抽象"，是一种科学概念，是从复杂事物中分离、提纯、简略的过程，而这些过程中的行为则是教学方法论的实施手段。我们熟知的抽象艺术的形成所使用的手段也是如此，来源于真实物象，简化、抽离，通过视觉形式语言——造形、色彩等组构表达。再具体到本次课程，抽象的限定就是以武夷山采集得到的有色砂岩与有色土为媒介，抽取其材质本质属性，并运用视觉艺术形式规律进行创作，锻炼的是学生透过现象看本质的能力。

虽然同学们在之前的基础课程中曾有过抽象形式转换的训练，但对于如何在没有小稿、照片、实物等的参照下，进行"凭空"的抽象创作，几乎是没有任何实践经验的。岩彩的材质语言是非常丰富的，呈象方式也非常复杂。在短短六周不到的时间内，既要熟悉材质的特性，又需要将其用抽象方式表达出来。更重要的是，还需尽量挖掘内心情感，激发不同的艺术取向。

同时，这门课程是对前期所有课程的综合体现。如何将之前图形课、色彩课、材质课中掌握的知识点融会贯通，这对学生的个人修养、技术储备，提出了很高的要求。具体如何实施，朱进老师有其独到之处。首先，不要预设黑白灰稿、色彩稿，甚至不要起稿，在小板上直接进行实验。完全打破了以往创作教学的常规思路，让学生在游戏的状态下放开手脚去体验与探索武夷山有色砂岩和有色土的各种可能性。其次，"抽象"的限定。没有小稿的限定，并不等于没有边界。如何将之前课程进行串联？抽象便是桥梁。没有具体形象的约束，看似给予了极大的自由度，实则是极大的难度。要求每一位学生深入挖掘自己的个人经历、内心情感、审美取向，思索如何与岩彩材质发生关联，恰如其分地"迹象表意"，这是课程的关键所在。学生在体验与探索的过程中，根据实际画面的状况，结合之前课程的全部内容去收拾画面、整理画面，自由与限定并进。老师鼓励不断"试错"，学生遇到的问题越多，收获的经验也就越多。老师也在轻松的聊天中，悉心观察每一位学生，最大限度地挖掘每一个人身上的独特之处，帮助学生找到"兴奋点"。对所有学生的个人性格、创作经历、创作能力的把握，也直接决定了如何针对每一位学生在创作过程中遇到的问题有的放矢地指导与解决。学生们从最初的懵懂、迷茫、困惑、沮丧，经由短期的适应、老师的"一针见血"的点拨与"临门一脚"的示范，都找到了适合自己内心深处的表达方式。

3. 在地性

"在地性"（Locality）一词的范围弹性极大，由参照物对比被界定，是具有相对性的术语。在当代艺术领域，可以理解为"此时此刻此地"。此门课程按照地理范围来划分，和"边界"的概念相对应。强调探寻"此地"的自然地理、文化背景、现状历史等，由此产生归属感，产生本土认同。

选择武夷山作为授课地点，因其同时具备丰富的岩彩物质来源，以及成熟的当地文化。来到此地教学与创作，外在的名胜古迹、自然风光，采集的有色土与有色砂岩，着眼点于当地现状与素材，根据地域文化进行再创造，能体会到种种"在场"，是对"中国岩彩绘画"概念的深刻印证与当代艺术创作方式的启示：本我、定位的显现，物我是一体的，不可分的。以武夷山为起点，在视觉艺术形式的范畴内，如何把所创作的内容形式与本土气息联系起来，这里强调的"此时此刻此地""浸入式"以及"人的在场"几个关键词，可以认为是表现"在地性"的路径。因此，武夷山并不是课程开设的唯一地点，无论课程在何地进行，教学环节起初都有设定本土考察与本土采集的必要性。

我们要求学生，思考文化样态和当地地质的关联，与此同时，脱离一切外在的框架、符号、象征去直观体验"纯粹的物质"带来的"纯粹的意识""纯粹的感

受"，从主题、形式、材质、观念等几方面着手，将其以抽象方式的平面架上作品呈现。同时，与当代艺术同属当代文化形态的公共艺术的特有属性之一是"在地性"，强调在某一特定地域，链接当地的历史与现实。这与岩彩材质最核心的特征——传承与生长完全一致。

综上所述，可以看出，课程的三个关键点，是环环相扣，层层递进的。

二 课程难点

1. 学生手中的材料几乎相同，如何在创作中有所区别。

武夷山采集的有色土与有色砂岩的相似性表现在：①色相相似。大多高明度、低纯度，以黄、红色系为主，其中粉、浅紫色系是代表，缺乏蓝、绿色系。②质性相似。土质大多为细粉，砂岩的颗粒粗细差别较大。这个问题已得到有效解决。通过引导学生先勇于尝试，后敢于放弃，大胆选择自己喜爱的色相、质性与个人性格、兴趣点进行组合，不求全，只求精。避免雷同常规，追求独一无二。

2. 学生分为两类，一类是之前缺乏抽象绘画创作经验的学生，另一类是成熟的艺术家，有相对固定的表现风格。

在课程实施过程中，出现了几例执着于具象思维导致无法进入状态的学生。这其实是没有领会课程的要求之一：要有"变化"。这里的变化，如同哥伦布寻找新大陆，既代表从零到一的突破，更是对过去已有的惯性进行挑战。同时，特别强调的抽象限定，不仅是单纯的绘画风格的限定，而更应理解为是背后的抽象思维能力的限定训练，是个体所思所想通过武夷山本土岩彩材质与视觉形式语言的综合表达。这里的"抽象"是针对原先固有模式的突破，是突破限定的限定。要做到"先破后立"，就是说需要打破自己，解放自己，不要给自己过多的设定，不要先入为主，特别要反省之前的思维定式和行为惯性。只有做到大量破坏、试错，才有机会从中探寻到真正刺激符合自身创作欲望的"刺点"。

3. 学生在接触本次课程之前对于岩彩、本土、在地性等相关概念的认知程度不一，对于采集经验的熟悉程度不一。

教学效果的呈现不是一蹴而就，而是水滴石穿。在一篇篇学生真挚的学习心得中，便可发现这个课程难点已在潜移默化中，以适合每个人的独有方式得以解

决。学生们在结课时对于课程核心的理解都有了质的飞跃。譬如，认识到岩彩材质与本土地质的关系，材质语言与材质语义的关系，材质与肌理的关系，创作媒介与创作者的关系，材质审美与当代艺术的关系，等等，这些文字背后体现的思考不仅把握住了课程要点，而且在不同程度上都有了更多的延展。

针对课程难点，最有效的解决方案，我认为是朱老师最喜欢的教学方式——交流与示范。这种充满实验精神的教学手段，不仅存在于每一次老师的集中讲座，更多存在于教学日常中看似不经意的点点滴滴：边示范边讲解或是纯粹的聊天。在所有学生的反馈中，朱老师针对每个人"量身定制"进行激活，帮助学生建立自信，认识自我，确定本我，寻找真我，在如同"游戏"般放松的教学氛围中，得到了学生们极大的肯定与认同，教学效果是显而易见的。

三 课程总结

将本土采集上升为中国岩彩绘画教学体系中一门不可替代的课程，有其深刻的学术意义。武夷山属丹霞地貌，造就了色相丰富的矿石种类与地表岩土层，以及当地长久积累的历史、文化，都为课程实施提供了取之不尽的创作灵感和创作资源。课程的教授，以本土采集的行为开始，以抽象思维的创作切入，课程成果以大大小小的小型架上作品呈现，学生收获的绝不单单是几张抽象岩彩绘画创作，而是对中国本土地质和中国岩彩绘画意义的全新理解。以具有代表性的武夷山作为开端，将范围拓展至中国广袤的大地，脚下的泥土和砂岩都是岩彩，引导学生观看大自然，启示我们：岩彩是颜料，但绝不仅仅是颜料。在自身所处的生存环境之中寻找属于自己的创作材质，回归艺术创作的真正本质，关注中国社会发展与自然生态保护，深刻反思"人与自然"这个永恒的主题，已经成为当代中国岩彩画家独特的创作方式。

"中国岩彩绘画""本土""抽象""在地性"，这些核心关键词的提出，体现了每一个教学环节的精心设计，环节的有机串联便是教学过程的呈现：提出问题—寻找方案—建构逻辑。在"课程延展"这一章中，有一名硕士在读研究生对武夷山当地有色土与有色砂岩的调查报告，从科学视角采集与分析媒介本身，进而探寻并形成自身艺术创作观念的总结，尤其可见一斑。

课程作业虽以"平面绘画"为边界与限定，然而边界、限定仅为底线，这是岩彩绘画和中国美术教育和美术创作现状的关联点，最终目的是打破边界，挑战限定，从方方面面探寻岩彩材质表达的可能性。从材质深化研究与创作形式更新的角度出发，岩彩材质的延展性必定大于岩彩绘画之形式限定。由材质入手，引领学生进入当代艺术的创作空间中，正是此门课程的核心价值。

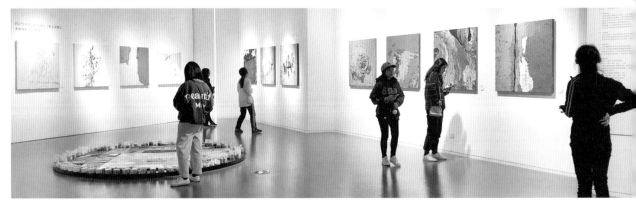

↑
课程展览现场

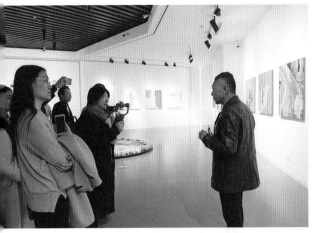

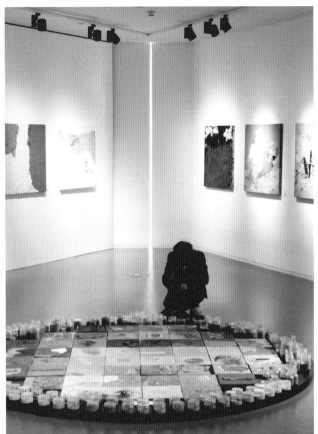

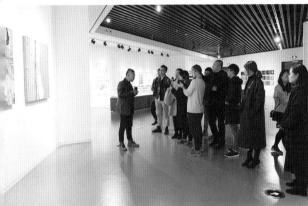

下　篇

载体拓展

引言

载体拓展——着眼物质媒介的创作实验

"载体拓展"是岩彩绘画创作课程体系课程之三，也是前期岩彩绘画基础课程的综合应用性实验课程。

课程着眼于岩彩绘画的物质载体，力求站在当代绘画创作语境的立场上，研究思考作为言说媒体的岩彩材料区别于其他绘画媒材的特性与价值。

"岩"的材质属性——大地物质，以及由"岩"本身带来的"彩"——本质本色，这样形成的"岩彩"，区别于以往教学中对绘画媒材的理解，提出"质性"大于"色性"的理念转变，引发学生对绘画媒材的重视，引导学生在接触该媒材之初便关注由物质引发的对材质本体的自觉体认，再由对材质本体的关注，逐步扩展至对载体媒介的思考。

"载体"在科学技术上指某些能够传递能量或承载其他物质的物质。也泛指一切能够承载其他事物的事物。在本课程中指艺术作品材质的介质，如纸、亚麻布、木板、金属、亚克力、镜面等。"拓展"，开拓扩展，指在原有基础之上，增添新的东西。这里特别强调的"新"指的是质量的变化，而不是数量的累积。

课程由两位青年岩彩艺术家设计并实施，强调"拓展"中的"新"，具有相当的实验性。任何艺术作品都离不开载体，这好比地基与建筑的关系，对于载体的拓展，必定会导致艺术形式的创新。本课程以拓展载体的角度为切入点，探究岩彩材质在各种形质的载体之上，生发出来的艺术形式的多种可能性。由此启迪学生，进入当代艺术的创作语境之中。

课程分为两部分展开。第一部分：实验课题，包含载体造型拓展与载体材质拓展。要求联系"平凡物语"课程的创作主题，从载体上进行置换与拓展。第二部分：创作课题，将之前的载体小型实验进一步拓展为相对完整的系列岩彩创作。在创作实验中明确要求学生突破"绘画方形载体"的局限，在"本土采集"课程的抽象"平面绘画"形式的基础之上，以各种载体结合抽象图形呈现。

作为岩彩绘画创作课程体系中的最后一门课程，本着"有范围，无边界"的核心理念，围绕"岩彩"材质，从材质深化与创作形式的探索角度出发，留给众多爱好岩彩的读者们的不是经典完美的句号，而是充满无限空间的省略号。

"拓展"是"流"，是"面向未来"的集中体现。用"拓展"扩半径，"拓展"是"未来"，更是"期待"。

"载体拓展"是岩彩绘画创作当代拓展的一个实验性课程。

艺术作品载体在形、色、质、场、意上的丰富性和局限性为艺术家的创作带来更多样的灵感，更多层面的升华。岩彩材质的特性决定其具有强大的包容性和可塑性，能够与各种形质的载体结合，繁衍出多样的艺术形式。课程要求学生进行"艺术作品载体拓展"的尝试，为学生提供一个新思路和新出发点，将岩彩创作推向更多元、更开阔、更深远的当代艺术空间中。

课程目的

1. 从作品载体的角度出发，梳理整理人类艺术史和中国本土艺术形式中载体样式的变迁和发展，引发关于作品载体与空间场域、精神内涵的深度思考。

2. 在创作实践中明确突破对"绘画方形载体"的局限，探索开拓中国当代语境中岩彩创作的多种可能性。

课程内容

1. 建立作品载体意识——突破传统艺术作品的方形载体，在载体造型上进行不同的思考。

2. 建立作品载体意识——选择独特的材质，设计独特的载体。

3. 载体实验——实验同一的岩彩材质与不同形态，通过不同材质的载体，巧妙而有机地创作艺术作品。

课程时间：6周。分为载体实验和载体创作两个部分，各占3周。

课题一　载体实验（3周）

第一周，载体造型拓展

延续"平凡物语"课程的主题，进一步探索不同的载体造型。载体造型与图形主题结合紧密，构思巧妙相得益彰。（图形可以抽取提炼）

作业要求：

1. 突破传统艺术作品的方形载体，拓展载体造型形式。

2. 用白色厚卡纸或者白色KT板制作创意草图。

3. 用黑色丙烯绘制载体上的图形。

4. 尺寸长宽 30 cm×30 cm，高不超过 5 cm，共制作 6 件。

第二、三周，载体材质拓展

根据以上载体造型，置换不同材质制作载体。载体材质需联系"平凡物语"课程做精心选择，载体的材质表意要与岩彩材质紧密结合，相互激活。

作业要求：

1. 限定单色（黑色或白色）岩彩材质与载体结合。

2. 运用不少于 3 种（含 3 种）类型的材质制作载体。

3. 尺寸长宽 60 cm×60 cm，高不超过 5 cm，共制作 3 件。

课题二　载体创作（3 周）

作业要求：

1. 每人完成两幅岩彩作品，载体特征突出，岩彩特征明显，主题可延续载体实验。

2. 做设计草图，尺寸、材料要详细。

3. 做好创作日记，记录创作过程。

4. 作品完成尺寸（长宽均不超过 90 cm，其中一边等于 90 cm，高度控制在 15 cm 以内）。

"载体拓展"课程其主旨并不是去传授一种新的"技艺和方法"，而是通过对载体形式和材料深入理解后获取灵感，在岩彩作品创作过程中最大限度地发挥"载体"优势，凸显岩彩独特纯粹的材质之美。

授课时间：2018 年 12 月 3 日— 2019 年 1 月 13 日

授课老师：吴竑、金鑫

形式结构生成方式

↑ ↗
教学现场

| 道器同一

课题一

载体实验

- 课题阐释
- 载体造型拓展
- 载体材质拓展

①

"艺术作品载体的变迁"之教学思路，源自2016年中央美术学院岩彩绘画创作高研班任课教师伍璐璐"岩彩创作的载体拓展"。

一 载体的概念

载体是指某种传递能量或承载其他物质的物体。本课题所说的载体是指承载艺术作品的不同物体和景物（如纸、亚麻布、木板、金属、亚克力、玻璃、纤维、现成品、山体等自然环境、公共空间，等等）。

纵观人类艺术发展史，从最早绘制于岩石山洞的图像，到与器物、建筑、书籍相结合的艺术作品，到审美自觉后的独幅绘画，再到发生在当今社会生活各个角落的艺术门类，艺术载体的发展历程连接着艺术的目的、功能、思想内涵、风格式样、技术手段等多方面。艺术载体在形、色、质、场、意上的丰富性为艺术家的创作带来了诸多灵感，也将艺术作品引向精神层面的升华。所以对艺术作品的载体拓展研究，能给学生提供一个新鲜的思维角度，以及更广阔的创造空间。岩彩绘画课程体系中的"载体拓展"课程，希望站在当代艺术语境之中，将岩彩绘画推向更多元、更开阔、更深远的发展空间。

二 "载体拓展"课程的目的

载体拓展是艺术家从自己的内心和作品的观念出发，寻找作品的本体语言与作品载体之间互动互换的关系，用它们组合生成一种个性独特的形式结构来创作作品，传达自己的观念。岩彩材质的特性决定其具有强大的包容性和可塑性，能够与各种形质的载体结合，繁衍出多样的艺术形式。

三 艺术作品载体的变迁历史①

从艺术作品载体的角度纵观美术史，并梳理一些有代表性的作品，我们可以看出载体有四个主要发展阶段。第一个阶段，原始艺术作品的载体是大自然。第二个阶段，早期艺术作品以与人类生活密切相关的人造物为载体。第三个阶段，绘画独立之后，绢、布、纸等材料成为艺术作品载体。第四个阶段，现代主义时期，艺术家的艺术观念突破了架上绘画的局限，因而出现了丰富多彩的艺术载体，杜尚甚至直接拿出小便池作为观念的载体。在这一时期，艺术的载体多种多样，产

生了全面的回归——回归大自然，回归人造物。这种回归，源于当今时代自由自在的艺术创造观念，也使得人类文明发展，艺术创意思维有了更多的延伸。

艺术作品载体的发展与人类文明的发展是密不可分的，人类文明发展到某个阶段的时候，肯定会突破传统观念产生新的变迁。

（一）原始艺术作品的载体是大自然

艺术载体是大自然，这个阶段在艺术史上发生在距今1.4万年到4万年，这个过程很漫长，跟人类的进化有关系。这个时期，承载人类艺术创作的载体大多是大自然。主要艺术形式是岩画。岩画的载体是自然表面的山洞、峭壁。载体的形状是不规则、无边界的，载体的材质是岩石、土地，载体就是大自然本身，艺术作品与载体的关系是顺势而为，服从自然原貌。

人类艺术发展史中最早的岩画艺术作品，如西班牙的阿尔塔米拉洞窟岩画、法国的拉斯科洞窟岩画其载体是大自然的峭壁岩洞，人类没有对它做任何的改变，图画用石头和石头粉末绘制，一般都画在人能够得着的位置，有一些很高的位置是通过植物的长杆画上去的，还用了一些刮刻的方式，因受到工具的限制，刮刻的痕迹比较浅，这些画面大都具有一种巫术性质。

中国的岩画是从新石器时代开始的，到元代才接近尾声。中国岩画分为两个体系。北系是以阴山、黑山、阿尔泰山为主，载体材质的软硬程度不同，绘制方法也会相应调整。载体依山体顺势而为，阴刻的方法出现较多；南系以广西左江花山岩画为主要代表，左江花山岩画距今2000多年，是战国到东汉时期的一组岩画。南系大部分是红色的涂绘，采用铁矿粉调和牛血等物质绘制。

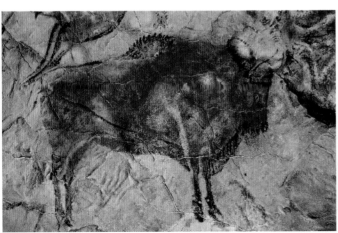

我们从艺术作品载体视角来解析，在这个时间段，载体以大自然的峭壁岩洞为主，人们根据材质软硬程度用不同的方式在上面绘制，或涂抹或雕刻。在这个阶段，人与载体之间的关系是服从。

（二）早期艺术作品的载体是人造物

进入新石器时代以后，艺术作品载体是与人类生活密切相关的人造物。西方美术史上有彩陶、神庙壁画浮雕、版画、湿壁画、镶嵌画、玻璃画、挂毯、祭坛画、细密画，等等。中国美术史上也有彩陶、青铜器、漆画、玉器、画像砖、墓室壁画、宗教壁画、陶瓷，等等。这个阶段东西方艺术作品载体的造型基本为平面或立体，形状大多呈多边几何形，载体材质丰富，厚重有物质感，可塑性强。艺术作品与载体的关系是艺术作品附属于载体，艺术品的造型风格服从于载体的风格，具有平面化适形的特征，是非常和谐的，当时这些艺术作品载体是占有重要地位的，上面的纹饰都附属于它。从艺术作品的场域来看，观众是从动态的角度欣赏作品的，可以在建筑中行走，或者可以把玩器物，艺术作品与观众是互动的，艺术家这时候的身份可能是多重的。下面我们就列举几种不同的载体来进行解析。

1. 彩陶

公元前5200年—前3500年两河文明的彩陶瓶，器形是圆口的，瓶身中间宽瓶底小，上面的纹饰跟陶瓶的形状吻合，能看出艺术作品跟载体的器形相辅相成。公元前3000年—前2500年仰韶文化的彩陶瓶也是这样。

两河文明彩陶瓶

仰韶文化彩陶瓶

2. 东方古建筑

伊朗的波利斯宫殿是公元前5300年到公元前350年修建的宫殿建筑，宫殿外墙面以岩石垒筑并雕刻浮雕，我们可以看到这些浮雕艺术作品的载体就是一个宫殿外形，艺术作品是顺着宫殿造型来完成的。

巴比伦城伊什塔尔门建于公元前6世纪，这座城门有前后两道门、四座望楼，大门墙上覆盖着彩色的琉璃砖：蓝的背景上用黄色、褐色、黑色镶嵌着狮子、公牛和神兽浮雕，黄褐色的浮雕和蓝色的背景构成鲜明的对比，具有强烈的装饰效果。

埃及神庙，古埃及宗教建筑，公元前16世纪—前11世纪埃及新王国时期的主要建筑形式，多以石块砌筑，分带有柱廊的内院、大柱厅和神堂。大门前有方尖碑或法老雕像，正面墙上刻有着色浅浮雕，大柱厅内柱直径大于柱间间距，借以强化圣庙的气氛。神庙空间装饰丰富，以浮雕和绘画为主，门墙、围墙以及大殿内墙面、石柱、梁枋上都刻满了彩色浮雕。总体来说这些浮雕和壁画作品都是依据建筑的造型而进行设计的。

3. 青铜器

青铜器是由青铜合金（红铜与锡的合金）制成的器具，诞生于人类文明时期的青铜时代。青铜器在世界各地均有出现，是一种世界性文明的象征。最早的青铜器出现于6000年前的古巴比伦两河流域。苏美尔文明时期雕有狮子形象的大型铜刀是早期青铜器的代表。青铜器在2000多年前逐渐被铁器所取代。在中国，青铜器始于仰韶文化早期和马家窑文化时期。在黄河、长江中下游地区的龙山时代几十处遗址中发现了青铜器制品。青铜器根据器型有不同的设计，图形围绕载体的造型，载体的材质也在不停地变化和不断丰富。如商代的四羊方尊集线雕、浮雕、圆雕于一器，把平面纹饰与立体雕塑融会贯通、把器皿和动物形状结合起来，恰到好处，以异常高超的铸造工艺制成。在商代的青铜方尊中，此器形体的端庄典雅是无与伦比的。此尊造型简洁、优美雄奇，寓动于静，被誉为"臻于极致的青铜典范"。

4. 古希腊瓶画

古希腊瓶画，是希腊陶器上的装饰画，依附于陶器而得以流传下来，代表了希腊绘画风貌。其内容丰富，寓意深刻，风格多样，技艺精湛，装饰性很强，艺术水平极高，在希腊美术中占有极为重要的地位。希腊陶器主要有盛酒的瓶、罐和饮酒的杯、碗两大类，瓶罐装饰画多绘于腹部，画面展开近似方形；杯碗装饰画又分内外，内部的装饰画呈圆形画面，外部的呈环形。

5. 西方古建筑

宙斯祭坛位于今土耳其西部沿海，是当时帕加马王国的欧迈尼斯二世为颂扬对高卢人的胜利于公元前180年前后建造的，因其规模宏大和艺术水平之高而被称为古代七大奇迹之一。祭坛为一座U字形建筑，东西长34.2米，南北长

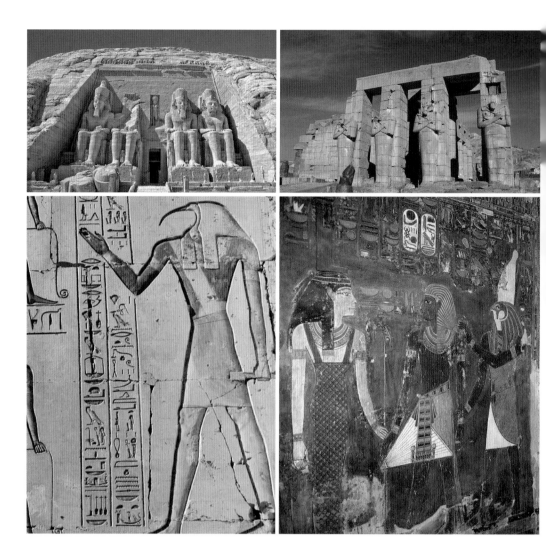

→
埃及神庙及其壁画

↘
宙斯祭坛

↓
四羊方尊

↓
古希腊瓶画

36.44米，基座上层是爱奥尼亚式的柱廊，柱廊下为高约6米的台座。台座上部刻有1条巨大的高浮雕壁带，全长约120米，高2.3米，由宽度1米左右的雕刻石板连接而成。

6. 漆器

漆器是一种木制装饰品，涂以生漆并常镶嵌以象牙或金属。载体的材质为木头，上面的媒介是大漆，造型丰富，有酒器，妆盒，家具等各种器物。

7. 画像砖

画像砖是用拍印和模印方法制成的古建筑砖。画像砖艺术在战国晚期至宋元时期较为兴盛，一般为方形，印模、彩绘或雕刻图像。

8. 帛画

帛画是指以白色丝帛为材料的绘画。 它不同于绢画或其他织物画，帛画采用百分之百头道桑蚕丝，不浆、不矾、不托，运用工笔重彩的技法绘制而成。帛画的色彩用的是朱砂、石青、石绿等矿物颜料。马王堆一号汉墓帛画呈T字形，画面根据载体形状分上、中、下三部分，分别表现了天上、人间与地下的场景。

一
漆器

道器同一

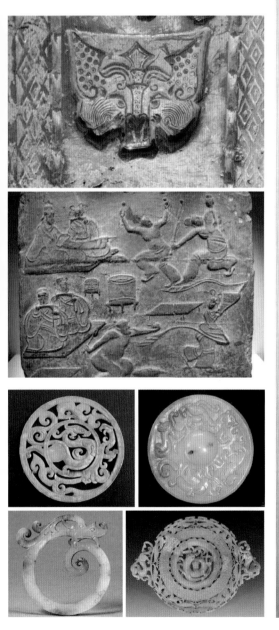

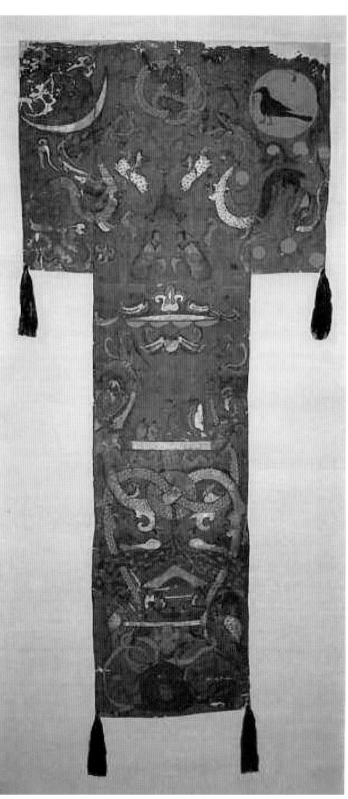

9. 玉器

玉器是使用天然玉石加工制成的器物。中国早在8000多年前就有了玉器，并不间断地延续到现在。玉器的出现是远古石器的延续与创新。

10. 欧洲中世纪教堂建筑

欧洲中世纪教堂建筑主要有两种形式：罗马式和哥特式。著名的拜占庭时期土耳其的圣索菲亚大教堂。墙面的每一个部分都有艺术作品附着在上面，每一个图形和建筑主体之间是很和谐的。如图这个穹形顶的局部，它的材质有宝石、金箔、青金石，因为保存得非常好，能够很清晰地看到材质之间的关系。

哥特式教堂典型的艺术特征之一是玻璃镶嵌画。五颜六色的玻璃镶嵌在建筑上面，镶嵌画与窗户相得益彰。

11. 欧洲中世纪的圣物、佩剑、手抄本

若以圣物、佩剑为载体，呈十字的造型，根据十字形来设计上面的图形，材质是金属、象牙。若以手抄本为载体，封面用的材料是布、麻、金属、刺绣。载体造

→
圣索菲亚大教堂穹形顶及其
局部

↘
哥特式教堂内部装饰

型的尺寸大小也很独特。从这些载体我们能看出，载体有丰富多变的形状，还有灵活的尺寸和多种材质。

12. 欧洲文艺复兴时期木板蛋彩画

木板蛋彩画以木板为载体，以蛋黄或蛋清调和颜料绘成。14世纪乔托的这张木板蛋彩画，载体的形状是一个十字形。

13. 祭坛画

15世纪欧洲的祭坛画多以木板材质为载体，外形是一个盒子，展开可以悬挂或放置，展示后可以折叠起来拿走。如《根特祭坛画》，呈多翼式"开闭形"。

14. 欧洲文艺复兴时期壁画

16世纪米开朗基罗、拉斐尔他们的壁画通过立体透视打破了建筑的二维平面，使建筑的每个面产生了三维空间的视觉效果。

板蛋彩画

特祭坛画

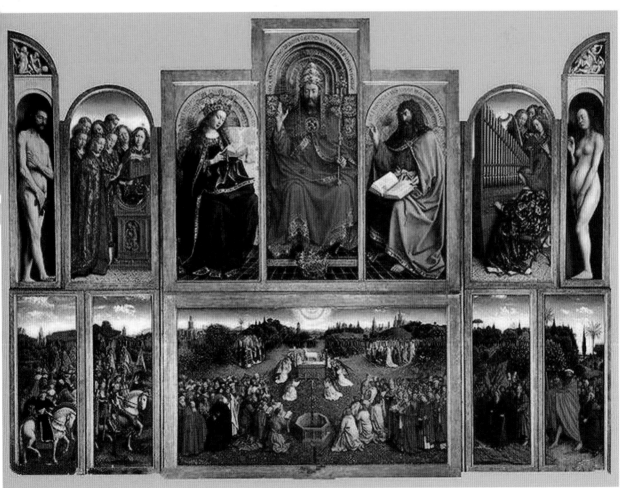

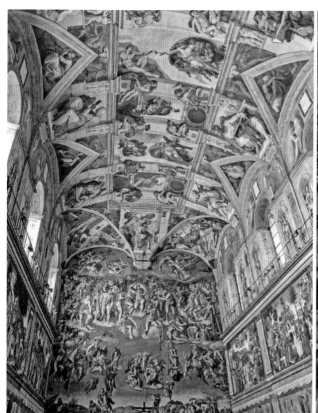
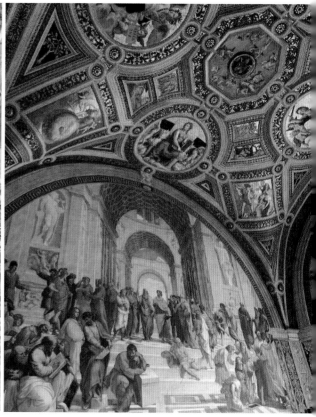

15. 中国龟兹壁画及敦煌壁画

龟兹壁画和敦煌壁画是直接绘制在砂岩地质上的壁画，也可以说是以石窟形制作为载体，画面根据石窟的形状来构成。

16. 挂毯

挂毯也称作"壁毯"。原料和编织方法与地毯相同，一般都是以羊毛编织而成，作室内墙面装饰用。6世纪欧洲的挂毯已经做得非常精美了。挂毯可按墙面的大小定做，基本是方形。挂毯的载体材质很特别，为艺术创作提供了多种可能性。

从艺术作品载体的角度梳理，以上列举的十六种载体样式是载体发展的第二个阶段中比较有代表性的，这些载体无论是从造型上还是材质上，随着时间和科学的发展，出现了不同的样式，这一定程度上也丰富了艺术作品的多样性。

↑
文艺复兴时期的壁画

（三）绘画独立之后的绘画载体解析

绘画成为一种独立的艺术语言后，在很长的一段时期，它以木板、纸、布、绢作为载体。

中国从魏晋时期开始，绘画独立面世，艺术形式有卷轴画、扇面画、版画等，载体材质是纸、绢，材质由厚重变单薄。卷轴的尺幅使画面加入了时间的因素。绘画材料以水墨为主，由不透明色颜料演变为透明色颜料。载体多为手卷，欣赏距离短，欣赏艺术的空间封闭私密。艺术欣赏成为小众群体的特权。画家的作者身份是多重的。

而西方美术史从公元16世纪开始，绘画逐渐联系建筑，到20世纪的五百年间，其艺术形式有蛋彩画、油画、水彩画、版画等，多装于方形画框，载体的材质多为画布、木板、纸、铜板等。

在这五百年的时间里绘画的风格式样丰富多样，在造型方式、色彩研究、用笔用墨各个方面都不断突破。然而，艺术载体的场域空间却由大变小，越来越封闭。观众欣赏画面的状态相对静止。观众的身体与艺术品是有距离的。这个阶段艺术分工越来越细，艺术家身份单一。

《文史箴图》局部
本设色

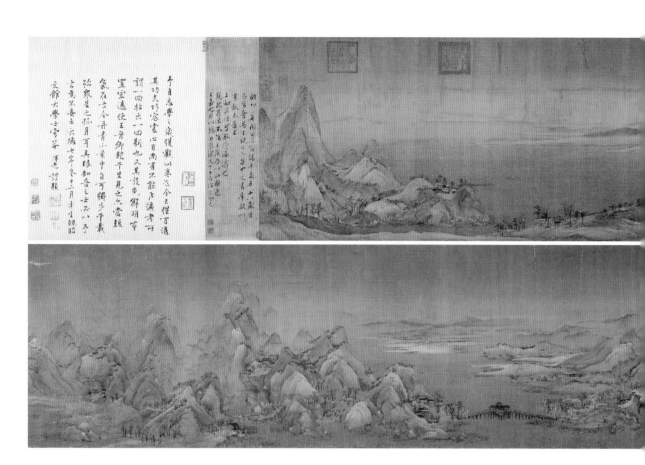

↑
《千里江山图》长卷
绢本设色

↑
扇面画

（四）当代艺术作品载体的多元状态

进入20世纪之后，架上绘画已经不是主流，艺术观念的多样纷呈导致艺术作品的载体也回归多样化。艺术形式有绘画艺术、装置艺术、行为艺术、大地艺术、公共艺术、影像艺术，等等，载体是一切可以被利用的物体，艺术品与载体的关系不是附属关系，而是互动互换的关系，载体既可以利用，又可以被创造被改变，在场域上面空间逐渐扩大，这个时候的艺术作品不再是单一绘画很狭窄的空间了，艺术作品从墙面的方框走下来，不再是少数人的专利，而是成为让更多人参与其中的精神文化生活，艺术融入更多人的生活，让生活艺术化，观众与艺术的关系不是对立，而是参与、体验、互动。艺术家的身份、角色也多样化了，艺术与其他各个领域之间的交流融合加强。1914年，俄罗斯艺术家塔特琳做的一件作品《角落里的反浮雕》，作品的载体不再是一个方形框，变成不同材质组合在一起的异形，并且也不是挂在一道墙的中间，而是在一个空间的角落里。由此

可以看出，艺术作品的载体、表现形式、观看方式都发生了根本性的变化。下面就根据一些著名艺术家的作品，来解析这个阶段艺术作品载体的特点。

1917年法国艺术家杜尚直接用一个小便池作为作品的载体。

阿根廷/意大利艺术家卢齐欧·封塔纳在画布上划了一刀，在载体上打破了平面的空间，在他以后的艺术作品中，载体的空间、造型、材质不停地变化和拓展。

意大利艺术家皮耶罗·曼佐尼把画布折叠扭曲，把载体的形状进行改变，画布不再是平整绷着了。而意大利艺术家恩里克·卡斯特拉尼是用铁丝和弹簧把画布给撑起来，做成画布的凹凸造型。

德国艺术家戈特哈德·格劳伯纳的作品是在圆角面包一样的载体上绘画，载体里加了填充物让它有微微弧度鼓起来。

法国艺术家伯纳德·维纳的作品载体是异形和镂空的。

荷兰艺术家让·马腾·沃斯奎尔的作品载体是有弧度、曲面、凹凸、异形造型千变万化。

美国艺术家提图斯·卡普哈尔作品将绘画形象剪开翻转，打破画面的空间。

瑞士艺术家梅拉·奥本海姆作品以皮毛为表现材料。美国艺术家罗伯特·莫里斯作品以毛毡为载体，表达出艺术家对载体材质与功能的再思考。

英国艺术家达明安·赫斯特作品形式丰富，他善于运用各种现成品作为艺术创作的载体。

随着艺术的发展，艺术作品的载体拓展到了城市公共空间，日本马路上的井盖也成为艺术创作的载体。现代建筑也被很多艺术家当作作品的载体。

随着社会的发展，现当代的艺术与其他领域趋于融合，艺术作品的载体也呈现更大的场域，室内空间、城市广场、山川河流、浩瀚大海、万里长空、茫茫沙漠……都成为艺术创作的载体。

意大利艺术家皮耶罗·曼佐
尼作品

意大利艺术家恩里克·卡斯
特拉尼作品

德国艺术家戈特哈德·格劳
纳作品

德国艺术家伯纳德·维纳
作品

→
荷兰艺术家让·马腾·沃斯
奎尔作品

↘
美国艺术家提图斯·卡普哈
尔作品

↘
瑞士艺术家梅拉·奥本海姆
作品（左）
美国艺术家罗伯特·莫里斯
作品（右）

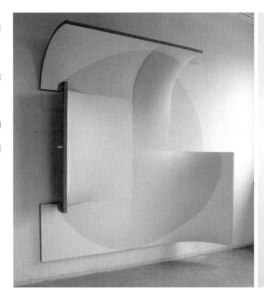
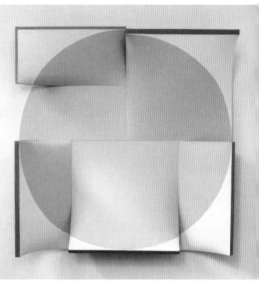

纵观人类艺术发展史,从载体的角度来分析,艺术作品的载体经历了以上四个发展阶段。载体的拓展对于当代艺术创作起到了很重要的作用。载体拓展的方式大致可以总结为几种:

1. 载体造型的拓展(本体空间突破、异形、现成品等)。
2. 载体材质的拓展(随时代变迁,利用各种不同属性的材质及新型材料,对载体本身材质和功能再思考)。
3. 以自然景观和公共空间作为载体。
4. 运用各种媒介对载体进行干预。

道器同一

→
美国艺术家克里斯托夫妇
包裹德国国会大厦

↘
中国艺术家徐冰作品

美国艺术家珍妮特·艾克曼
作品

美国艺术家罗伯特·史密斯
作品

艺术团体 DAST Arteam
作品

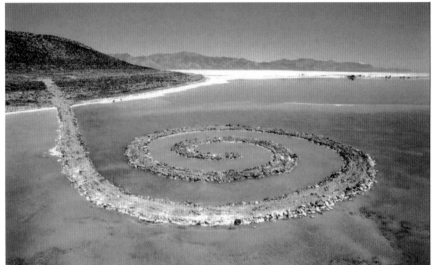

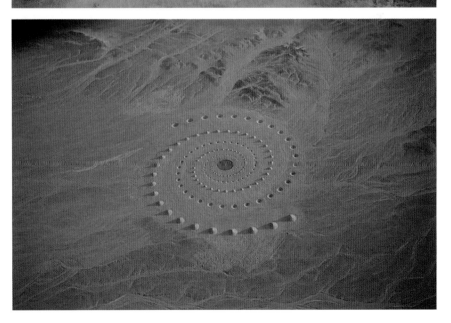

→
印度艺术家安尼斯－卡普尔
作品

↘
中国艺术家蔡国强作品

↘
丹麦艺术家奥拉维尔·埃利
亚松作品

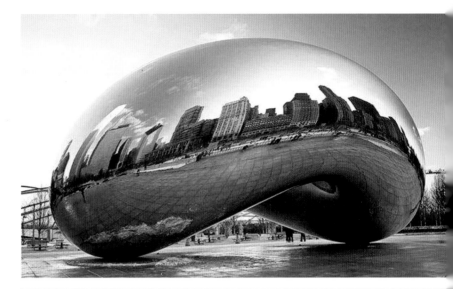

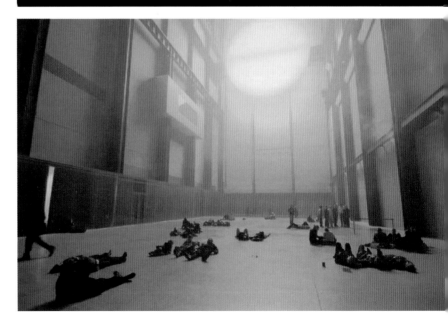

一　课题方法

本次课题用到的载体造型方法有：切割、镂空、拉扯、皱折、凹凸、拼接、折叠、组合、包裹、扭曲、异形，等等。

课程第一周，首先是要建立学生的载体意识。从作品载体的角度出发，梳理人类艺术史和中国本土艺术形式中载体样式的变迁和发展，拓展学生们关于载体的知识。第一课题引导学生先从载体造型上多向思考，打破传统方形载体的思维。一周的时间比较紧张，所以就预设了创作主题，延续之前"平凡物语"课程的主题，这样同学们就不用在创作主题的图形等方面花时间了。载体的造型有很多方式拓展，比如异形，镂空，凹凸，现成品……不论学生们在自己的主题里用哪种方式来拓展，我觉得都是一个好的开始，他们正在慢慢理解载体拓展课题的目的，建立起载体意识。通过设计绘制载体图纸，参观模型加工厂，用白色雪弗板动手制作载体模型，同学们在第一周对载体有了新的认知。

课堂制作载体模型

参观模型加工厂

二　学生作业范例

徐瀚同学的主题是一枚铜钱，他抽取一个方形和一个圆形来组合变化，设计出不同凹凸造型的载体，成功打破了传统的方形载体思维。

周龙敏同学的主题是一条裂缝，她联想到了镂空的载体形式。

黄旭东同学的主题是手套，他选择以不同造型的手套现成品为载体。这个选择要求他尝试不同的固化媒介来固化物品，才能在手套上完成岩彩的创作。他的实验给同学们提供了思路，让大家懂得拓展不同的媒介也是岩彩创作中重要的一环。

→
徐瀚作品

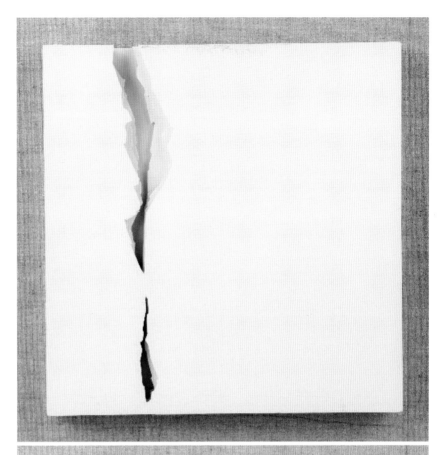

三 个案研究

在第一周作业过程中，杨思瑜在载体拓展方面提供了一个很好的案例。她的主题是香水瓶，刚开始她总是陷在香水瓶本身的材质、造型、作用等因素里，找不到创作载体的关键词。但她还是根据自己对载体的理解做了一些画布拉伸、折皱、编织，还有打破传统方框载体的异形拓展。

第二周，主题是采集不同材质和形态的物品来创造载体。她捡到了一个搓衣板，在偶遇的物品上找到灵感，一下子找到了载体造型拓展的关键点，一种重复的锯齿状凹凸造型，然后自然而然地生发出了载体的形式。

从杨思瑜同学对载体造型拓展的实验过程中，我们发现，教学中会出现有主题预设主观创作和没有主题预设自然生发创作两种情况，由此我们归纳出载体拓展形式构建的方式可以从两个方向出发：第一，先有形式，预设创作主题，设计适合主题的载体。第二，后有形式，不预设创作主题，通过寻找、发现、提炼有个性的特殊载体，在特殊载体上创作作品。

道器同一

一　课题方法

本课题涉及的载体材质有：亚麻布、纤维、木板、金属、玻璃、有机玻璃、材脂、砖、瓷盘、书、家具，等等。

这个课题要求学生们活跃起来，到处去收集各种物品。其实这是一种没有预设的大胆尝试，每个学生都会根据自己采集的材质来创造载体，这就决定其结果是个人的和独特的。刚开始大家捡了很多东西，有废旧的门、斗笠、搓衣板、小木头、书、手机屏幕、工地上的砖石……五花八门，也有的同学去超市收集各种一次性的餐盒。但是怎么将这些不同材质和形态的物品生成一种作品载体形式，是一个很重要的问题，这时候学生首先要考虑的是岩彩绘画材质的限定，什么材质的载体能够与岩彩材质互动互换，组合生成一种个性独特的非常规的载体形式，明确有效地传达出作品的观念内涵，在这个过程中，还要同学们大胆地做大量的实验。

二　学生作业范例

黄旭东同学是直接从材质入手的，他选择以黑色镜面钢为载体，与岩彩材质石墨结合，并做了很多的实验。

→
黄旭东黑色镜面与
石墨的结合效果

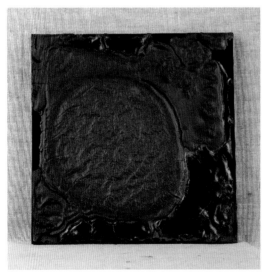

孔德轩同学收集到不同的弧面材质，有瓦片、纸筒等，将弧面的形设计组合，变化出多种载体样式。

赵丽娅同学去修电脑屏幕，捡回了旧电脑屏幕和旧手机屏幕，以此为载体完成了独特的作业。她从一个意外的事件中找到了一种独特的载体，而这种载体是非常具有当代性的。以电脑屏幕和手机屏幕为载体，与岩彩材质结合来创作，体现了大自然的天然材质与人工智能材料的对比与冲突，传达出对人类生存环境的思考，这样的载体拓展是一次非常成功的实验。

徐洋同学用自己孩子用的小枕头和纸尿布做的载体也别具一格。

在载体材质拓展实验上，通过收集寻找不同材质的物品，同学们感知到自己的关注点，抓住自己的关注点，创造出了比较独特的载体。如果延续下去，将来一定能创作出好的艺术作品。

孔德轩作品载体材质拓展实验效果

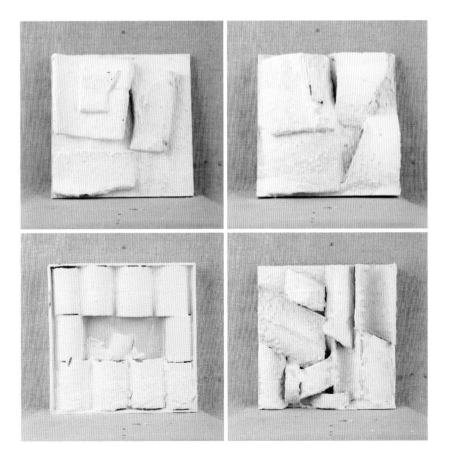

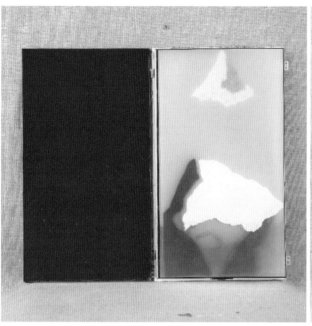
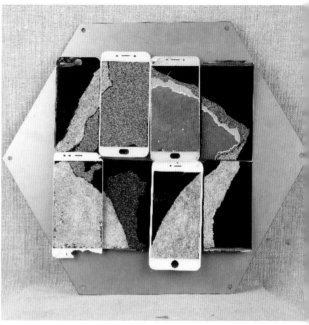

↑
赵丽娅载体材质拓展实验
效果

↑
徐洋载体材质拓展实验
效果

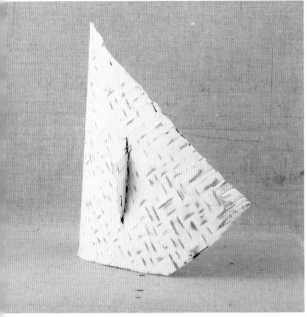

金音

周龙敏

金音

张正玲

↑
部分学生载体拓展实验效果

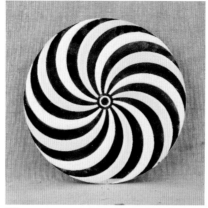

徐瀚

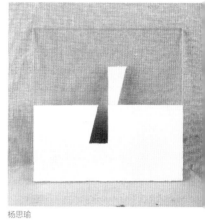

杨思瑜

叶倩

叶倩

马楠

周博杨

三 课题总结

"载体拓展"课程是岩彩绘画教学体系中创作教学的一个环节，这是一门带有实验性质的课程，因此，我们要鼓励学生面对未知，大量实验，探索岩彩创作的多种可能性。通过对艺术作品载体的变迁历史梳理，和对大量艺术家的作品载体分析，可以确定，载体拓展从造型和材质两个方面进行课题设计是成立的。通过学生课堂的实践，以及完成作业的情况来看，这样的拓展方式也是成功的。老师总是期待学生通过课题能掌握课程重点，创作出好的作品，但作为一门实验性质的课程，更重要的是拓展学生的创意思维，欣赏实验的状态，而不是盲目追求作业表象的完整性。作业是学生试错的一个过程，不管结果成功与否，都是具有实验价值的。所以这两个课题还可以根据它的实验性质设计得更开放些，把采集材质的种类增加，实验作业的数量也加大。试想，如果每个同学能完成10~20种不同材质的拓展实验，从他们的实验作业里找一两个闪光点，让每位同学抽取自己实验中得到的载体材质和造型，生发创造出独特载体的岩彩作品，这样开放的教学，会使这两个课题取得更好的学习效果。当然，载体拓展除了造型和材质的拓展外，还可以增加一个限定空间拓展的课题。"载体拓展"课程没有过多的预设，要让学生更主动地发现和实验并寻找到各自的答案，创造出新的火花，才是理想的境界。岩彩材质的特性具有强大的包容性和可塑性，能够与各种形质的载体结合，繁衍出多样的艺术形式。如果岩彩创作之初，就能够把载体的形质和岩彩材质放到一起思考，相互激活，一定可以成为创作的突破口。

载体创作

- 课题阐释
- 课题讲评

载体创作是岩彩绘画"载体拓展"课程中的第二课题，旨在引导学生在第一课题"载体造型拓展""载体材质拓展"研究体验的基础上，以岩彩为契机，结合各自优势，充分发挥自身对造型、材质的特别关注与特殊感受，尝试突破已有的表达方式，拓展常规的载体模式，努力寻求自己的创作方法，逐步确立自己的艺术观念从而进行载体创作，并力求通过创作实践为拓宽艺术视野开启一扇窗，为独立自主创作打开一扇门。

一　课题要求

1. 立足岩彩

课题要求学生立足岩彩绘画创作，从"载体造型""载体材质"切入，以载体为手段，以拓展为目标，关注理解造型与材质相互依托、互为制衡的辩证关系；体验认识绘画表达与绘画载体互为表里、相互依存的同一法则。

2. 围绕载体

课题要求学生围绕载体进行创作实践，从自身出发，关注身边熟悉的事物，充分挖掘潜在的资源优势，努力将特有资源转化为特殊方法，用特殊方法拓展艺术表达的有效途径，在不断转化与拓展中丰富自己的创作思路，完善自己的语言系统。

3. 匠人精神

课题要求学生以匠人精神投入创作实践，通过用心地选择题材、寻找材料、确定方法、落实方案，在知与行的交互作用下，感受造型、材质与制作、技艺间的关联关系，体悟物以载道、以技入道所蕴含的东方智慧与艺术哲理。

二　课题目标

1. 培养感知能力

绘画创作可以理解为一个系统化的转化工程。艺术家通过观察、体验、感知外部事物，形成个体对客观世界的内心感受和主观态度，再通过一定的物质媒介和形

式语言将感受、态度转化成作品，这是艺术创作基本的过程与方法。通过这个过程不难看出，感受是艺术创作的诱因，由此萌发出的主题是创作的原点，因此，敏锐的感知能力对于优秀的艺术家至关重要。本课题教学旨在通过载体造型、载体制作培养学生逻辑性的结构意识，条理性的工作方法，目的在于提升学生整体性的观察能力、系统化的感知能力。

2. 突破固有模式

艺术的生命源于创造，而创造的天敌是因于固化。如何在新与旧、学习与创造之间找到平衡点，是每个艺术家在学习成长的过程中随时随地都必须面对的课题。以非常规的方式突破固有模式这是本课题提供的基本方法。课题力求通过鼓励学生在载体造型方面大胆想象，在载体材质方面多方尝试，引导学生以新的视角、新的方式看待载体、理解造型与材质。目的在于培养学生的发现意识与探索精神，在探索中发现，在发现中突破。

3. 提升综合素养

在众多艺术门类中，绘画可以说是最具独立工作性质的创作形式。它要求从业者必须具备从选题、构思到制作全流程的决策、判断、实施能力，这无疑是对画家综合能力素养的全方位考验。

本课题尝试将"以技入道"理念运用于教学实践，强调过程体验；强调知行合一，关注学生在创作过程中对于每个阶段、每一环节中每项工作的专注程度，希望学生能在做工与为艺间对艺术创作有更深刻的体悟，使能力素养从中得到整体提升。

三 课题方法

1. 深度体验

绘画对于创作个体而言可以说是一种表达方式，也可以理解为是一种思维方式，即所谓：歌为心声，画为心迹。从一定层面上看作品的品质所体现的正是创作者认知事物的高度和体悟事物的深度。为使学生通过课题实践达到深度体验的目的，课题对教学内容所涉及的范围做了一定的限定：

（1）将立足岩彩绘画、围绕载体拓展，作为课题教学中师生共同思考问题和讨论问题的基本出发点。

（2）将承接"平凡物语"课程创作主题、延续载体造型拓展和载体材质拓展实验内容，作为课题创作中每个学生的思考范围与呈现手段。

（3）将突破已有模式，拓展新的思路，作为课题评价标准。

明确的限定构成了本课题教学的基本内容与方法，目的在于通过缩小范围、简化内容，使学生们将有限的时间和精力聚焦到点上，有利于对单纯的问题做更深入的思考和得到更深刻的体验。

2. 学习借鉴

质本天然，是岩彩媒材最显著的特色，质性表意被视为岩彩绘画语言体系重要的表达方式，而顺应媒材的天然属性、自然而然的质性表达背后所依托的则是"天人合一"的中国传统哲学思想。本课题教学将继续秉持这一思想，引导学生在遵从主观意愿的同时，关照媒材的天然属性，在关照与遵从的相互作用下实现主观意愿与物质呈现的有机融合。

这里介绍几位当代艺术家的作品，供同学们学习借鉴。这些作品的共同特点，是艺术家在深入挖掘物质媒材的天然属性的基础上，充分利用不同媒材的不同特性，因势利导顺应物性的同时也突显了艺术家的个性。

恩里科·卡斯泰拉尼（Enrico Castellani），空间主义、极简主义艺术家。他极具标志性的浮雕式绘画创作，画面没有任何的形象，只有一个个精致而有序的凹凸平面，光线掠过，就像颜料一般赋予它们第二道色彩。他把钉子精心地安插在画布背后的木板上，通过钉子的间距和高度带来动态的光学效果。接着他把画布紧绷于木板之上，再想办法让画布随着钉子的起伏而起伏。艺术家称它们为"光的绘画"。

吉塞拉·科隆（Gisela Colon），当代大地艺术家。艺术家开发了一种独特的"有机极简主义"，艺术家从航空航天和其他科学领域汲取灵感，采用航空航天工业创新材料，通过工业与材料有机的融合，表面颜色根据光源和光线的强度而变。打造出随光线变化的全息反射效果的艺术作品。

汤姆·韦塞尔曼（Tom Wesselmann），艺术家汲取媒体文化的灵感，制作出了广告牌级的绘画，并采用扁平大胆的色彩，推出了一系列经由激光切割并彩绘的金属板作品，包括异形作品，并陆续在20世纪80年代创作了一系列以镂空铝板制作出的静物作品。

术家恩里科·卡斯泰拉尼
作品

术家吉塞拉·科隆的作品

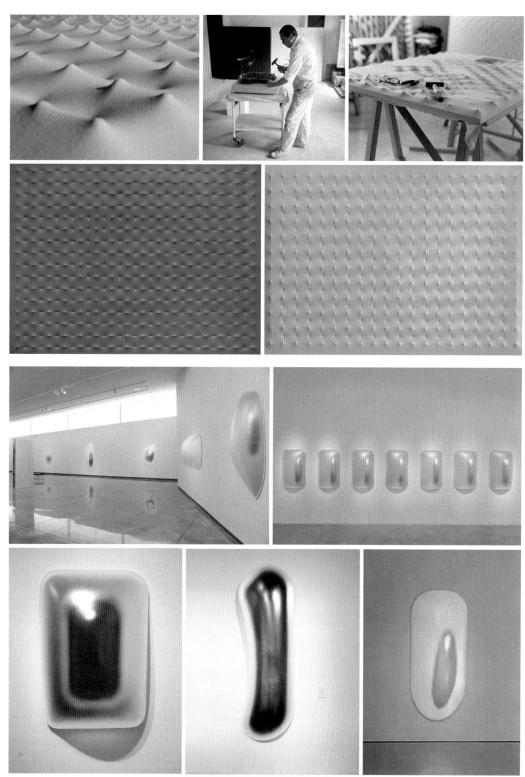

米开朗基罗·皮斯特莱托（Michelangelo Pistoletto），艺术家从日常物品出发进行的创作，打破了传统绘画的"高雅"出身，镜面绘画作品利用反射的表面把观众和环境引入作品中，在艺术品和观众之间建立了一种积极的关系，同时创造出一个艺术和生活无缝连接的虚拟空间。

乔希·斯博林（Josh Sperling），有家具制造以及平面设计经历，大学数学专业为其打下坚实的逻辑思考和空间感知力根基，其作品沿袭其对颜色和形式的物质可能性的研究。他将画板优雅地悬浮在不稳定的状态中，直截了当地改变了人们对传统布面油画的既定观念与审美。

伊夫·克莱因（Yves Klein），在自然科学中，海绵的结构被视为是自然界的炉渣组织，具有极强力的吸收作用。艺术家克莱因利用海绵材料创作了大量作品，他将石膏放上铁线绷的支架，布满海绵，并将海绵浸染了蓝色、红色或金色。这个系列作品有强烈的表现力，是克莱因艺术生涯中最重要的作品之一。

↓
艺术家汤姆·韦塞尔曼的作品

↓
艺术家米开朗基罗·皮斯特莱托的作品

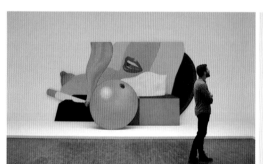

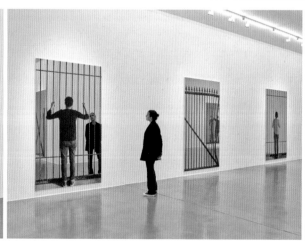

3. 自我更新

"载体拓展"是岩彩绘画语言研究系列教程的最后一门课程，"载体创作"是课程中的最后一项课题。将最后一门课程目标定位"拓展"，设计初衷与终极目的都力图落实于"创作"之上。因为建立岩彩绘画教学体系的目的是为岩彩绘画未来发展培养优秀的创作人才。课题认为成为优秀创作人才的基础在于保有持续创作的能力，而保有持续创作能力的前提取决于不断自我更新的能力。将"深度体验"和"学习借鉴"作为课题提供的基本学习方法，目的在于引导学生从纵向和横向的视角研究问题，启发学生从深度和广度的维度思考问题，力求通过提升研究思考能力实现有效自我更新，为学生未来岩彩绘画创作发展奠定良好基础。

四 课题总结

广义上讲载体是个大概念，所有能承载其他事物的事物都可称之为载体。从这个角度看可以说生活无处无物不是载体，就是我们自身也同样具有载体的功能。简单讲，作为公民、作为成员、作为家人，我们都或大或小承载着社会、团体、家庭的某些责任和义务，反观亦然，社会、团体、家庭同样一定程度上承载着人们的安危、利益与冷暖。应该说世界原本就是一个承载与被承载，互为载体的关联体。以大观小，作为课题载体的"载体"，虽然只被定义为承载画面的依托物，却同样具有双重的承载功能，绘画因载体得以呈现，而载体因承载绘画得以存在。

以载体的视角看文化、看艺术、看绘画……，人类社会、生活、情感，无不因文化承载而多元、因艺术承载而多姿、因绘画承载而多彩。

岩彩绘画，作为以关照物质本体探寻文化本源为宗旨的新型绘画艺术，对载体概念无疑具有更深意味的诠释。

"载体创作"课题作为岩彩绘画创作课程中重要的组成部分，其功能不只限于物质载体层面的拓展，重要的是以载体作为契机，引导学生对于岩彩绘画创作做更深层的文化反思。

岩彩绘画是载体，是艺术，更是文化。这是"道器同一"带给我们的启示。

讲评教师：胡明哲教授、金鑫老师、吴竑老师，

点评对象：上海美术学院岩彩绘画工作室岩彩创作高研班全体学生。

"载体拓展"创作课题讲评要求学生陈述自己的作品，内容包括作品的创作思路、制作步骤与方法、创作过程遇到的问题等。教师针对作品要进行综合点评，肯定学生在创作中寻找自我的表达方式，指出作品中存在的问题并提示解决方案。

课题讲评现场　上海美术
学院岩彩

一　郭光磊作品点评

郭光磊自述：

载体拓展，顾名思义在原有传统的绘画载体上进行拓展，载体创作我以百叶窗为主要载体，木板为支撑载体，将百叶窗来回翻转以呈现出自己想要的视觉效果，我制定百叶窗的尺寸为高90cm、宽50cm，木板高93cm、宽53cm。

创作前要考虑几点问题。第一，凸显岩彩：要考虑刮平还是做肌理效果。第二，木板与百叶窗图形：图形复杂还是简约，如果是复杂的图形，语言是不是显得啰唆，如果简约的图形，需要考虑是要标准几何图形还是边缘要做放松的处理。第

郭光磊
课题制作

三，材质与用色：要有岩彩颗粒感，颜色是丰富的还是单色的，如果选择单色要考虑颜色底色是什么，图形颜色是什么，百叶窗上旋转用什么色，旋转的效果是什么样子的。

经过反复推敲与实验，我敲定了最终方案，之所以选择百叶窗为载体是因为它翻转的特性，利用它的翻转，呈现出几个图形重合的效果。一件作品尽量只说一句话，这也是胡老师经常给我们讲的"一点主义"，如果要凸显百叶窗反转和图像重合，图形与色彩必须要简约，所以最终选择了简约的几何长方形。怎么要让这个几何长方形感觉不简单呢？我突然想到了一个可行的方法——采用倍率来确定几何图形的位置与大小，我的草图有明确的计算过程。

要凸显岩彩的特性，颗粒感是岩彩砂岩的物质属性，选择有颗粒感的材料创作这是物质属性决定的。但我最终决定画面不做肌理效果，只在木板上刮平，但到百叶窗上时就刮不平了，百叶窗的硬度不够，支撑不了刮平的力度，实验了好几次都刮不平，如果不平，画面的语言就多，会让观者视线分散，这样前期构思无法呈现出最终表现目的，达不到内心对作品要求的预期效果。经过实验，我采用了涂完胶后撒颜料这个方法，撒和刮是不一样的，刮可一遍一遍叠加后完成平的效果，同时色彩饱和度也达到了要求，撒是一次性的，在撒的实验里要求撒上去颜料要有颗粒感，色彩饱和度要达到要求，要有一定覆盖力，还要保证平整，在一次次的试验中终于达到了自己的要求。

这次载体拓展创作课程的作业，对我的实践操作能力与作品质量是一种提升。画要有品，人要有格，怎样提升作品品格是很难的一件事，其实最难的是自我内心的突破，才能挣脱了原有观念的枷锁，感觉自己进入了一片新的天地，内心很激动。

吴竑老师点评：

这件作品还是很不错的，选择这个载体也很好，这两种关系处理得也很好，你的作品给大家提供了思路。

金鑫老师点评：

越简单的东西往往越难做，看起来很简单，在制作过程中会出现很多问题，在技术上有不足，也会出现一些失误，就达不到预期的效果，但不管怎样还是要想办法解决。这件作品的载体是现成品百叶窗，岩彩的材质感很突出，效果很不错。

胡明哲老师点评：

光磊的作品让我眼前为之一亮，你的这两张作品可以参加国际艺术展览，思路和格调具有明显的升华。光磊做的是现成品，刚才他说了很多细节具有艺术家的思路，包括算尺寸，按照计算的倍数，包括母形简洁为一个是方形，经过百叶窗的转动出现三种效果，井井有条，有内在的逻辑，有情趣，这一次你的作品特别有意思。

二　黄旭东作品点评

黄旭东自述：

本次课程以岩彩为契机，要在载体材质的拓展与突破平面空间方面做一些探索。黑色镜面不锈钢是当代材料，是科技发展的产物，代表这个时代的特征，它的反射与投影原理在作品中起到了空间幻化的作用，在动态观看或静态观看上，都会增加时空感。石墨的选择也不是偶然的，在长时间的视觉体验中，黑色一直都有一种能量感，混沌神秘，有无尽的空间感。石墨材质本身具有很强的拓展性，有本体及载体的特征。这次"载体拓展"课程主要是试验石墨在加入不同比例的水和不同种类的胶所呈现出的不同状态，比如说以明胶为媒介，待石墨干透后再抛

光，这时画面呈灰色，有金属质感，但由于明胶质地较软，轻轻一划就会留下痕
迹。用白乳胶加水加石墨，待表面结厚膜后再轻轻推动，使画面形成丰富的褶
皱，当底层水状石墨自然晾干后，褶皱与预留的黑色镜面不锈钢形成了明显材质
对比关系。如果用白乳胶、水及石墨混合成泥状，平铺到黑色镜面不锈钢上，保
持一定的厚度就会形成自然开裂的效果。白乳胶加水加石墨调和成油状之后再加
入少许的石墨干粉，画面干燥后会有颗粒形成，去除部分颗粒就会露出黑色镜面
的点状孔洞，增加画面的进深空间。所以这次以黑色镜面不锈钢为载体，以单一
石墨为岩彩本体，使得画面的灰色金属感、褶皱的形成、开裂的形成、颗粒感的
形成等方面都有所收获，这些由石墨本体产生的视觉效果，为将来的艺术创作提
供了一定的帮助。

吴竑老师点评：

我觉得黄旭东这次收获应该很大，对石墨的材质也做了深入的研究。他选择的材
质很明确，是不锈钢钛金板，石墨和这两种材质的关系处理也非常有效。黄旭东
敢于大胆尝试，这点非常好。

金鑫老师点评：

黄旭东在做作品时的手感特别好，很有感觉，他目前做的这两条石墨作品可以直
接放大做成毕业创作。载体拓展的目的是突破常规载体的束缚，与岩彩材质紧密
结合，最上层他选择的是石墨，载体是黑色镜面钢，两种材料都是黑色，石墨颜
色偏乌，镜面钢颜色偏亮，两种材质在一起很纯粹，作品做得单纯有力，总的来
说这两件石墨作品做得还是很到位的。

胡明哲老师点评：

黄旭东主要特点是特别明确和单纯，从始至终选择石墨不置换，以石墨和其他材
质搭配，探寻各种可能性，包括尝试运用现成品。他在坚持一种媒介并找到这种
媒介的多样性方面，用的是非常规处理的方式，我觉得是非常好的思路，实验结
果也是非常好的。但是我不建议把手套放大，并用3D打印。中央美术学院雕塑
系有一个课程就是3D打印，这是雕塑的新方式。我建议有限定拓展，不是现在
时髦什么就追求什么。岩彩艺术语言本体是岩彩材质，一切要以此为中心思考，
既有深化的研究又有明晰的边界，然后以非常规的任何人没有触及的深度进行实
验，这就是你的价值，也就是所谓的专业性。你的载体拓展就是直接用现成品即
可，又单纯又深化，特别酷，但不要故意做出立体雕雕塑。如果你有精力，倒要
考虑一下：用上衣还是用裤子？如果是工装和石墨联系会有什么别的含义？用破
的工装，还是用新的工装？这样才是深化的思考。总之，黄旭东是实验精神很强
的人，有研究目标和研究能力。

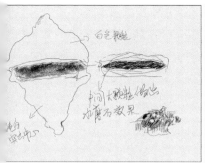

金音手稿

金音 课题制作

三 金音作品点评

金音自述：

"载体拓展"创作是将小的实验板放大成大幅作品，我延续了"果子"这一创作主题，将一颗小小的果子进行多角度的变化。第一组作品我把实物只有1cm的果子放大到90cm。产生了完全不同的视觉感受。由于我有陶瓷学习的背景，另一组作品我尝试将自己在武夷山采集的土作为材料烧制成瓷，做成载体。之前烧窑都是采用专用的高岭土瓷泥，质地比较黏，容易成形，而这次武夷山采的土性质各不相同，有的质地松散，含沙量很大不易成型，烧成的坯易碎。有的土中矿物质含量则比较高，在烧制过程中会变成熔融状态，导致其变形粘在窑板上。在制作的过程中有成功也有失败，但这都是一些有趣的尝试。第三组作品我延续了"平凡物语"课程的主题，想表达生命的系列，所以我选择了之前载体拓展课上找的斗笠，岩彩覆盖之下的竹编纹样经过打磨出现了有趣的抽象图案，竹子和果实一样也曾是生命体，而万物始于土，将它们放在一起，盎然成趣。这次做作品时希望把之前不可控的偶然的效果变成可控制的，对我自己来说是很成功的尝试，因为我把之前的偶然效果变成了自己的经验。

吴竑老师点评：

金音准备了16种从武夷山采来的有色土，决定用烧陶瓷的方式来做作品。她把烧过了和没烧过的有色土进行了对比，这种尝试很有意思。

金鑫老师点评·

我觉得在做载体是异形的作品时还是要慎重一些。这个异形必须要跟岩彩发生紧密的联系，然后做的时候才会恰到好处。载体拓展最常规的做法就是做异形，我想应该在常规中对载体本身的材质做一些尝试，就像金音做的这四件以竹席为载体的作品，竹席和白色的岩彩结合经过打磨抛光后会出现自然的纹理，也透出下面竹席的颜色，若隐若现的效果还是很好的。

胡明哲老师点评：

所谓载体拓展，一个是形的拓展，希望通过不同的载体或者现成品，顺理成章地突破方形的架上绘画。而金音突破的不仅仅是形状，也涉及了载体的质性的探讨，以及非绘画技术的介入。金音想表达的是生命，所以选择的都是有生命的载体，竹子和果子两者都是。我希望金音以后的创作坚持以自然物做作品，一切从自然物中衍生，不用工业品，找到自己的创作路子。现在的作品好在竹编有凹凸，这边是凸，那边是凹，形成了一对凹凸关系。这个凹凸的纹路和岩彩微粉搭配是协调的。下面烧制的小土片也非常好，金音利用了自己陶艺专业的背景，呈现烧过的土和没有烧过的土自然变化的关系，既说明了技术干预之后的变化，又具有内在的逻辑关系，虽然作品很小，但是非常特别。

四　李垚作品点评

李垚自述：

我在和金鑫老师商讨中确定了创作新方案，这个方案最吸引我的地方就是可以和观看者互动，整个画面是灵活多变的。在金鑫老师的提议下，两块画板的设定在最初就是不一样的，载体板都是厚薄不同的平板，来回错叠，高低凹凸。在设计载体的时候，载体的尺寸确定需要考量，目的是在制作砂岩体后，计算缝隙可能产生多大的误差。

↑
李垚　课题制作

这次课程开扩了我的创作思路，在失败与成功的跌宕起伏中体会乐趣。此次实践中我个人的体悟是：设计理念，表达方式都要吻合初衷，不要受其他同仁影响，看到制作精良就想学制作精良，殊不知其中画面主体表达和人的差异性始终存在，不如花心思去思考，我能做什么，我怎么做？在过程实施中，不停追问自己——画面到底要向观众呈现什么？如何表达图像的清晰度，手作的人工感，涂抹的愉悦性，岩彩色彩的与众不同。这些问题要成为思考焦点，毕竟，你和别人的差异性，才是寻找自我最有核心价值所在。

在制作过程中我有两条可分享的经验：

第一，在做底板时候，没有必要把所有底板覆盖石英砂。因为在两层板之间要加魔术贴用以连接两块板，在略有起伏的石英砂底用魔术贴黏合不如木质平板牢固。

第二，买魔术贴直接买相对宽且有背胶功能的就可以一次性解决问题。在粘贴魔术贴时候不要用VAE胶或者乳胶涂抹，因为会适得其反，导致原背胶黏度失灵

要用则应用强力固体胶。

至此，设计理念从图像错位过渡到载体的自由互置互换，两种载体厚度交替互换使整幅作品产生凹凸感。一把梳子的视觉抽象转换，在载体拓展中，以一种熟悉的陌生感呈现，颇有意味。

吴竑老师点评：

活动的载体可以随意拼合，并与观众产生一种互动和交流，李垚的这件作品很不错。

金鑫老师点评：

目前在载体拓展课上做异形很多，我们不能为了拓展而拓展，我希望她能换一种手法，延续"平凡物语"课程的思维，将作品做得特别有意思。这不是一件互动的作品，目前这件作品在展示时是不需要观众参与的，这两件作品在展览前期需要根据作者自己的想法置换，每一次展示效果都要不一样，所以说作品在展示的时候不要让观众去触碰，只要他们去欣赏。

胡明哲老师点评：

李垚这次的作品是成功的，经过金老师的启发她超常发挥，把拼接这种方式做到极致。她的上一个课程作业，解构得不够彻底，这一次是真正的图像解构了，又

因为魔术贴的加入，达到可以随意置换的目的。很有意思！如果每次拼版都不一样，可能性越多则越有意思，也越有趣味性，希望她能够继续做下去。

五　梅金洪作品点评

梅金洪自述：

我是以"包裹"为关键词来进行创作的。我收集了很多旧磁带，把磁带拆散然后重组，把里面的圆形磁条固定好，然后用纱布把它包裹起来，做出凹凸，最后用白色的岩彩将其覆盖封存，做出浮雕感。磁带是一个时代的产物，是一个短暂的东西，而岩彩是宇宙中的物质，代表了永恒，这两者是永恒和瞬息之间的关系，我想表达流行物品的快速更新和不断淘汰的一个社会现状。

画面的承载物，之前都是板子、纸或是亚麻布，这次对承载物做了拓展。

我认为的承载物拓展大致分为三种：
① 拓展了画面的空间，在有限的15cm中营造了空间，在平面绘画中有所拓展。
② 现成物的拓展，利用现成物进行多种多样的创作，利用现成物本身的物质属性与岩彩结合，拓展画面的语义。

→
梅金洪手稿

③ 异性的拓展，载体不仅仅是方形或者圆形，而是在载体的凹凸上与异型等多种形式的组合。

金鑫老师点评：

梅金洪这两幅作品的立意很明确，为了表达流行物品快速更新的现状，她把废弃磁带零件包裹在布里，做出微妙的凹凸，然后用岩彩颗粒覆盖做出尘封的感觉。作品用的材料是纯白色细粉，单纯的白色会使作品更纯粹，在岩彩颗粒的目数使用上也做了实验，因为要凸显包裹后的磁带外形，如果用的颗粒过大会导致外形不清晰，精致程度降低，使观者产生疑惑，不知道包裹的是什么。

胡明哲老师点评：

创作者在表意时常常觉得自己表达得很清楚了，其实，别人在观察的时候，还会从各种不同角度来提问质疑，你必须有能力阐述清楚。金老师刚才说为什么不用沙，因为梅金洪想保持现成品清晰度，形状不模糊。但是反过来做一个模糊的也可以，比如这一版是细微粒子，是清晰的，下一版是粗大粒子，是模糊的，形状用沙给遮盖也没关系，如同沙漠里有一些被埋进去的东西，就是渐渐消亡被地球吞噬掉了。此外，还要考虑凸显材质特征，岩彩的特征是粉和颗粒，所以可以做两组。梅金洪的创作题材选择得很不错。我们这个时代是典型的消费文明，你对今天特有现象敏感地意识到了，并且把它创作成作品，就是当代艺术创作。如果总是选择那些不痛不痒的，什么时代都可以做的题材，就缺少当代性。而梅金洪是一个对时代特别敏感的人，这个时代生活的人都会看得懂这样的作品，也都会引发深思。

六 杨思瑜作品点评

杨思瑜自述：

载体拓展与常规载体的区别有四个方向，或许也还有更多，我目前理解的有四个：

第一是形状，改变常规画框的外形。

第二是质性的改变，置换常规载体的材料。

第三是空间，在有限的范围内，以一个微空间的状态出现。

第四是现成品，利用现成品的限定形式进行艺术处理，从而加深形式感或创造新的形式。

我此次作品创作的形式语言的关键词是"重复"。

↑
杨思瑜 课题制作

载体灵感来自搓衣板，我将棱状的条形进行了有序的排列。单作为一个整体来说，它做到了有序的排列，如果想达到我所说的重复，仅做排列是不够的，我需要营造一个空间，一个有镜子的空间。通过镜子反射的原理，来实现我做这个载体的目的。

吴竑老师点评：

今天做的载体拓展课程形式创意和之前材质体验课程的作品形式生成方式是一样的，都有一个先有形式还是后有形式的区分。关于形式创造是很难的，要有一个消化理解的过程。

金鑫老师点评：

杨思瑜想用镜子做作品是在"平凡物语"课的时候我们就讨论过的，她对镜子折射比较感兴趣。如果想要做镜子这个载体，那你就要了解它的特性是什么，将镜子倾斜是不行的，这个已经做过实验。因为对载体拓展的作品是有限定的，对空间尺寸有要求，不要高过15厘米，这两件作品要是高一些效果会更好。如果想

更加单纯，你现在做的作品其实可以拆开变成两种，比如说把里面的折痕单独做一个载体，也可以单独用镜面做载体，然后再上岩彩。

胡明哲老师点评：

对杨思瑜的作品我曾提了一点质疑，因为，当时作品是平着放的，我看到的第一反应认为是盒子，再细看才知道是镜子。所以我心里想：这件作品主题到底是什么呢？一个陌生人看作品的第一反应是非常重要的，第一眼是本能的综合的反应，这个反应应该就是主题。如果第一眼看到的是别的什么，那肯定不好。我还有一个质疑，你作品里凸显岩彩特征了吗？为什么全是很细的粉呢？肉眼看不到岩彩的晶体质感。

杨思瑜：

我觉得可能是我载体设定的问题，因为是坡状的一个斜面，有凹凸的，我要刮平它，稍微有点颗粒的话，就会淤在缝隙里。我觉得一个独立的艺术家在自己创作的时候，从实施到最后完成，一系列的问题都要想清楚。如果说中间的凹凸我不这样设定，是平面的话颗粒感就会很足。

金鑫老师点评：

岩彩的颗粒感为什么会消失，反复刮就会挤压，岩彩颗粒被挤压后就会变得很平，颗粒感就会消失一部分。岩彩这个材料压实了的质感和平涂是不一样的，它压实后很瓷实，会有一种瓷器的那种感觉，这种光泽是很雅的，这和其他颜料是有区别的，作品的效果也是其他颜料达不到的，是岩彩特有的，这两件作品岩彩颗粒是选得细了些，但我觉得还是岩彩，毕竟是有一定颗粒的，不是纯粉末，即使是纯粉，也与丙烯那些材料有区别，我认为这就是岩彩，因为压实的岩彩变得更密实了，不像涂抹出来的效果有种松散的感觉，前者更接近石面的质感。

七 周博杨作品点评

周博杨自述：

课程开始我把现成品放入木质的抽屉里，用岩彩颜料灌进抽屉，将现成品封存起来，待凝固后切成片状，以一个剖面展现出来，因为技术的原因，效果不是很理想。这次课程创作的作品是将岩彩绘画层面叠加的特性通过立体的方法表现出来，注重颜色比例搭配以及黑白灰节奏，作品以透明亚克力为载体，采用无媒介的方法，将有色沙灌入亚克力条形容器，以沙的黑白灰关系以及冷暖颜色关系调节作品颜色节奏，用立体的剖面解析方法表现出岩彩绘画的层面叠加的特点，作

品造型风格简约。

吴竑老师点评：

周博杨想做一个切片，包含一种隐藏的隐喻，似乎是埋藏了一些东西，然后又[把]它切开。后面做了彩砂条纹，形式感挺好的。

金鑫老师点评：

周博杨做的第二个作品很纯粹，视觉效果也特别好。他做作品时载体选择的是[透]明的亚克力，将各种颜色和不同目数的岩彩灌进透明的亚克力盒子里，颜色层[次]做得很分明，运用无媒介的方式做一件作品，也是对自身的一种尝试和突破。[建]议今后在做类似这种作品时岩彩颜色要更多一点，通过灌入岩彩的多少来控制[颜]色面积大小，这样效果会更好。

胡明哲老师点评：

周博杨最后这件作品虽然只有一小条，但是，方方面面的关系都成立。运用亚[克]力材料就是置换了载体，又没有任何调和剂，这点把握得很好。我建议他能把这个作品发展一下，做出十种关系，从颗粒粗细，到色彩调式，到面积对比，让作品更丰富更有趣一些。

八　周龙敏作品点评

周龙敏自述：

载体拓展实验创作我选择的主题是"镂空"，与常规载体的区别是突破了常规[的]有限空间。设计的思路：通过多层的木板叠加并镂空而达到效果。制作过程中需[要]考虑的因素：第一，由于木板镂空后容易变形，需要更多地考虑龙骨的设计，[既]不能从外观上看到背板的龙骨，又要龙骨起到支撑木板不变形的作用。第二，关[于]沙子的选取与刮平。通过多种不同材质的白色沙子以及不同颗粒大小的沙子进行对比，最终选取的是透明度最小、色相最白的80目石英砂。选择刮平的原[因]是：表面的平整就是减少其他因素的干扰，可以更加凸显所要表现的主题内容[。]刮平的次数越多，沙子所呈现的白越干净、瓷实，越接近白石英砂本来的质性[。]在刮平的过程中，沙子和胶的比例很重要，胶少会容易出现气泡，胶多会导致沙子少而刮不均匀。如果反复多次刮平，沙子也容易出现绵绵的质感，如果只刮一次，沙子不易平或者达不到瓷实的视觉效果，所以关于刮平需要了解沙子与胶和工具之间的属性和使用度的把握。这次载体拓展实验创作课收获甚多，感恩。

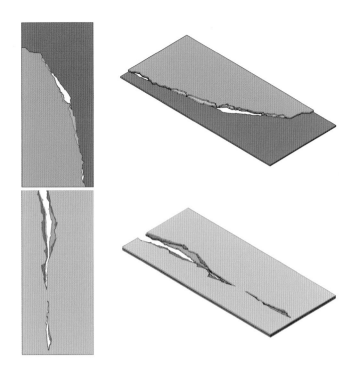

吴竑老师点评：

周龙敏找到一个关键词镂空，是一个正负形的镂空，然后一层一层做重叠关系，形式不错。这个载体拓展也明确，只是上面的岩彩材质不够突出。

金鑫老师点评：

周龙敏在"平凡物语"课程上做的是岩彩的层面叠加，目前做的每一层看上去是镂空的，其实还是在做层次。因为一般的镂空作品是通过画面的孔洞直接看到作品背后的墙面，而这两件作品要的是层次，包括作品后面的背板也是设计好的，是封住的不透墙面，这就不是一个简单的镂空，而是另一层面的叠加。另外，在作品材料上她选择的是白色，延续了"平凡物语"课所用的白沙。周龙敏要的是纯粹的白色，岩彩是颗粒的材料，平涂会松散有缝隙，只有颗粒紧密才能更白，更接近纯白大理石的质感，所以这两件作品需要刮平的技术，白沙适合刮平的颗粒目数前期也是经过试验的，因为刮出来的白色和刷出来的白色效果是不一样的，刮二十遍白要比刮十遍白更显质感。作品要做到简洁才有力、画面做到极纯粹白色才能达到她所要的视觉效果，所以白沙刮的遍数一定要做足做够。

胡明哲老师点评：

周龙敏的作品在层面叠加上算是做到淋漓尽致了，真有尽精微致广大的感觉！只是感觉岩彩的晶体颗粒有些不够。

"载体拓展"创作课题讲评通过学生与老师之间的交流、讨论，让学生对岩彩载体的关系有新的认知，并在总结课程中创作经验的基础上，直接有效地发现掌握自己的创作方法，提高自己解决问题的能力，为创作出更深刻、感人、有的岩彩作品做好准备。

郭光磊作品
作品信息
尺寸　93cm×53cm×8.5cm
年代　2018
材质　木板、铝合金、岩彩
作者　郭光磊

作品信息
尺寸　93cm×53cm×8.5cm
年代　2018
材质　木板、铝合金、岩彩
作者　郭光磊

　　　　　｜道器同一

旭东作品
品信息
寸　30cm×90cm×2cm
代　2018
质　木板、镜面钢、岩彩
者　黄旭东

品信息
寸　30cm×90cm×2cm
代　2018
质　木板、镜面钢、岩彩
者　黄旭东

金音作品
作品信息
尺寸　20cm×90cm×5.5cm×4cm
年代　2018
材质　木板、竹席、岩彩
作者　金　音

　德轩作品
　品信息
　寸　90cm×55cm×4cm
　代　2018
　质　木板、岩彩
　者　孔德轩

　品信息
　寸　90cm×50cm×4cm
　代　2018
　质　木板、岩彩
　者　孔德轩

雷涛作品
作品信息
尺寸　90cm×70cm×7cm
年代　2018
材质　木板、岩彩
作者　雷　涛

作品信息
尺寸　90cm×69cm×7cm
年代　2018
材质　木板、岩彩
作者　雷　涛

李垚作品
作品信息
尺寸　90cm×51.6cm×6.5cm
年代　2018
材质　木板、岩彩
作者　李　垚

作品信息
尺寸　90cm×51.6cm×6.5cm
年代　2018
材质　木板、岩彩
作者　李　垚

马楠作品
作品信息
尺寸　88cm×58cm×11cm
年代　2018
材质　木板、镜面、岩彩
作者　马　楠

作品信息
尺寸　88cm×58cm×11cm
年代　2018
材质　木板、镜面、岩彩
作者　马　楠

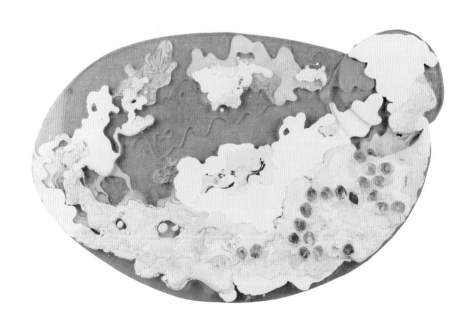

梅金洪作品

作品信息

尺寸　90cm×17cm×4cm

年代　2018

材质　木板、布、岩彩

作者　梅金洪

作品信息

尺寸　90cm×17cm×4cm

年代　2018

材质　木板、布、岩彩

作者　梅金洪

徐瀚作品
作品信息
尺寸　90cm×90cm×11cm
年代　2018
材质　木板、镜面、岩彩
作者　徐　瀚

作品信息
尺寸　90cm×90cm×8.5cm
年代　2018
材质　木板、镜面、岩彩
作者　徐　瀚

洋作品

品信息
寸　75cm×90cm×3.5cm
代　2018
质　木板、岩彩
者　徐　洋

品信息
寸　75cm×90cm×3.5cm
代　2018
质　木板、岩彩
者　徐　洋

杨思瑜作品
作品信息
尺寸　90cm×90cm×15cm
年代　2018
材质　木板、镜面、岩彩
作者　杨思瑜

作品信息
尺寸　90cm×90cm×15cm
年代　2018
材质　木板、镜面、岩彩
作者　杨思瑜

倩作品
品信息
寸　90cm×73cm×6cm
代　2018
质　木板、岩彩
者　叶　倩

品信息
寸　90cm×79cm×6cm
代　2018
质　木板、岩彩
者　叶　倩

品信息
寸　90cm×79cm×6cm
代　2018
质　木板、岩彩
者　叶　倩

张正玲作品
作品信息
尺寸　90cm×60cm×15cm
年代　2018
材质　木框、铜丝网、岩彩
作者　张正玲

作品信息
尺寸　90cm×60cm×15cm
年代　2018
材质　木框、铁丝网、岩彩
作者　张正玲

丽娅作品
品信息
寸　70cm×66cm×4cm
代　2018
质　木板、镜面钢、岩彩
者　赵丽娅

品信息
寸　90cm×75cm×4cm
代　2018
质　木板、岩彩
者　赵丽娅

周龙敏作品
作品信息
尺寸　90cm×40cm×15cm
年代　2018
材质　木板、岩彩
作者　周龙敏

作品信息
尺寸　90cm×40cm×15cm
年代　2018
材质　木板、岩彩
作者　周龙敏

博杨作品
品信息
寸　90cm×12cm×0.5cm
代　2018
质　亚克力、岩彩
者　周博杨

道器同一

2015 至 2022 岩彩
绘画课程展与作品
展留影

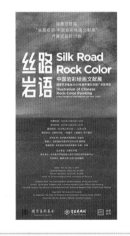

2015 · 北京　　　　2015 · 武汉　　　　2016 · 北京　　　　2017 · 宁波

2018 · 上海 2019 · 上海 2020 · 长沙 2022 · 济南

岩彩绘画创作基础是岩彩绘画课程体系的重要组成部分。说到基础，很容易就会联想到修路的路基、建筑的地基。铺设不同规格等级的道路，选用的材料、采用的工艺不一样，搭建高度不同的建筑其筑基的深度也不同。以"培养当代创作思想和创作方法、探寻中国本土绘画当代转型可能性"为终极目标的岩彩绘画课程体系，同样具有其特定的语言要素、语法结构、语义内涵、内在逻辑，其宗旨是为岩彩绘画未来发展构筑更加长效的机制；为学生独立、自主的岩彩绘画创作筑牢基础、提供保障。

《道器同一》是岩彩绘画创作基础教程，是在中央美术学院岩彩绘画创作高研班和上海美术学院岩彩绘画工作室几次教学实践的基础上总结、提炼、集结而成的。

"平凡物语"课程由我担任主讲并撰写教程。借此机会，向参加课程教学的助教孙博、鲍营、金鑫老师表示衷心的感谢！

"本土采集"课程由朱进教授主讲，由陈静副教授整理编写教程。

"载体拓展"课程由吴竑、金鑫两位青年教师共同设计、主讲并撰写教程。

创作的意义在于不断地有所发现，其价值在于不断地有所突破，其活力孕育在不断的变化之中。创作没有终点，创作永远在路上。本教材只是基于编写者个人多年岩彩绘画创作实践体验，中央美术学院岩彩绘画创作高研班和上海美术学院岩彩绘画工作室课程实践教学中的所思所想，并收集整理相关成果编写而成。由于我们自身的局限，教材内容存在不成熟、不完善，甚至谬误在所难免，恳请方家指正。

教学是师生双方合作互动的过程，其结果必然凝聚着双方共同的智慧与心血。在此，向所有参加教学活动的老师同学们表示诚挚的敬意！向所有对教学和编纂本书提供支持、帮助的朋友们表示衷心的感谢！

张新武

2020年6月3日

作者说明

感谢本书图片资料的提供者。书中少量图片未能找到出处并联系到作者,深感遗憾,特此致歉!深深感谢这些作者对于本教材的贡献!若您见到此书,可与出版社相关编辑或本书编者联系。

图书在版编目（CIP）数据

道器同一：岩彩绘画创作方法 / 张新武等编著. --
：高等教育出版社，2024.1
中国岩彩绘画语言研究系列教程 / 胡明哲主编
ISBN 978-7-04-060382-8

Ⅰ. ①道… Ⅱ. ①张… Ⅲ. ①中国画 – 绘画创作 – 创
法 – 教材 Ⅳ. ①J212.04

中国国家版本馆 CIP 数据核字 (2023) 第 066448 号

道器同一
——岩彩绘画创作方法

Daoqi Tongyi
Yancai Huihua
Chuangzuo Fangfa

版发行　高等教育出版社
　址　北京市西城区德外大街 4 号
编码　100120
　刷　河北信瑞彩印刷有限公司
　本　787mm×1092mm　1/16
　张　28.5
　数　600 千字
书热线　010-58581118
旬电话　400-810-0598
　址　http://www.hep.edu.cn
　　　http://www.hep.com.cn
上订购　http://www.hepmall.com.cn
　　　http://www.hepmall.com
　　　http://www.hepmall.cn
　次　2024 年 1 月第 1 版
　次　2024 年 1 月第 1 次印刷
　价　109.00 元

策划编辑　邵小莉　梁存收
责任编辑　邵小莉
书籍设计　王鹏
责任绘图　于博
责任校对　吕红颖
责任印制　耿轩

如有缺页、倒页、脱页等质量问题，
所购图书销售部门联系调换
汉所有　侵权必究
料　号　60382-00